謹以此书献给

中央美術學院

建校100周年

This volume is presented in honor of the one hundredth anniversary of the founding of the Central Academy of Fine Arts.

中央美術學院
美術館藏精品大系

SELECTED ARTWORKS FROM THE CAFA ART MUSEUM COLLECTION

總 主 編　范迪安

執行主編　苏新平　王璜生　張子康

Editor-in-Chief　Fan Di'an

Managing Editors　Su Xinping, Wang Huangsheng, Zhang Zikang

中國古代書畫卷
ANCIENT CHINESE CALLIGRAPHY AND PAINTING

上海書畫出版社

《中央美術學院美術館藏精品大系》

顧問委員會（按姓氏筆畫排序）

廣　軍　王宏建　王　鏞　孫為民　孫家鉢　孫景波　邵大箴　張立辰　張寶瑋
張綺曼　邱振中　杜　鍵　易　英　鍾　涵　郭怡孮　袁運生　靳尚誼　詹建俊
潘公凱　薛永年　戴士和

總 主 編　范迪安
執行主編　蘇新平　王璜生　張子康

編輯委員會

主　任　高　洪　范迪安　徐　冰　蘇新平
委　員（按姓氏筆畫排序）

馬　剛　馬　路　王少軍　王　中　王華祥　王曉琳　王　敏　王璜生　尹吉男
呂品昌　呂品晶　呂勝中　劉小東　許　平　余　丁　張子康　張路江　陳　平
陳　琦　宋協偉　邱志杰　羅世平　胡西丹　姜　杰　殷雙喜　唐勇力　唐　暉
展　望　曹　力　隋建國　董長俠　朝　戈　喻　紅　謝東明

分卷主編
《中國古代書畫卷》主編　尹吉男　黃小峰　劉希言
《中國現當代水墨卷》主編　王春辰　于　洋
《中國現當代油畫卷》主編　郭紅梅
《中國現當代版畫卷》主編　李垚辰
《中國現當代雕塑卷》主編　劉禮賓　易　玥
《中國當代藝術卷》主編　王璜生　邱志杰
《中國現當代素描卷》主編　高　高　李　偉　李　莎
《中國新年畫、漫畫、插圖、連環畫、繪本卷》主編　李　莎　李　偉　高　高
《現當代攝影卷》主編　蔡　萌
《外國藝術卷》主編　唐　斌　華田子　胡曉嵐

目録

I

總序

范迪安

　　中央美術學院乃中國現代歷史之第一所國立美術學府。自 1918 年中央美術學院前身——北京美術學校初創之始，學校即有意識地收藏藝術作品，作爲教學的輔助。早期所收藏品皆由圖書館保管，其中有首任中國畫系主任蕭俊賢的多幅課徒稿、早期教授西畫的吳法鼎和李毅士的作品，見證了當時的教學情況與收藏歷史。1946 年，徐悲鴻先生執掌國立北平藝術專科學校後，尤其重視收藏工作，曾多次鼓勵教師捐贈優秀作品，以充實藏品。館藏李可染、李苦禪、孫宗慰、宗其香等藝術家的多幅佳作即來自這一時期。

　　1949 年 3 月，徐悲鴻先生在主持國立北平藝專校務會時提出了建立學院陳列館的設想。1950 年，中央美術學院成立，陳列館建設提上日程。1953 年，由著名建築師張開濟先生設計、坐落於北京王府井帥府園的中華人民共和國第一個專業美術館得以落成，建築立面上方鑲嵌有中央美術學院教師集體創作的、反映美術專業特徵的浮雕壁畫。這座美術館後來成爲中央美術學院陳列館，此後，學院開始系統地以購藏方式豐富藝術收藏，通過各種渠道購置了大批中國古代書畫、雕塑及歐洲和蘇聯的藝術作品等。徐悲鴻、吳作人、常任俠、董希文、丁井文等先生爲相關工作付出了諸多心血。如常任俠先生主持了一批 19 世紀歐洲油畫的收藏，董希文先生主持了諸多中國古代和近代藝術珍品的購買。值得一提的是，中央美術學院引以爲傲的優秀畢業作品收藏也肇始於這一時期。

　　改革開放以後，中央美術學院的教學交流活動和國際學術交流日益蓬勃，承擔收藏、展示的陳列館在這一時期繼續擴大各類收藏，并在某些收藏類型上逐漸形成有序的脉絡，例如中央美術學院的優秀學生作品收藏體系。爲了增加館藏，學院還曾專門組織教師在國際著名博物館臨摹經典油畫。而新時期中央美術學院的收藏中最有分量的是許多教師名家的捐贈，當時擔任院長的靳尚誼先生就以身作則，帶頭捐贈他的代表作品并發起教師捐贈活動，使美術館藏品序列向當代延展。

　　2001 年，中央美術學院遷至花家地校園後，即籌劃建設新的學院美術館。由日本著名建築師磯崎新設計的學院美術館于 2008 年落成，美術館收藏也邁入新的發展階段。一是藏品保存的硬件條件大幅提高，爲擴藏、普查、研究夯實了基礎；二是在國家相關文化政策扶持和美院自身發展規劃下，美術館加強了藏品的研究與展示，逐步擴大收藏。通過接收捐贈，新增了滑田友、司徒喬、秦宣夫、王式廓、羅工柳、馮法祀、文金揚、田世光、宗其香、司徒杰、伍必端、孫滋溪、蘇高禮、翁乃强、張憑、趙瑞椿、譚權書等一大批名家名師和中青年骨幹的作品收藏，并對李樺、葉淺予、王臨乙、王合內、彥涵、王琦等先生的捐贈進行了相關研究項目，還特別新增了國際知名藝術家的收藏，如約瑟夫·博伊斯、A·R·彭克、馬庫斯·呂佩爾茨、肖恩·斯庫利、馬克·呂布、阿涅斯·瓦爾達、羅杰·拜倫等。

　　文化傳承是大學的重要使命，藝術學府尤當重視可視文化的保護、傳承與弘揚。中央美術學院美術館在全國美術館系裏不僅是建館歷史最早行列中的代表，也在學術建設和管理運營上以國際一流博物館專業標準爲準則，將藝術收藏、研究、保護和展示、教育、傳播并舉，贏得了首批“國家重點美術館”的桂冠。而今，美術館一方面放眼國際藝術格局，觀照當代中外藝術，倚借學院創造資源，營構知識生產空間，舉辦了大量富有學術新見的展覽，形成數個展覽品牌，與國際藝術博物館建立合作交流，開展豐富的公共教育和傳播活動；另一方面，積極開展藝術收藏和藏品的修復保護，以藏品研究爲前提，打造具有鮮明藝術主題的展覽，讓藏品“活”起來，提高美術文化服務社會公衆的水平。例如，在國家藝術基金的支持下，以館藏油畫作品爲主組成的“歷史的溫度：中央美術學院與中國

具象油畫"大型展覽于 2015 年開始先後巡展全國十個城市，吸引了兩百一十多萬名觀衆；以館藏、院藏素描作品爲主體的"精神與歷程：中央美術學院素描 60 年巡迴展"不僅獨具特色，而且走向海外進行交流，如此等等，都讓我們愈發意識到美術館以藏品爲基、以學術立館的重要性，也以多種形式發揮藏品的作用。

集腋成裘，歷百年迄今，中央美術學院的全院收藏已蔚爲大觀，逾六萬件套，大多分藏于各專業院系，在教學研究和學術交流中發揮作用，其中美術館收藏的藝術精品達一萬八千餘件。值此中央美術學院百年校慶之際，在多年藏品整理與研究的基礎上，在許多教師和校友的無私奉獻與支持下，中央美術學院美術館遴選藏品精華，按類別分十卷出版這套《中央美術學院美術館藏精品大系》，其計收錄一千三百餘位藝術家的兩千餘件作品，這是中央美術學院首次全面性地針對藏品進行出版。在精品大系中，除作品圖版外，還收錄有作品著錄、研究文獻及藝術家簡介等資料，以供社會各界查閱、研究之用。

這些藏品上至宋元，下迄當代，尤以明清繪畫、20 世紀前半葉中國油畫、1949 年以來的現實主義風格繪畫爲精。中央美術學院的歷史既是一部中國現代美術教育的歷史，也是一部懷抱使命、群策群力、積極收藏中國古代書畫、現當代藝術和外國藝術的歷史，它建校以來的教育理念及師生的創作成爲百年來中國美術歷史的重要縮影，這樣的藏品也構成了中央美術學院美術館的收藏特點，成爲研究中國百年美術和美術教育歷程不可或缺的樣本。

發展藝術教育而不重視藝術收藏，則不能留存藝術的路徑和時代變化。藝術有歷史，美術教育也有歷史，故此收藏教學成果也構成了歷史的一部分，它讓後人看到藝術觀念與時代的關係。如果沒有這些物證，後人無法想象歷史之變，也無法清晰地體會、思考藝術背後的力量和能量。我們研究現代以來中國美術教育的歷史，不僅要研究藝術創作史、教育理念史，也要研究其收藏藝術品的歷史。中國美術教育的一個重要特色，即在藝術學府裏承擔教學的教師都是在藝術創作上富有造詣的藝術家，藝術名校的聲望與名家名師的涌現休戚相關。百年來中央美術學院名師輩出、名家雲集，創作了大量中國美術經典和優秀作品，描繪和記錄了中國社會的滄桑巨變，塑造和刻畫了中華民族的精神氣象，表現和彰顯了中國藝術的探索發展，許多作品由中國國家博物館、中國美術館等重要機構收藏，產生了極爲廣泛和深遠的社會影響。把收藏在學院美術館的作品和其他博物館、美術館的藏品相印證，可以進一步認識中央美術學院在中國美術時代發展中的重要地位；對館藏作品的不斷研究和讀解，有助于深化對美術歷史的認知和對中國美術未來之路的思考。

優秀藝術作品的生命是永恒的，執藏于斯，傳布于世，善莫大焉。這套精品大系的出版，是獻給中央美術學院建校 100 周年的學術厚禮，也是中央美術學院在新時代進一步建設好美術館的學術基礎。所有的藏品不僅講述着過往的歷史，還會是新一代央美人的精神路標，激勵着他們不斷創新藝術，創造出無愧于時代和人民，也無愧于可被收藏的藝術。

中央美術學院的古代書畫收藏始于北平藝專時期。鄧以蟄（1892—1973）主持教務時即有入藏。20世紀50年代末60年代初，徐悲鴻任院長期間，美院開始了較大規模的購藏，從北京市特種工藝公司、寶古齋、文物商店、西單商場、悅雅堂等處陸續購置題款爲宋元明清的書畫，并接收了包括孫宗慰個人捐獻在內的幾批捐贈，古代書畫收藏逾三百件。同一時期，中央美術學院附中在校長丁井文的尋訪搜求下，也收藏了一批明清繪畫。60年代以後，學院又在北京以外的地區，如揚州，進行過購藏，并接收了幾次私人和寺廟的捐贈。時至今日，中央美術學院（包含附中）的古代書畫收藏已逾兩千件。

這批收藏雖不夠全面，但盡可能涵蓋各時期流派風格，以服務教學和科研爲目的，作品也都具有一定研究價值。20世紀80年代至今，針對這批收藏曾有兩次大規模的真僞鑒定和展示性研究，并先後出版了兩本圖錄，可梳理爲四個階段。

第一階段爲20世紀80年代，首次對部分精品進行了集中鑒定。在80年代以前，中央美術學院的這批收藏除了少數作品曾經專家過目，未進行過集中、系統地鑒定。1983年10月24日至27日，中國古代書畫鑒定組對美院選出的249件精品進行了真僞判斷和等級評定（其中未包含附中收藏作品）。1983年鑒定組成員爲：謝稚柳、啓功、徐邦達、楊仁愷、傅熹年、劉九庵、謝辰生。鑒定組最終鑒選110件作品，目錄收入《中國古代書畫目錄》第一冊（文物出版社，1984年），其中的42件作品的黑白圖像被收入《中國古代書畫圖目》第一卷（文物出版社，1984年），5件被認爲極精作品的彩色圖像收入《中國古代書畫精品錄》第一卷（文物出版社，1984年）。這百餘件精品在過去曾經爲研究者提供了珍貴材料，也彰顯了這批藏品在學術上的重要性。

第二階段爲20世紀90年代，首次大規模展示藏品并出版圖錄。1993年，中央美術學院主辦了"意趣與機杼：明清繪畫透析國際學術討論會"，海內外衆多學者出席，會議由靳尚誼、杜鍵、薛永年、高居翰（James Cahill）、文以誠（Richard Vinograd）等人主持。討論會期間舉辦了由薛永年、高居翰策劃的展覽，展出了由文以誠和尹吉男挑選的104件藏品，并于1994年出版了同名圖錄（上海書畫出版社，1994年）。這一次的研究性展示，不偏重于對作品真僞的判斷，而是從當時社會的藝術趣味入手，在兼顧名家作品的同時，也選入了有益于拓展研究視野的小名家或無款作品。誠如高居翰和文以誠所説："（這些作品）一類是作爲民間宗教和傳説以及祭祀所用的宗教畫；再一類是文學作品中人物和歷史人物在俗文化圈流傳過程中形成的固定形象；還有文化觀念中已經成爲程式的風俗畫。"這也是美院古代書畫藏品中非名家部分的主要特徵。

第三階段爲2000年至2010年，第二本精品圖錄出版及第二次藏品展示。隨着中央美術學院美術史學科的發展、教學對藏品的内在需求和海内外美術史研究的轉向，編纂、印製更爲專業、精彩的《中央美術學院中國畫精品收藏》（范迪安主編，河北教育出版社）于2001年出版，收錄古代書畫藏品60件。同一時期，中央美術學院美術館新館的成立爲古代書畫藏品的展示提供了新的空間。2009年，由中央美術學院美術館主辦，尹吉男、李軍和遠小近策劃的"歷代名畫記"展覽在新館開展。展覽選取了二百餘件古代藏品，在展示結構上借用張彥遠《歷代名畫記》對畫科的分類方式，以"人物、鬼神、山水、花鳥、婦女、秘畫"六個專題構建了一個古代繪畫世界。值得一提的是，展覽爲嘗試一種對古代書畫的新的敘事方式，故選取了少數非名家作品和時代、作者存疑的作品。薛永年教授對展出作品

的講析發表于《美術研究》（2010 年第 3 期、第 4 期，2011 年第 1 期）中。展示、出版爲美術史研究提供了新的材料，在這一時期，開始出現針對其體藏品的研究，散見在美術史刊物和碩博士論文中。

第四階段爲 2010 年至今，新館着手藏品普查并策劃系列小型古代藏品展覽，并對藏品進行了第二次集中鑒定。回應全國美術館藏品普查要求，中央美術學院美術館新館對館内的近兩萬件藏品進行了普查清點和電子資料録入，并對部分藏品進行了修復，爲之後的展覽和研究積累了完整有序的圖像資料。普查期間，美術館策劃了包括"傳統的維度：20 世紀五十、六十年代中央美院對民族傳統繪畫的臨摹與購藏展"（2016、2017 年，策展人曹慶暉）在内的多個小型古代藏品展覽，在定期展示不同面貌古代書畫的同時，也對這批作品的收藏歷史進行了初步研究。2017 年，在籌備 2018 年中央美術學院百年校慶系列出版物之際，美術館組織了學院美術史方向的七位學者，對未經 1983 年鑒定組鑒定的部分精品進行選鑒。2017 年 5 月至 10 月，共組織五次鑒定會議，最終從黃小峰選出的 201 件作品中鑒選出 85 件。參會人員爲：薛永年、尹吉男、李軍、黃小峰、趙力、邵彦、杜娟，其中既有參與過以上三個階段作品鑒定和展示研究的知名美術史學者，也有美院培養起來的中青年學者，一定程度上反應了中央美術學院在中國美術史研究上的傳承。

這本《中央美術學院美術館藏精品大系·中國古代書畫卷》的出版是對以上四個階段鑒定、研究成果的一次總結。本書收録了 1983 年鑒定組鑒定爲真迹的 94 件作品和 2017 年美院鑒定組鑒選出的 77 件保存狀況較好的作品；不僅兼顧歷次展覽和出版中的重點畫作，還納入了不少從未發表过的作品；在編選作品時注意前輩學者對這批藏品特點的強調，除名家作品外，一些長卷風俗畫、肖像畫以及無款或托名作品也被首次編入。編者希望在本卷中盡可能全面地展示中央美術學院收藏的面貌，并提示人們注意它所透露出的美術史學科研究轉向的可能性。

本卷收録的 170 件作品，以明清繪畫爲主，兼有幾件宋元繪畫和北朝、唐代的寫經。編者參考《歷代名畫記》《宣和畫譜》等古代繪畫的分科方式，將全部作品分爲人物畫、山水畫、花鳥畫、書法四部分。繪畫部分按照畫種在美術史上出現的順序，以人物爲先，山水爲中，花鳥走獸爲最後。每個部分内的作品依年代排列。本書收録的人物畫作品類型較多，編者根據入選作品題材又將其細分爲佛道、鬼神、肖像、人物畫四類，這也是古代人物畫的分科方式。雖未在書中明確注明此分類，但盡可能保證觀看者在翻閲本卷時，可以獲得内容與視覺的統一性。本着提供相對直接的材料的初衷，本卷的著録部分不包含圖説和作者簡介，僅呈現作品題跋鈐印信息及對該作品的基本鑒定意見。囿于時間，此部分仍有疏漏之處，肯盼在學界的幫助和日後的再版中完善。除了作品圖像和信息的呈現，本卷特別邀請了 2017 年鑒定組的學者薛永年、邵彦、杜娟和黃小峰針對入選作品撰寫了專文，附于最後，希望藉此拉開對這一批新材料研究的序幕。

尹吉男

人物

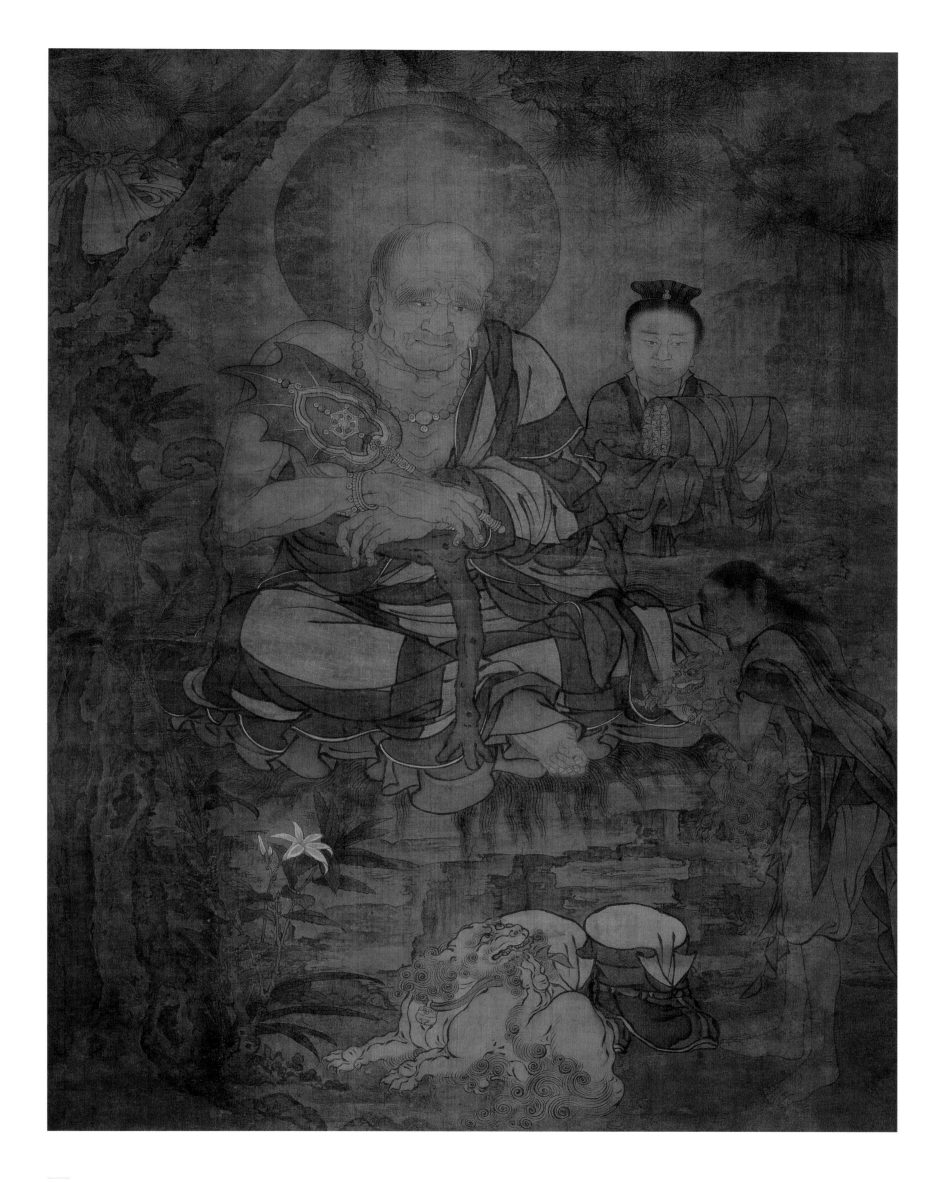

佚名

羅漢圖　軸

元
絹本　設色
縱 154 厘米　橫 114.5 厘米

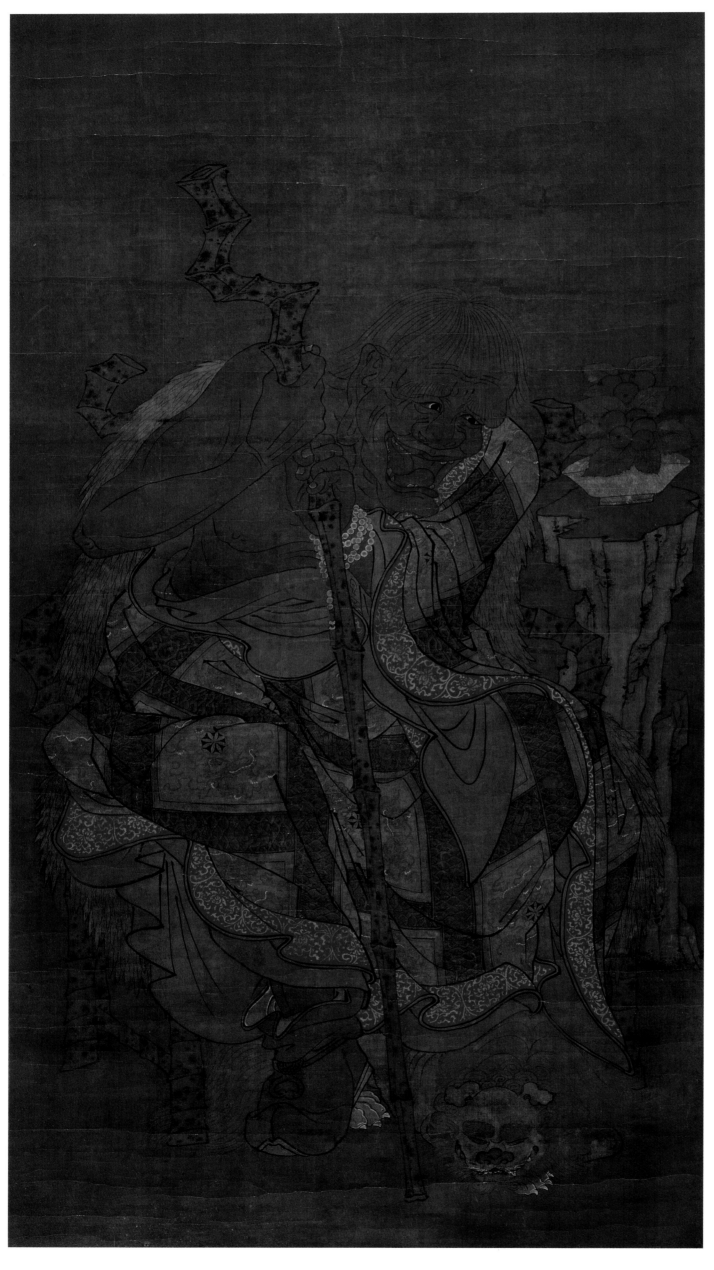

佚名

羅漢圖　軸

明
絹本　設色
縱 128.5厘米　橫 69厘米

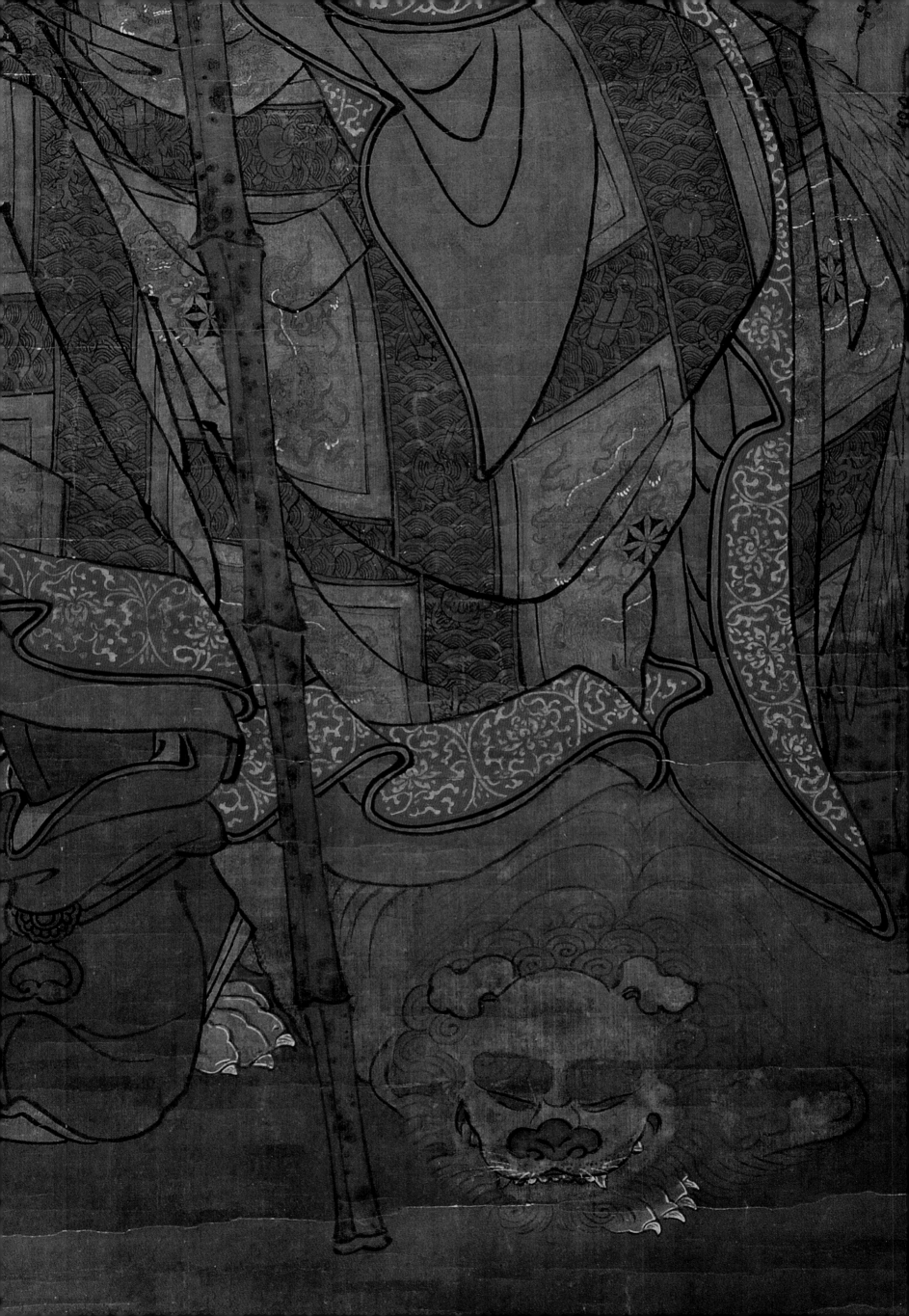

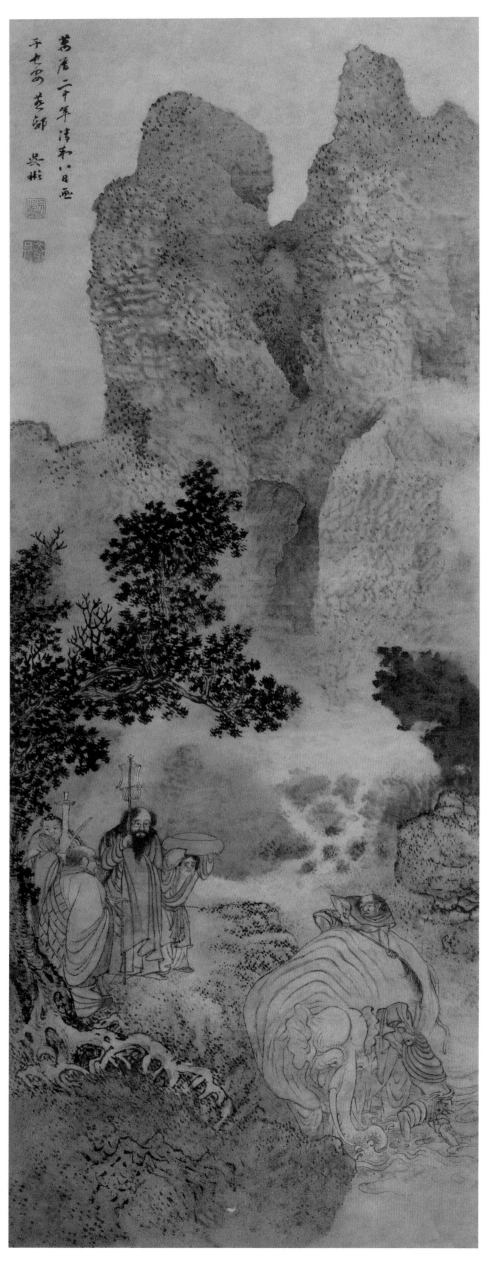

吴彬

洗象圖　軸

1592年
紙本　設色
縱 123 厘米　橫 45 厘米

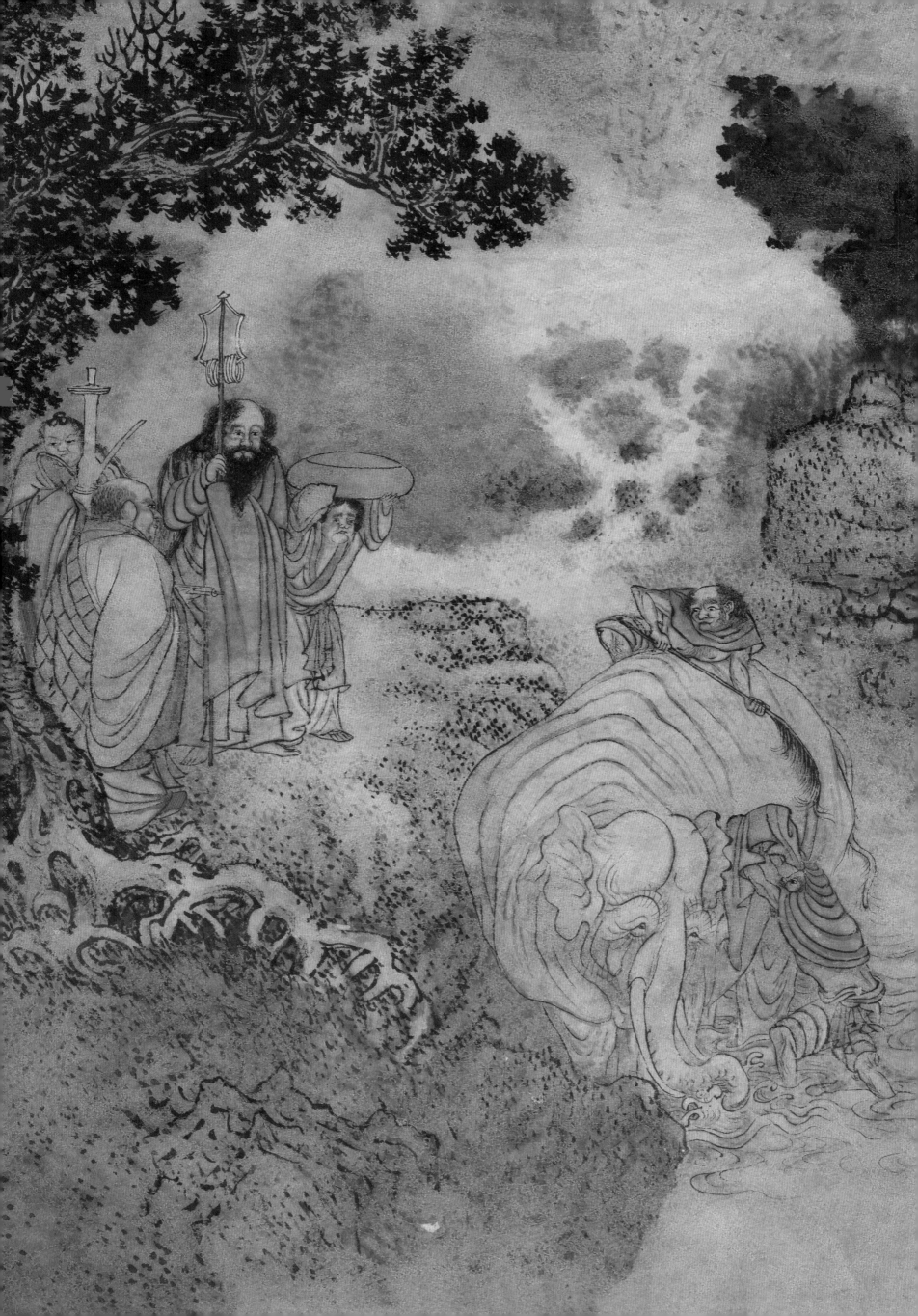

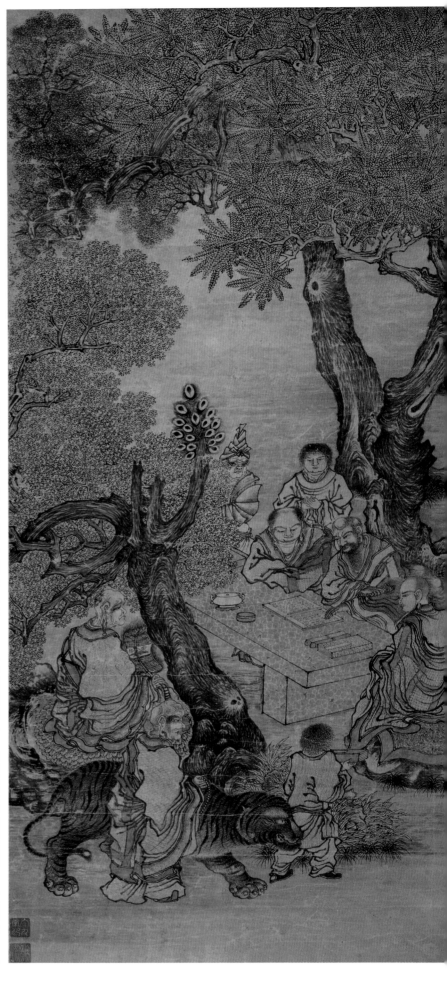

丁雲鵬

羅漢圖 四條屏

1604年
紙本 水墨
各縱 143.5厘米 橫 65厘米

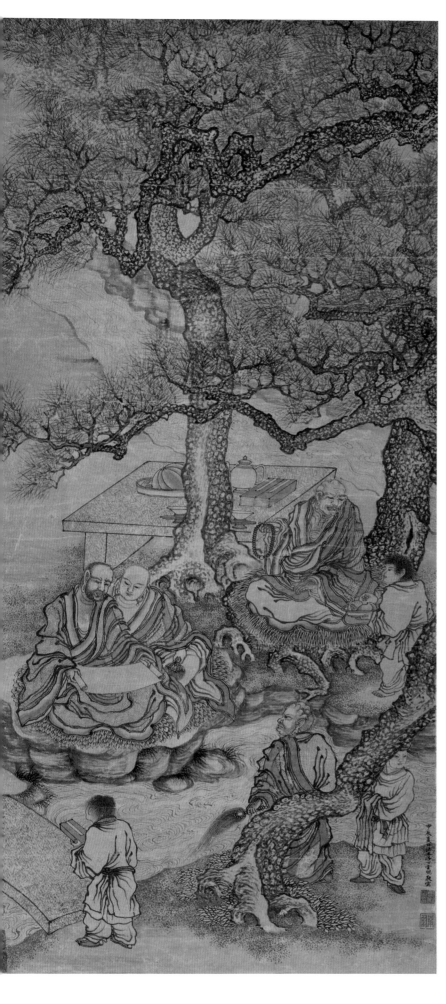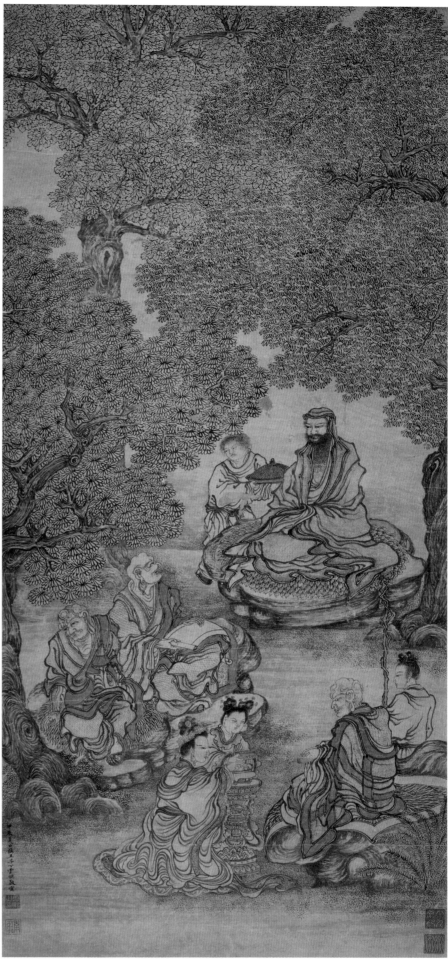

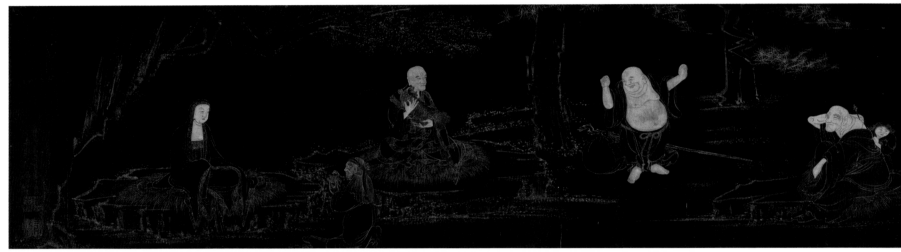

涑崙

羅漢圖　卷

明

瓷青紙本　泥金

縱 28 厘米　橫 410 厘米

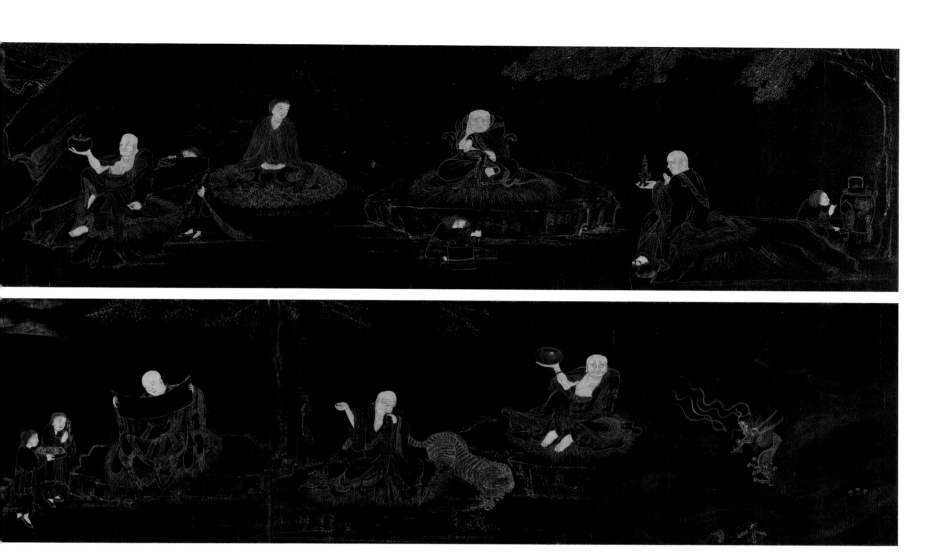

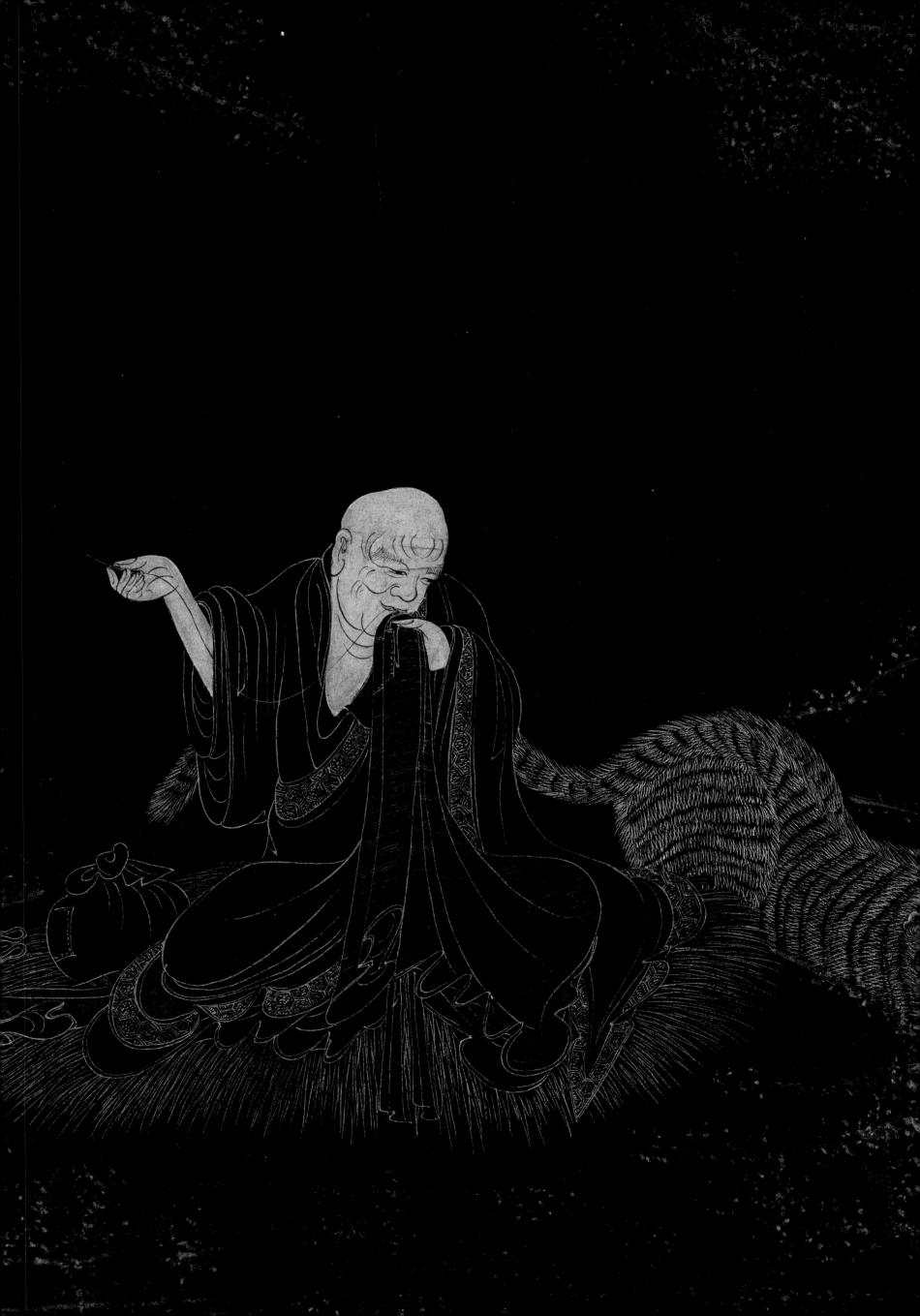

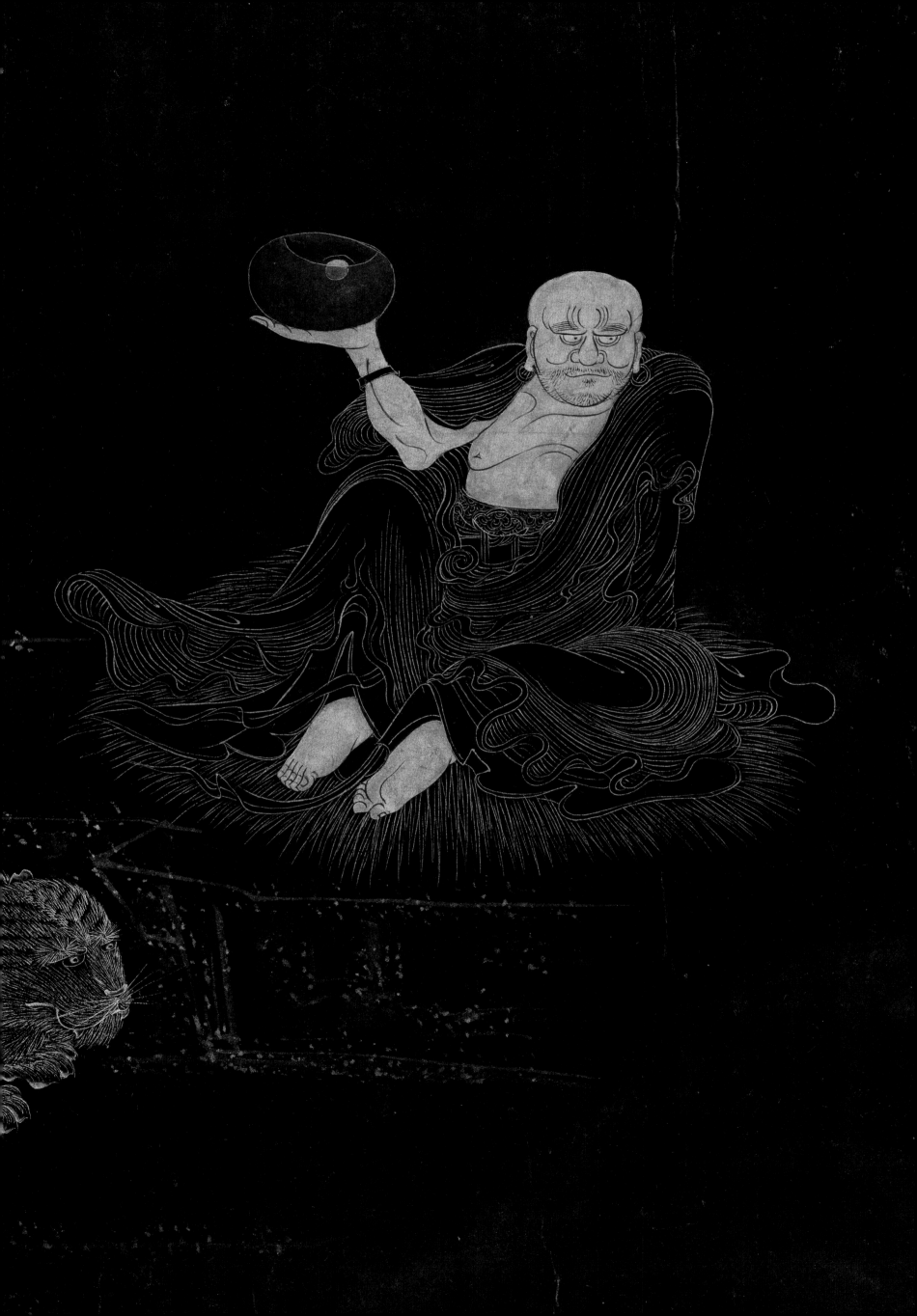

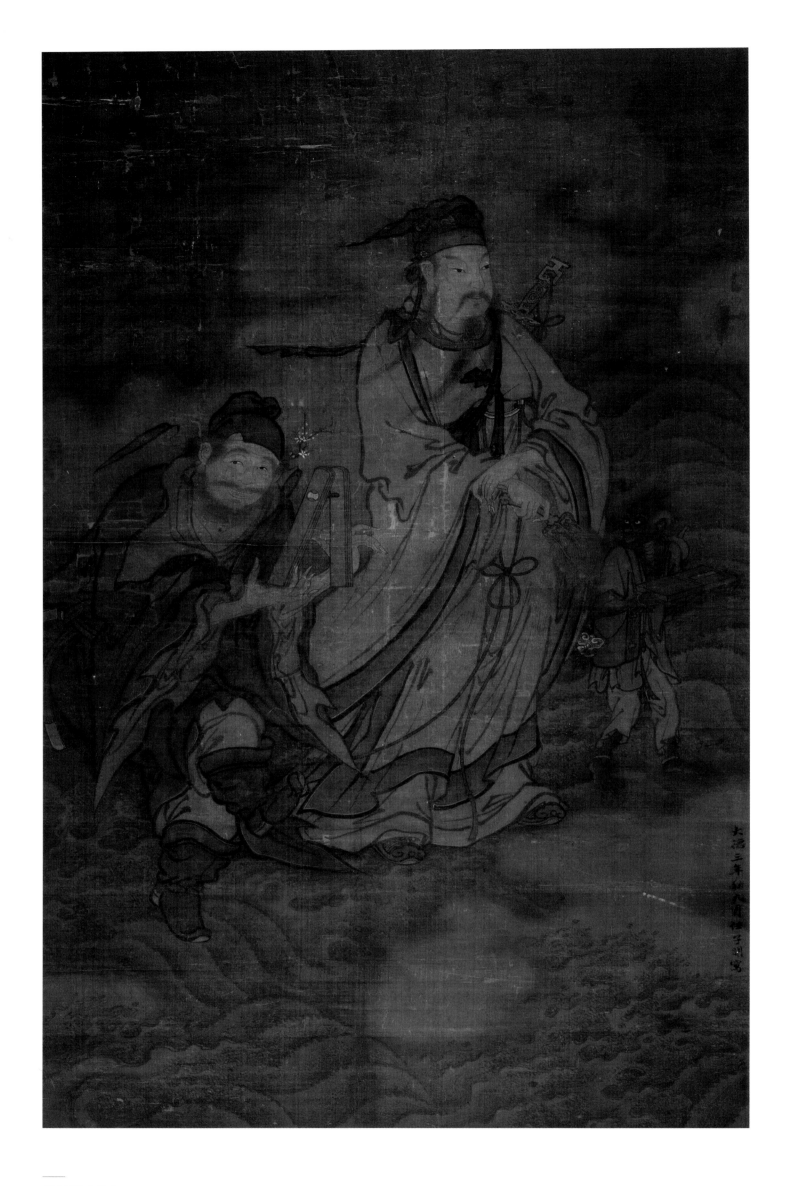

任仁發（款）

二仙浮海圖　軸

明
絹本　設色
縱 130 厘米　橫 83 厘米

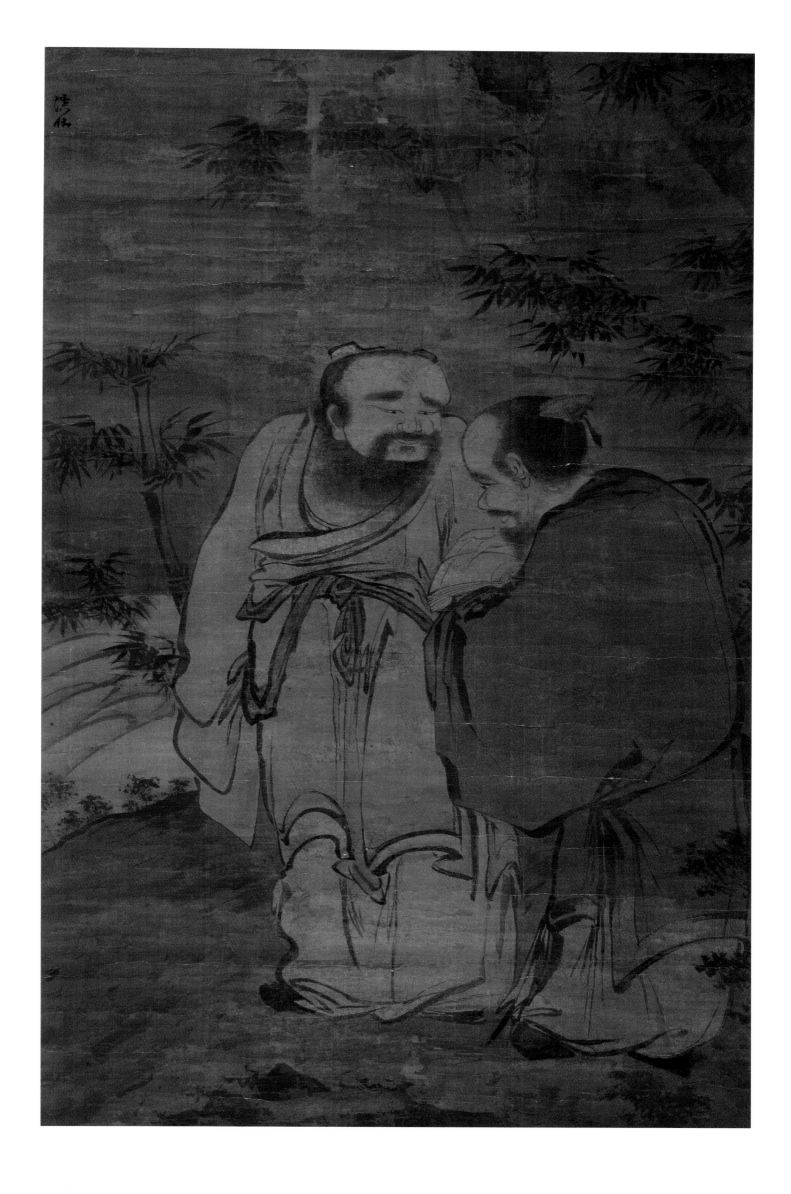

鄭文林

二老圖　軸

明
絹本　設色
縱 156 厘米　橫 99 厘米

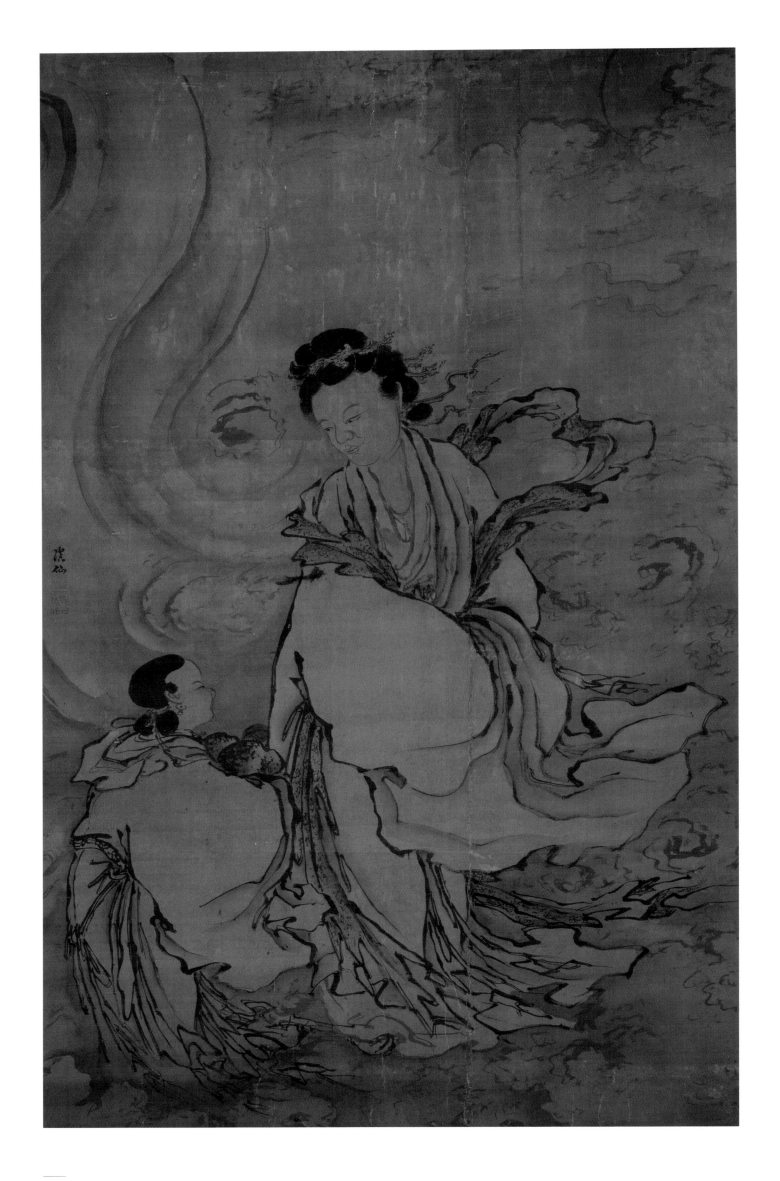

鄭文林

女仙圖　軸

明
絹本　設色
縱 160 厘米　橫 100 厘米

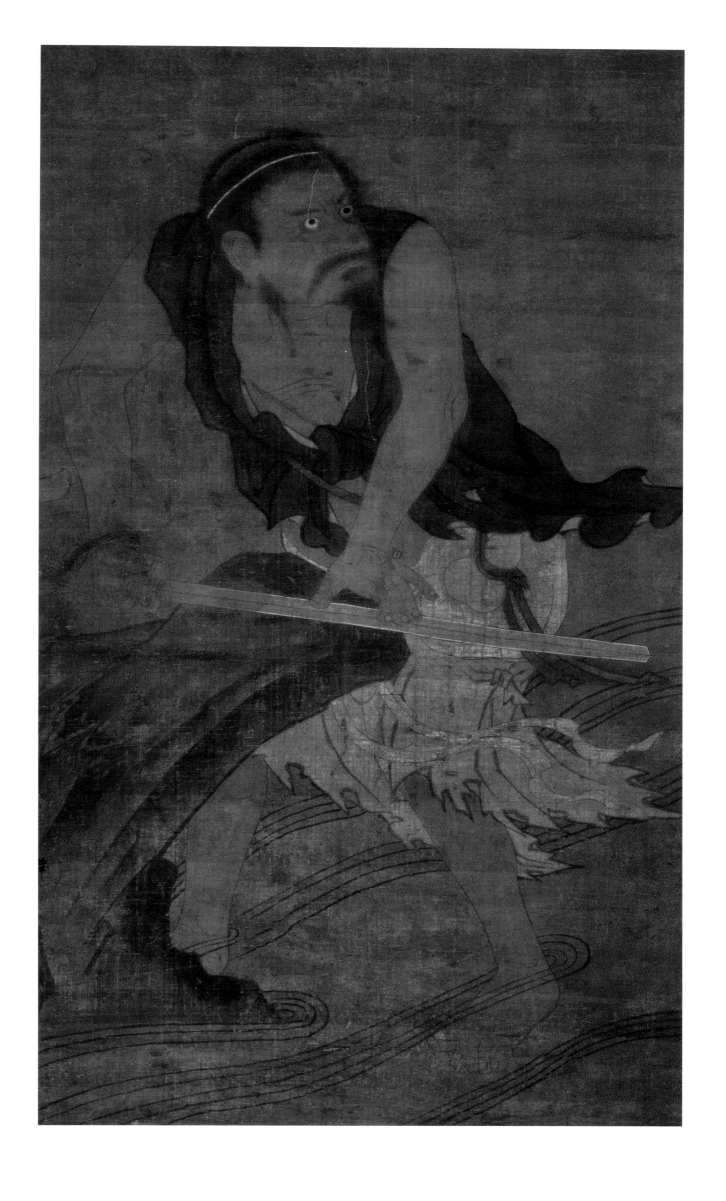

佚名

唐人磨劍圖　軸

明

絹本　設色

縱 130 厘米　橫 75 厘米

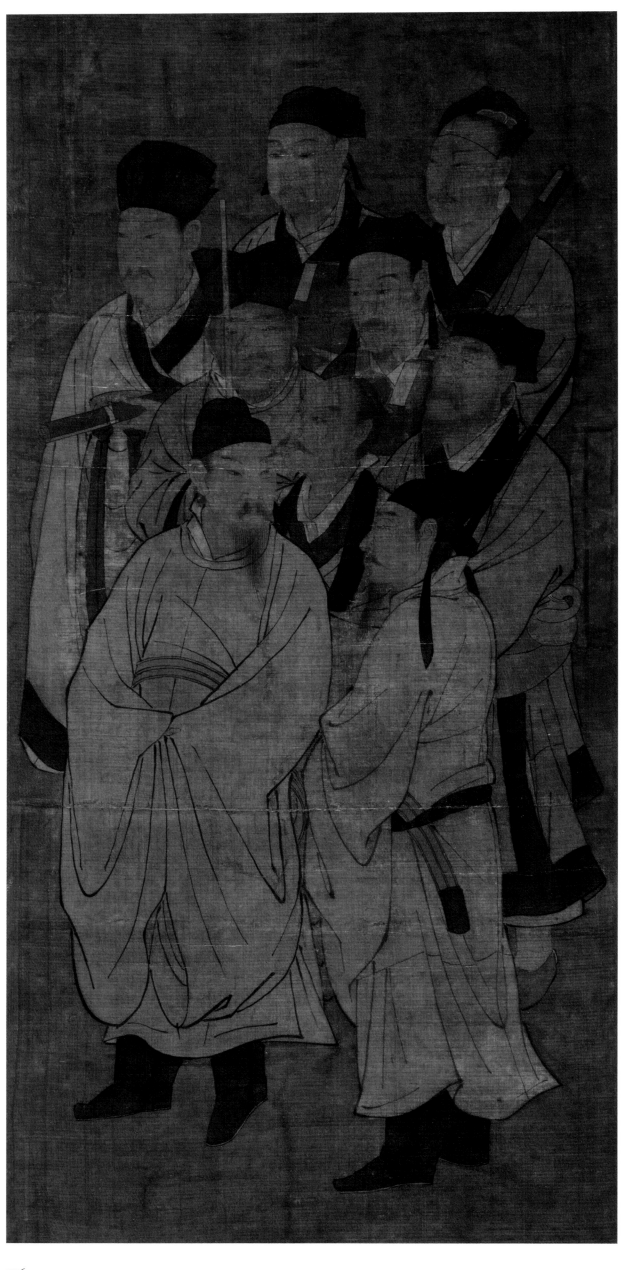

佚名

九人像　軸

明
絹本　設色
縱 121厘米　橫 58厘米

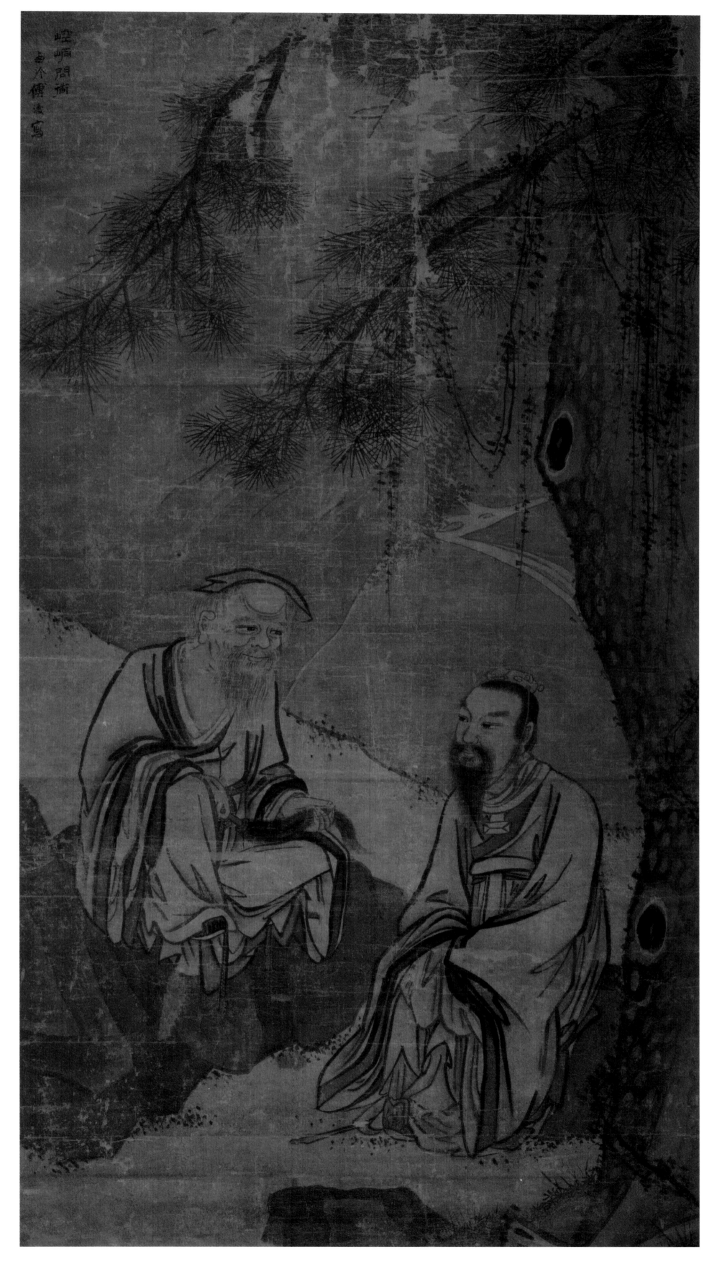

傅濤

崆峒問道圖　軸

清
絹本　設色
縱 160 厘米　橫 91 厘米

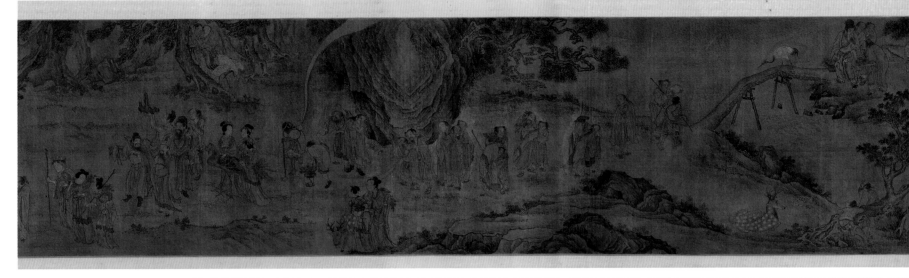

唐寅（款）

群仙高會圖 卷

明

絹本 設色

縱 29厘米　橫 275厘米

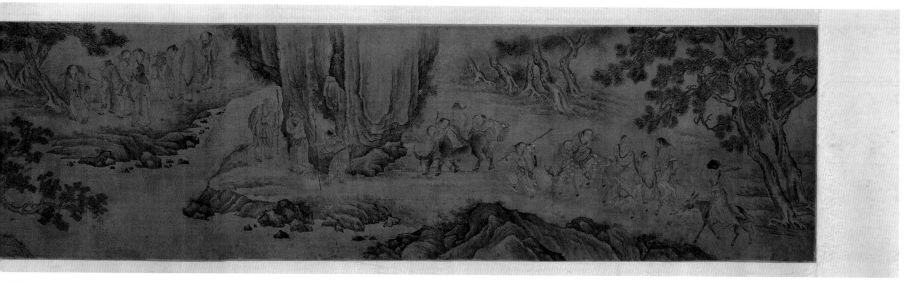

群仙高會賦　洞賓撰

甲子之春三月八日洞賓與海上諸
仙後敘於山嶽之舍天朗氣清惠風和
暢產開雲母之屏惟藥重視之蒙葺
果交霞馨香罕蔦洞賓悅之作是與諸
儕輩海懷之盉蕘洪樂之醞歌白苧之
詞賦黃粟之去龥篝相錯賡和競逐吹
洞簫擊渾鼓敲檀板舞蹇篷　徐柚翮

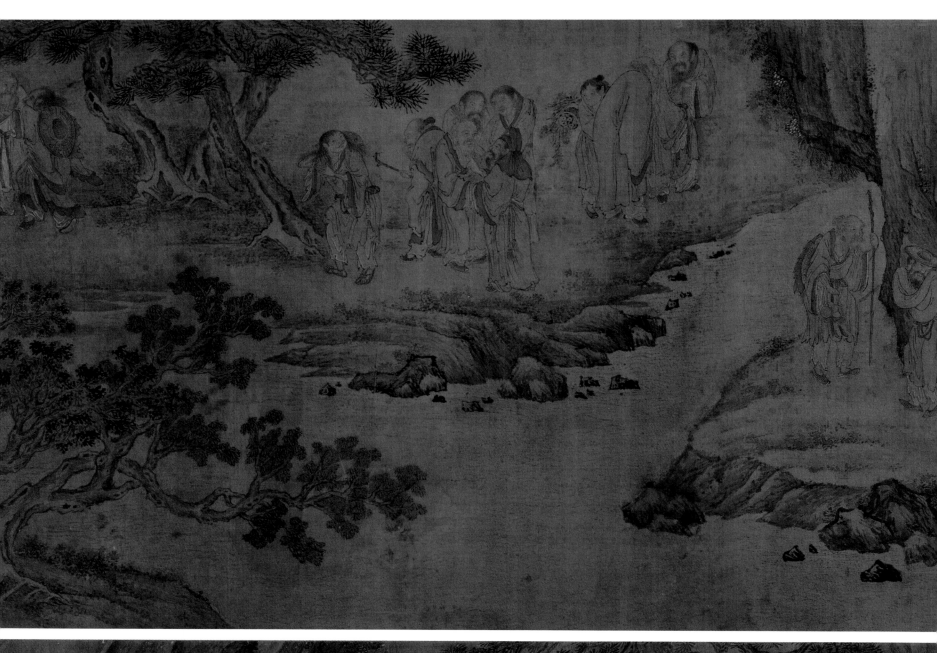

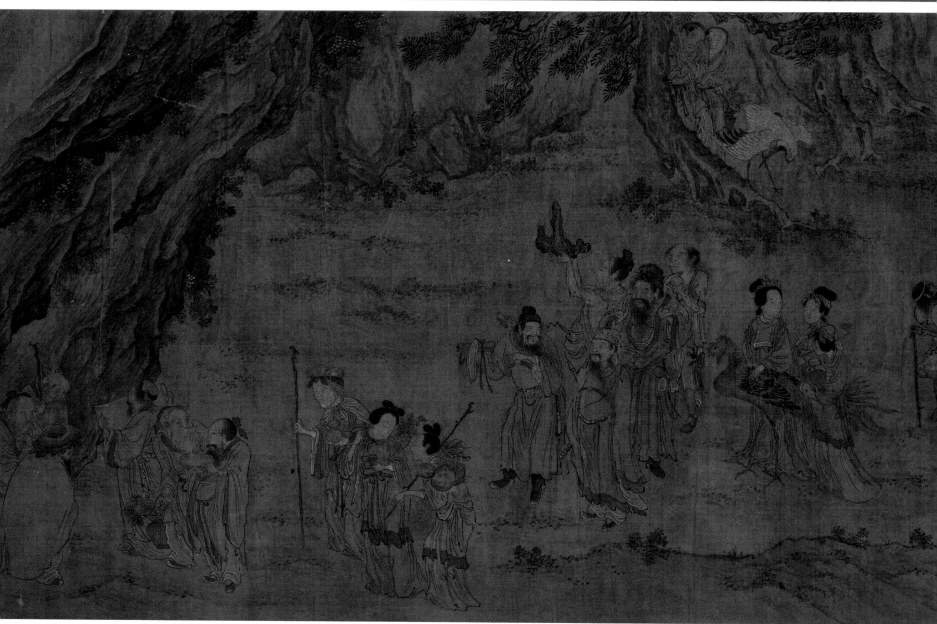

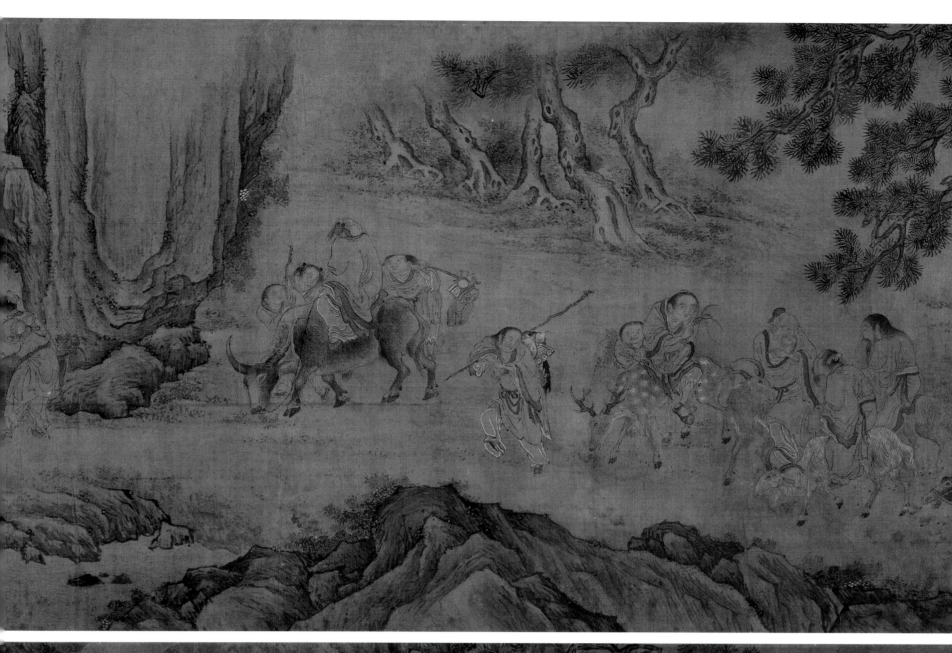

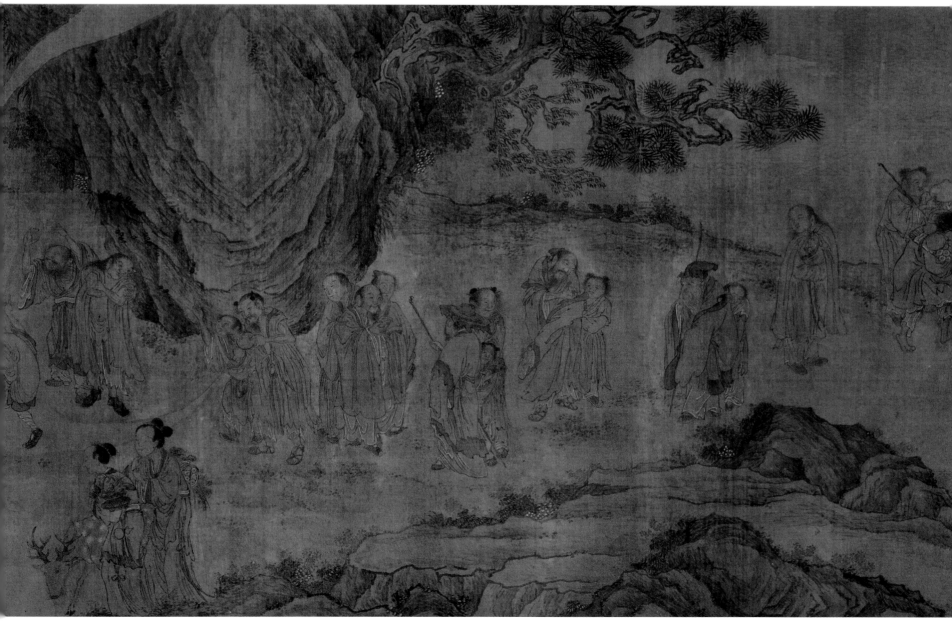

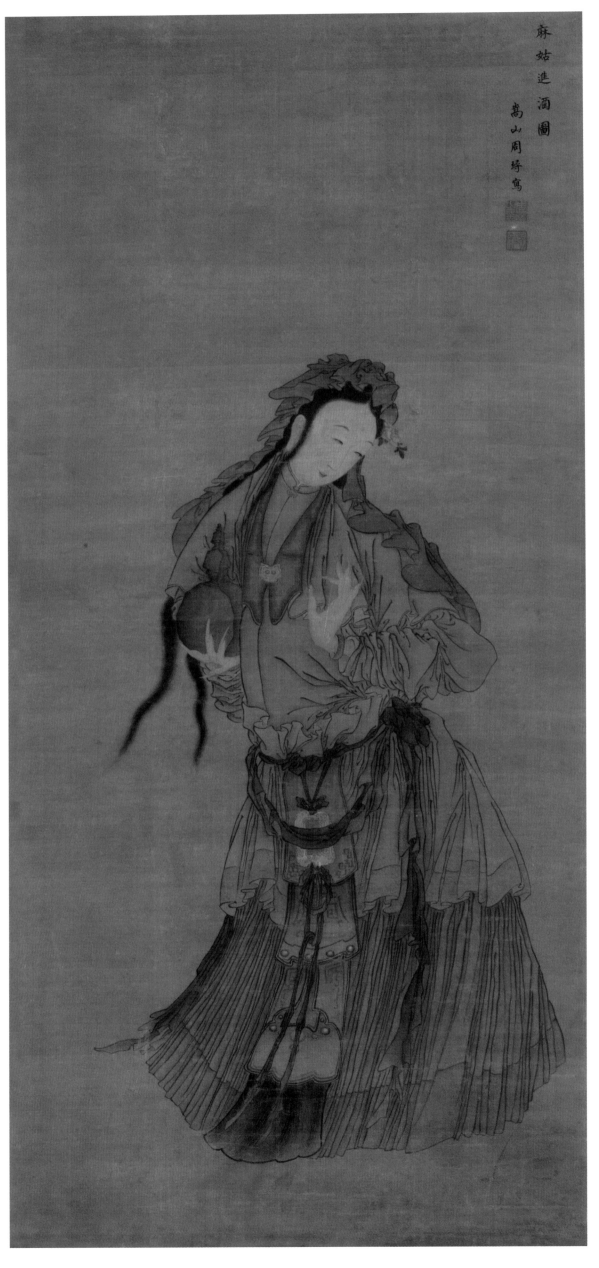

麻姑進酒圖

嵩山周璕寫

周璕

麻姑進酒圖　軸

清
絹本　設色
縱 117.8厘米　橫 53厘米

黄慎

仙人圖　軸

清
紙本　設色
縱 110厘米　橫 53厘米

康申新秋青霞尚士鄭岱寫

鄭岱

三星圖　軸

1740年
絹本　設色
縱 234厘米　橫 132厘米

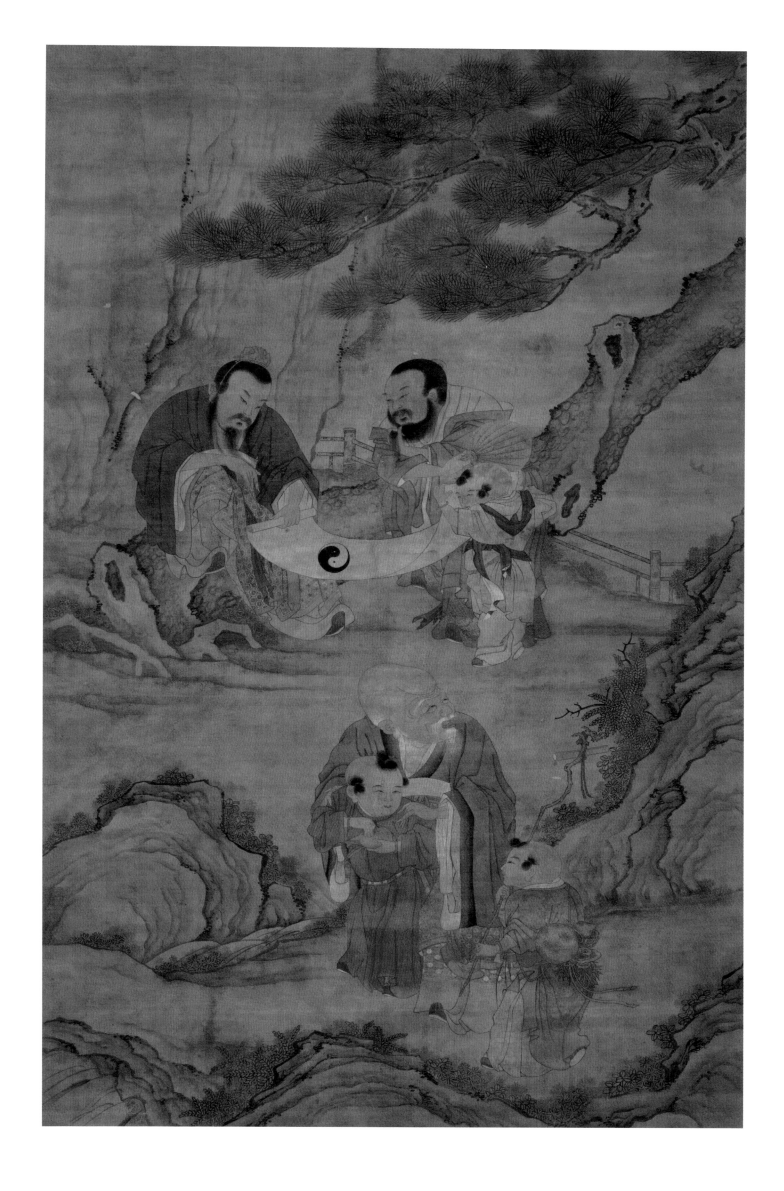

尚雲臣

三星圖 軸

清
絹本 設色
縱 154 厘米 橫 97 厘米

謂天蓋高降爾遐福三壽作朋其人如
玉宜兄宜弟為龍為光于孫長發其祥
庚午午日新羅山人寫於解弢館

華嵒

三星圖　軸

1750年
紙本　設色
縱174厘米　橫92厘米

管希寧

鍾馗圖　軸

清
紙本　設色
縱 79 厘米　橫 39 厘米

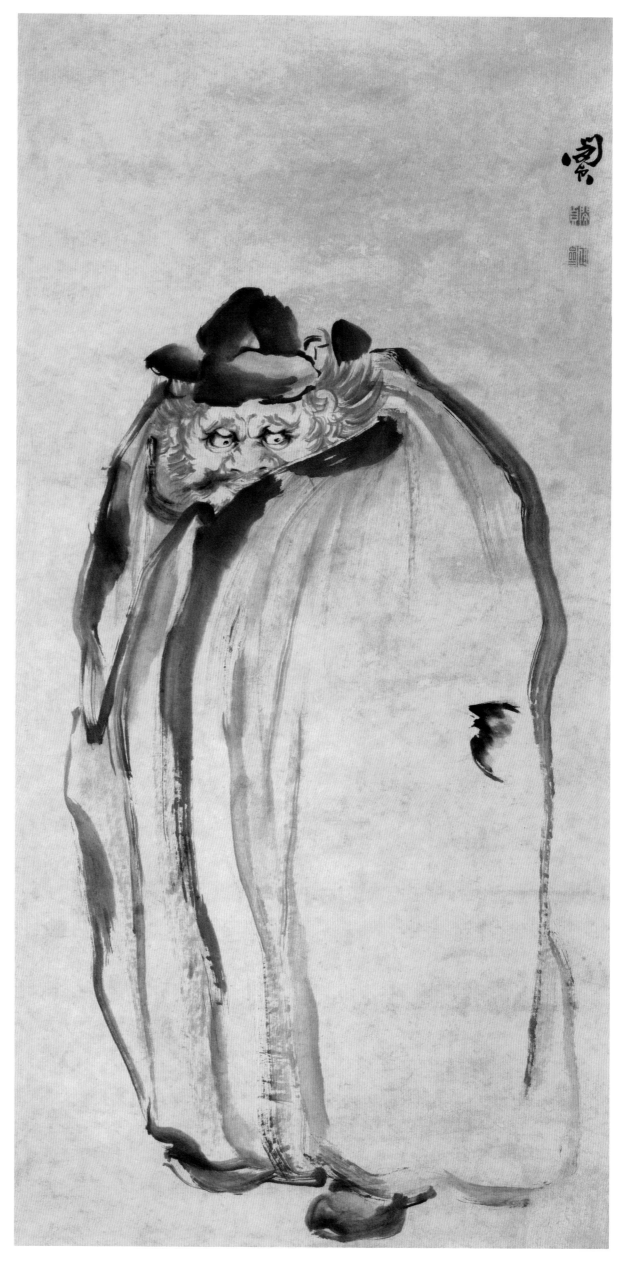

閔貞

鍾馗圖　軸

清
紙本　水墨
縱 128 厘米　橫 60 厘米

嬉左倚采旄右蔭桂旗攘皓腕於神滸兮採湍瀨
之玄芝余情悅其淑美兮心振蕩而不怡無良媒
以接歡兮託微波以通辭願誠素之先達兮解玉珮
以要之嗟佳人之信脩兮羌習禮而明詩抗瓊珶以
和予兮指潛淵而為期執拳拳之款實兮懼斯靈
之我欺感交甫之棄言兮悵猶豫而狐疑收和顏
以靜志兮申禮防以自持於是洛靈感焉徙倚彷
徨神光離合乍陰乍陽擢輕軀以鶴立若將飛而
未翔踐椒塗之郁烈兮步蘅薄而流芳超長吟以
慕遠兮聲哀厲而彌長爾迺眾靈雜遝命儔嘯侶或
戲清流或翔神渚或採明珠或拾翠羽從南湘之
二姚兮攜漢濱之遊女歎匏瓜之無匹兮詠牽牛
之獨處揚輕桂之猗靡兮翳脩袖以
延佇體迅飛

邢侗未誠之臨

嬉左倚采旄右蔭桂旗攘皓腕於神滸兮採湍瀨
之玄芝余情悅其淑美兮心振蕩而不怡無良媒以接
歡兮託微波以通辭願誠素之先達兮解玉珮以要之
嗟佳人之信脩兮羌習禮而明詩抗瓊珶以和予兮
指潛淵而為期執拳拳之款實兮懼斯靈之我欺
感交甫之棄言兮悵猶豫而狐疑收和顏以靜志兮
申禮防以自持於是洛靈感焉徙倚彷徨神光離
合乍陰乍陽擢輕軀以鶴立若將飛而未翔踐
椒塗之郁烈兮步蘅薄而流芳超長吟以慕遠兮
聲哀厲而彌長爾迺眾靈雜遝命儔嘯侶或
戲清流或翔神渚或採明珠或拾翠羽從南湘之
二姚兮攜漢濱之遊女歎匏瓜之無匹兮詠牽牛
之獨處揚輕桂之猗靡兮翳脩袖以延佇體迅飛

硯山灣圖者沈宗騫臨

嬉左倚采旄右蔭桂旗攘皓腕於神滸兮採湍瀨
之玄芝余情悅其淑美兮心振蕩而不怡無良媒接
歡兮託微波以通辭願誠素之先達兮解玉珮以要之
嗟佳人之信脩兮羌習禮而明詩抗瓊珶以和予兮
指潛淵而為期執拳拳之款實兮懼斯靈之我欺
感交甫之棄言兮悵猶豫而狐疑收和顏以靜志兮
申禮防以自持於是洛靈感焉徙倚彷徨神光離
合乍陰乍陽擢輕軀以鶴立若將飛而未翔踐
椒塗之郁烈兮步蘅薄而流芳超長吟以慕遠兮
聲哀厲而彌長爾迺眾靈雜遝命儔嘯侶或戲
清流或翔神渚或採明珠或拾翠羽從南湘之
二姚兮攜漢濱之遊女歎匏瓜之無匹兮詠牽牛
之獨處揚輕桂之猗靡兮翳脩袖以延佇體迅飛

金粟逸人張其莘臨

沈宗騫

洛神圖 軸

清
紙本 水墨
縱 113厘米 橫 31.5厘米

袁鏡蓉字月蕖隨園老人女孫吳侍
郎梅梁淑配也張詩善花鳥畫仕女
尤長艷而不冶秀雅肖唐人筆韻洵
為嘉道間閨秀之傑出者与
先祖母鍾太夫人結姊妹行此幀係其
于贈余為省即見之遂今幾四十年
矣無題款印記久恐失傳志其姓字
原委如此後之鑒者庶導信有徵
焉持
光緒二年歲在丙子二月花朝
　　　鄰憲張度題

袁鏡蓉

女仙圖　軸

清

紙本　設色

縱 102 厘米　橫 48 厘米

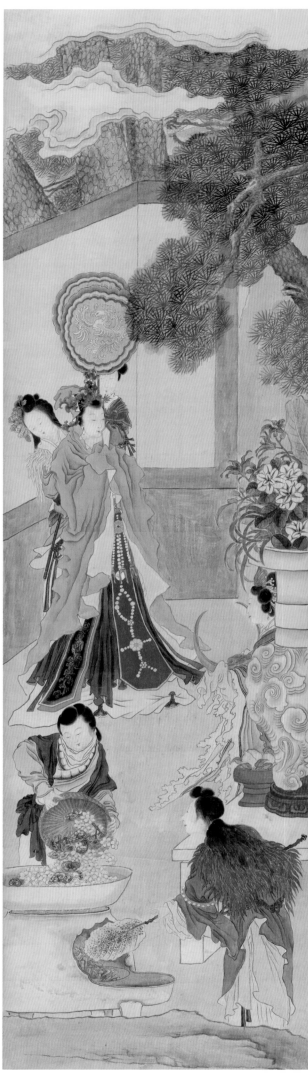

任熊

瑶池祝壽圖　六條屏

1850年
絹本　設色
縱 172厘米　橫 280厘米

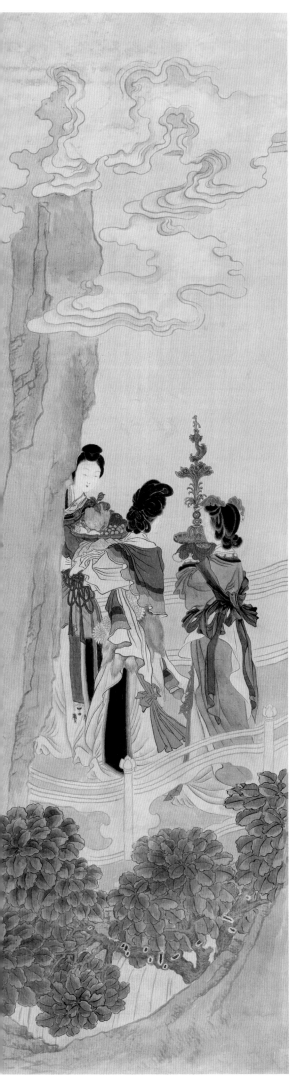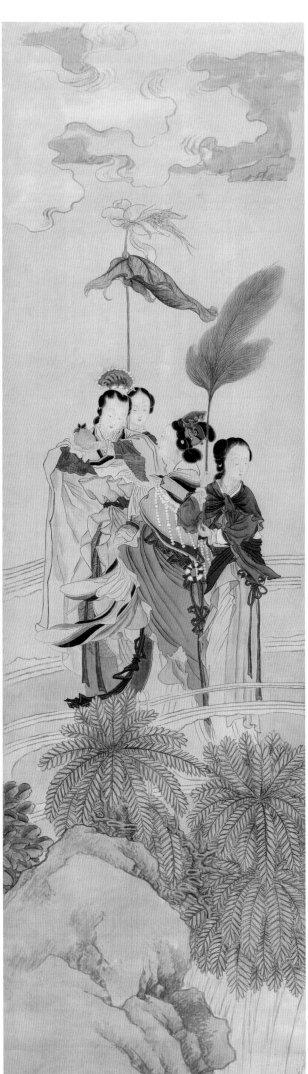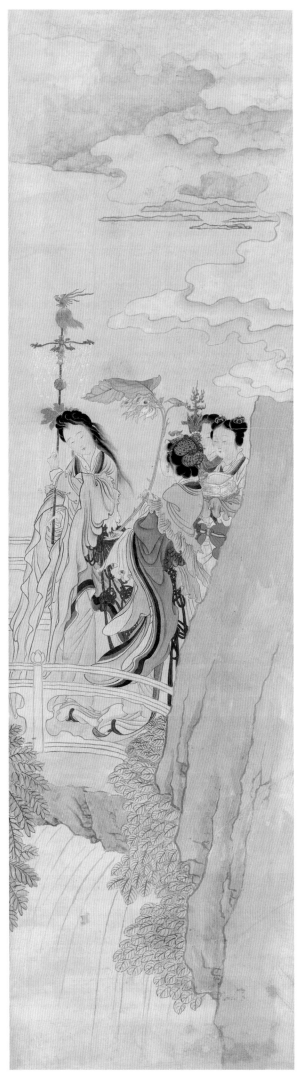

同治甲戌五月五日午時伯年任頤寫於黃歇浦上之廣齋

任頤

鍾馗圖　軸

1874年
紙本　設色
縱 135厘米　橫 64厘米

任頤

魁星圖 軸

1876年
紙本 設色
縱 134厘米 橫 61.5厘米

鄭文焯

指畫寒山接福圖　軸

清

紙本　水墨

縱 122 厘米　橫 56 厘米

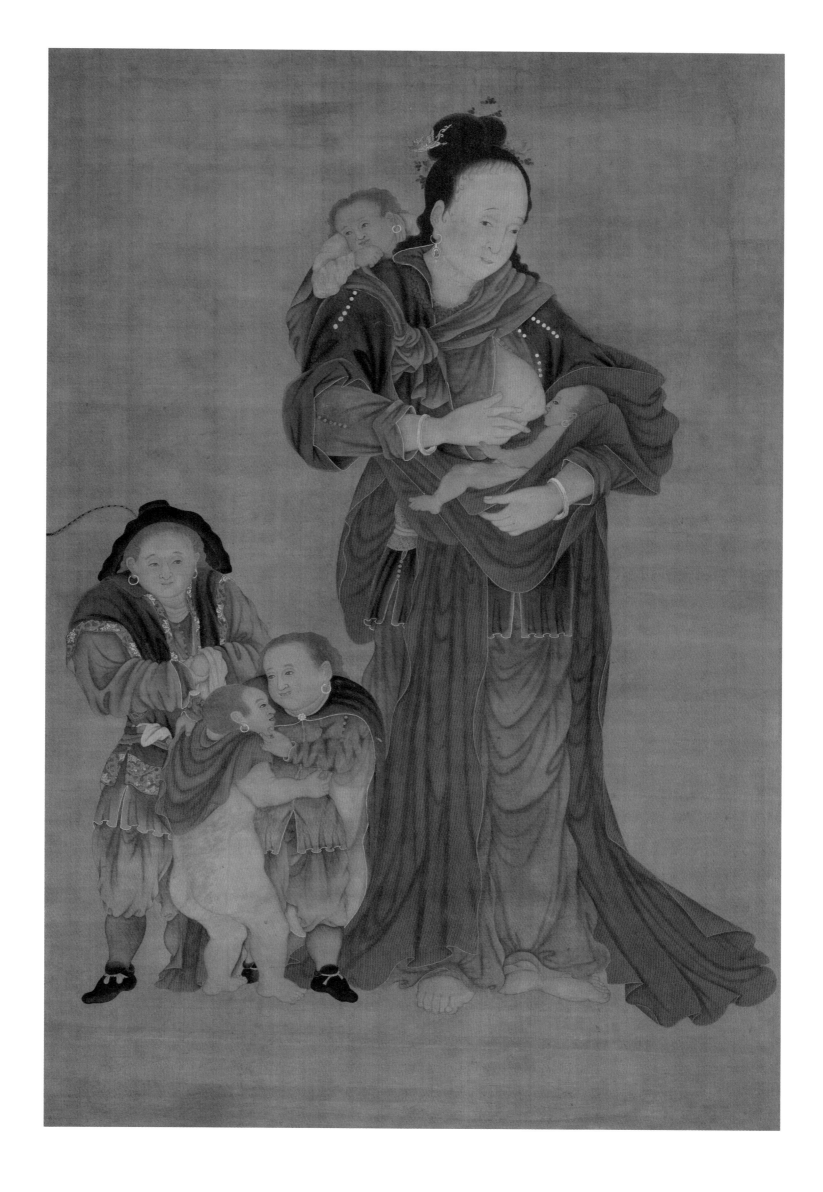

佚名

人物　軸

清
絹本　設色
縱 130厘米　橫 86厘米

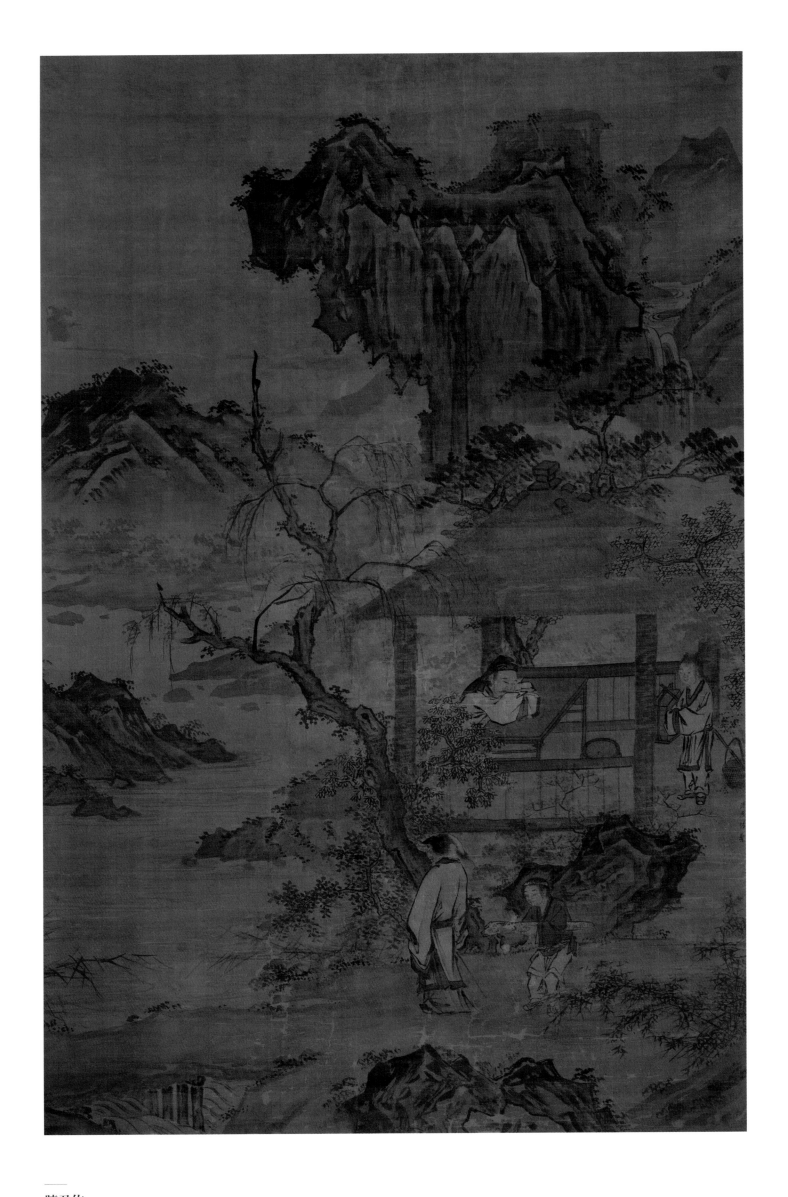

陳君佐

山水人物　軸

明
絹本　水墨
縱 149厘米　橫 93厘米

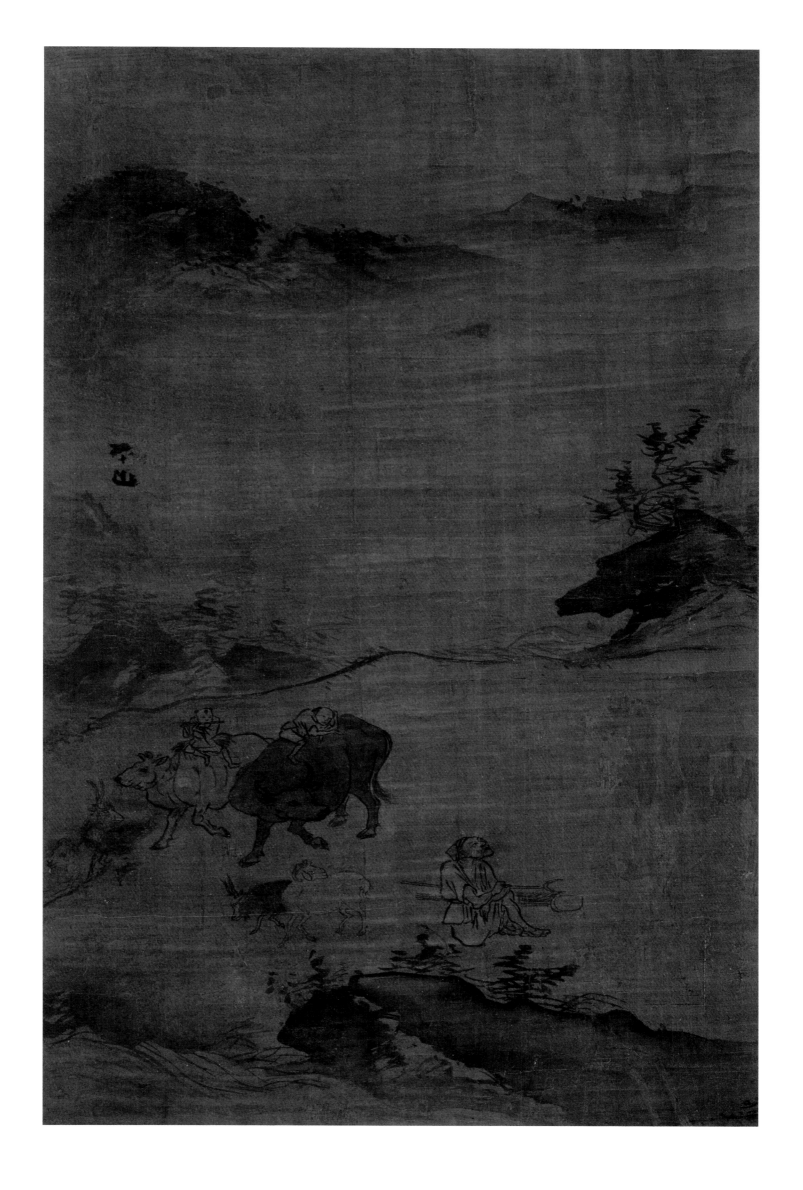

張路

牧放圖 軸

明
絹本 水墨
縱 102.5厘米 横 65厘米

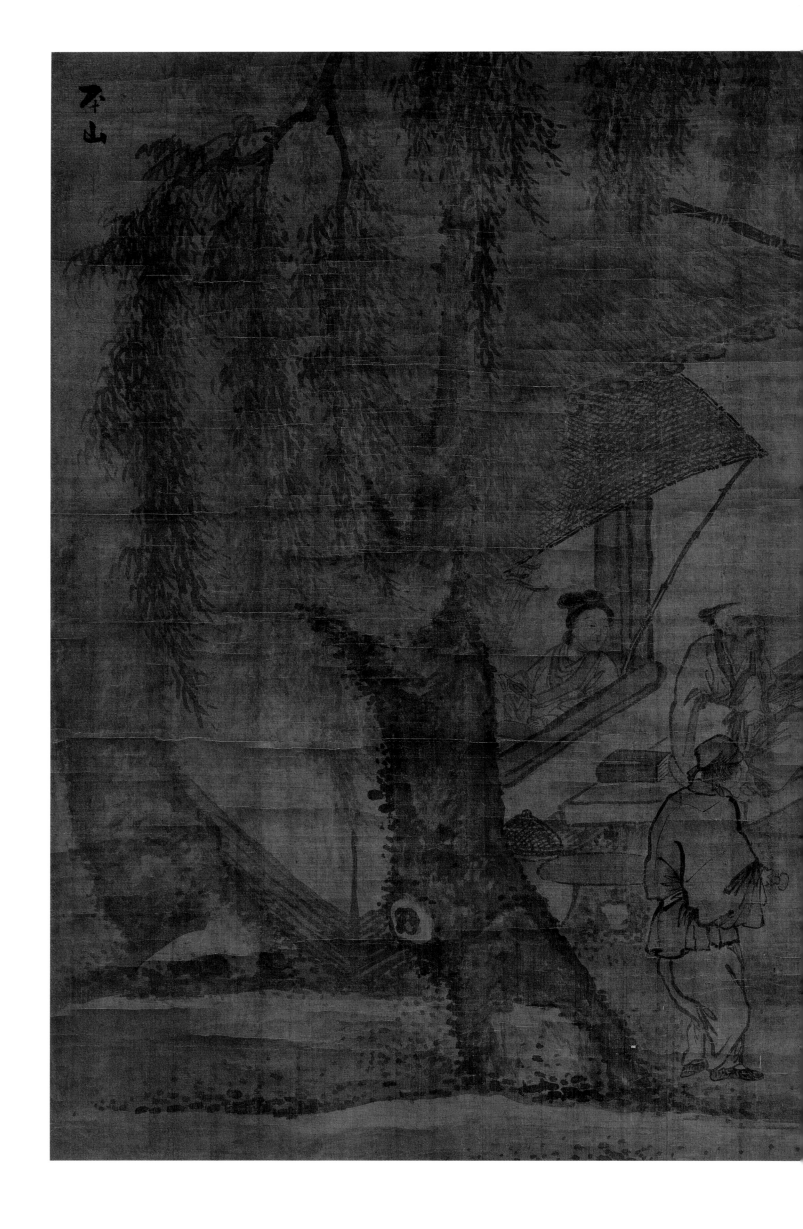

張路（款）

桃源問津圖　軸

明
絹本　水墨
縱 101 厘米　橫 153 厘米

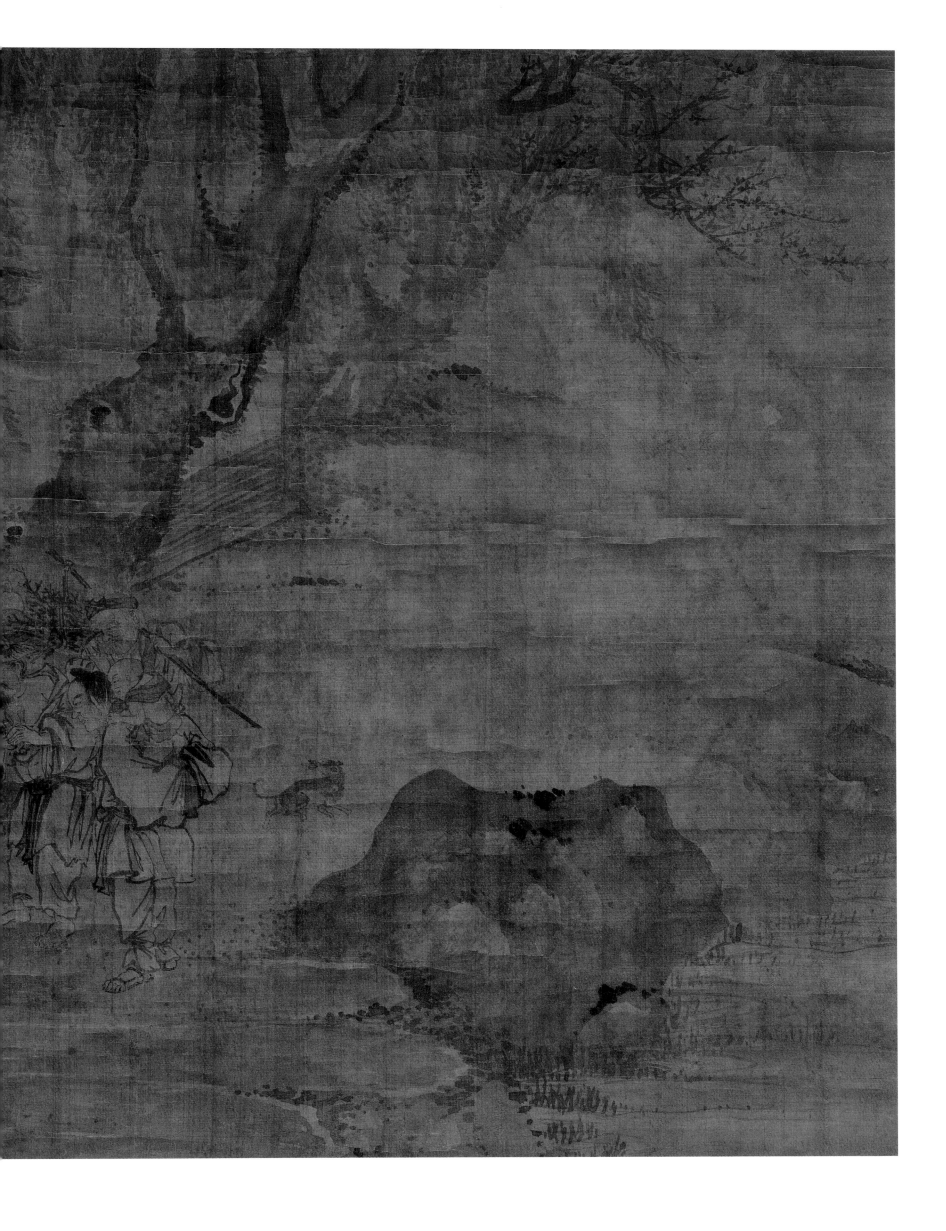

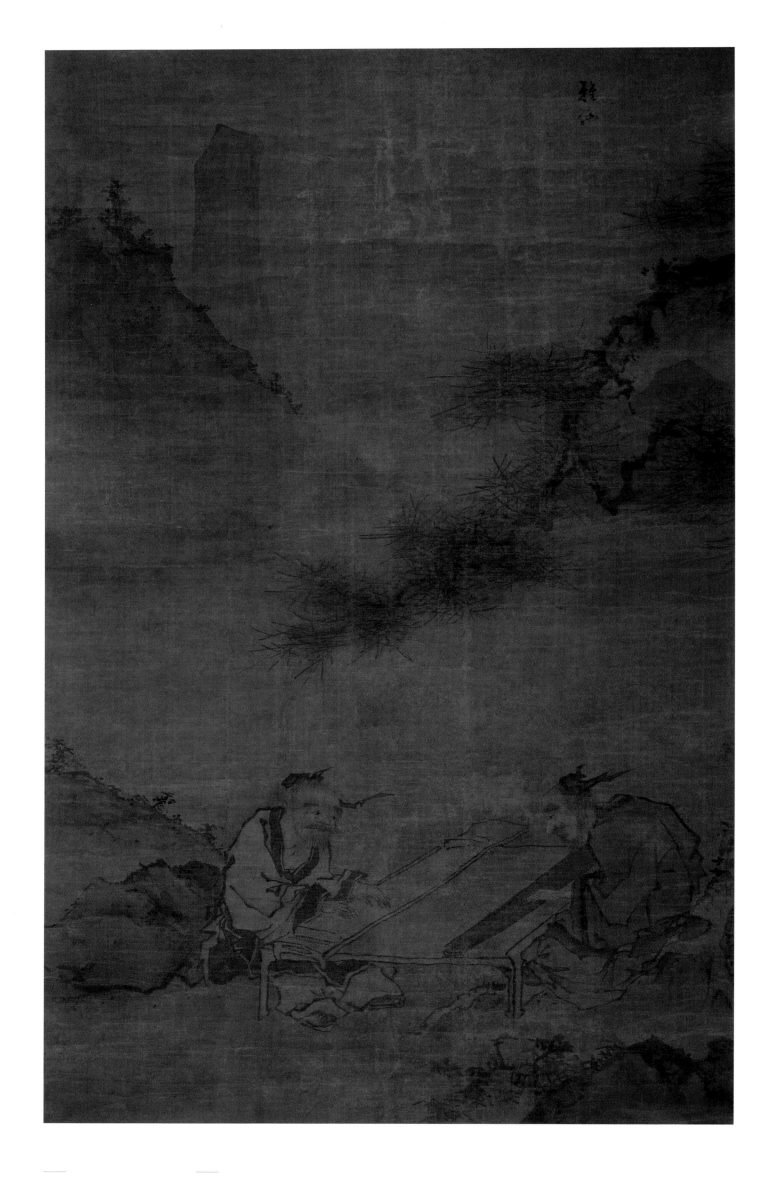

雅仙

二老彈琴圖　軸

明

絹本　水墨

縱 105 厘米　橫 92 厘米

佚名

樓閣人物　軸

明

絹本　設色

縱 165 厘米　橫 98 厘米

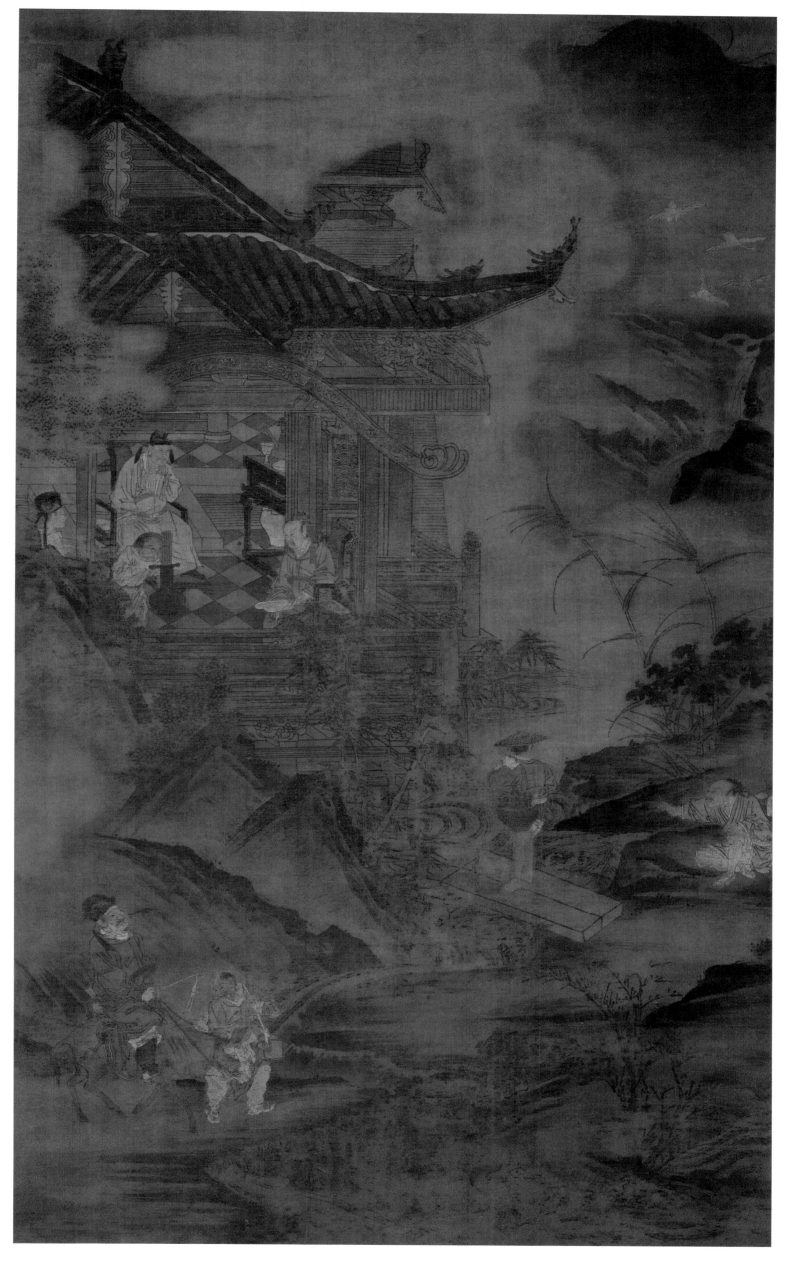

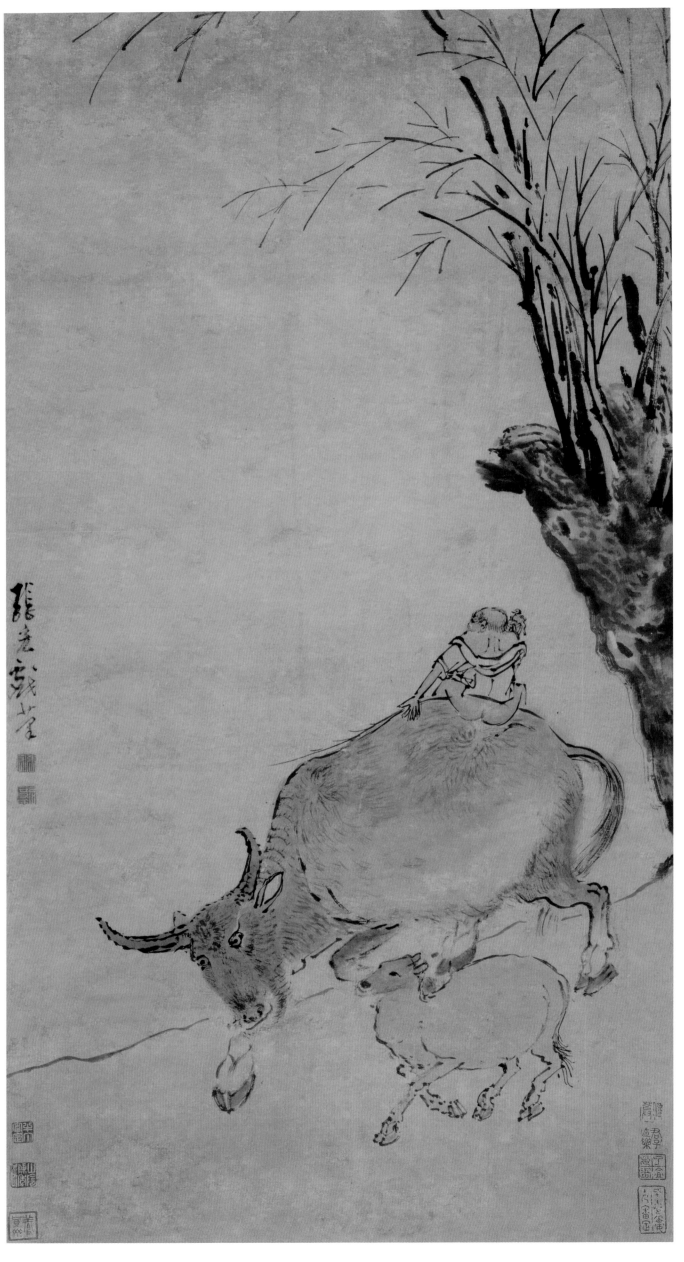

張宏

牧牛圖 軸

明
紙本 設色
縱 98厘米 橫 50厘米

054

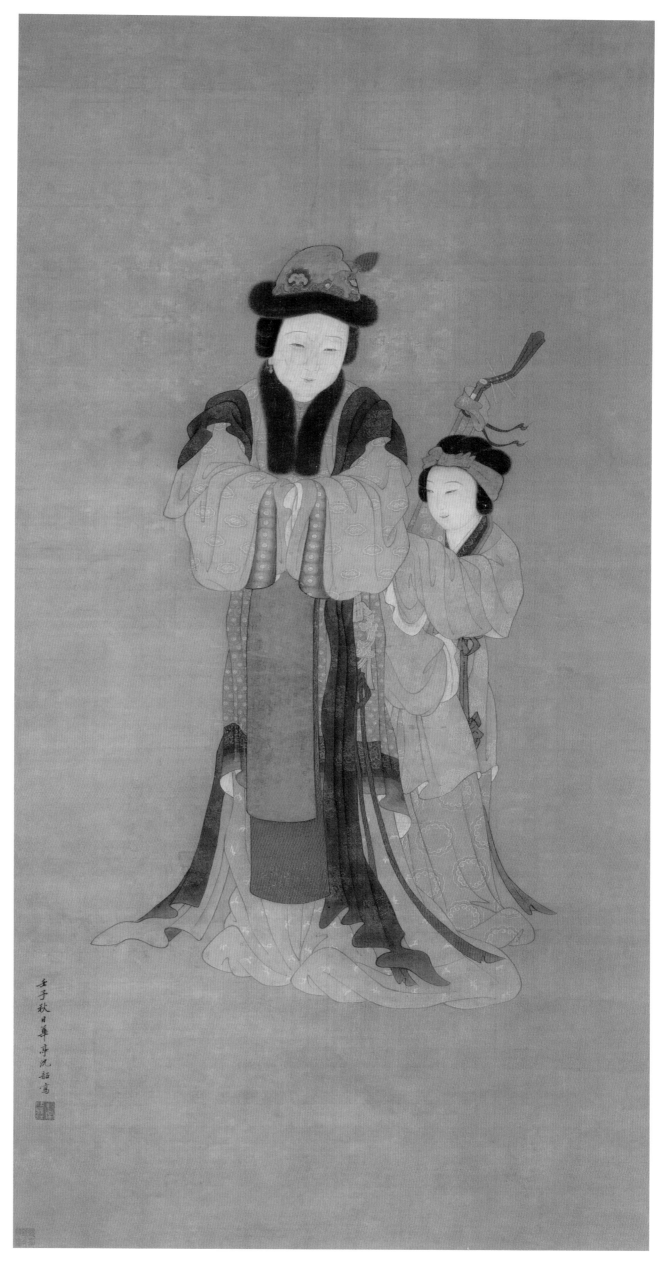

沈韶

昭君琵琶圖　軸

1672年
絹本　設色
縱 118厘米　橫 59厘米

仇英（款）

歲朝圖　卷

明
絹本　設色
縱 94 厘米　橫 176 厘米

胡葭

流民圖　册

1679年
紙本　設色
二十二開　各縱 24厘米　横 37厘米

好癡文算本可埋辛
連懷娼約世懷手持
春色聯尓游戲神
似十字衔

1

曲終始娘雅廉莊又
向孤邨擁一方之冷
風高夜帰路中心私
興話斜陽

2

眉睫筐火悵抱孤唱养
勸世毛著埃最懔球
疾觉鳖者口烽聲
些途拾未

5

小唱挨擊此曲詞歇
笑吳古有淒名英
雄藉既金玉什壽狗权
空活我時

6

繪就尖生呌使僑邪
聲雄壯葬在衝言楮
弄吟如竉樣板打髙
低曲韻諧

9

碾尋賣看鉦撮亮眼
清手快渗豐窍玉風
眠尚考如此好付阿
阿一笑中

10

替者顏免時村它
甾撟骨它何為護生
活計渾世玉药瓶脈
凌一曲火

13

老婭碧姬打彩巾攏
包括傘毛鄉城沿们
詞托牙鼓字墨作長
勝算高聲

14

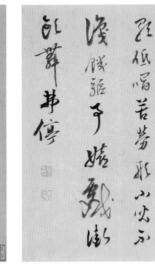

18

17

20

19

22

21

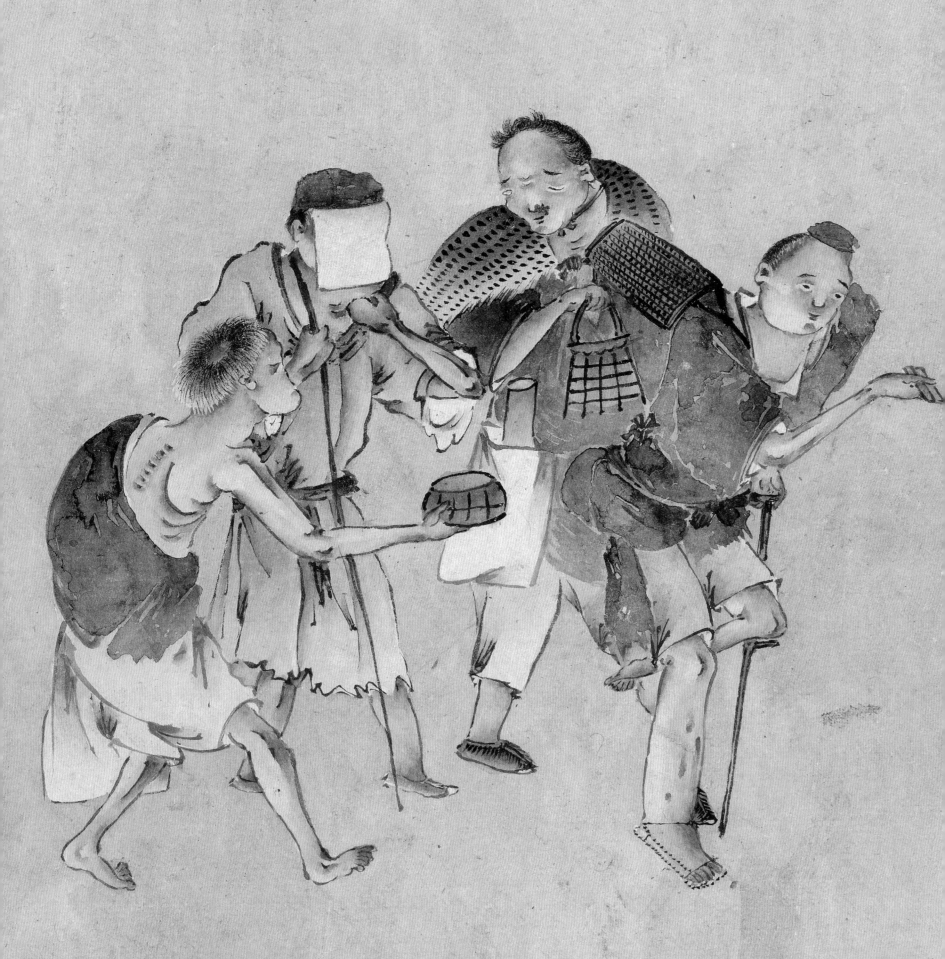

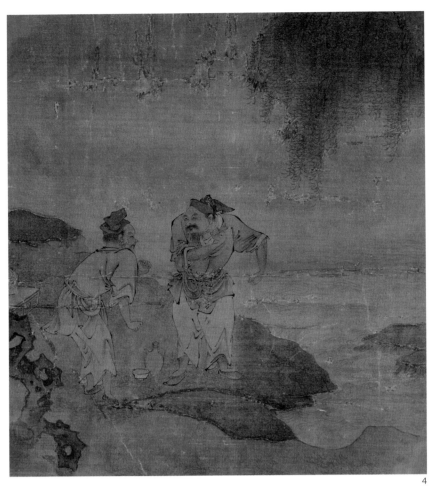

4

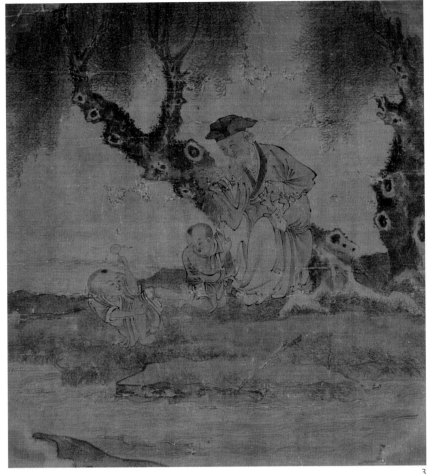

3

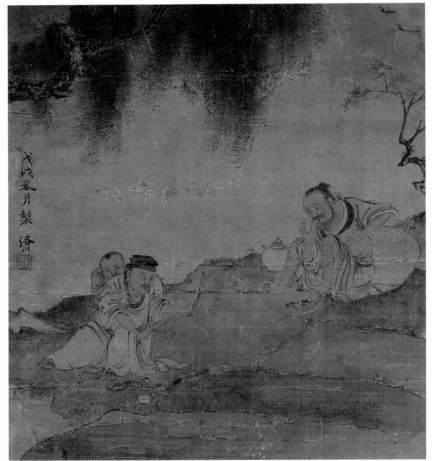

8

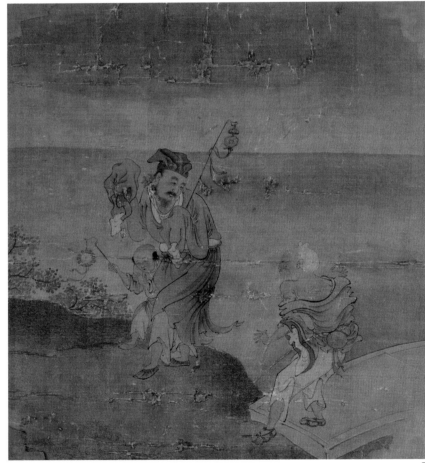

7

詹鞌

堯民擊壤圖　册

清
紙本　設色
八開　各縱 29.5 厘米　橫 26 厘米

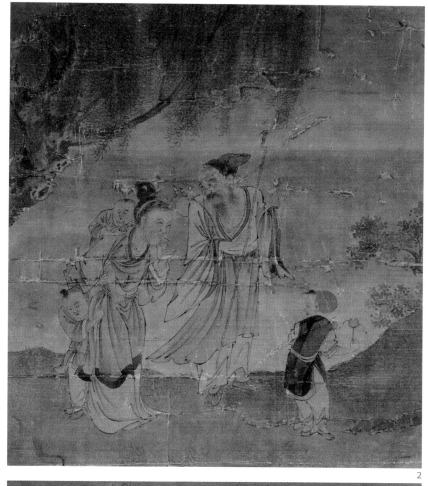

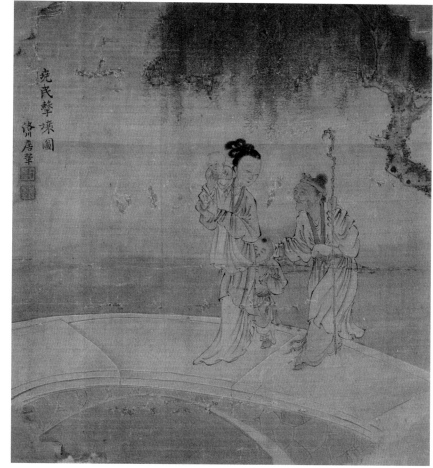

雍正七年
巳酉小滿後弍日七十二更王庶子書畫於萍軒

王樹穀

煮茶圖　軸

1729年
絹本　水墨
縱 100厘米　橫 44厘米

金廷標

風雨等舟圖　軸

清
紙本　設色
縱 88厘米　橫 53.5厘米

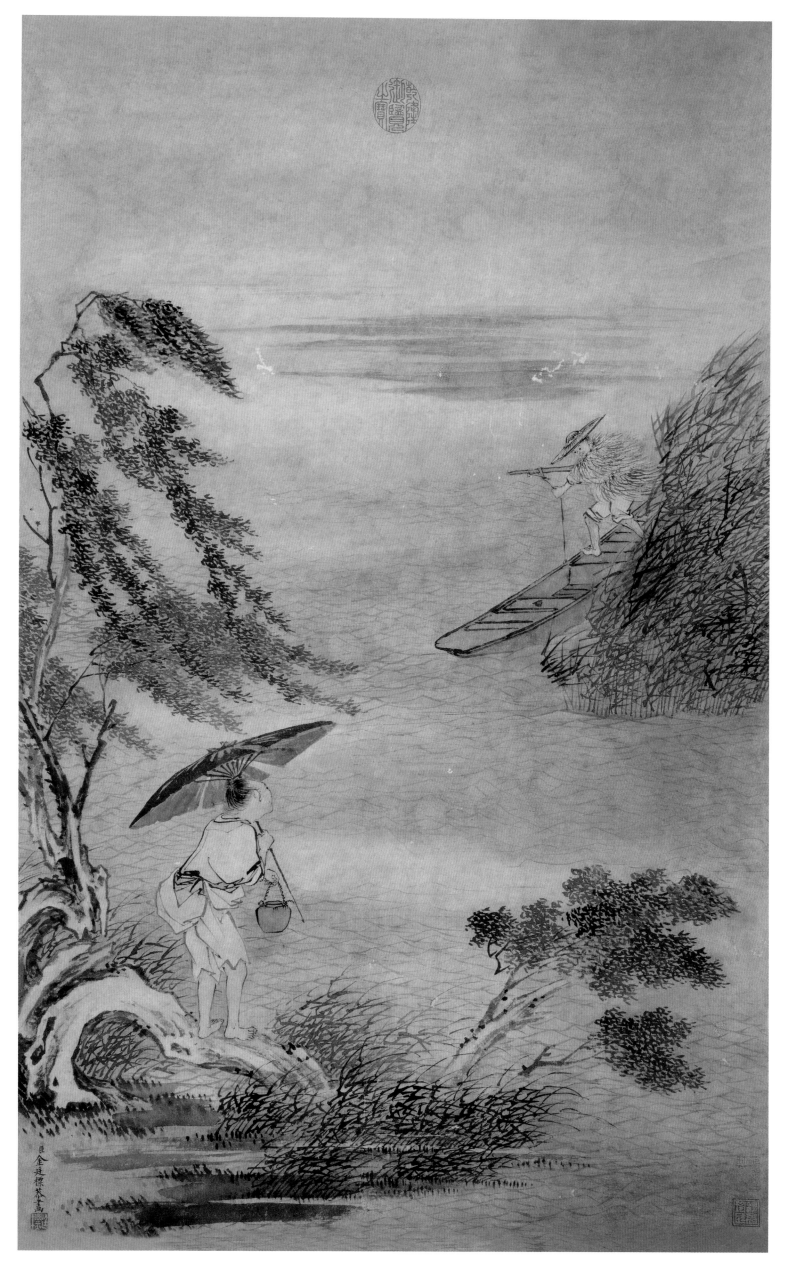

065

仿周東邨
文佐上官周　[印]

上官周

仿周東邨農家樂事圖　軸

清
紙本　設色
縱 46 厘米　橫 44 厘米

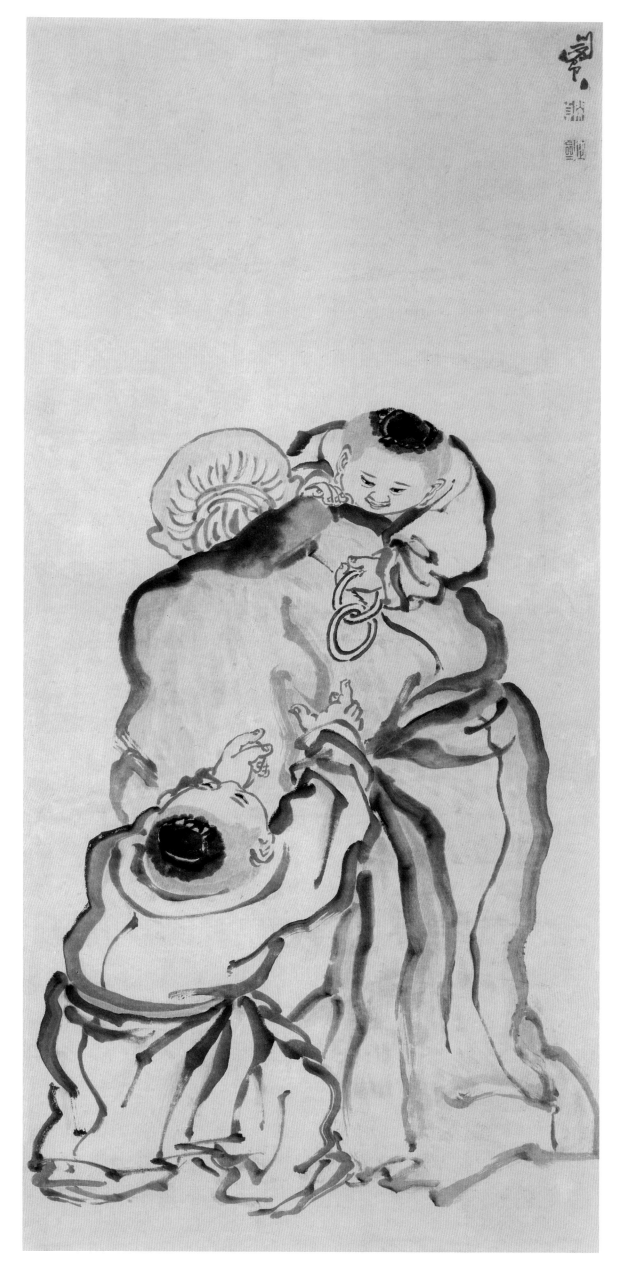

閔貞

嬰戲圖　軸

清
紙本　設色
縱 119 厘米　橫 54 厘米

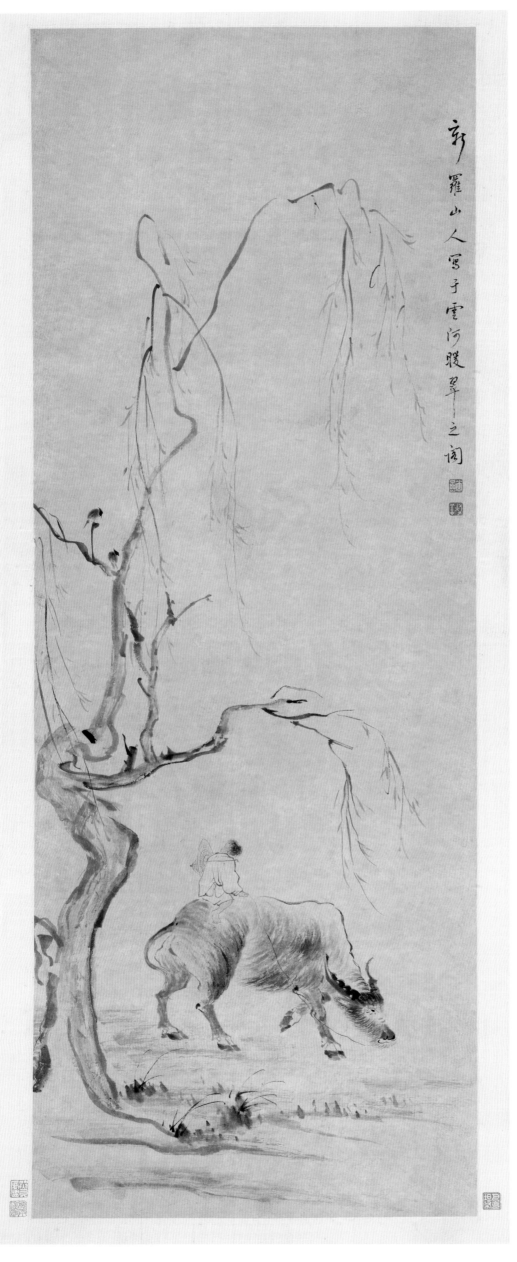

新羅山人寫于雲阿暖翠之詞

華嵒

牧牛圖 軸

清

紙本 設色

縱 125.5厘米 橫 45厘米

朱本

鉢探二龍圖　軸

清
紙本　設色
縱 118厘米　橫 29厘米

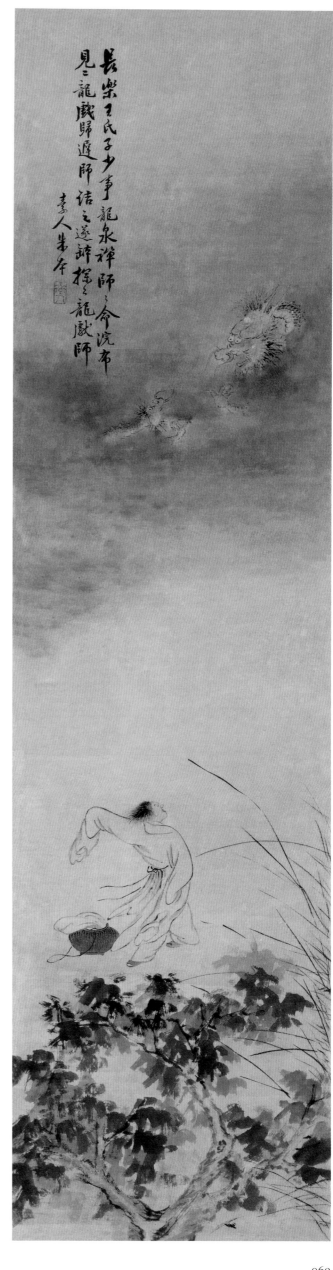

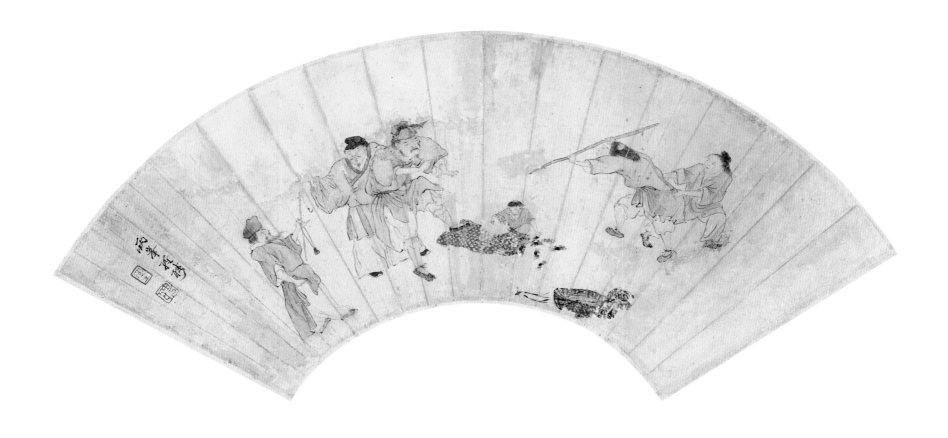

羅聘

人物　扇面

清
紙本　設色
縱 22 厘米　橫 48 厘米

佚名

西湖繁會圖 成扇

清
紙本 設色
縱 30 厘米 横 53 厘米

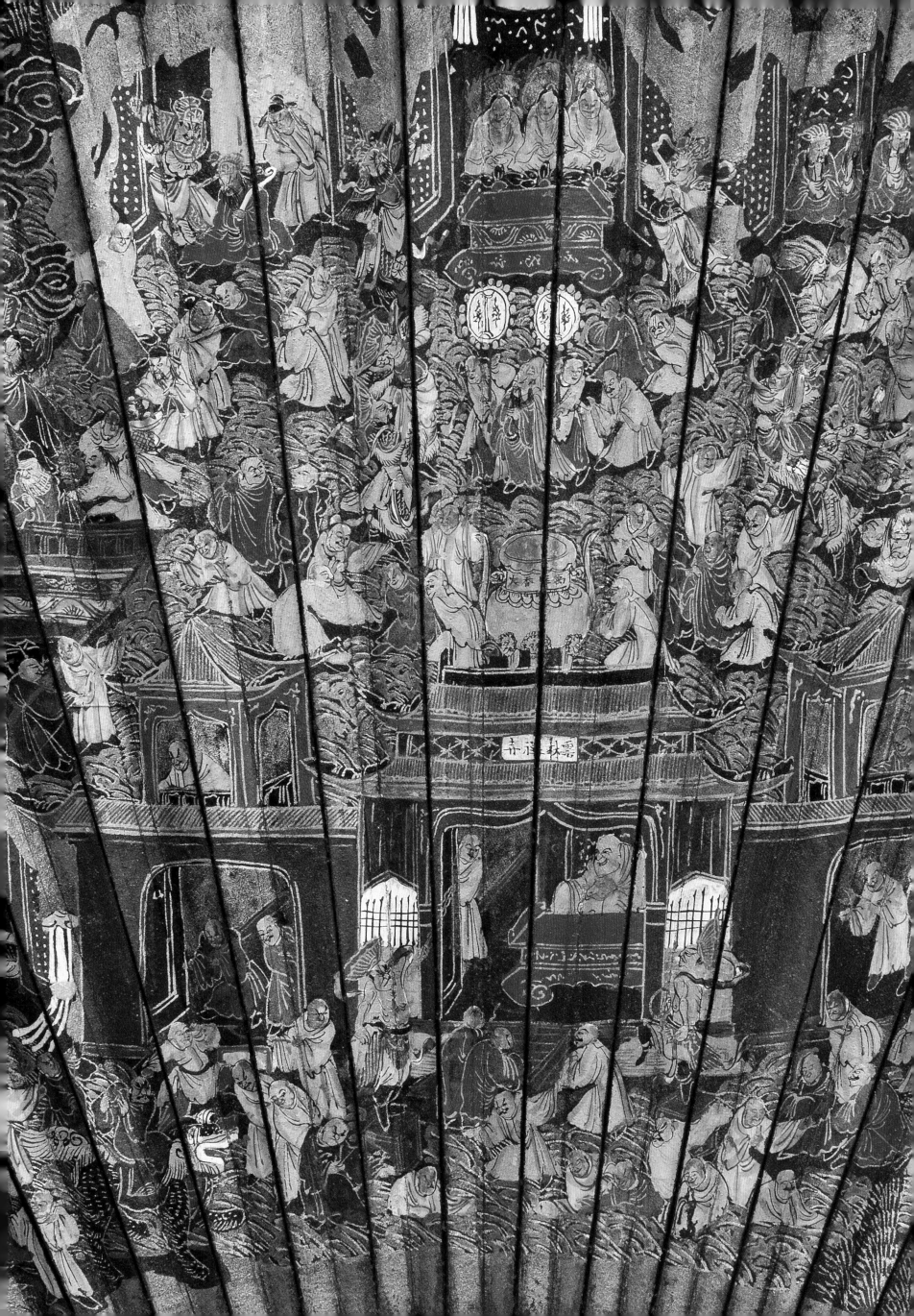

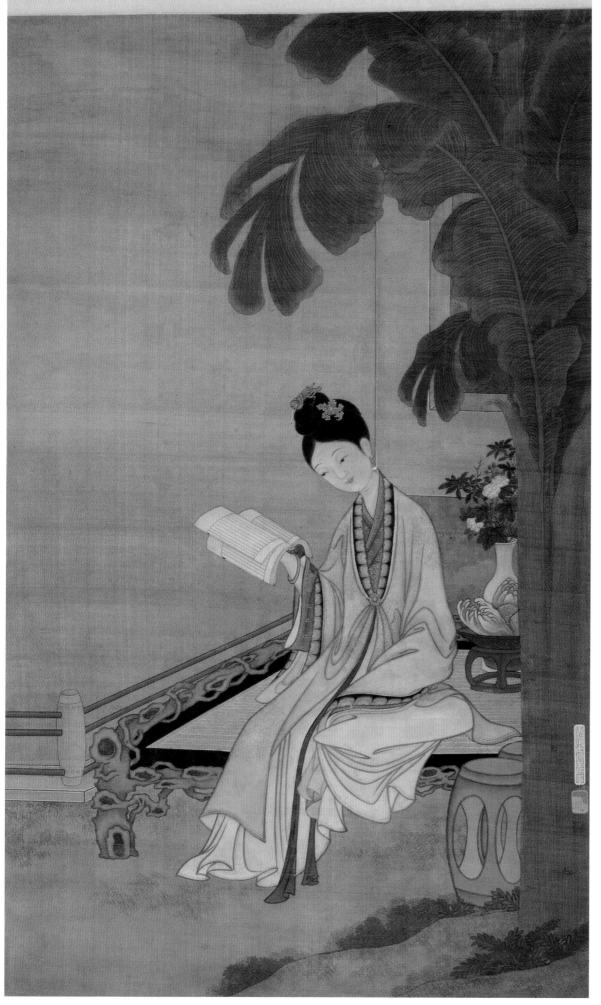

郎世寧能運中國筆
墨圖成仍為西人之畫
膠州焦氏習其術二法幾
乎合矣同邑冷氏復師之
遂不見西法爹鑿痕迹此
畫當有關損欸印俱侠
然以旺經求之審是冷氏
家法也古蹟之可貴在其
實實具足矣亦不必斤斤於
名此固巫收之
甲戌秋季
固始張瑋

冷枚
蕉蔭讀書圖　軸
清
絹本　設色
縱 98厘米　橫 56厘米

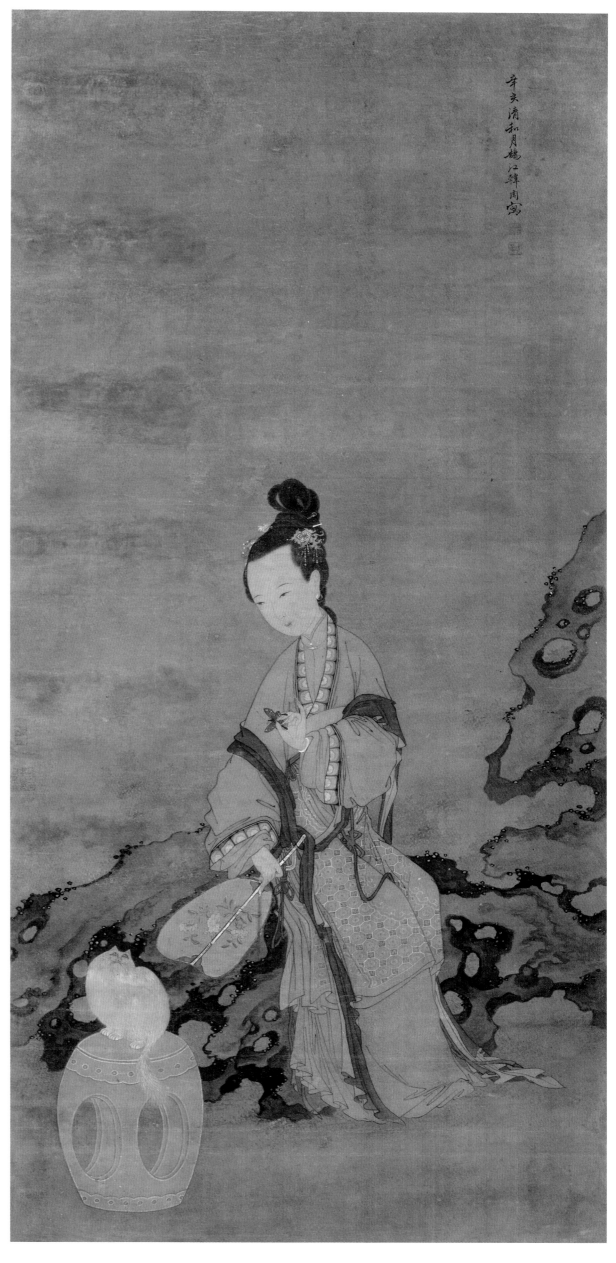

韓周

仕女圖 軸

清
絹本 設色
縱 112 厘米　橫 52.5 厘米

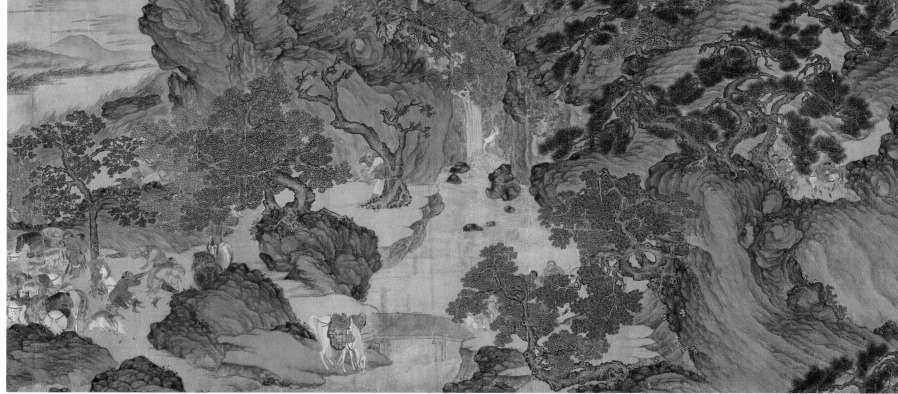

宋旭（款）

得勝圖 卷

清
絹本 設色
縱 52 厘米 橫 635 厘米

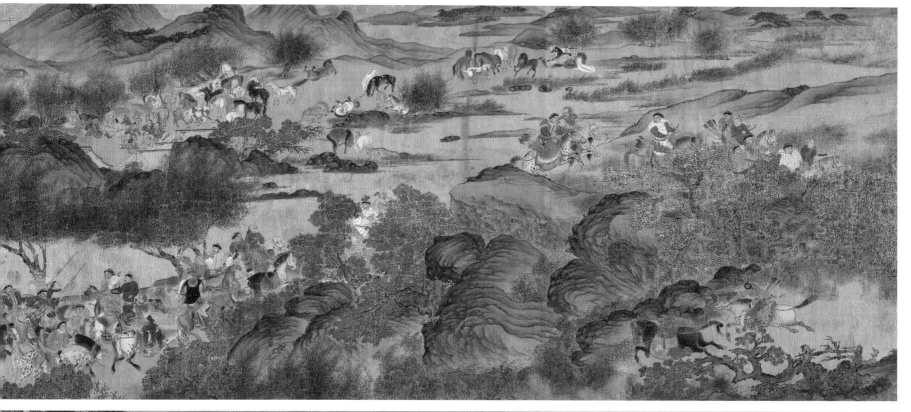

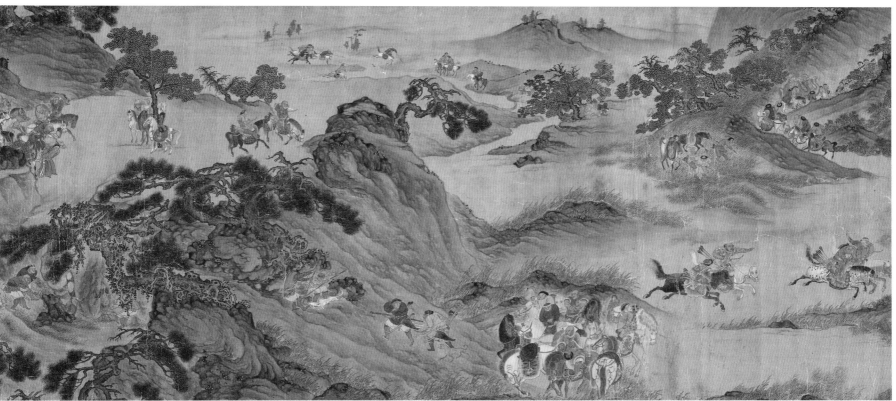

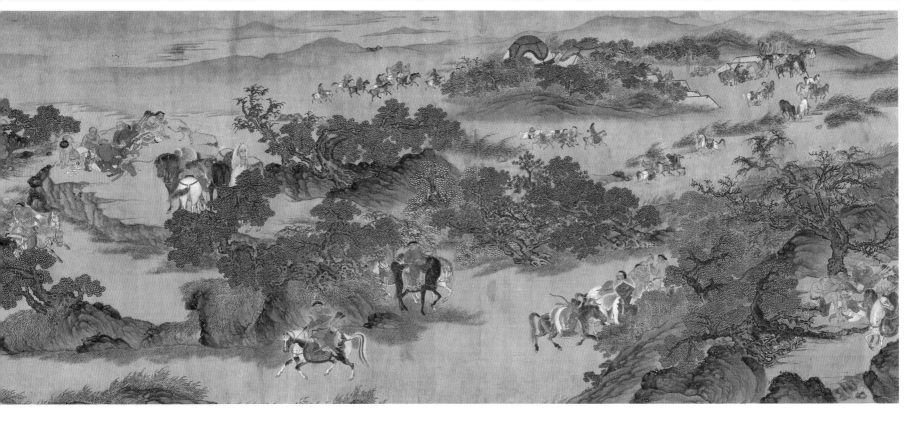

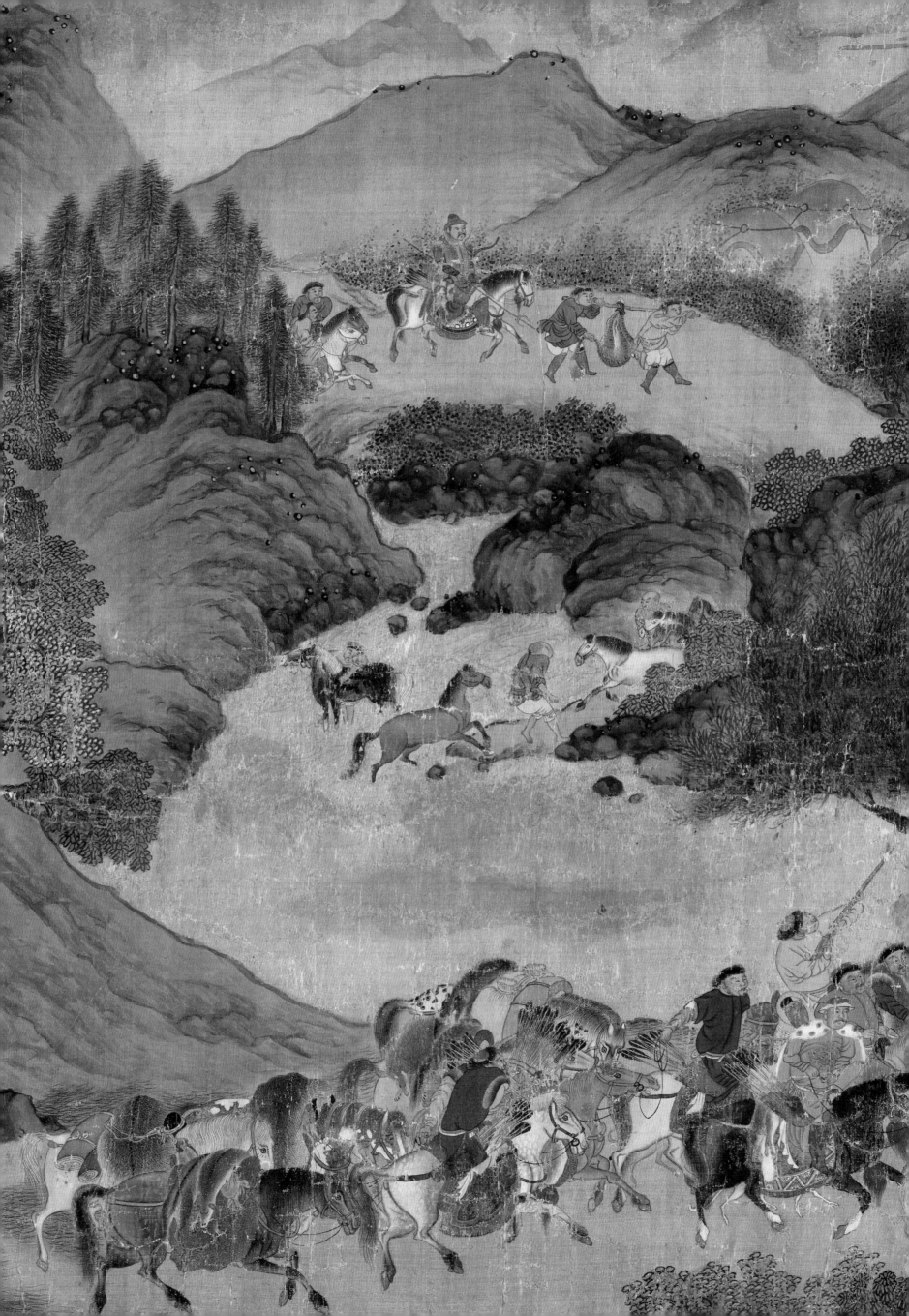

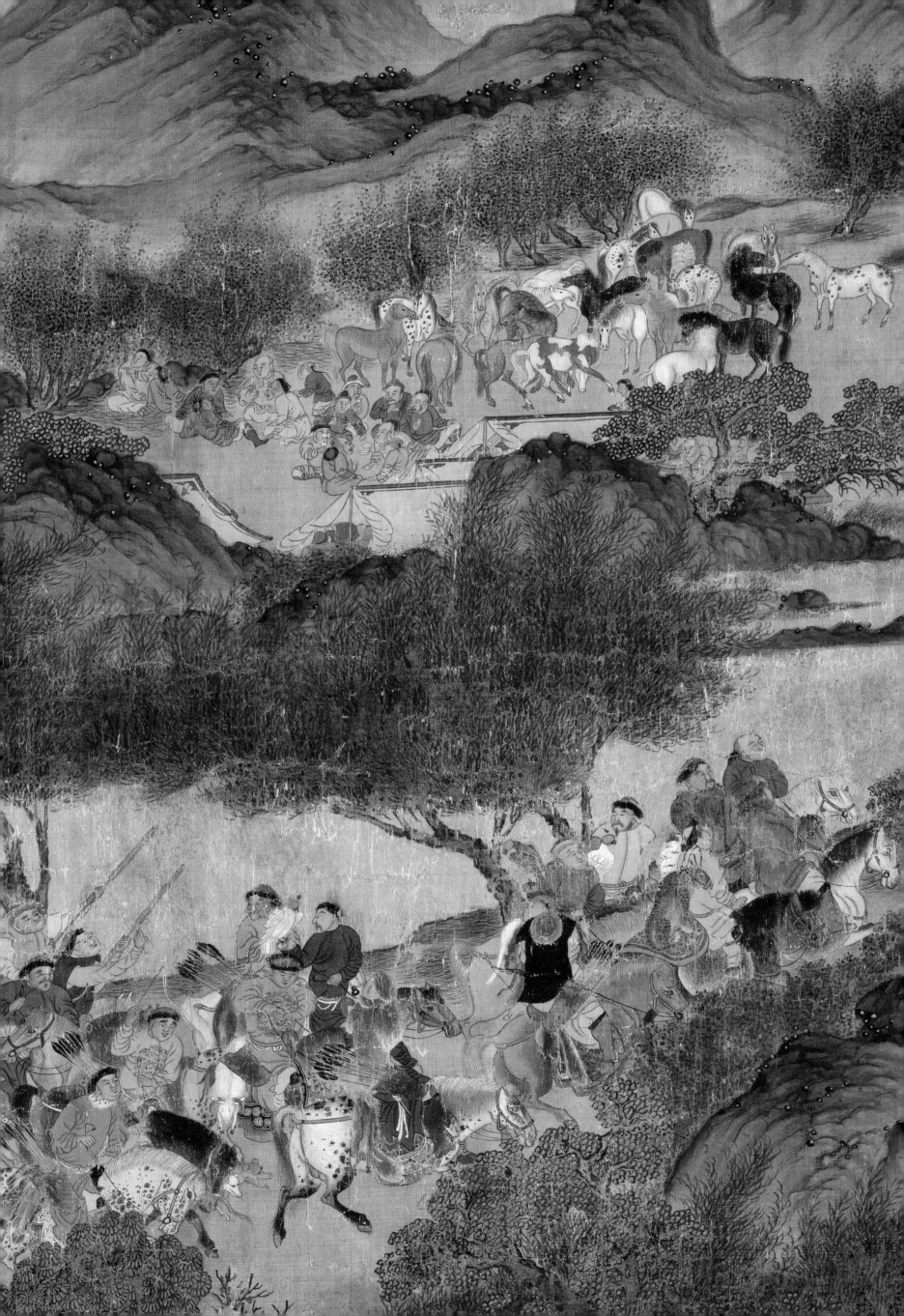

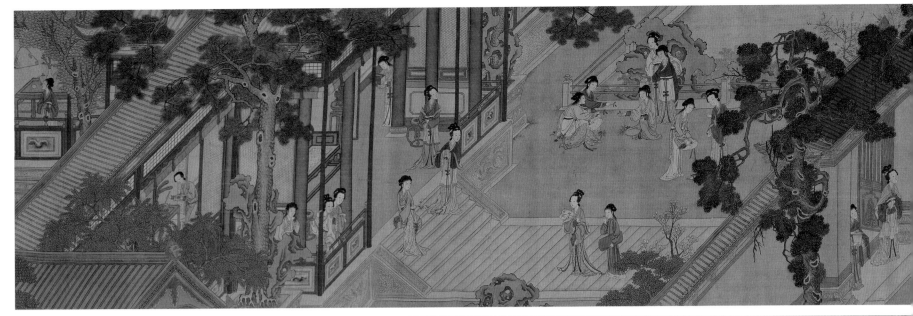

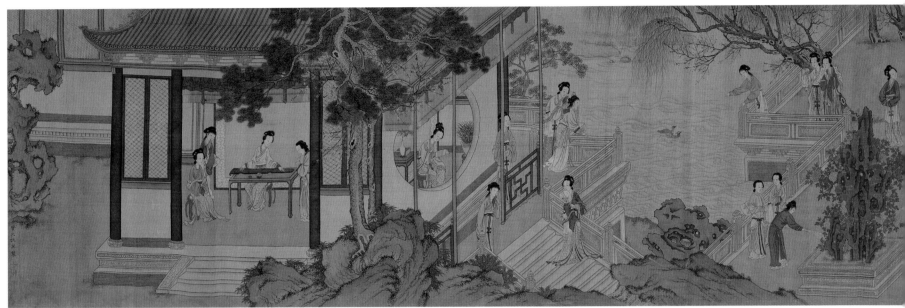

仇英（款）

百美圖　卷

明
絹本　設色
縱 37 厘米　橫 452 厘米

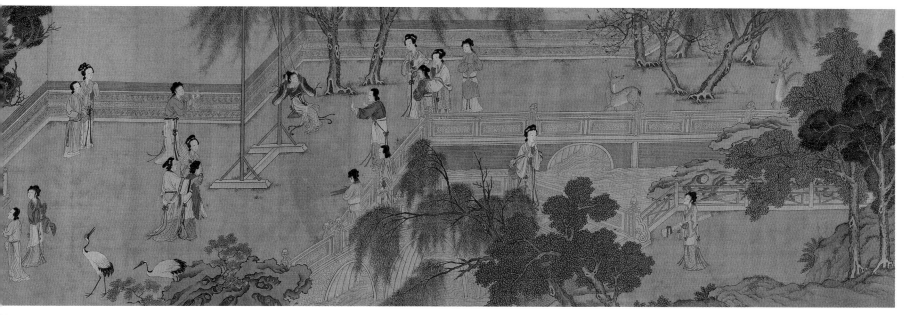

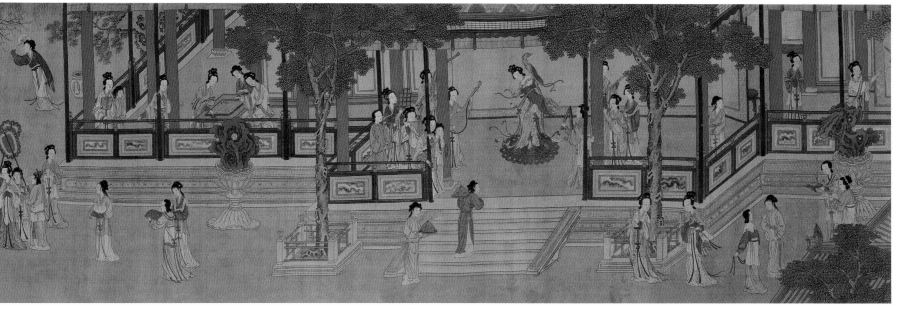

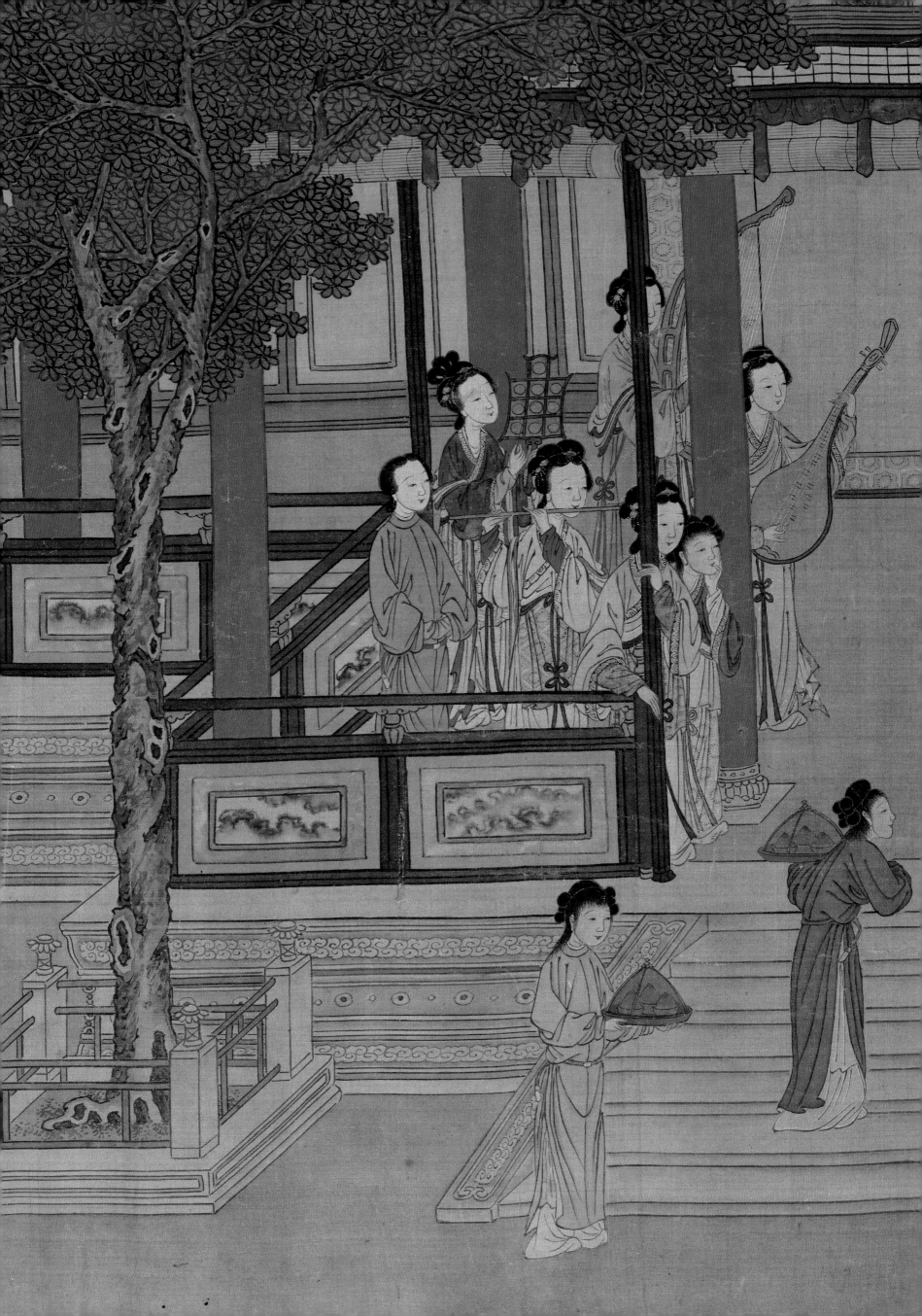

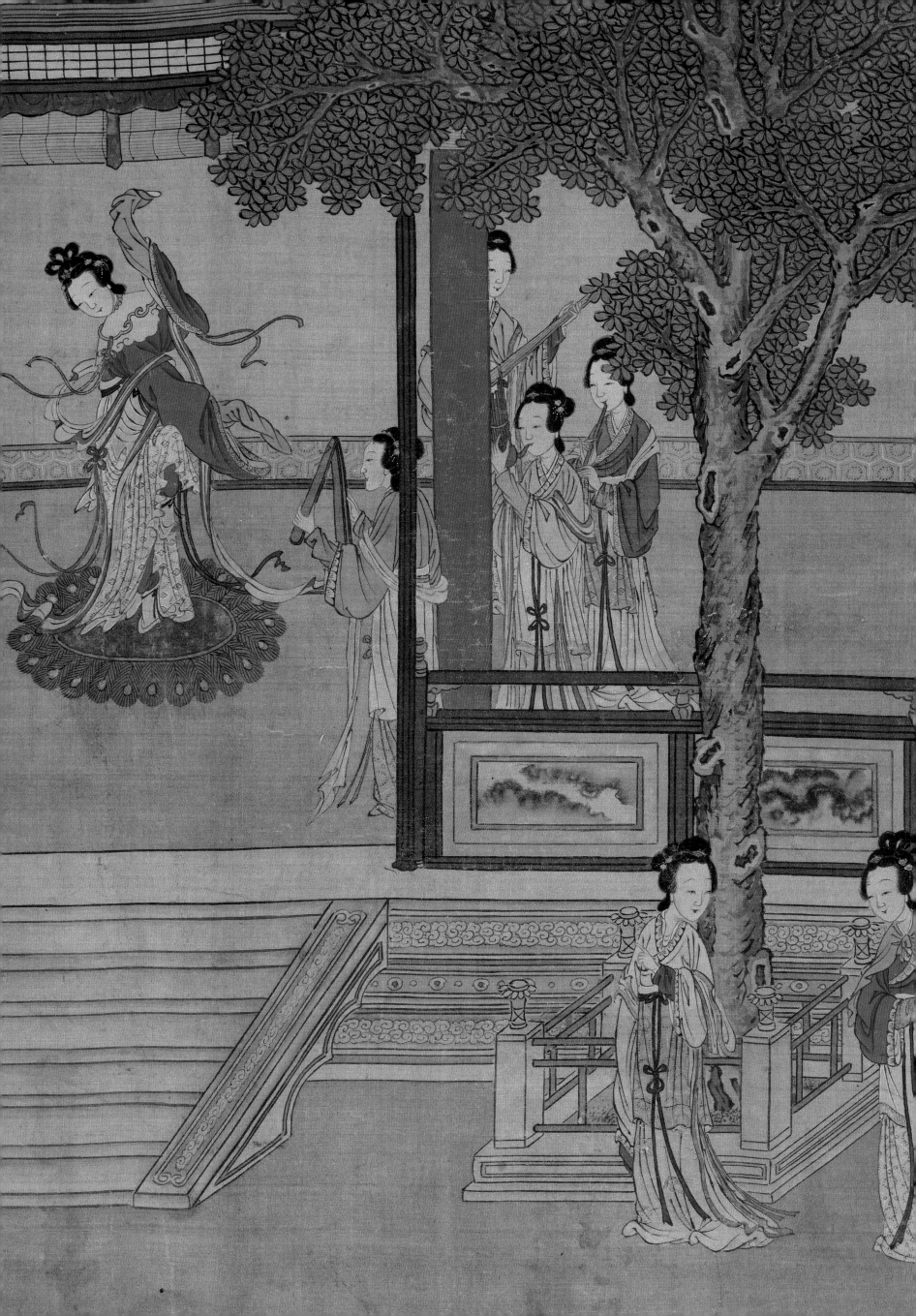

此手捲明仇英鏡十殊字實父一字
寶甫所繪神品也係吾鄉
周子方姻伯舊藏物揩裱淪洗
先中丞公題其首當書時秦座右
待立聽兩公亙相品評賞旋右
鏡英六嘗討論書畫絕則申甫又
則子方姻伯仙進與公哲嗣申甫
門而申甫令郎即不謹此道矣闍
肴古佳意開示惜重賞盂驛歸
未崴外人之手椒
兩公在天之靈定當欣然樂之森
朝夕展觀魚憶佩文書畫譜所載
徐晉逸藏寶甫連溪迴隱圖一軸
極為相似或係即乇侍郎延延大
賞鑒家莫麻淀丗子孫莫勿輕視
可井寶諸因用唐季記丟犯末偶
一思乙不覺怦於心動也
光緒三十一年乙巳夏著銘張伯來謹識

仇英（傳）

漁莊圖　卷

清
絹本　設色
縱 32 厘米　橫 275 厘米

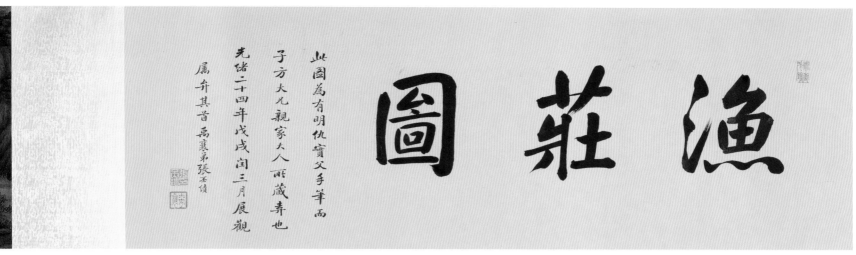

此圖為有明仇實父手筆兩
子方大兄親家大人雅藏壽也
先緒二十四年戊戌閏三月展觀
屬弇其昔禹襄弟張丕緒

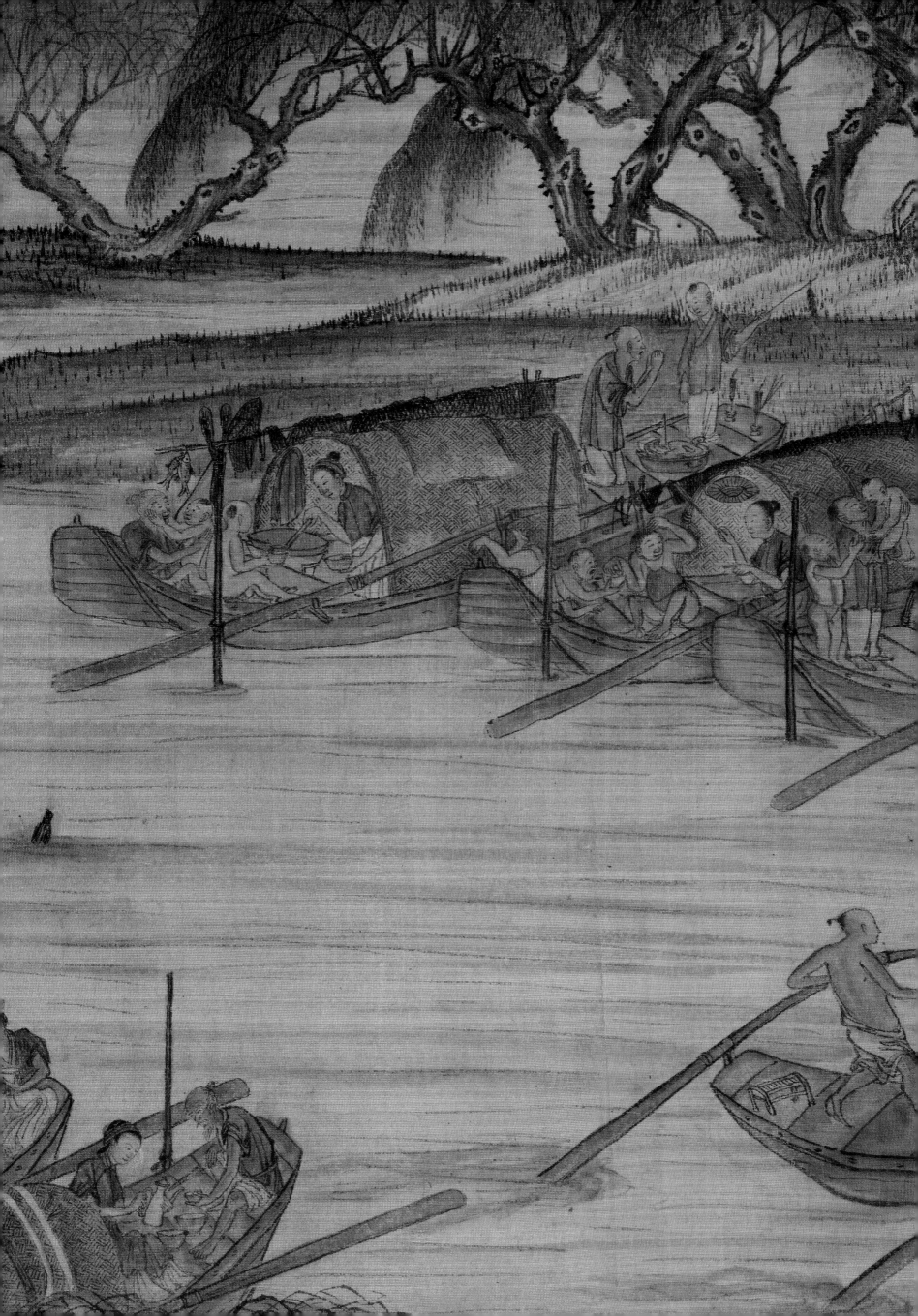

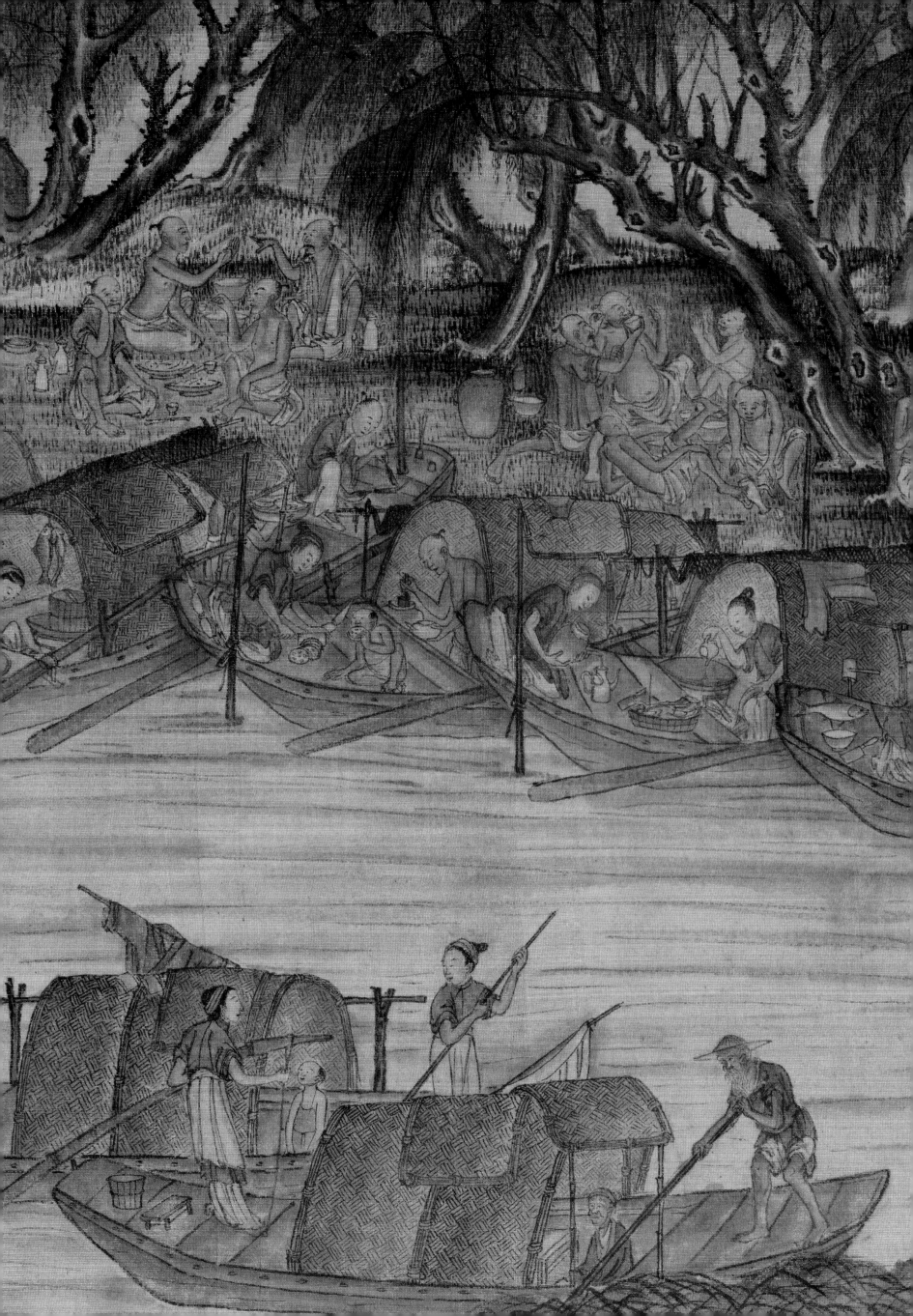

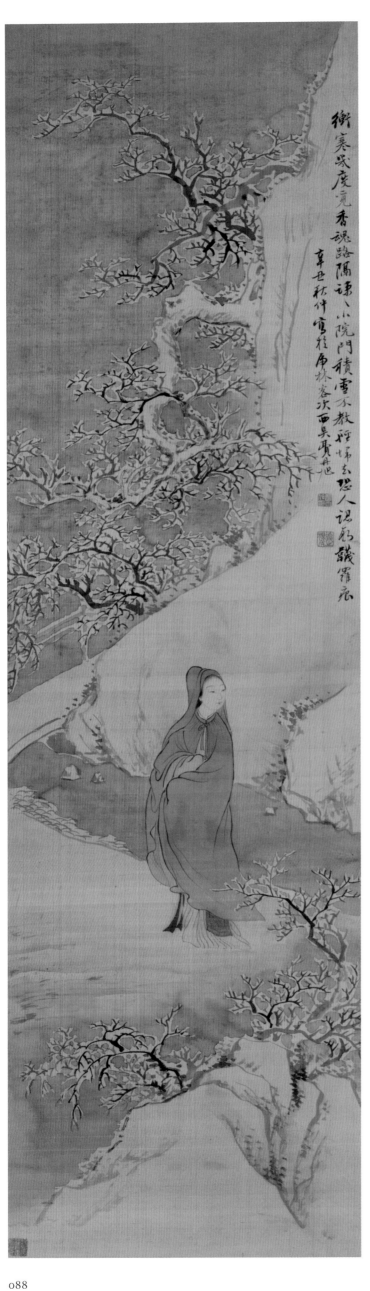

衡寒風度覺香魂路隔謾入小院門積雪不教鞋印玄恐人認取纖羅痕

辛丑秋仲會於庚林舍次西吳費丹旭

費丹旭

紅妝素裹圖　軸

1841年
絹本　設色
縱 123 厘米　橫 33 厘米

任薰

秉燭圖　軸

1870年
紙本　設色
縱 204 厘米　橫 121 厘米

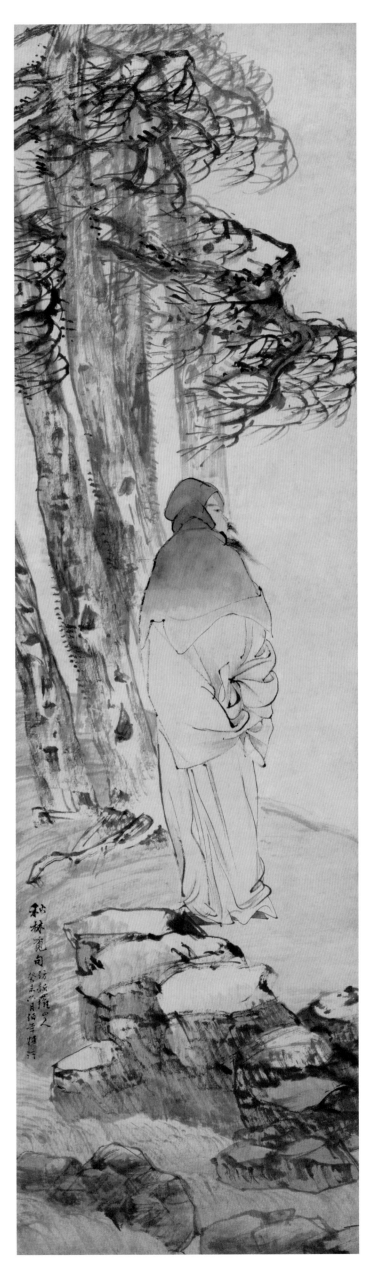

任頤

秋林覓句圖 軸

1883年
紙本 水墨
縱 150厘米 橫 40厘米

任薰

紫薇仕女圖　軸

1884年
紙本　設色
縱 149 厘米　橫 41 厘米

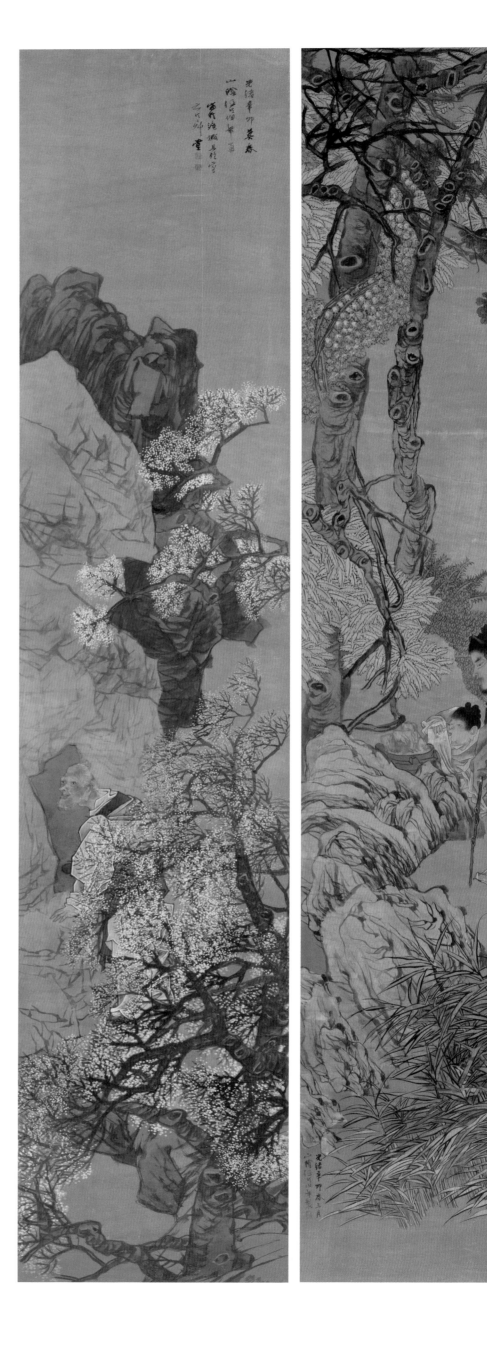

任頤

人物故事　四條屏

1891年
泥金箋本　設色
各縱 205厘米　橫 43厘米

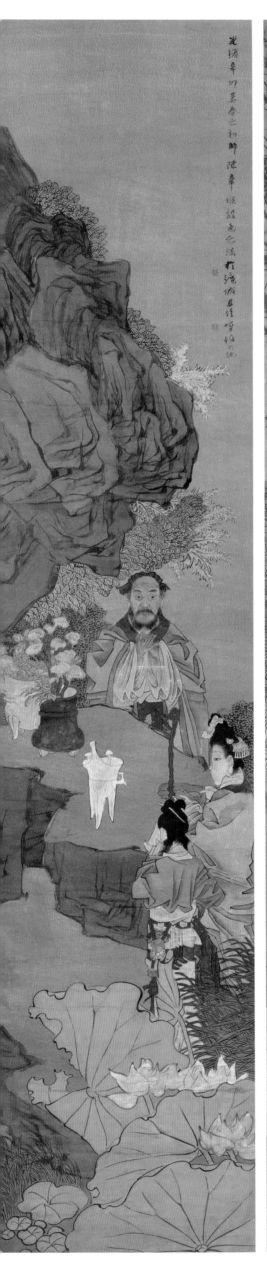
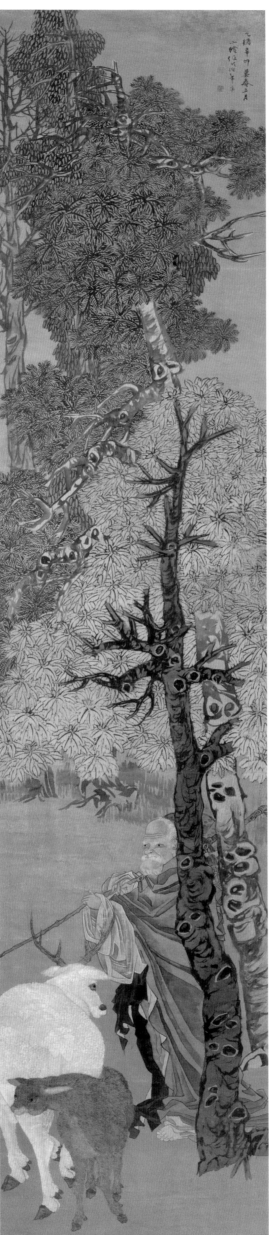

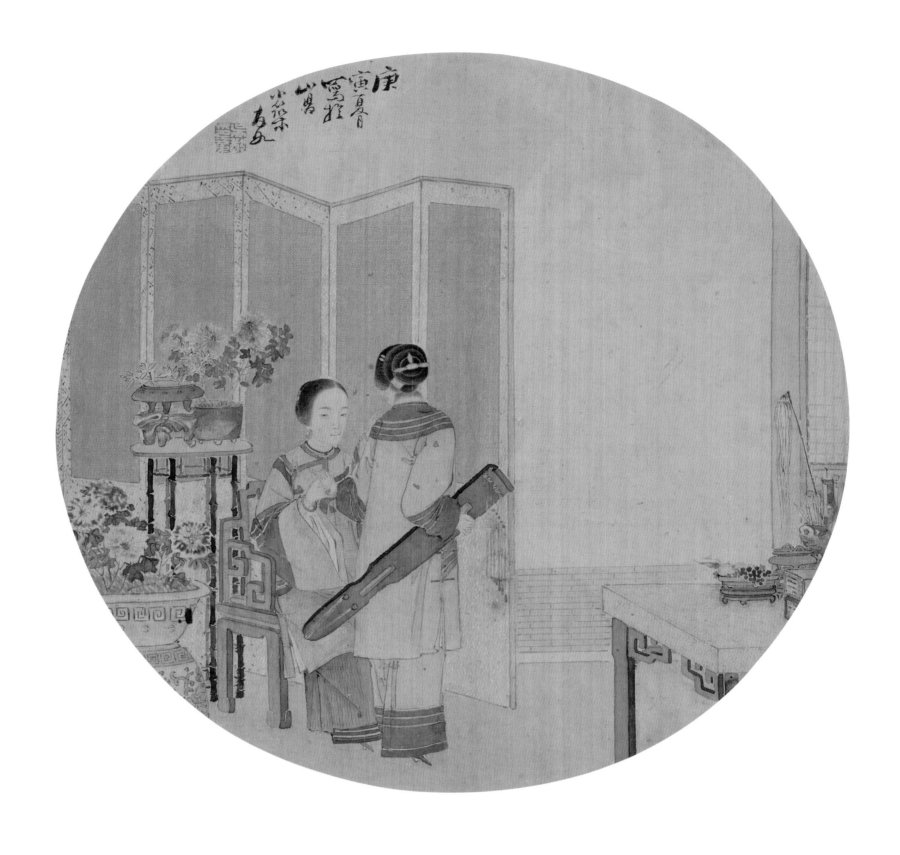

吴友如

人物　團扇

1890年
絹本　設色
直徑 25厘米

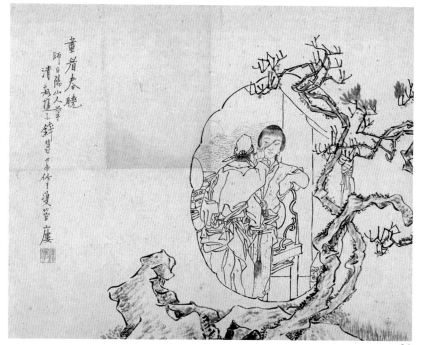

26

48

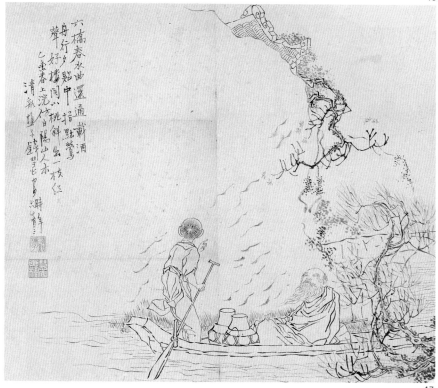

44

47

錢慧安、錢頌叔

人物故事　册

清

紙本　水墨

五十開選十三開　尺寸不一

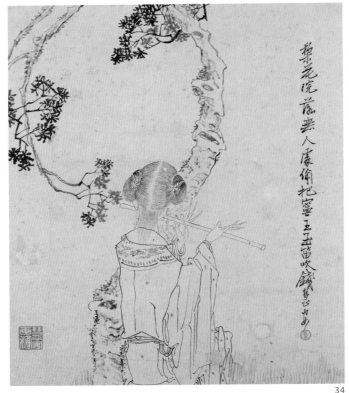

碧花院藐無人庵衲把窓玉笛吹 錢慧安畫

34

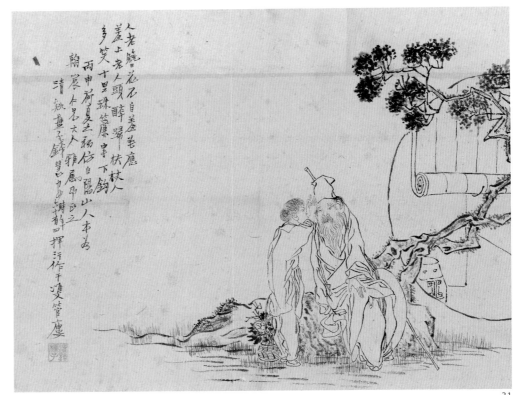

人老簪花石自羞菩蕯
巖上老人頭醉歸扶杖人
多笑十里珠簾捲下鈎
丙申荷夏芒鈴伯白陽山人本為
靜岩右名文人雅屬印正之
清勳雅子錢慧安漫韓押酻揮汗作于浸管廬

31

昨日荻笠今日掃荻花塲遍人先老
又呈春来添懷悁頭何好前村沽酒
青蘂少梭衣日上寒雪蠢蜀夢中帕向
邯鄲道又見青蘂簾外草覺童道
謙家園上賢来仿白陽山人
丙申月菅頭清勳雅子錢慧安仿摹擬屬幷呈時年七十有四

41

沙塲晉戰橫戈夜此此英雄卸姓花
乙未秋醉日伯玉當外史爭
清勳雅子錢慧安漫韓幷記于浸管廬

27

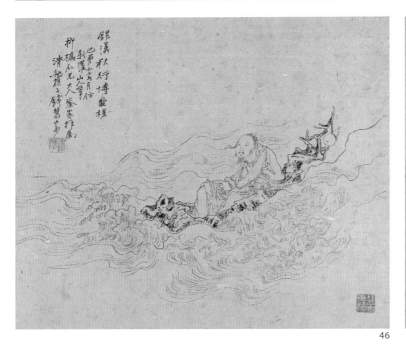

銀漢秋行博畫模
已酉春月仿
甌橋石先大家藁井屬
清龍雅子錢慧安幷屬

46

尋春訪桂人
家枕醉歸日
未斜嬴得扁舟
官人生半記
丙陽月丙仙
心一作見人雅屬
清勳雅子錢慧安幷時年七十有三

45

11

19

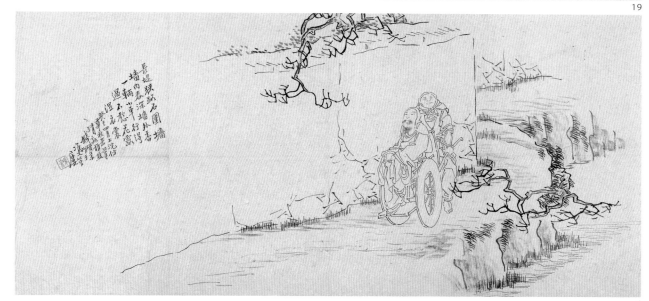

6

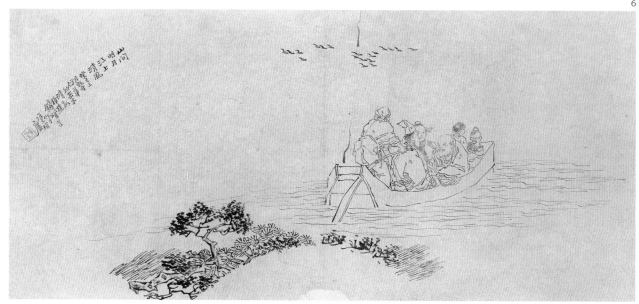

16

長司黃侯像讚
系出金華之上世居
練水之湄堂堂氣象
蕭蕭威儀慶流自祖
學問從師號令施於
虎衞恩渥被於龍墀
紅蓮綠水藍綬錦衣
熟路輕車歸去好黃
山嶺水足光輝南極
仰瞻天咫尺滿斗春
酒樂雍熙
當
洪熙元年二月上澣
臨川千瑄拜讚

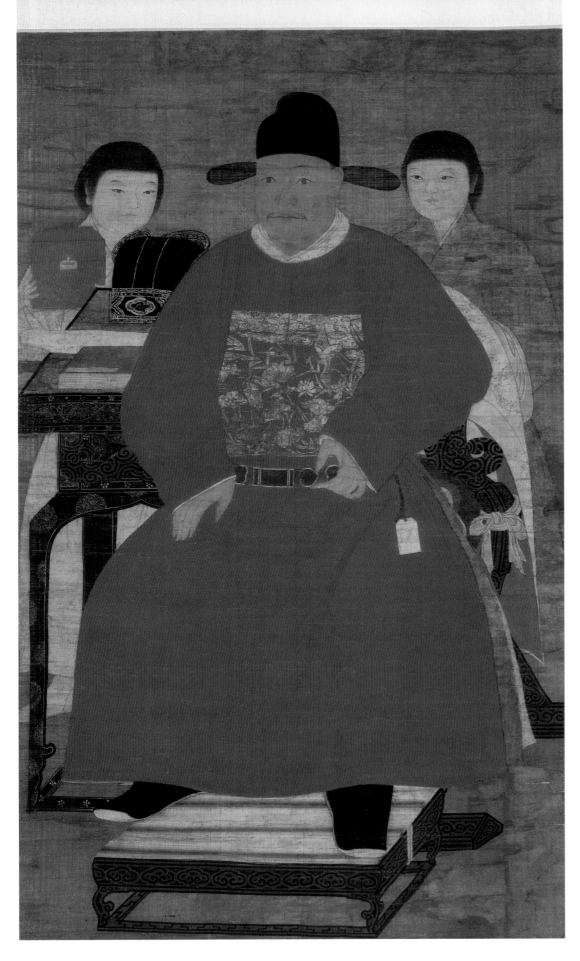

佚名

人物肖像 軸

明
絹本 設色
縱 106 厘米 橫 61 厘米

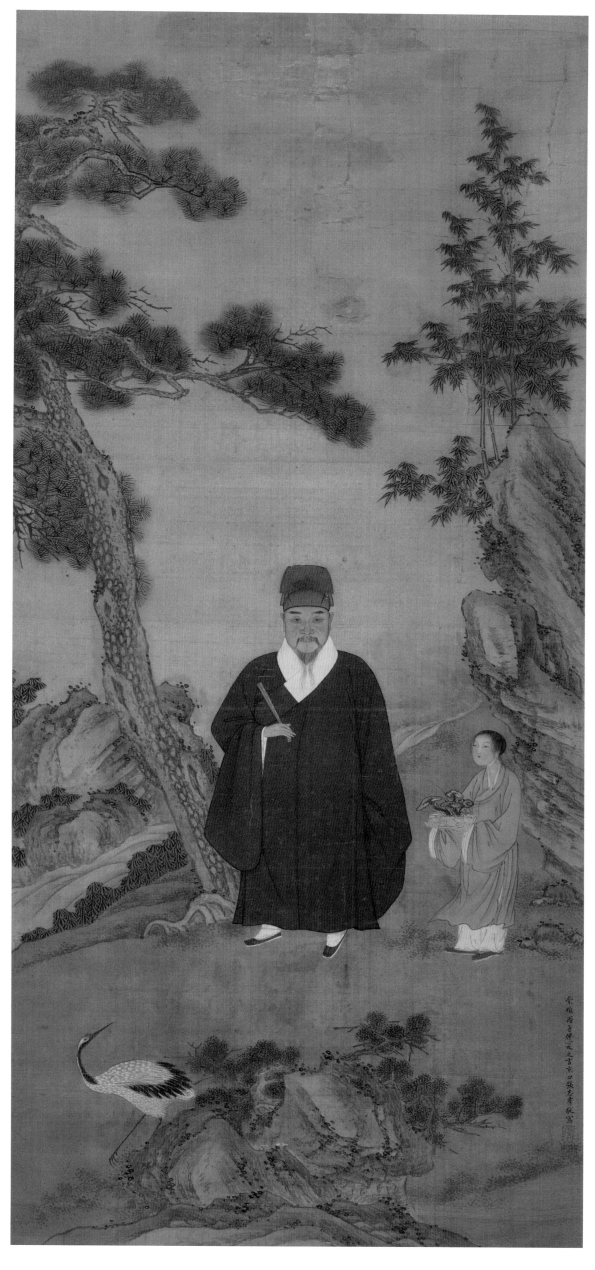

張志孝

人物肖像　軸

1636年
絹本　設色
縱 141 厘米　橫 63 厘米

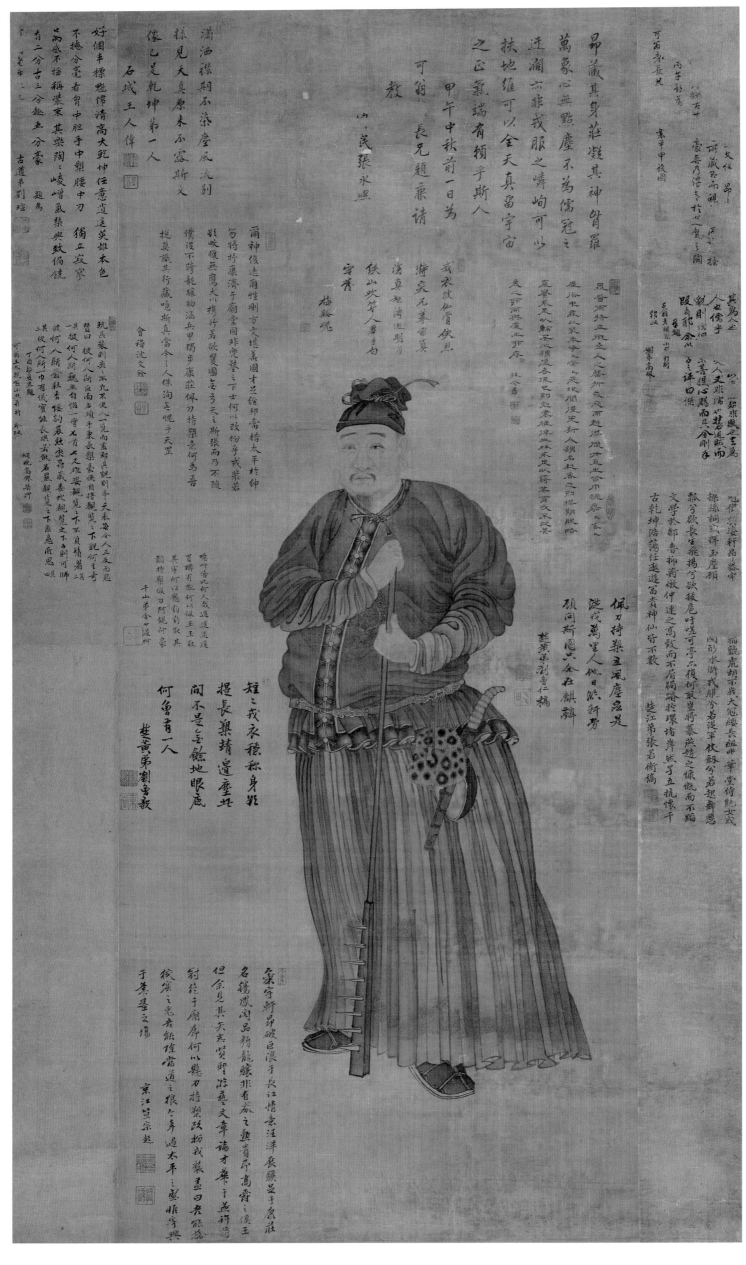

昂藏其身莊嚴其神骨格羅萬象心無點塵不為儒冠之迂闊亦非我服之嶒峋可少扶地維可以全天真冒宇宙之正氣端有賴乎斯人

甲午中秋前一日為長兄題乘請教

民張永熙

梅翰瑲

佩刀持槊主風塵名是
逃我萬里人似日涉軒昂
握之戎衣穩稱身雖
握長槊靖邊塵
間不是豪餘地眼底
何魯青一人

楚黃弟劉龠敬

好個丰標貌俊清高大乾坤任意逢英雄本色
不撓分毫看冑中胆手中樂腰中刀
獨工寂寞

古道弟劉璠題

石城王人偉

100

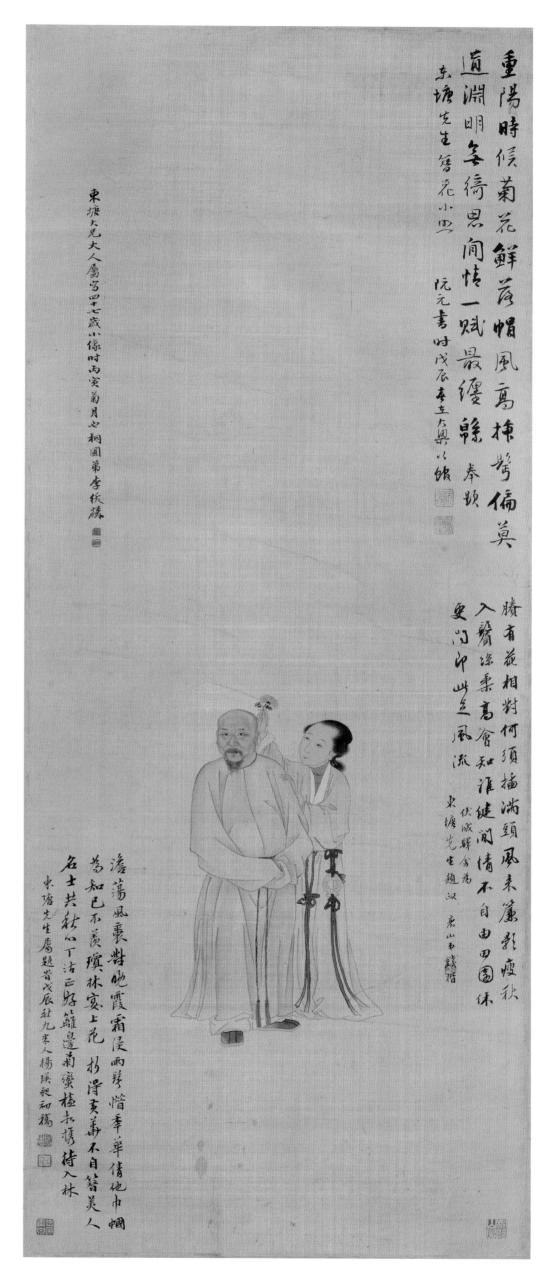

重陽時候菊花鮮莫帽風吹爲揀紫偏莫

逃淵明登髙思間情一賦最纏綿

東塘先生簪花小照

阮元書時戊辰春立大樂以饁

滕有巍相對何須揷滿頭風來簾影瘦秋
入鬢㻛栗高會知誰㻛間情不自由田園休
更問此中丝風流

東塘先生趙汶來山市錢楷

伏晥驛舍爲

東塘大兄大人屬寫四十七歲小像時丙寅菊月心桐園弟李綬麟

潙蕩風塵對晚霞霜侵兩鬢慘年華倩他巾帼
爲知己不煩璌林宴上花扵浮寅莱不自簪美人
名士共秋扵丁沽正好籬邊菊蘂橙未擻待入林

東塘先生屬題首戊辰社九米人楊溁永初稿

佚名

王可像　軸

清
絹本　設色
縱 128 厘米　橫 72.5 厘米

李綬麟

東塘小像　軸

1806年
絹本　設色
縱 97 厘米　橫 39 厘米

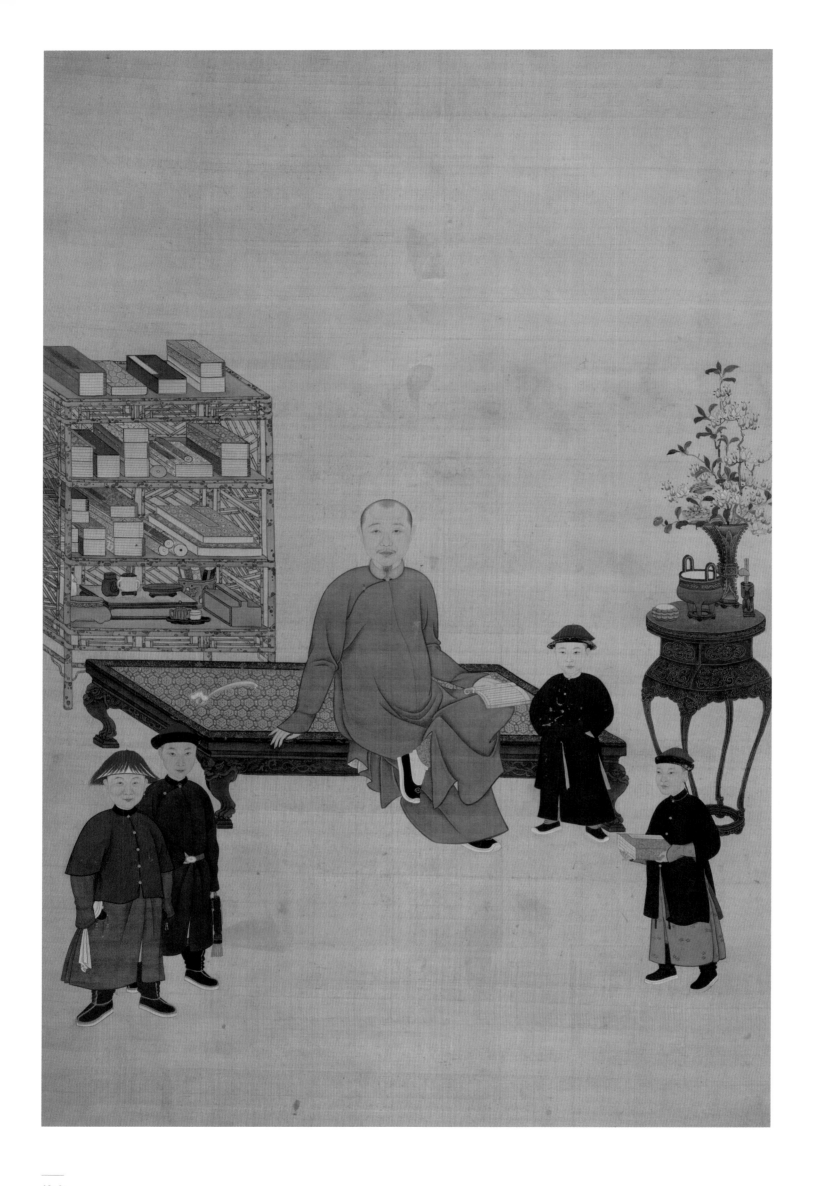

佚名

行樂圖　軸

清
絹本　設色
縱 117厘米　橫 76厘米

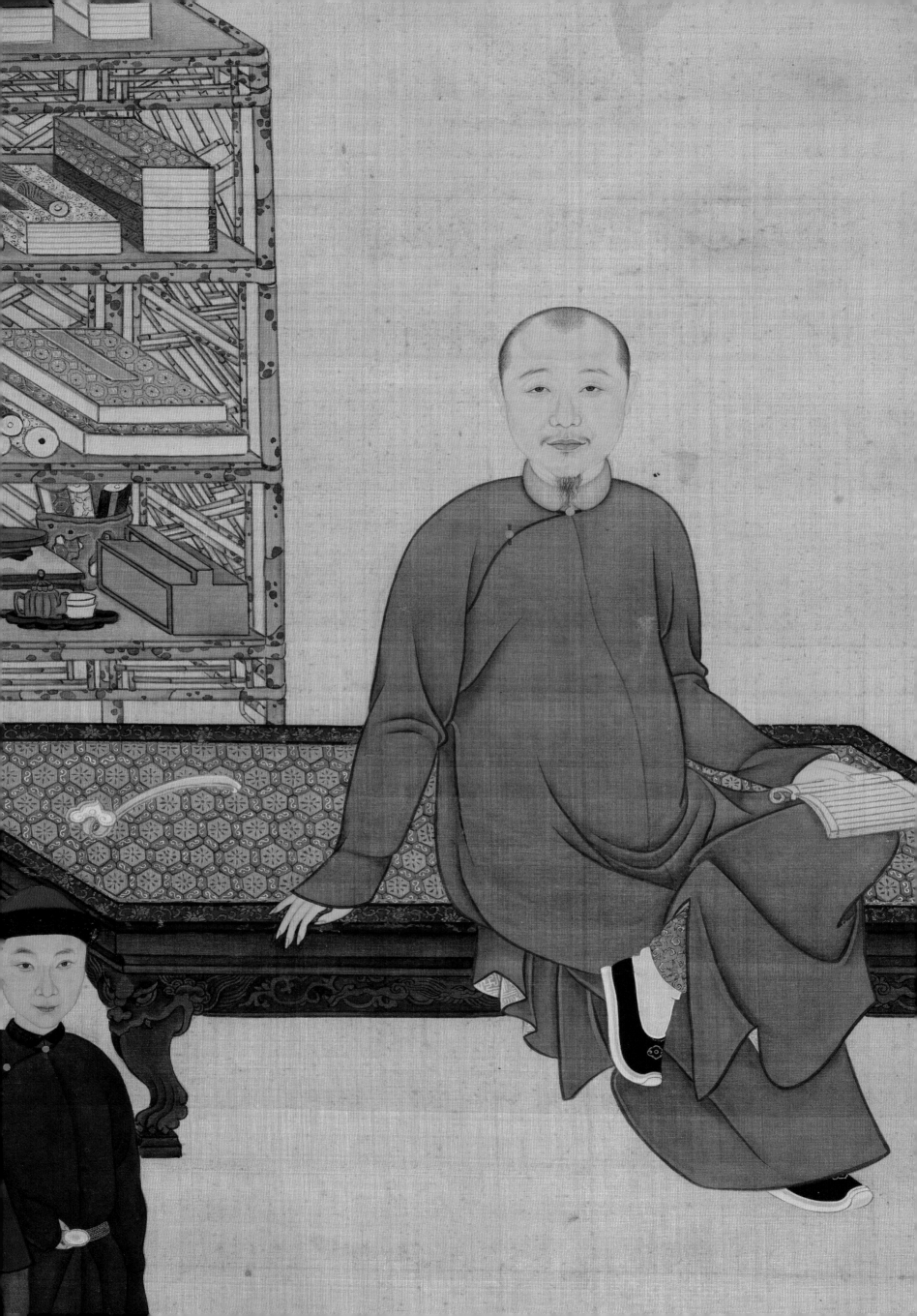

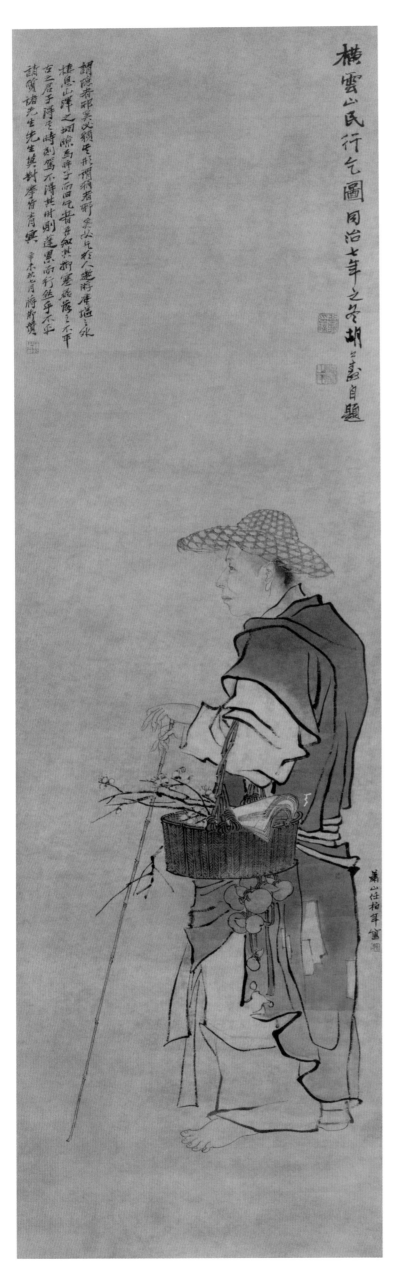

任頤

橫雲山民行乞圖　軸

清
紙本　設色
縱 147 厘米　橫 42 厘米

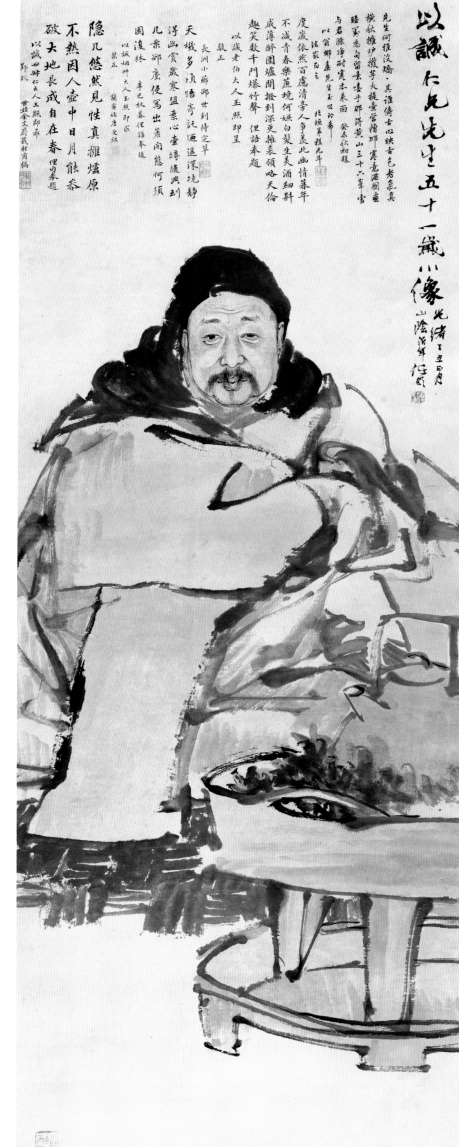

任頤

何以誠像　軸

1877年
紙本　設色
縱 102厘米　橫 45厘米

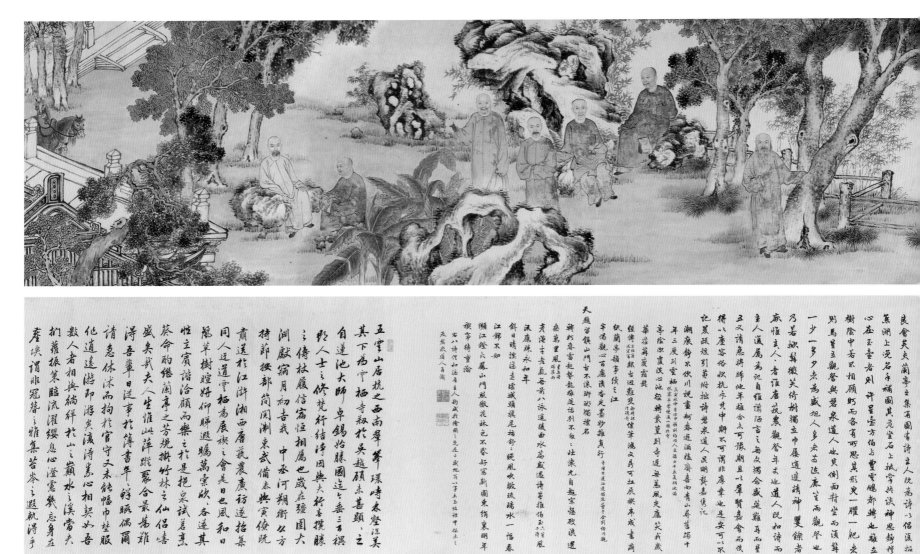

何夢星

五雲展禊圖　卷

清

紙本　設色

縱40厘米　橫675厘米

五雲展禊圖

星臺世科夫人正

姪瞿鴻機

唐文宗開成元年將以三月三日賜宴曲江而以兩公主下嫁有司供張事煩改以十三日為上巳盖則展禊之例由來久矣光緒十有三年澥中年臺人和闐閬安堵于是許星臺方伯與雲樓之會青林高會圖今日之賢相對閒與雲樓之會青林高會圖今脱略有雲情鶴態應之高無佩玉鈎金箋綠院洽圖畫斯需眉蒼古衣冠之累登之軺血此如神仙中人也余固其心景雲樓而愿蓮池當日曾與張伯起之會青林高會圖今曾用唐藝裳親索韵作詩四首即書附其後觀索赤圖索懿余五年劉龔村裏窑穩載得千歲室青自笑江湖兒長翁堂此公等興後容五雲深處震名賢七大有當年林下風庭指暎連年載剛吳山越水踏俗長鼎中流剩新詩向認得山人好是唐宦遠六後有閒身褚履風流禮風固長得香山作荇主湖山管領四時春

戊子四月曲園居士弟俞樾書

寒碧粘天竹滿山五雲深處隔塵寰昔人一會巳陳跡謂青林高會圖今日日相賢相對閒束坡有作者之詞相聞之句春眠好尋狂士樂夕陽和送醉翁還園眼佳趣吾能悅曾向丹崖拾級攀

星臺世科夫人正題

狂姪瞿鴻機

光緒十有三年歲在丁亥三月四日澥音寄室主人拓

襖遊淪趮�暮春天禊集同赤書畫禪博浮漲生閒半日費心誰繼永和年大江南此首重回芉大當年媿未煖訂驚大江南樹色閒湖光無恙在青山依舊栽還來香光墨蹟妙手秋題禊摩ぶ撰上游真跡名公題禊綠慧罗比似東坡笛玉帶簡中轉語下曾不貝葉遺經宇為影蓮池塔院淨纖塵倘識蓮池塔院地基幽過可否澄宧悟淩身偶此洋綜水影塵摩挲五百年來物呵凍又送馬賓王枵槽隄湓明年此會知呵慶且向春風畫一舫棟花風暎泛舟

乙亥七月牛莊姪廖壽豐

丁亥春赤

星臺中丞尊文興唐氏展禊拓同人赴雲樓兩庚賦之會余射清此上未將興春半省關六年滄海長行後三月西湖中之行觀蒼光此圖索揽冬成七律以展諭年玉堂妙給前詩題二截眺陵中廣友示范國徒前詩題二截眺西泠風月又追信齡夜漢舟候去末人影花香苑宛在五雲緣項陽蓬萊摩賢絳某繒蕮亭牕詠颺涎泉梡呈獻向來賦閒遠車冷泉飛荇數章青

天閒有五雲槎

蓮池古剎冷詩盍此日同僚叶反聲地似山陰多竹樹人如洛下會省關六年滄海長行後三月西湖空繫情春歲那郎春章發遠

摽蘿振策臨流濯纓息心澄露釁忘身在摩侯院顏冠冕諸人杞老端磐石道人為之記後黎以詩未敏泚為談語紀隊而珠玉在前類凌倉躊遷迦者久之獨念當日事諸君子游後之人有誤林泉盛事志者英高會者郡賤姓名藉諸君子以傳未可知也因不揣讓隨綴言志京院以紀游且志欣幸云爾

歲次光緒戊子嘉平月星臺紳泰題

佚名

慶壽圖 卷

清

紙本 設色

縱 126 厘米　橫 247 厘米

山水

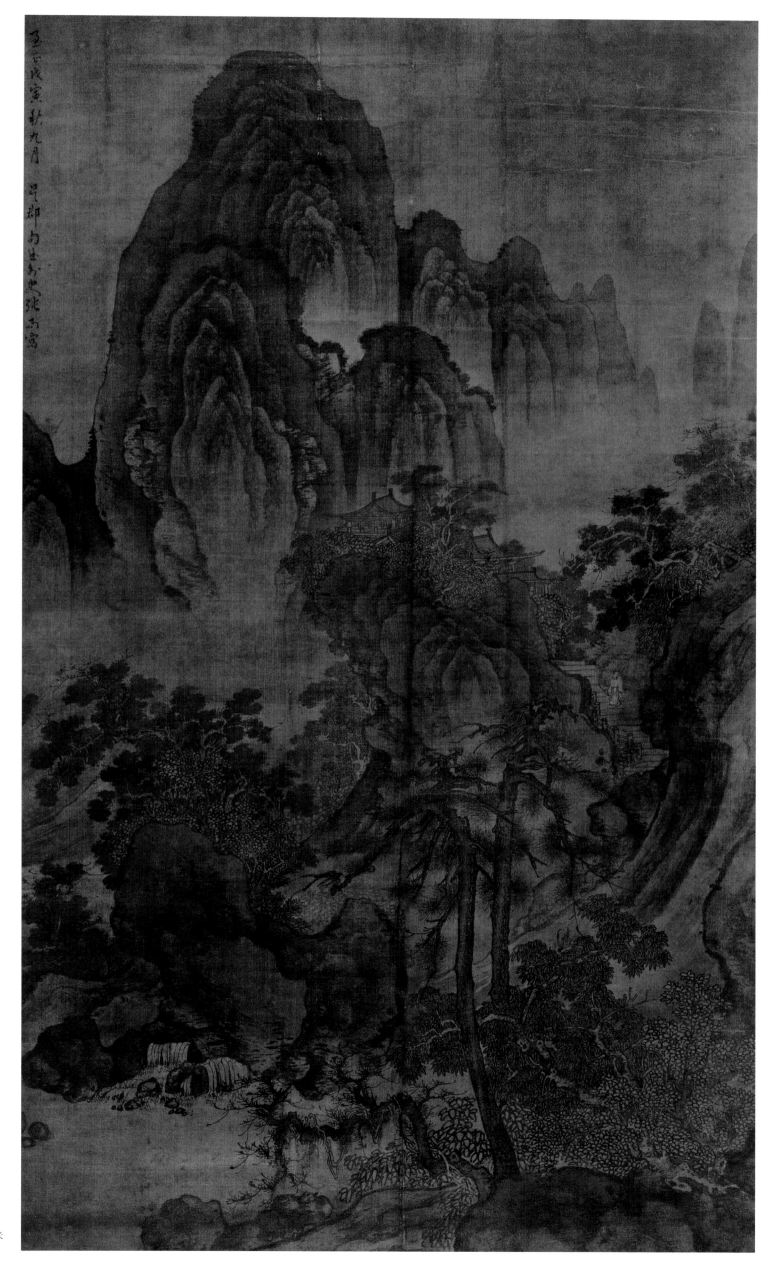

張雨（款）

山水圖 軸

元

紙本 水墨

縱 169 厘米　横 97 厘米

軌柔立先生有雲水

窩卷存

時嘗以圖引於托荇葦不能畢

其事先生觀化皖久其主顓書

來以申初意遂後此紙然先

生詩道造今鳴于湖其吟竟

二嘗不泯樓圖而招之或出于雲

水之間也

弘治癸亥九日長洲沈周

董尚書許先太史畫云太史小筆其品超於精工者

熊山旬情之妙石筆墨之內若夫游藏俊俐不應於北

牡讓黃米之白鳶奈葉高屏大和氣可秦天地觀者

如對慮峯葢不著滄山淡水微月閱雲

寫業遠物真面目此卷之妙莫可形容准欲並計其下三

日後題語追想風人於湖常宛然平屈滿湘

己卯仲夏六日慈香敬盤於傳雪館

法學文徵爾

沈周

雲水行窩圖　卷

1503年

紙本　設色

縱33厘米　橫164厘米

114

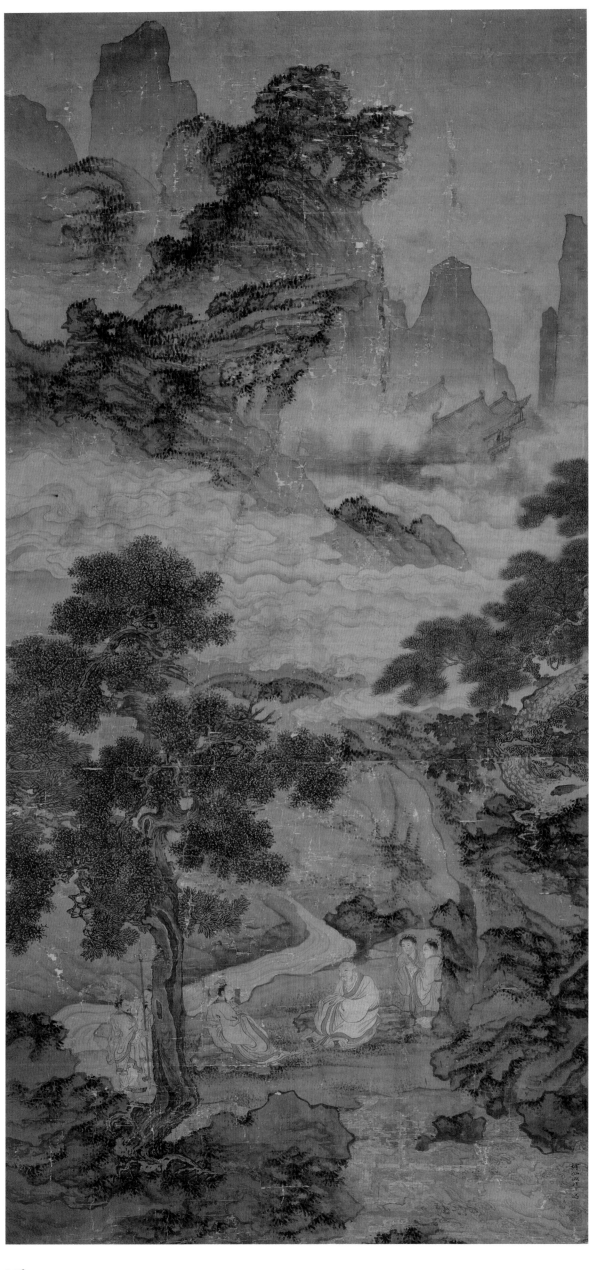

謝時臣

蓬萊訪道圖　軸

明

絹本　設色

縱 184厘米　橫 81.5厘米

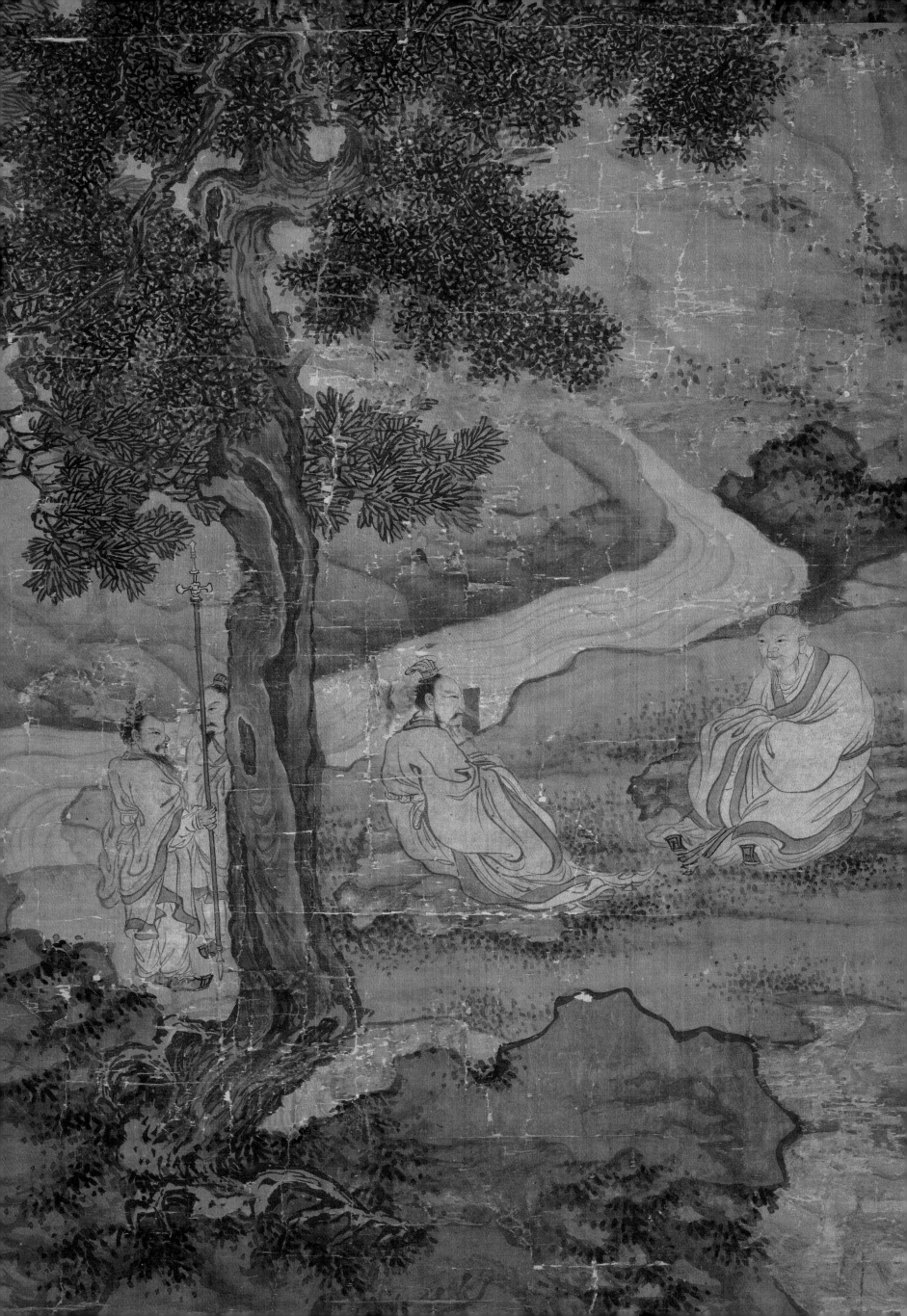

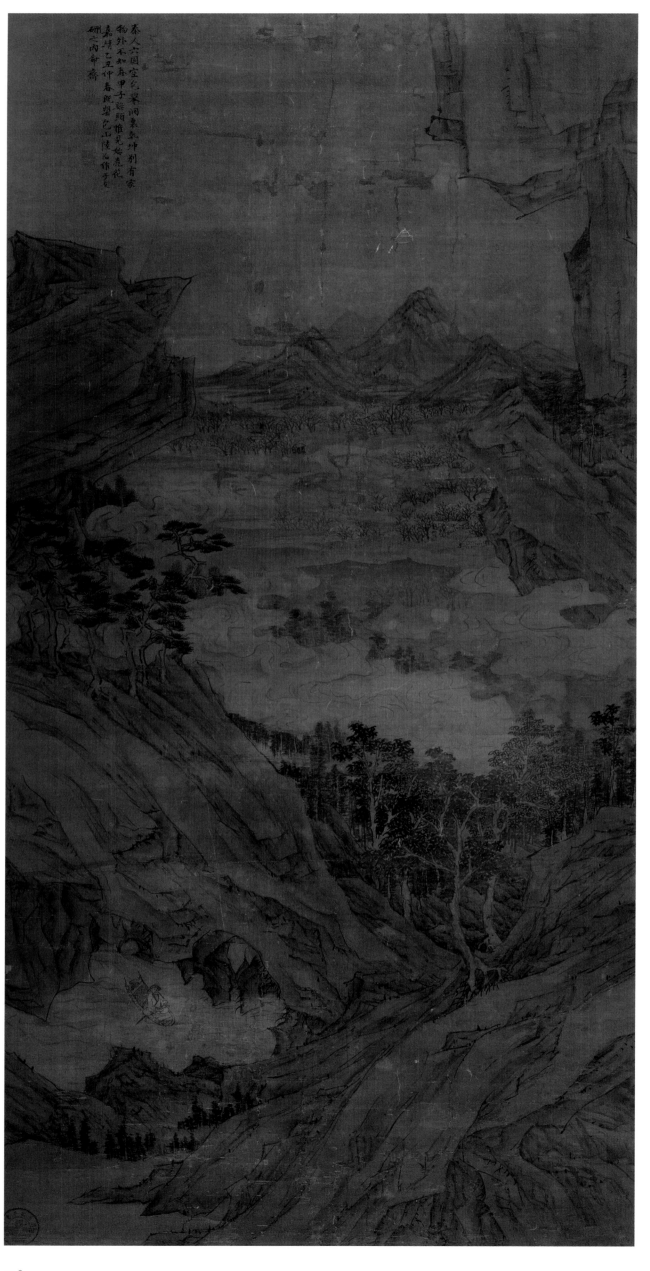

陸治

桃源圖　軸

1565年
絹本　設色
縱 125厘米　橫 62厘米

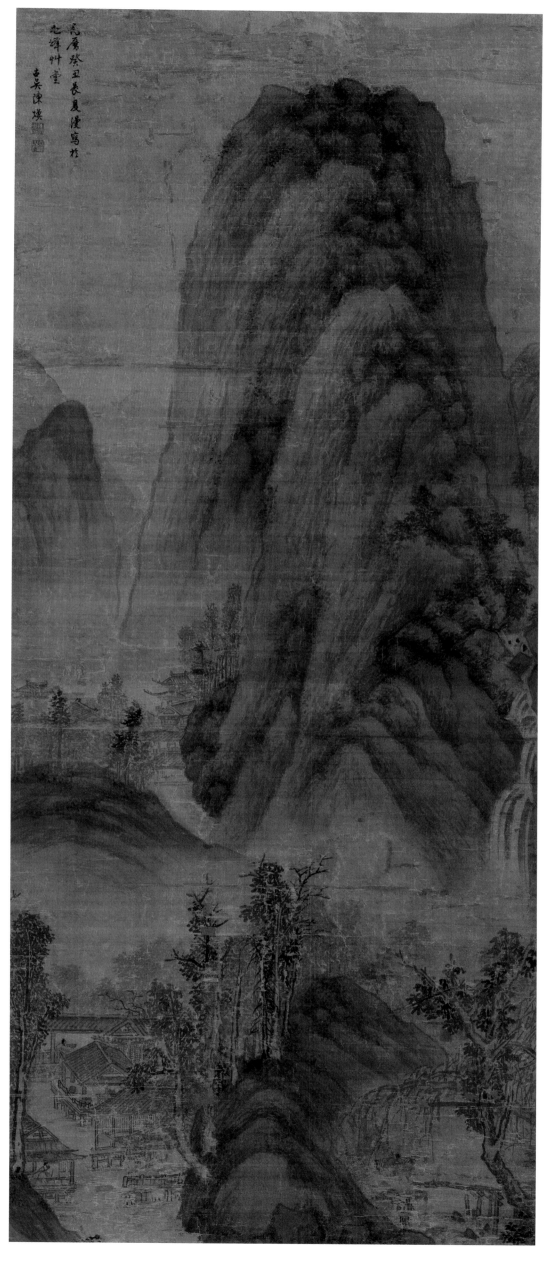

陳煥

山水　軸

1613年
絹本　設色
縱 189厘米　橫 81厘米

孫枝

上林春曉圖　卷

1589年
紙本　設色
縱 31 厘米　橫 111.5 厘米

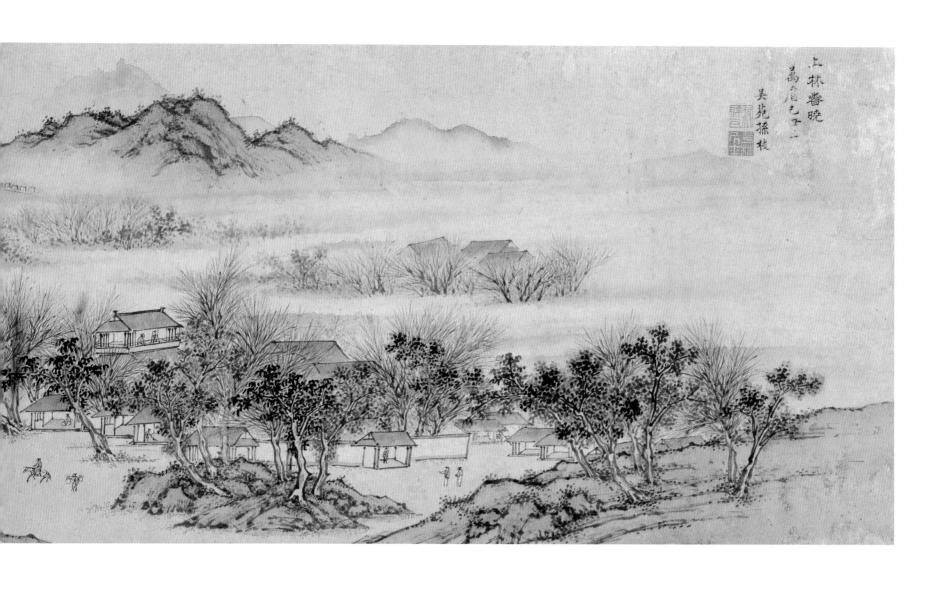

上林譽曉
萬山居士壬二
吳光孫作

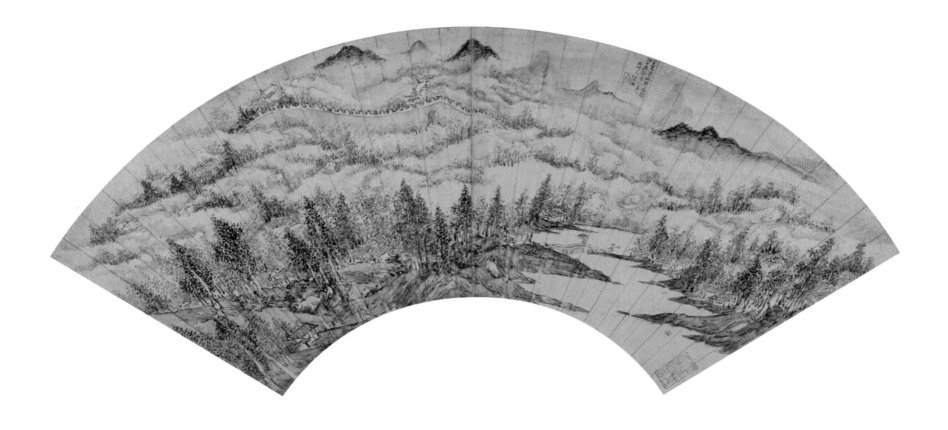

文伯仁

王維詩意圖　扇面

明

金箋　設色

縱 20 厘米　橫 54 厘米

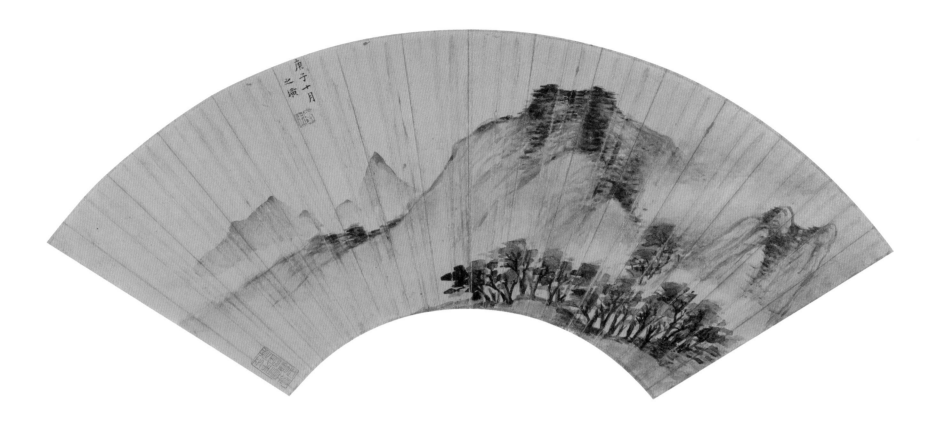

魏之璜

山水　扇面

1600年
金笺　水墨
縱 22 厘米　橫 48.5 厘米

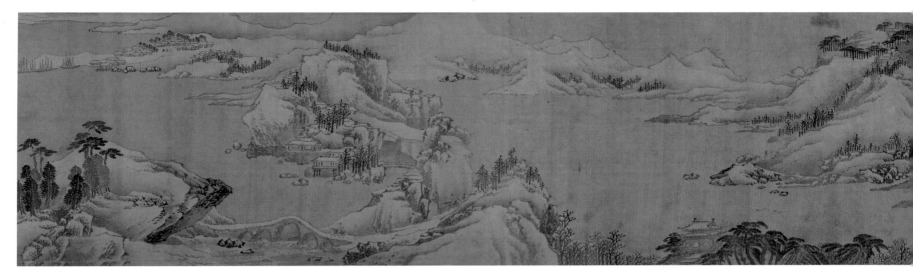

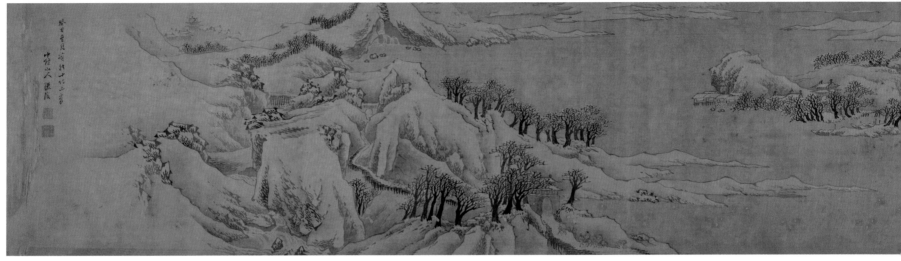

張復

雪景山水圖　卷

1613年
絹本　設色
縱 33 厘米　橫 455 厘米

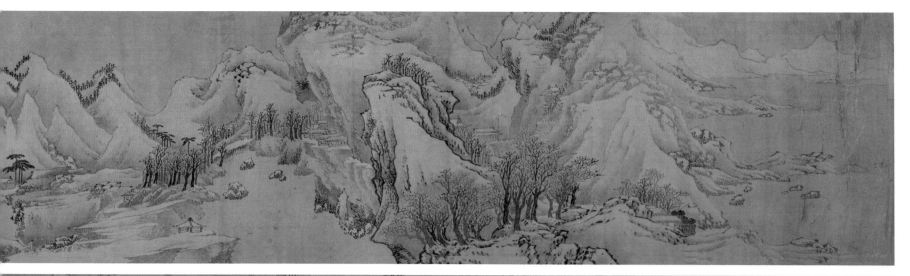

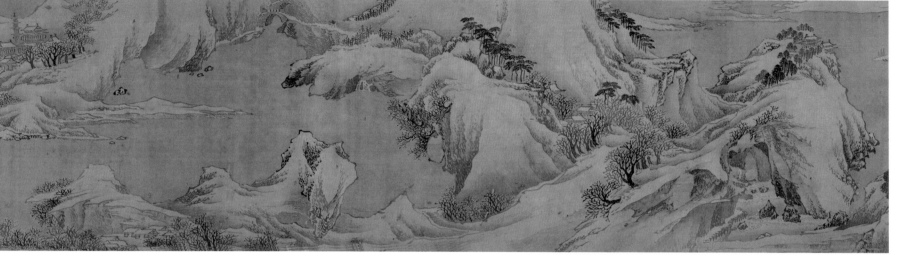

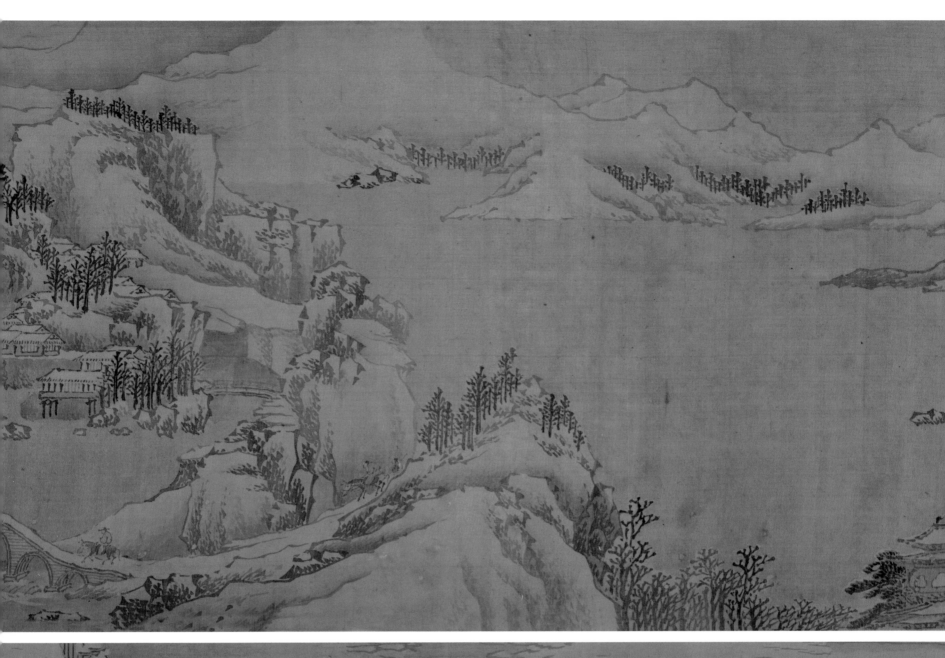

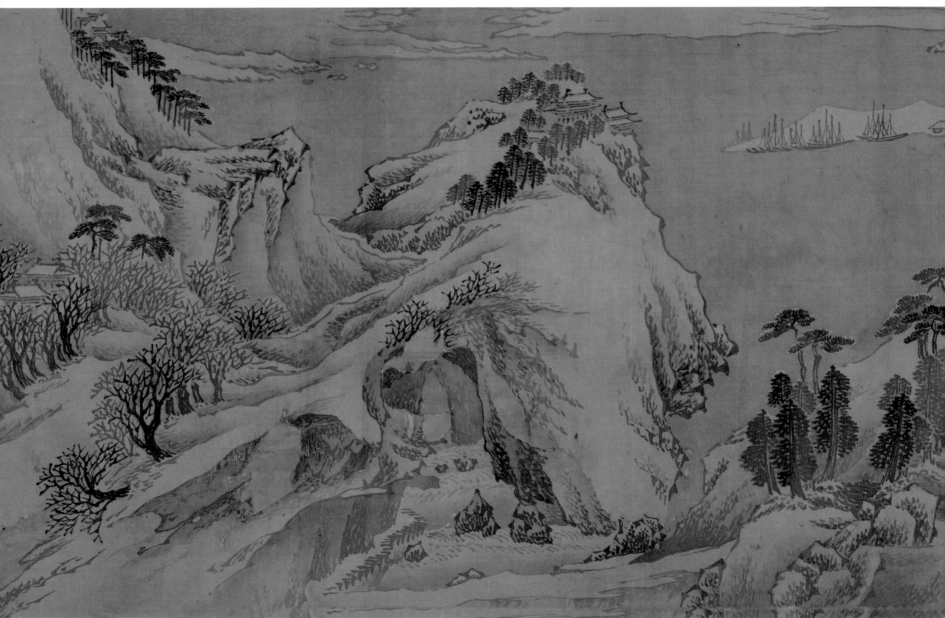

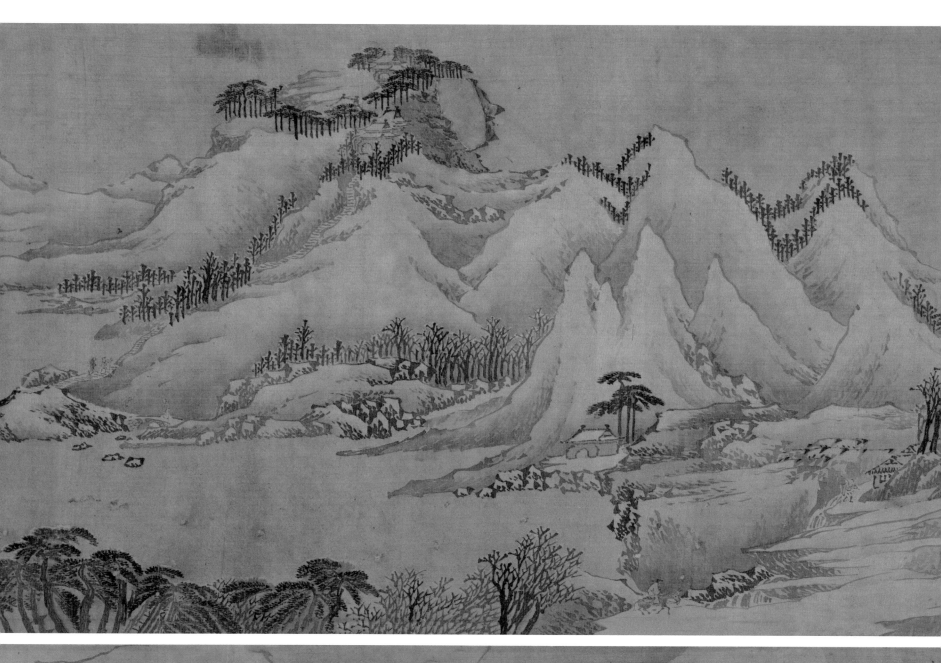

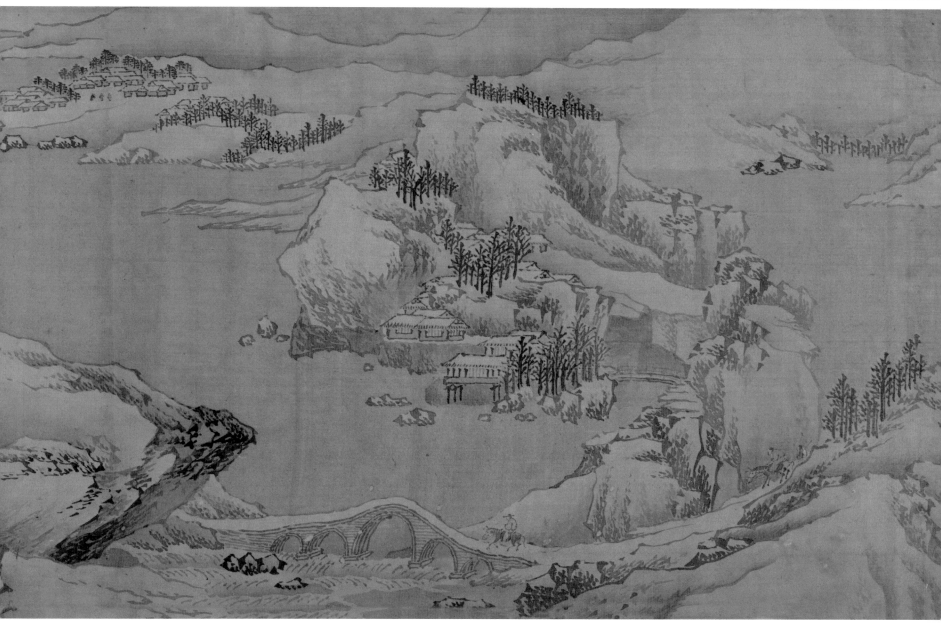

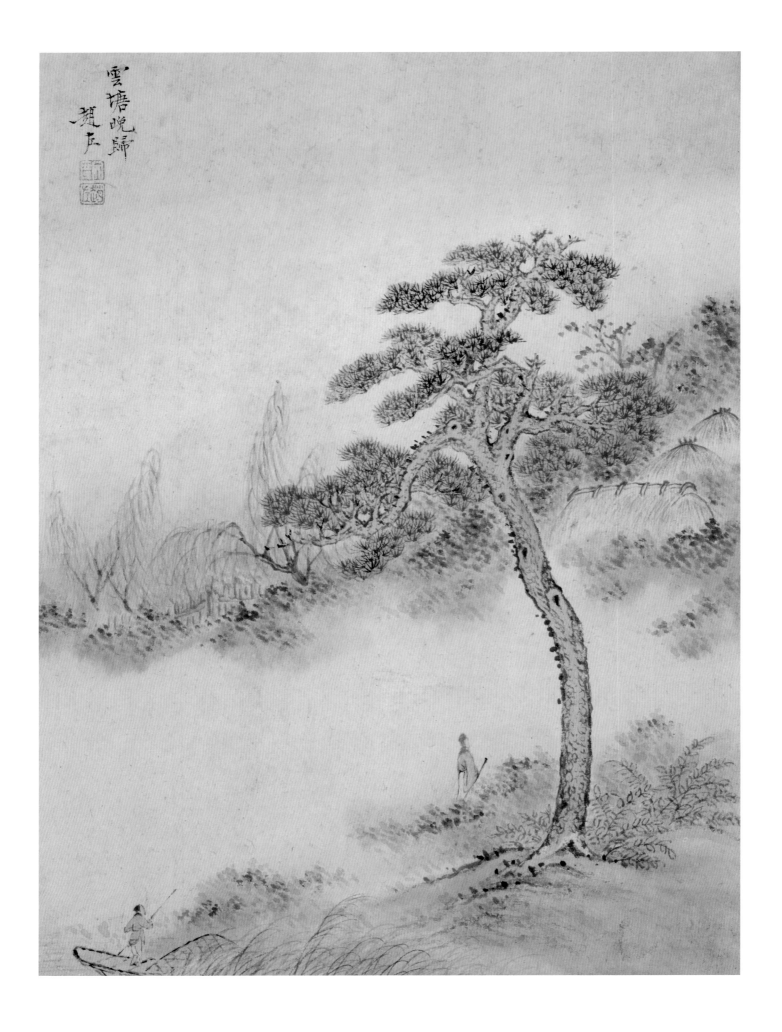

趙左

雲塘晚歸圖　頁

明

紙本　設色

縱 30.5厘米　橫 22.5厘米

張宏

松聲泉韵圖　軸

1626年
紙本　設色
縱 304 厘米　橫 97 厘米

李士達

匡廬泉圖 軸

明
絹本 設色
縱 193 厘米 横 99 厘米

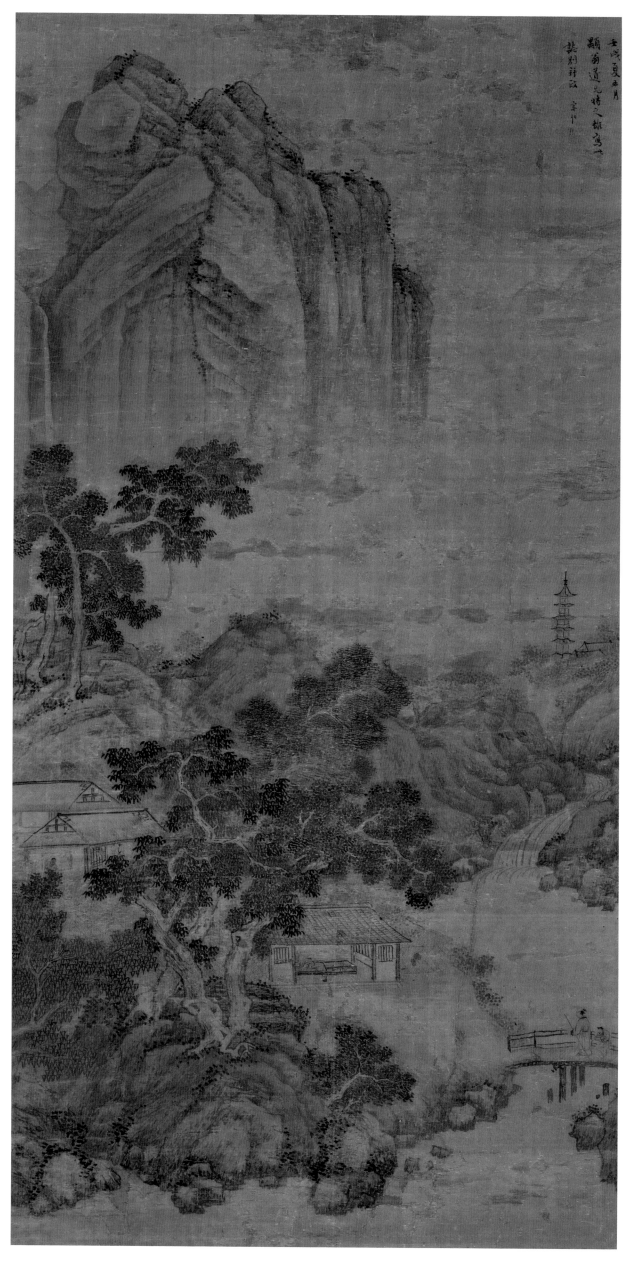

胡宗仁

溪橋策杖圖　軸

1622年
絹本　設色
縱 117厘米　橫 55厘米

盛茂燁

竹林書齋圖　扇面

1624年
金箋　設色
縱 20 厘米　橫 54 厘米

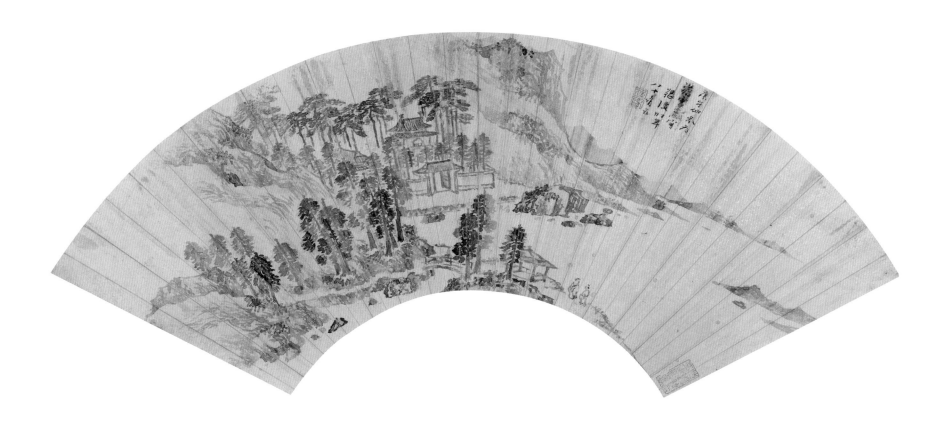

張復

山水　扇面

1630 年
金箋　設色
縱 24 厘米　橫 55 厘米

己巳秋九月重黃子久畫法
西湖外史藍瑛

藍瑛

仿黃公望山水圖　軸

1629年
絹本　設色
縱 165 厘米　橫 51 厘米

張宏

山水　軸

1638年
紙本　設色
縱 132.3厘米　横 42厘米

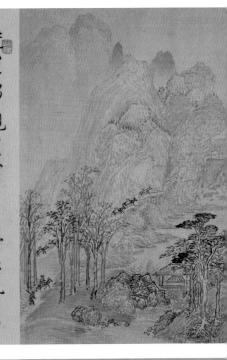

兜羅綿現畫寒＼＼千叠秋嵐鎖
翠屏不是東坡居士過太行肯露
曉頻青　翠壁鳴泉洞壑開長
招落落蔭溪隈幽人有樂中趣
不許塵寰物色來
　　壬申六月既望書於
卧雲深處　芒嶺樵史

4

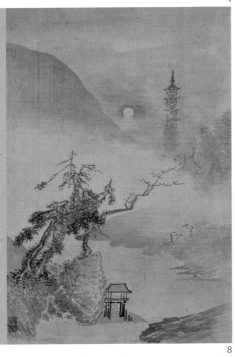

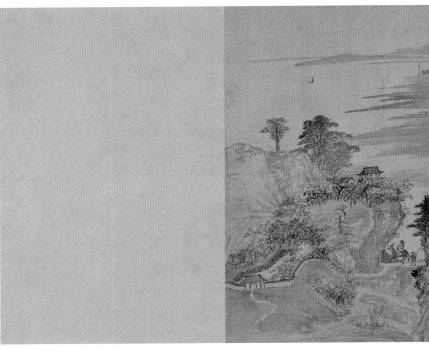

峰頭非塵寰一會誰所發
軒昂玉霄近掉指沙界
數萬山紆墨塊眾水粉螺
沙漾來雲觸石迸查繪＼
煙後向＼趙任緣蘇徐詎可
越偕行木上生同欸證解
朓　浦雲

8

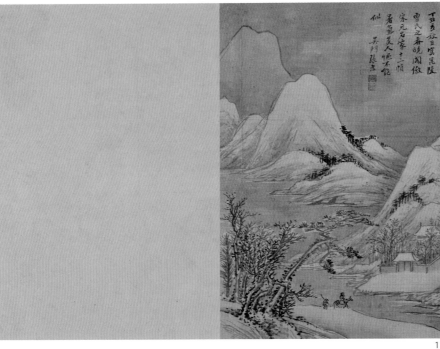

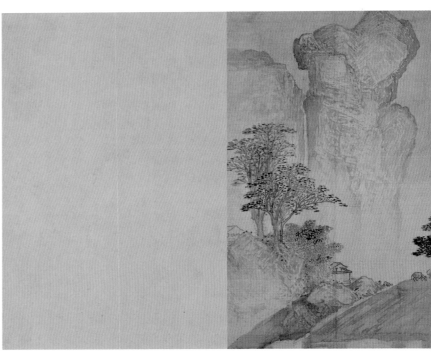

12

張宏

仿古山水　册

1637年
絹本　設色
十二對開　每對開縱30.5厘米　橫40厘米

136

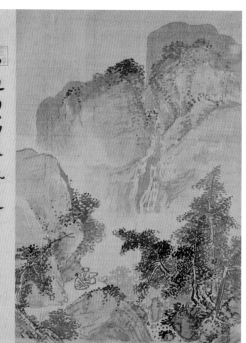

庄山過雨瀉飛流遠望春煙翠霭
浮試誦論谷清後句浩池天地与神
遊石磴連雲暮霭霏翠微溪杳
玉泉飛溪廻辨静產糅少惟許
山人去採薇　張若度為吳郊兒老
何澤得此齋　觀且寶藏之兩谷
絕壁堅縱橫筆墨蒼古粹老

1

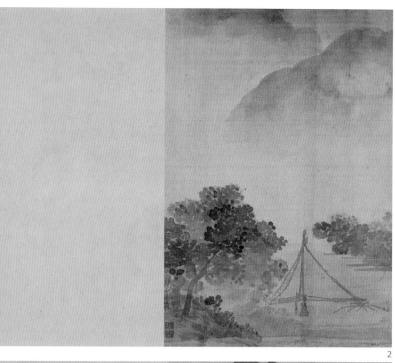

2

石澗寒濤瀉玉琴清風拂
拂滌煩襟澄懷默吊義
皇遇況是日長山更深
雲蘿書屋戲書榕亭野史

5

九山深處地偉家蘿薜陰三石徑
斜茶汲尚泉還自煮酒開臘甕不
須賒碧桃爛三迎紅杏翠竹娟三暎
白沙記得抱琴行樂地滿衣金粉
落松花　癸未中秋孔皖書

6

癖愛梅花不可醫孤根隨地且安之坐来
不覺寒侵骨餘興還吟未了詩
后扉茅屋野人家半榻春風坐日斜怱被
幽香相引去自鋤明月種梅花
曲徑西湖處士家吟成煮雪一壺茶柴門
掩映饒幽趣竹作疎籬護玉葩
集唐　龍浦陸天錫

9

10

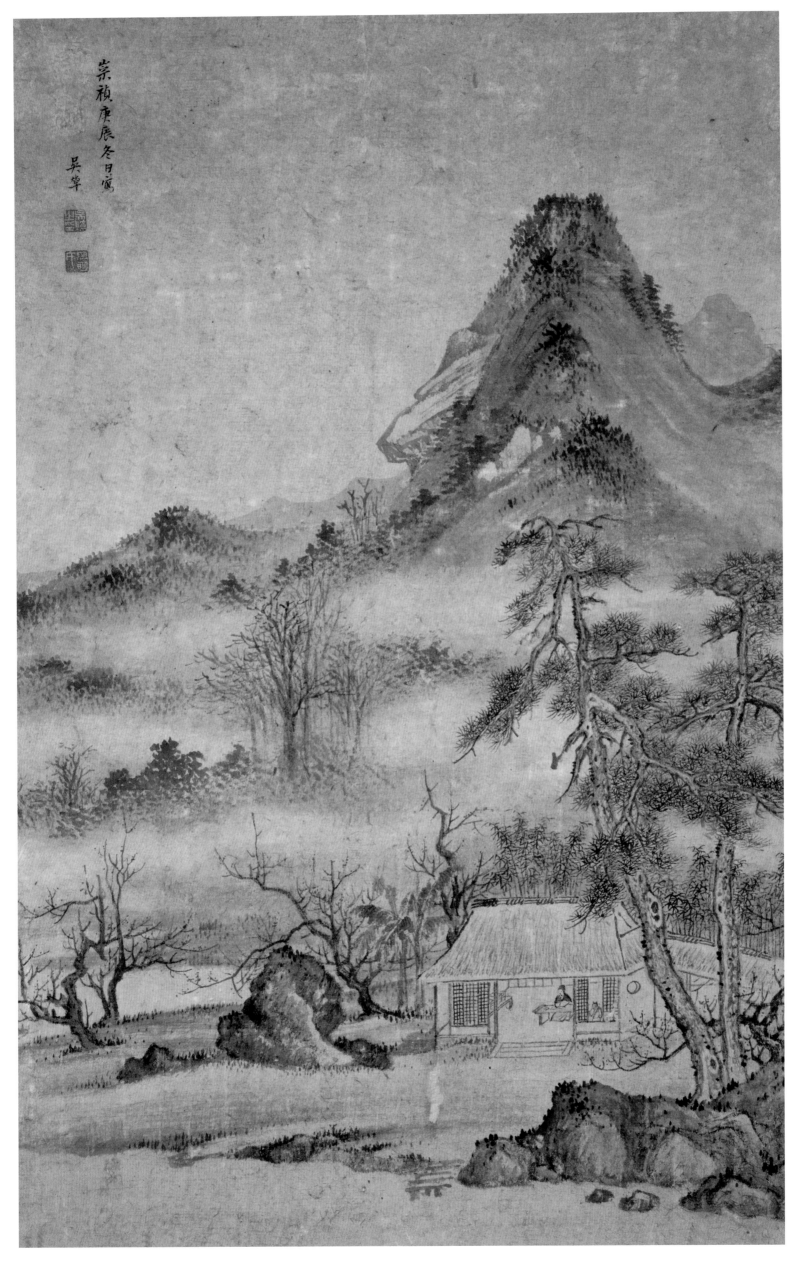

崇禎庚辰冬日寫

吳羣

吴焯

江村扁舟圖 軸

1640年
紙本 水墨
縱 75厘米 橫 45厘米

袁尚統

訪道圖 軸

明
紙本 水墨
縱 122厘米 橫 44.5厘米

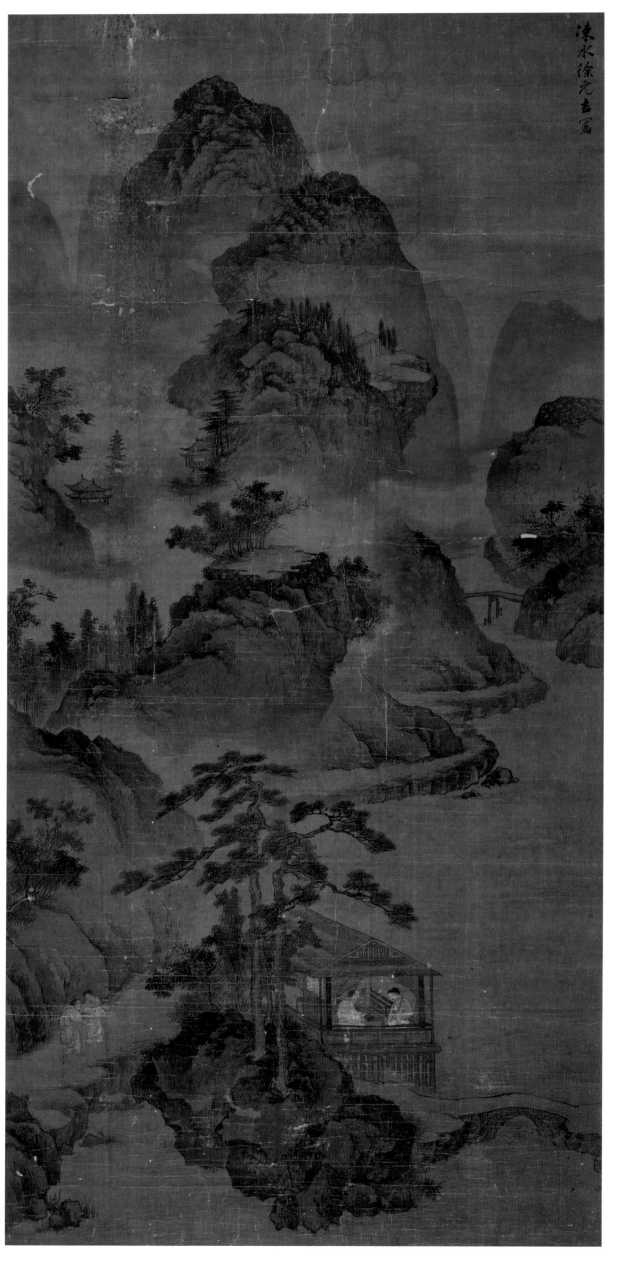

徐元吉

松溪水閣圖　軸

清

絹本　設色

縱 207厘米　橫 97厘米

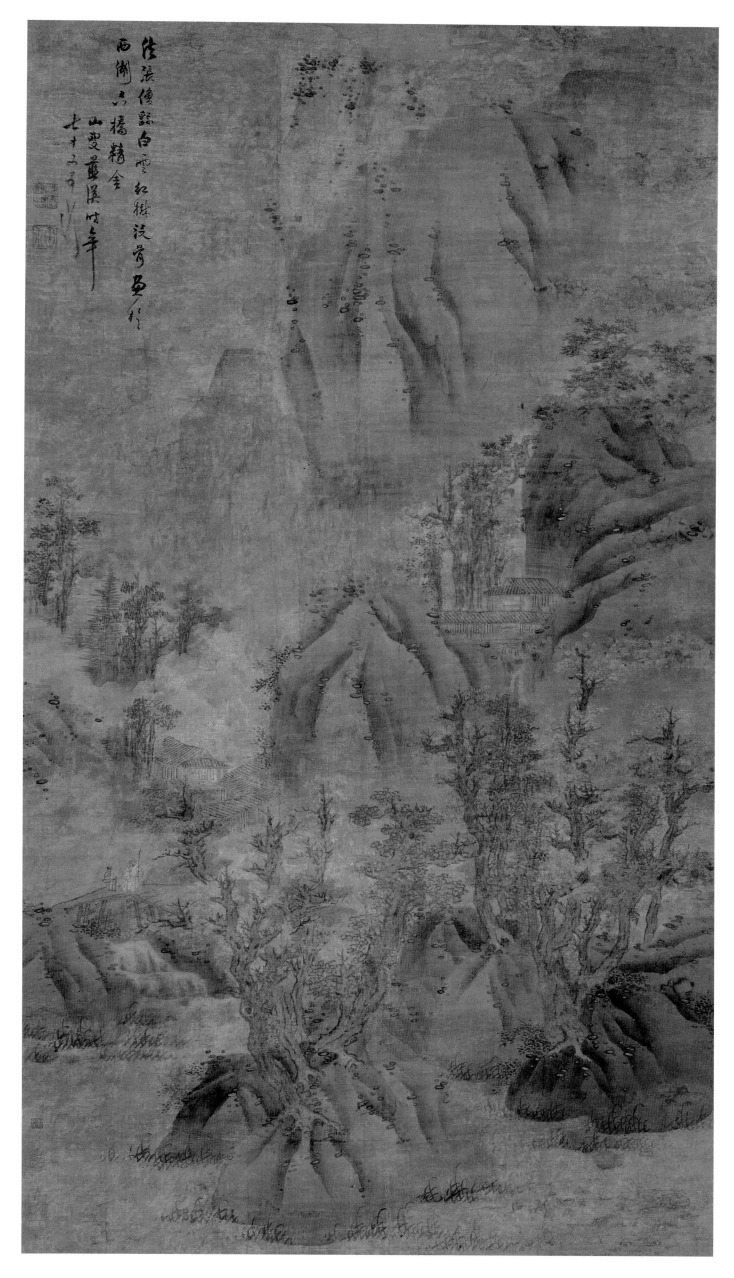

藍瑛

白雲紅樹圖　軸

1659年
絹本　設色
縱 162 厘米　橫 86 厘米

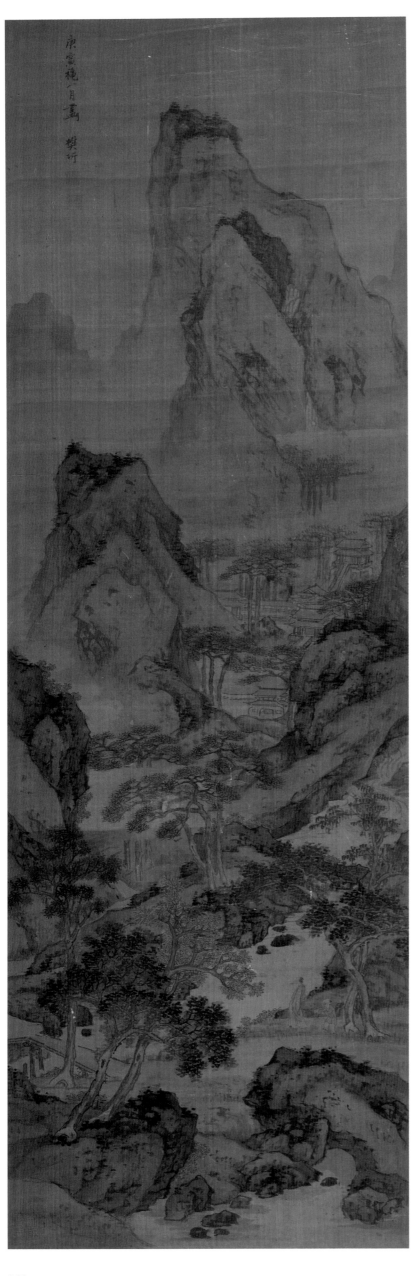

樊圻

溪山林壑圖　軸

1650年
絹本　設色
縱 124 厘米　橫 39 厘米

會公畫在清初稱逸品方其少年作畫
六學元人精工中歲乃作高克恭寫意
然天才秀發下筆超異此幅作撫梅
圖蕭梳間遠之趣宛然在目尤妙
左老翰從橫淡墨霜豪出一逼真
不同凡手為題賀新涼詞云
亭亭樹影誰續悵懷伊傳神高
王題佳軸不遣冰魂移百代留取
寒香一幅偏繪出絳雲掀來道是
春來應太早不闌伶吹泰回寒台
還細認玉英簇亭亭艷映梅花
屋賴故家清標珍護賞音非俗正
是干戈憂橫放懶對夢華黛綠
敢酬和鐵仙一曲欲識樊衢心底樣
總因他玉作彈碁局荊關抄誰描
出

乙卯仲冬小寒前十日
敬予世兄屬題即市
正之
王津胡巖元時年六十有六

郊月波瓦暮觀燕何邵詩
句近末疏乃一樹垂垂最留
伴江干野與孤蘂花乳梅
倚鴉天絹素今住三寸半絲嫩抽
不龍與次曾山一蓊恭世本詞仁
敬予先生正樊世崔藏經
詩以爲橫圖此時因追進起
觀久高士五雨崟合
吠盦沁曆孟冬
己酉仲冬朴葊朱進瀛

樊會之真遂傳甚奇
良由其胸次萬木
狗徐以求焦本浪
亟以趨時墨不貴
此幅泠隽甫法
淒莩郭以華法
隨違頗便神韻減士春
駿骨之嘆千甲音
敬率社長此觀同題

樊圻
撫梅圖 軸
清
絹本 水墨
縱113厘米 橫56厘米

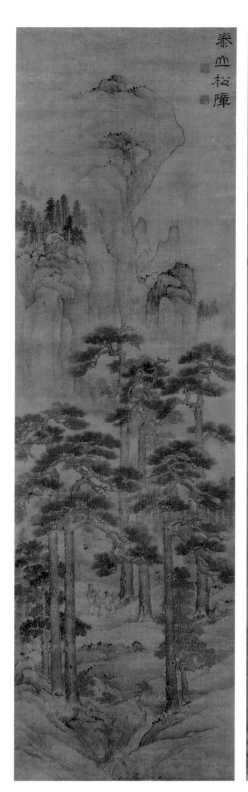
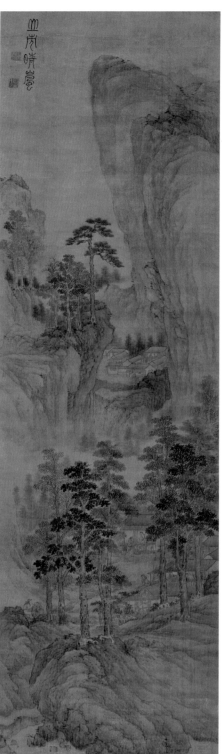
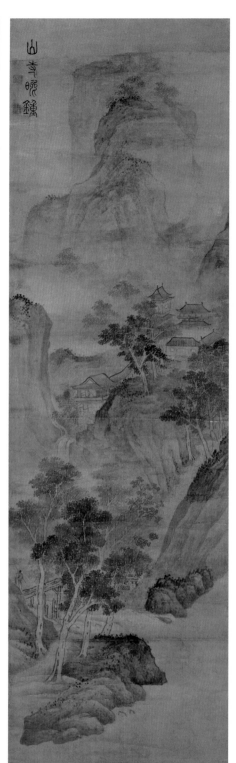
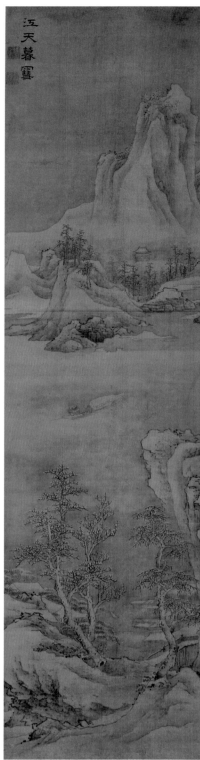

陳星

山水　八條屏

1654年

絹本　设色

各縱 162厘米　横 46厘米

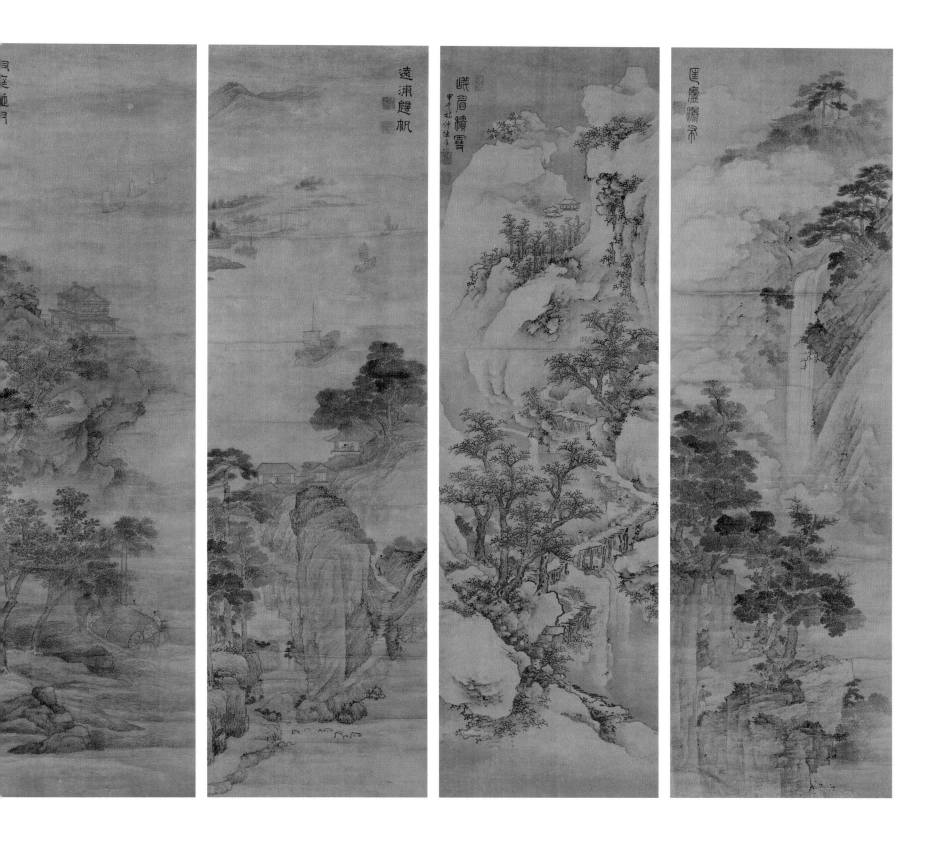

145

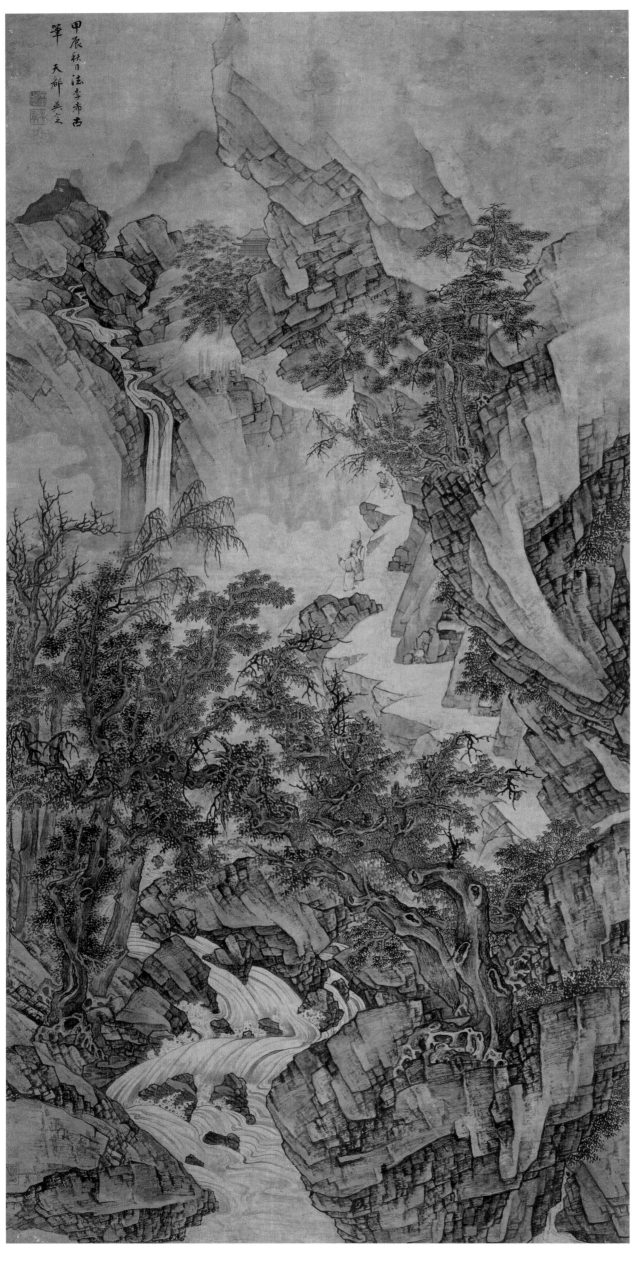

吴定

秋山觀瀑圖　軸

1664年
紙本　設色
縱 187厘米　橫 91厘米

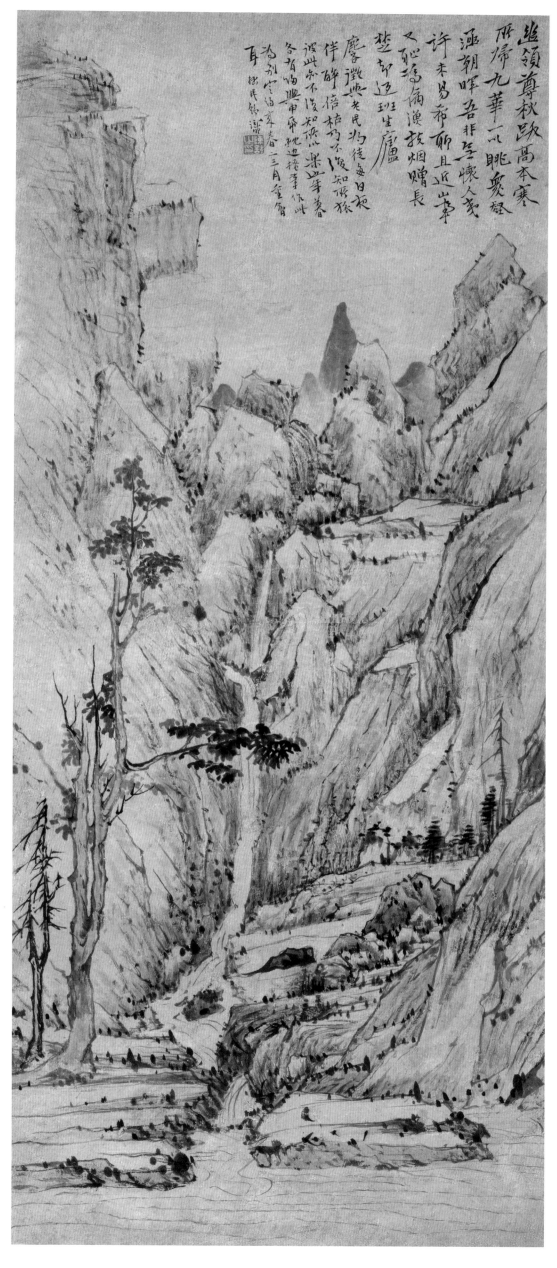

陈舒

幽嶺九華圖　軸

清

纸本　设色

縱 84厘米　橫 35厘米

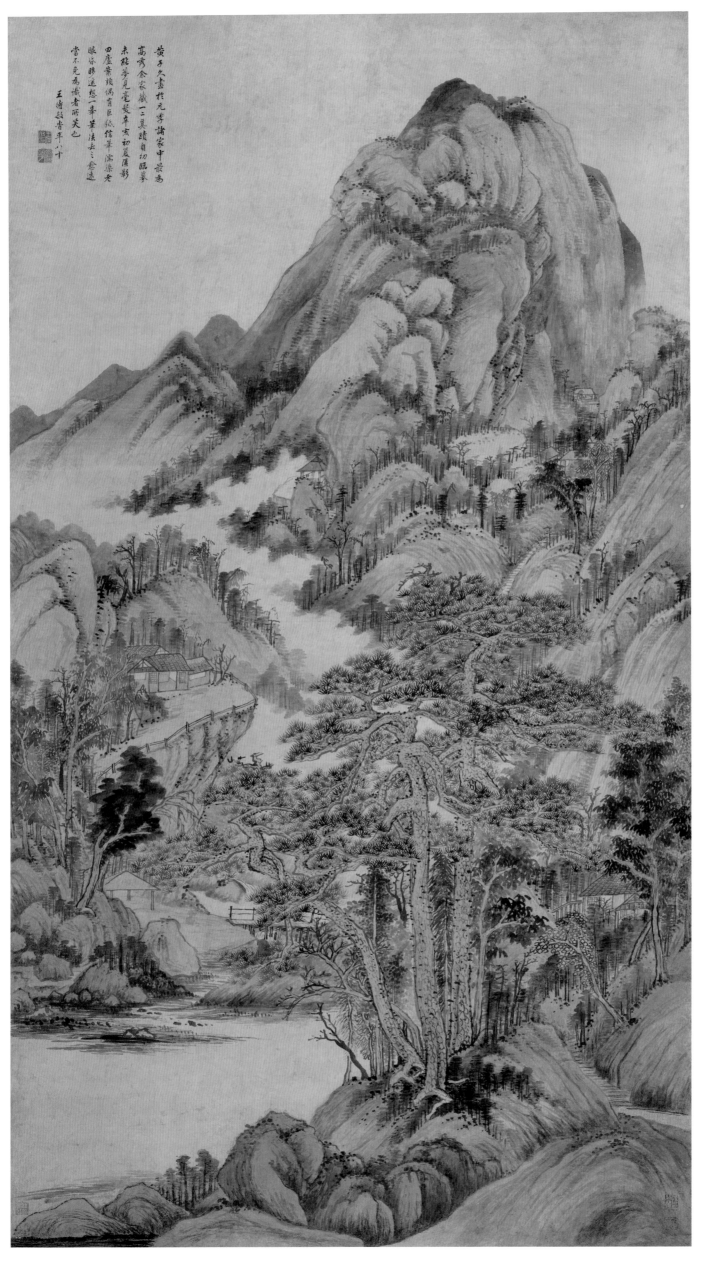

黄子久畫作元季諸家中最為
高秀余家藏一真蹟自幼照摹
未能夢見毫髮辛亥初夏匯景
田廬黄稍偶首臣秘信華深染老
眼示膝送想一峯華法去三疊遠
當不免為識者所笑也
王時敏香年八十

王時敏

仿黄公望山水圖　軸

1671年
紙本　設色
縱 198厘米　橫 106.5厘米

148

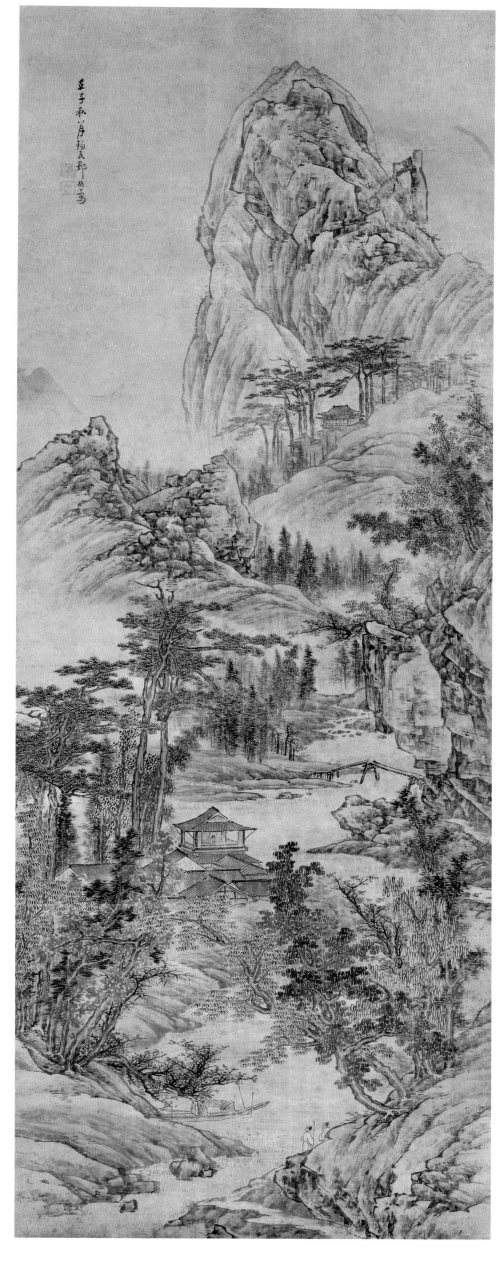

鄒喆

鍾山遠眺圖　軸

1672年
紙本　設色
縱 185厘米　橫 69厘米

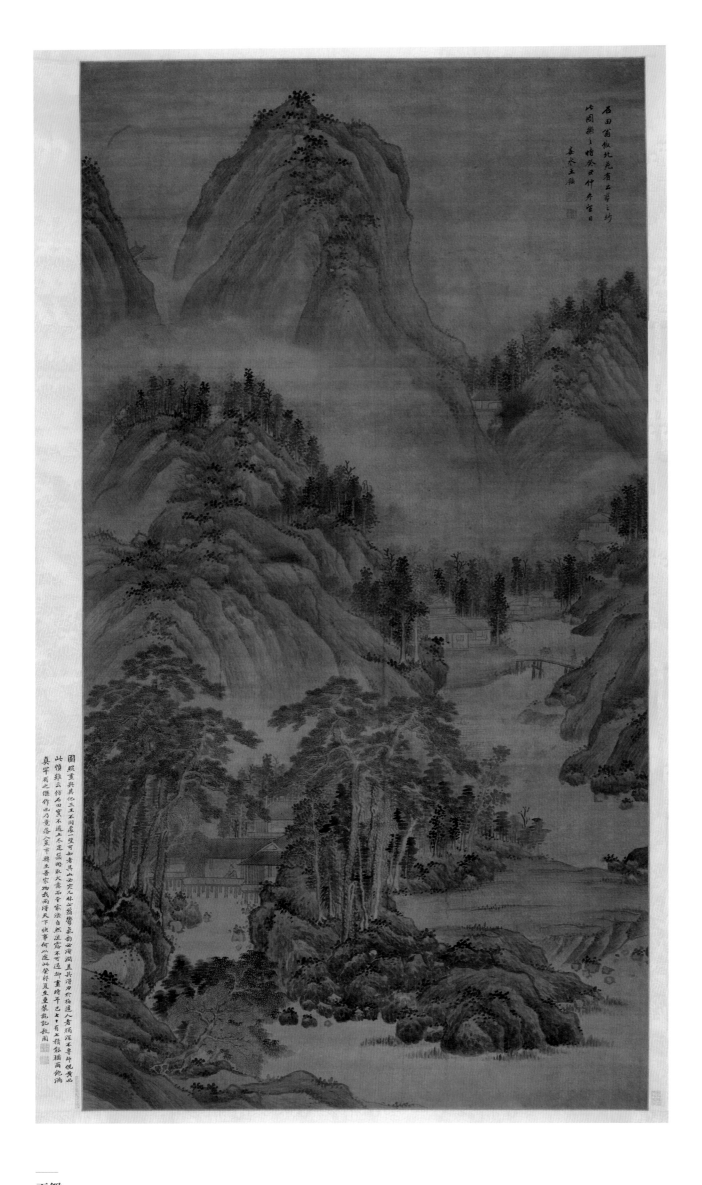

王鑑

仿沈石田山水圖　軸

1673年
絹本　設色
縱 191厘米　橫 98厘米

梅清

山水　軸

清

紙本　水墨

縱 51 厘米　横 31 厘米

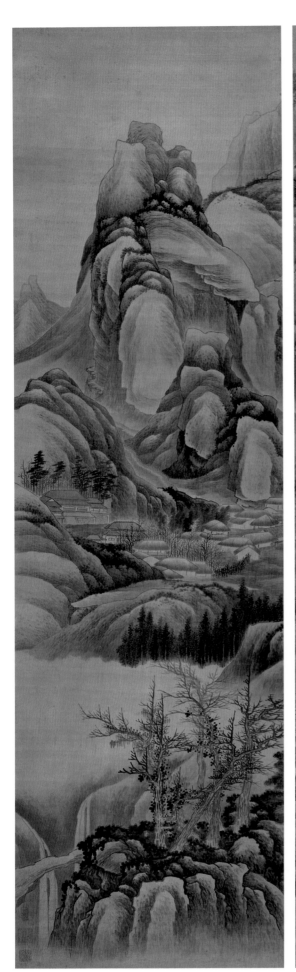
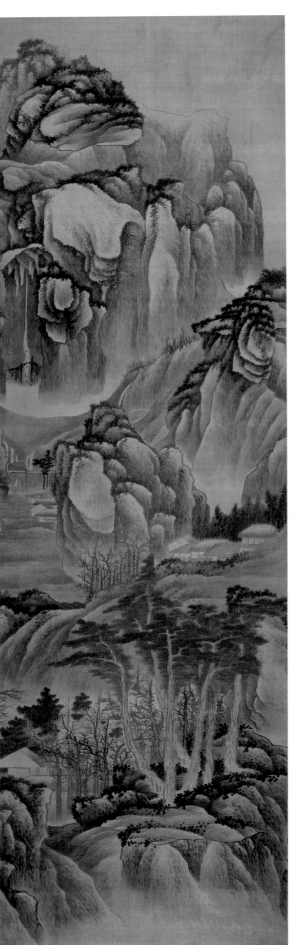
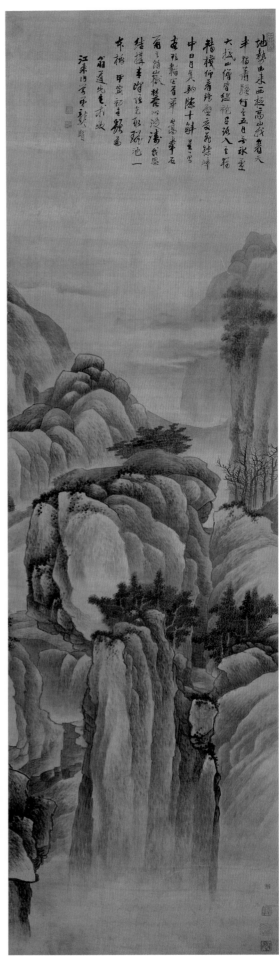

龔賢

天半峨眉圖　三條屏

1674年
絹本　水墨
各縱 283 厘米　橫 79 厘米

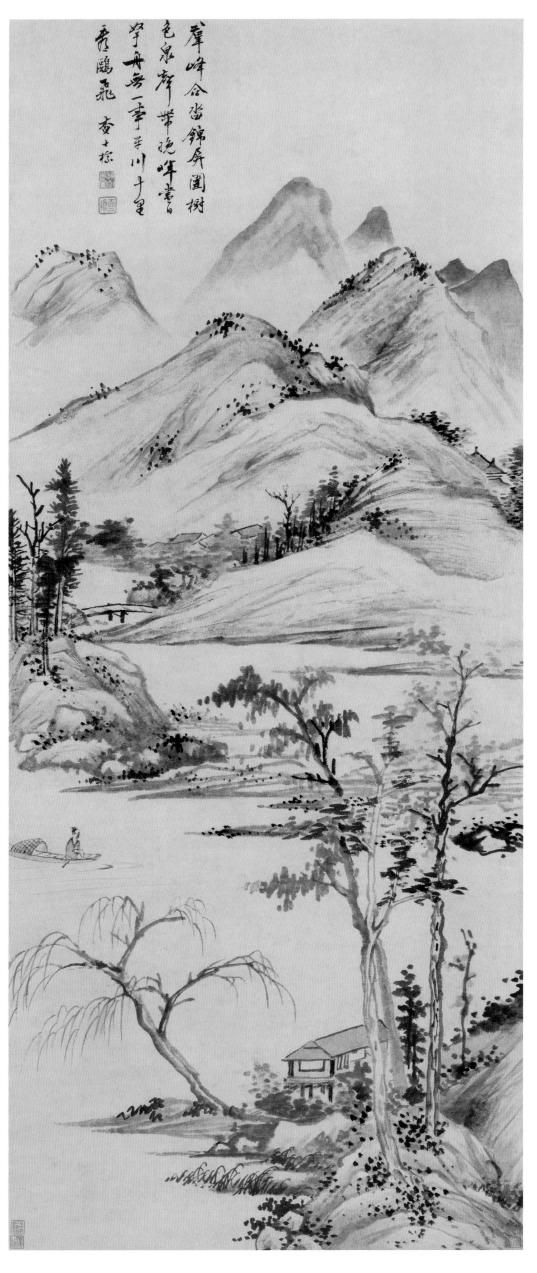

群峰合沓錦屏圍樹
色泉聲帶晚峰蒼
掌舟看一章于川十里
秀鴟飛 查士標

查士標
群峰樹色圖 轴

清
紙本 水墨
縱 130厘米 横 53厘米

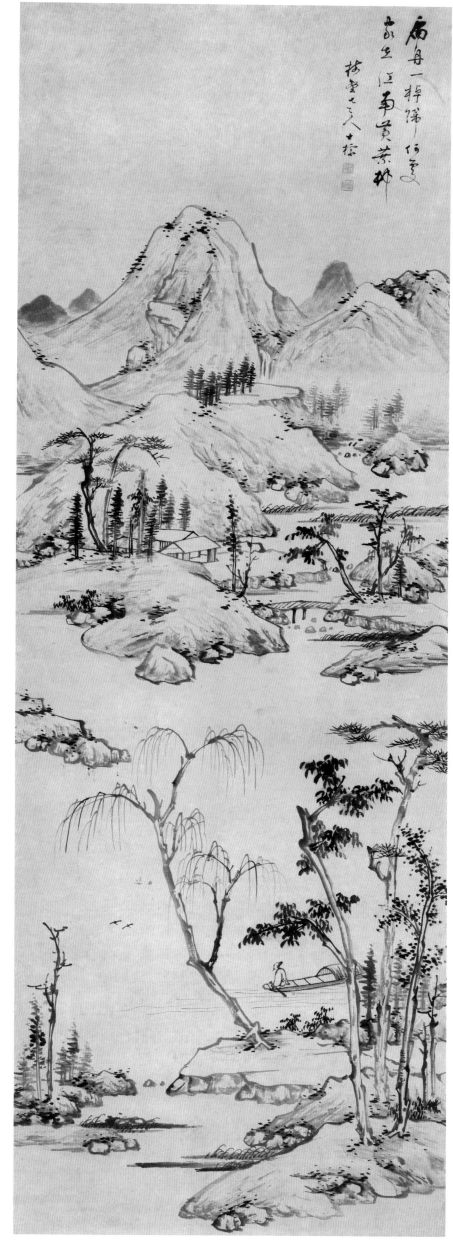

查士標

江過扁舟圖 軸

清
紙本 水墨
縱 210厘米 橫 71厘米

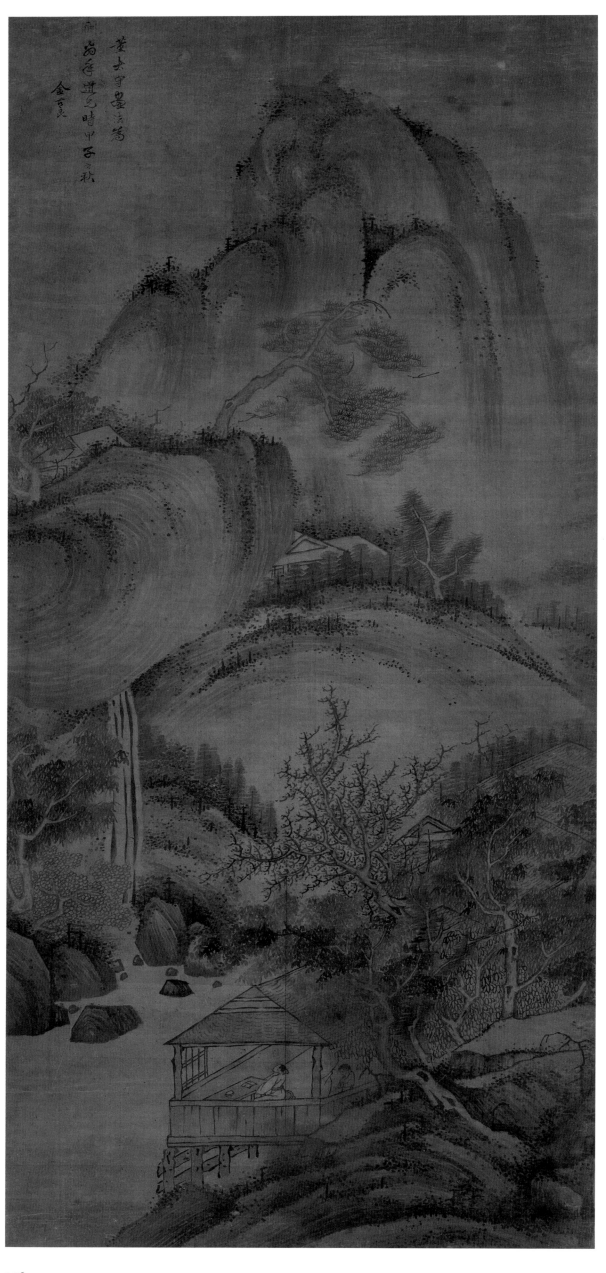

金古良

山水　軸

1684年
絹本　水墨
縱 142.5厘米　横 64.5厘米

徐枋

吴山最胜圖　軸

1688年
絹本　水墨
縱 140 厘米　橫 50 厘米

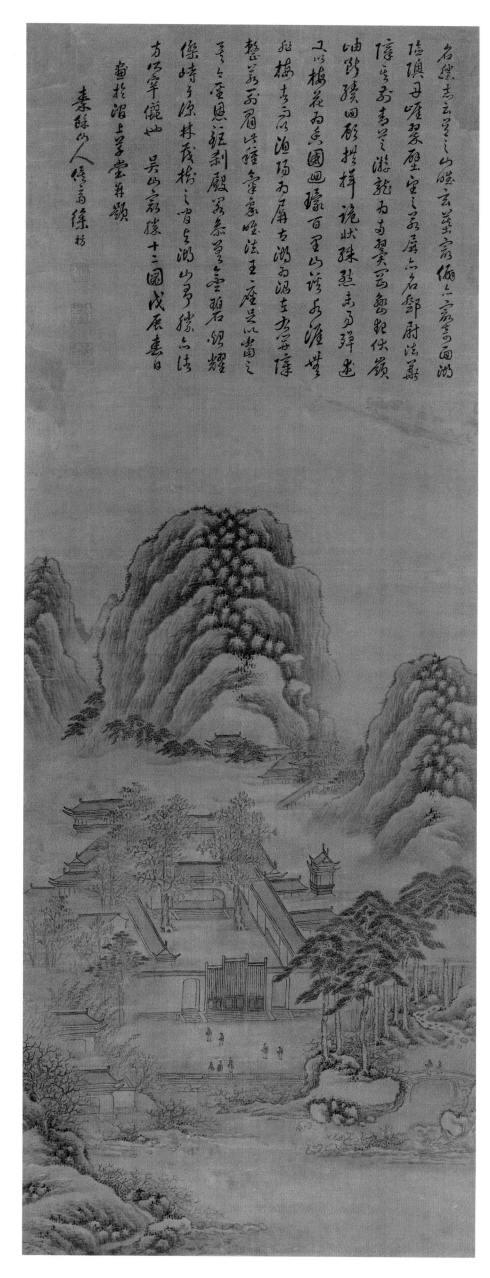

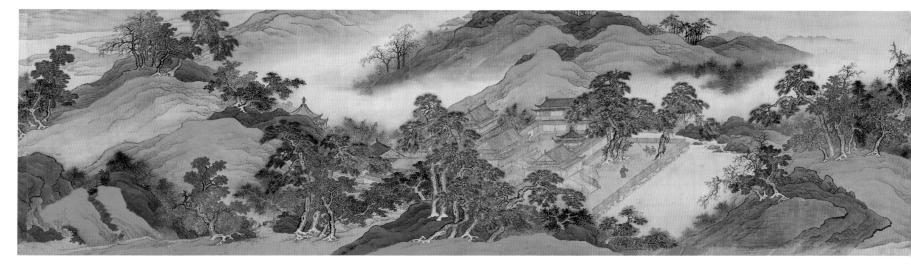

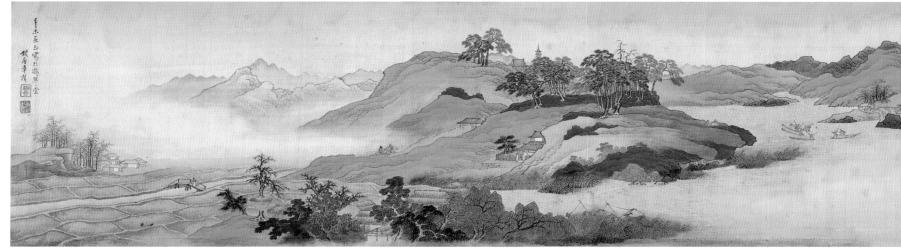

章聲

青緑山水圖 卷

1691年
絹本 設色
縱 32厘米 橫 473.3厘米

158

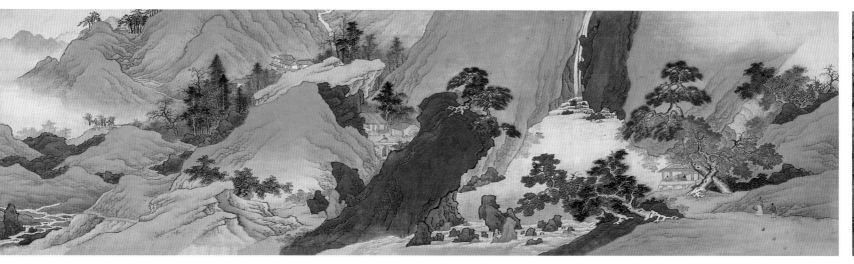

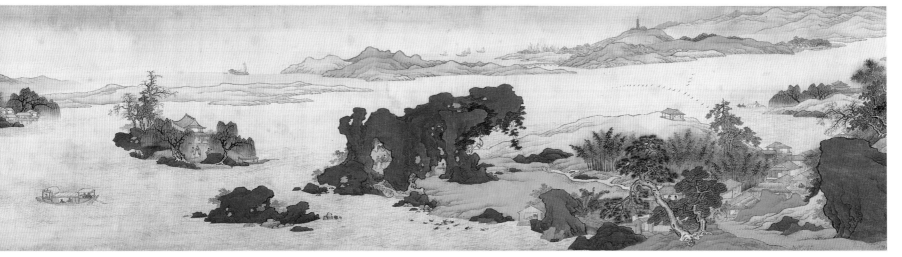

高簡

山水　軸

1698年
金箋　水墨
縱 158厘米　橫 37厘米

芯園鑽玬

嘯湖

王翚

山捲晴雲圖　軸

1701年
絹本　水墨
縱 86 厘米　橫 57 厘米

一智

黃山峰頂圖　軸

清

紙本　設色

縱 113 厘米　橫 59 厘米

張蘭

溪山無盡圖　卷

清
絹本　設色
縱 42 厘米　橫 331 厘米

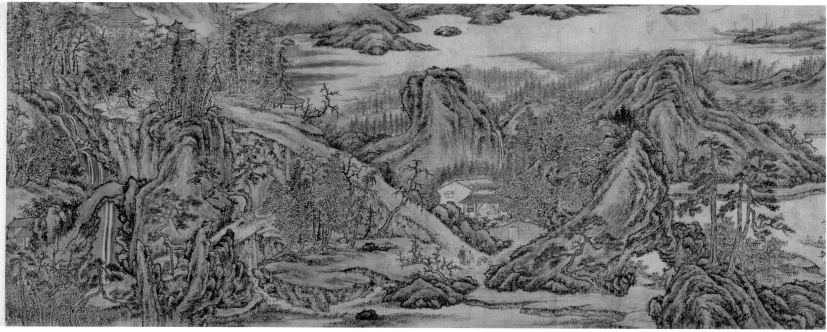

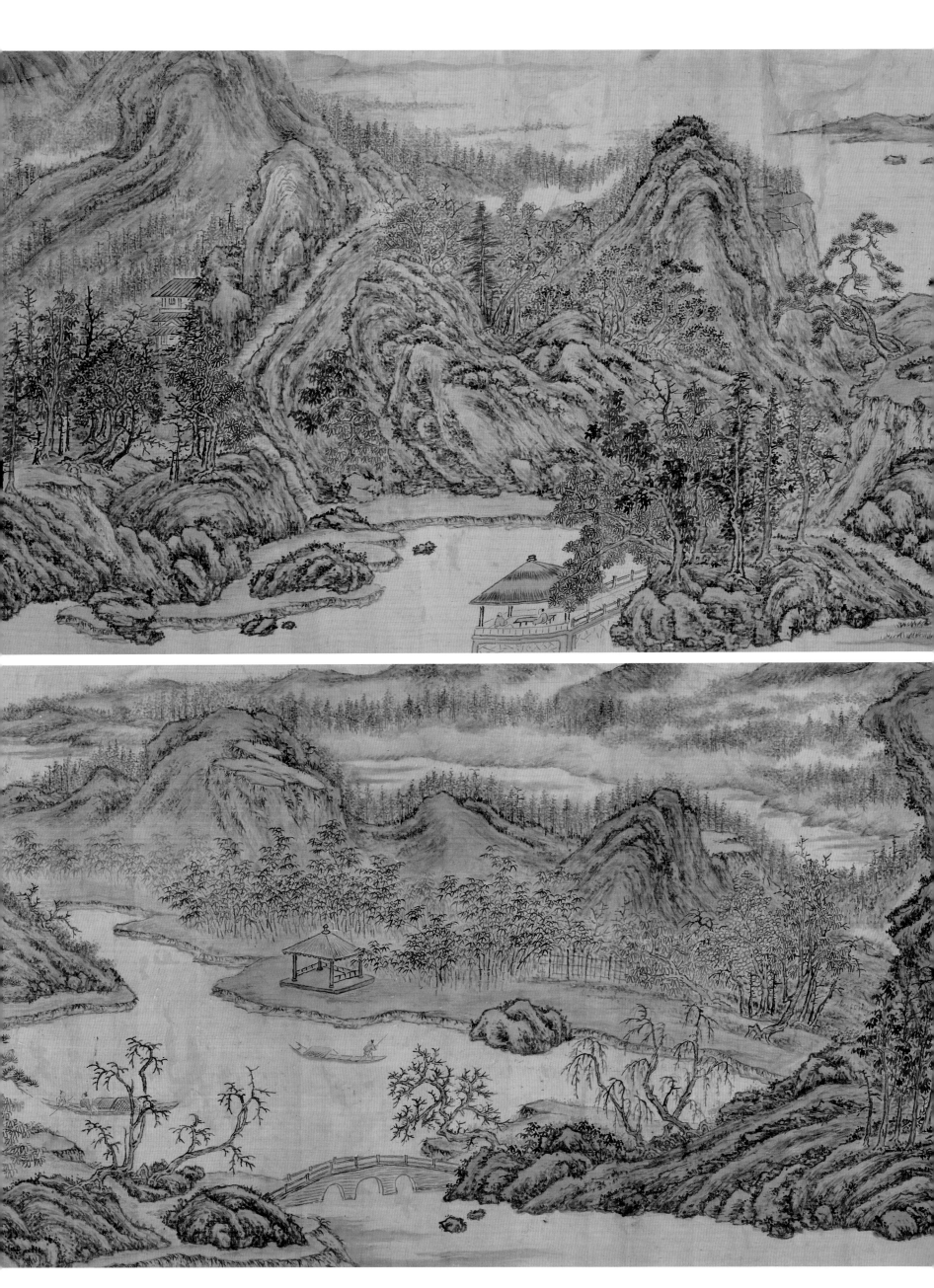

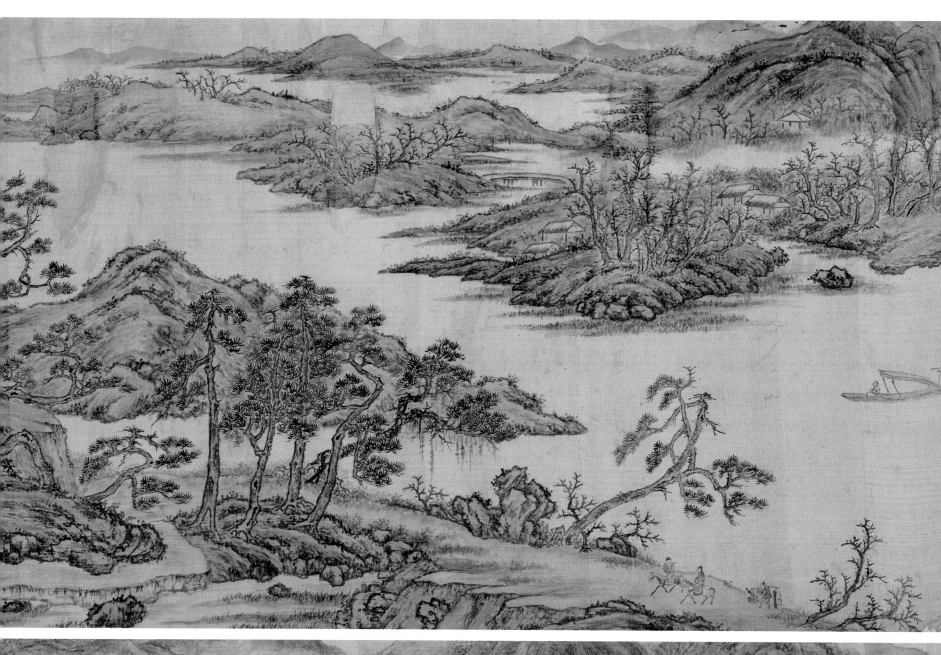

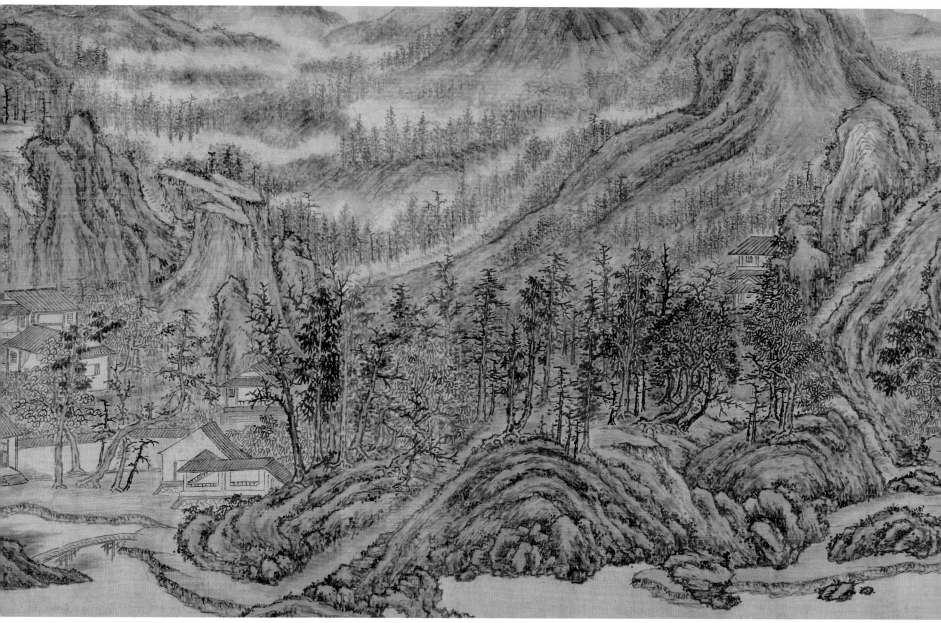

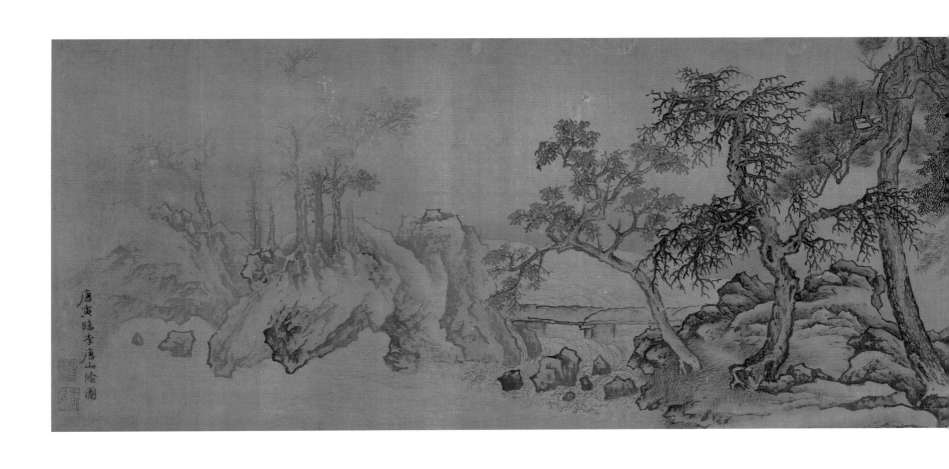

唐寅（款）

臨李唐山陰圖　卷

清

絹本　水墨

縱 30.5 厘米　橫 138 厘米

高其佩

指畫山水　軸

清
紙本　設色
縱 137厘米　橫 73厘米

朱倫翰

指畫殿閣熏風圖　軸

清

絹本　設色

縱 190 厘米　橫 103 厘米

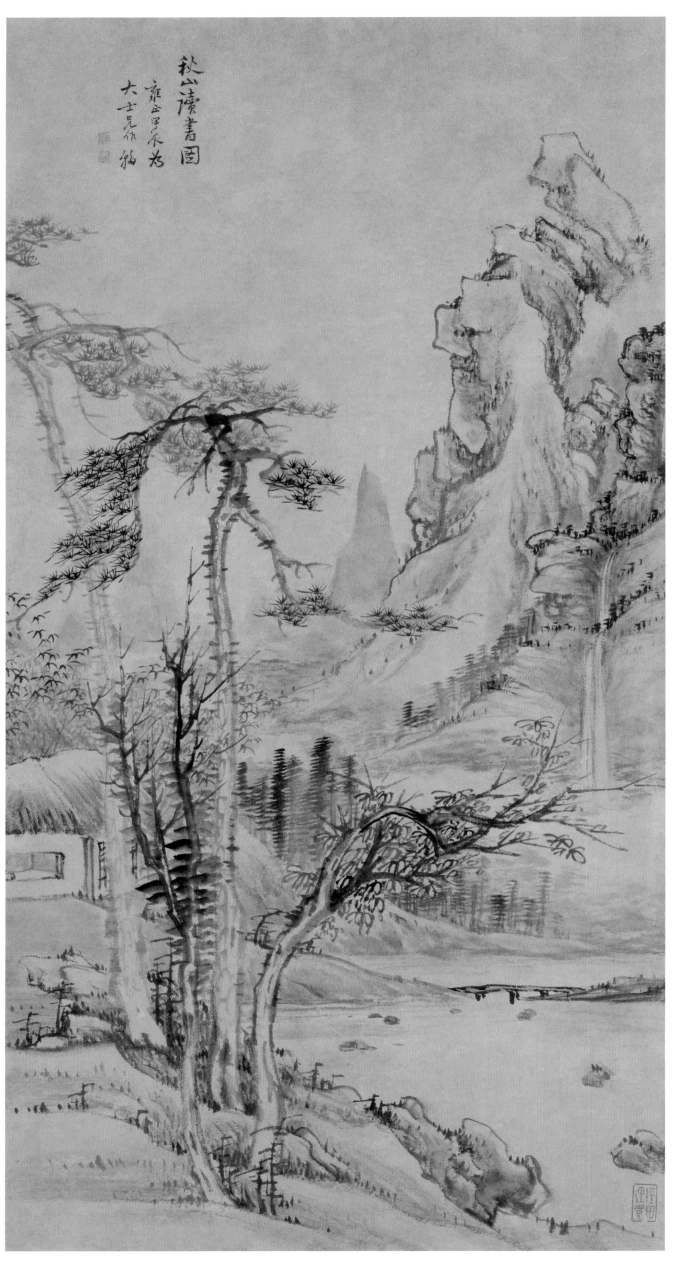

高鳳翰

秋山讀書圖　軸

1724年
紙本　水墨
縱 79厘米　橫 41.5厘米

施文錦

金山勝概圖　軸

清
絹本　設色
縱 162厘米　橫 99厘米

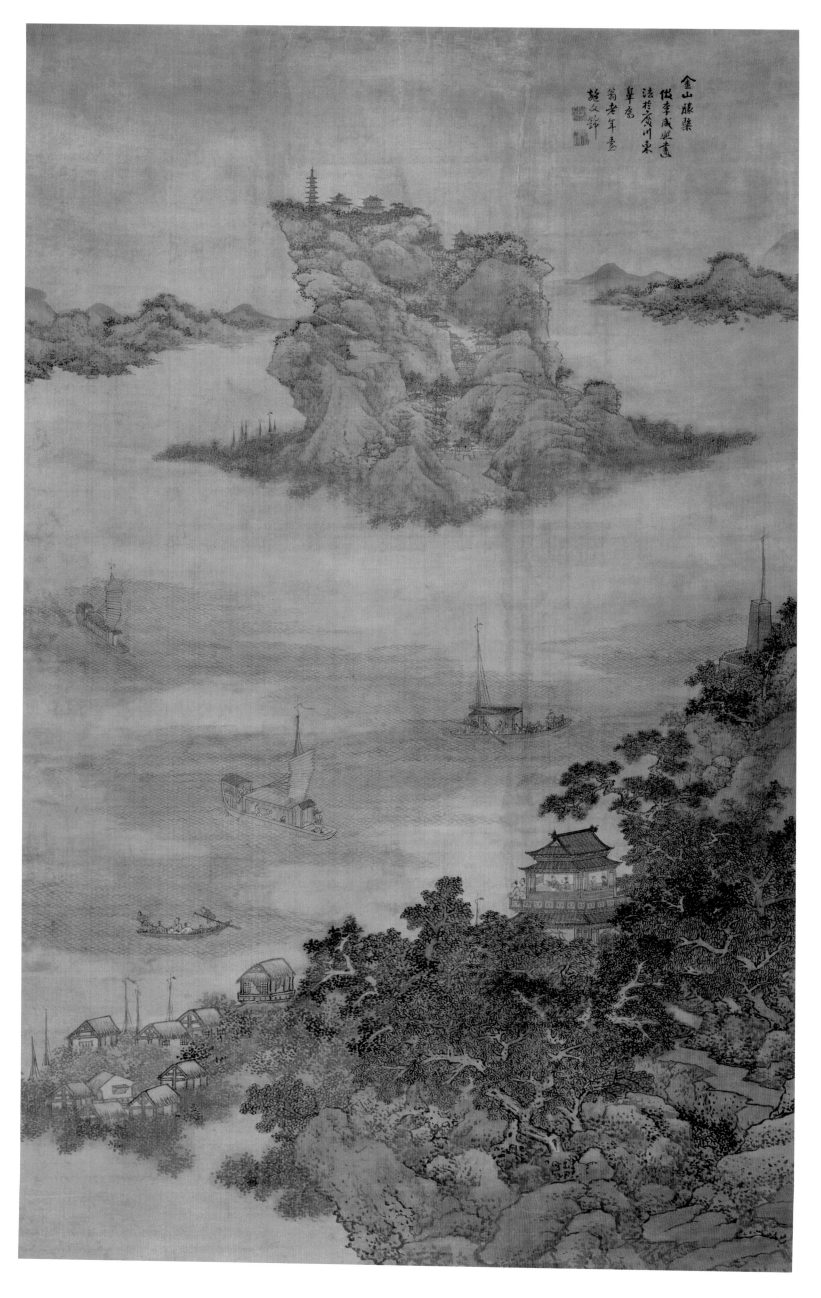

金山脉案

做李咸熙烟遠
法揩度川東
阜竜
翁老年臺
乾文節

175

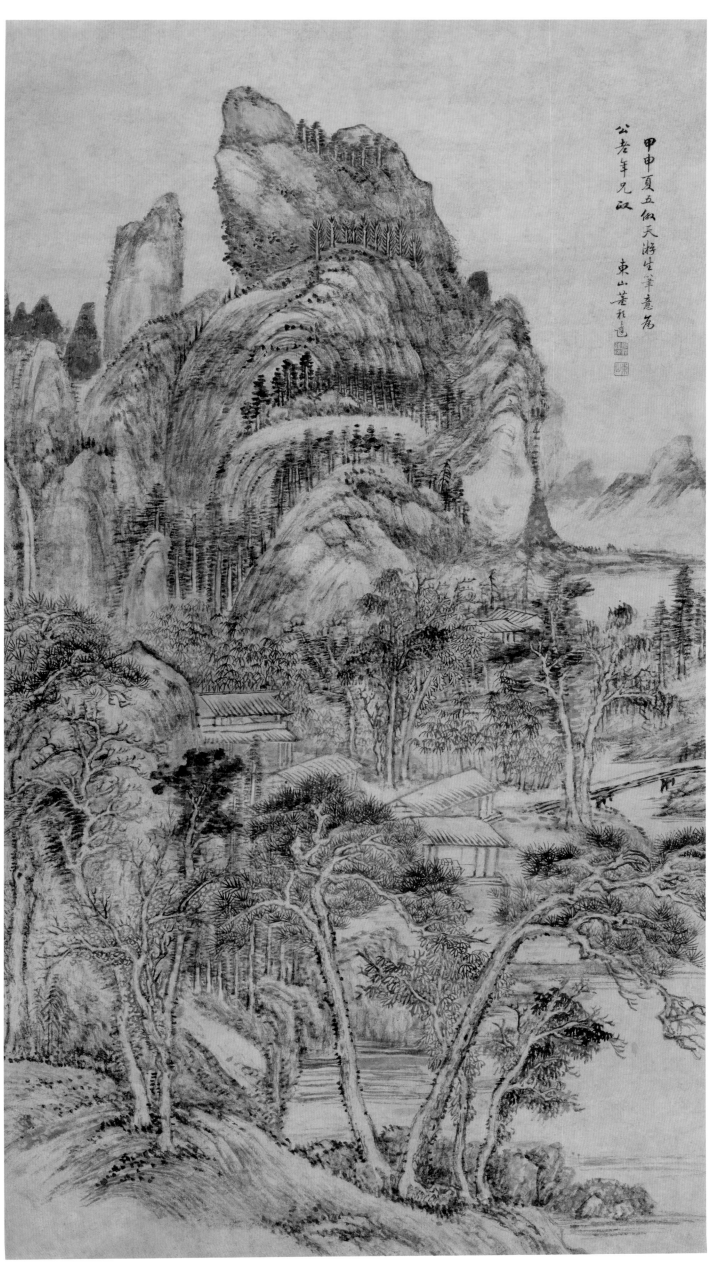

甲申夏五做天游生筆意為

公老年兄正

東山董邦達

董邦達

仿天游生筆意圖 軸

1764年
紙本 水墨
縱 95 厘米 橫 53 厘米

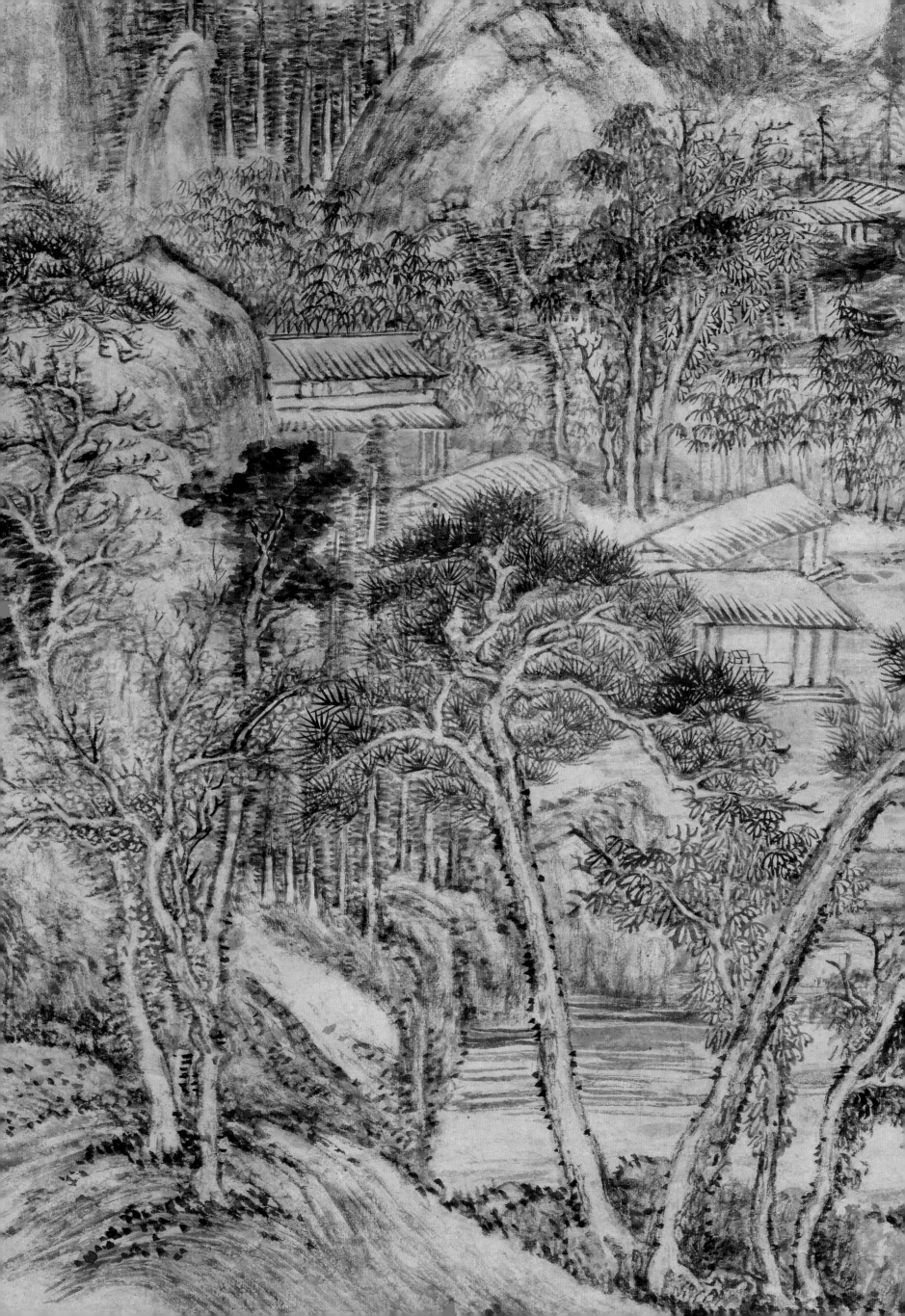

7

9

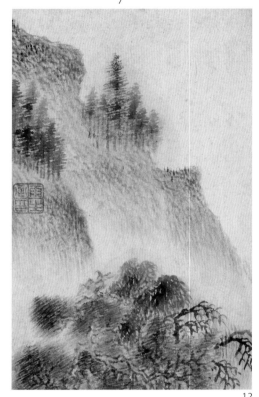

8

12

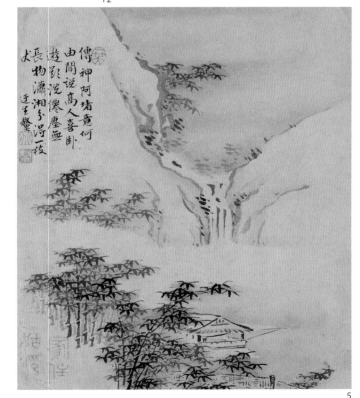

方士庶、湯貽汾、倪兆鰲等

杂畫　册

清

紙本　設色

十二開　尺寸不一

5

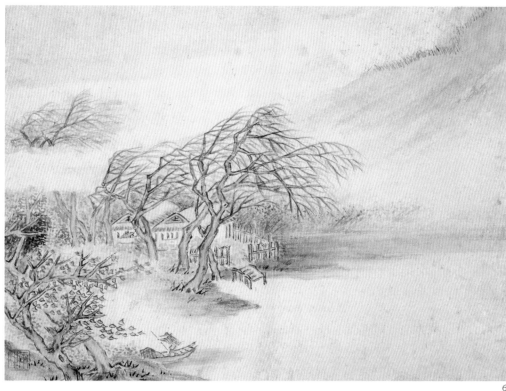

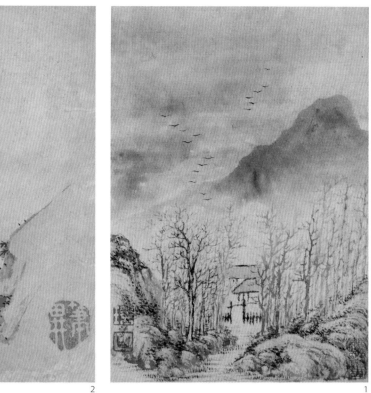

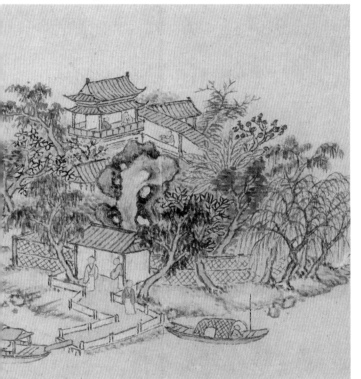

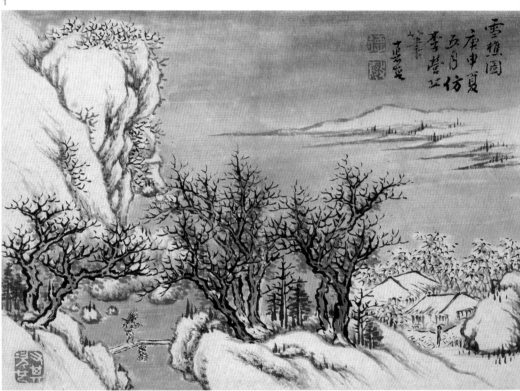

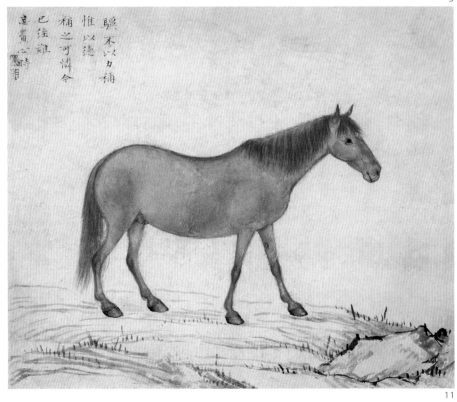

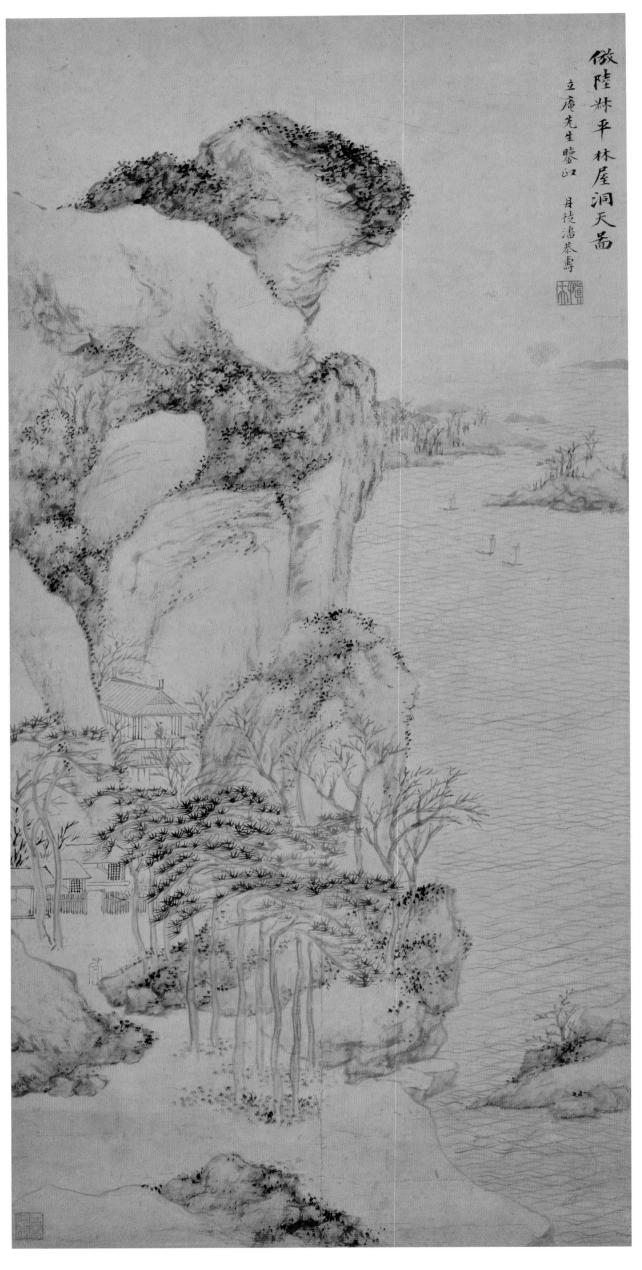

仿陸林平林屋洞天畫

立廣先生鑒正　月徒潘恭壽

潘恭壽

仿陸叔平林屋洞天圖　軸

清
紙本　設色
縱 64 厘米　橫 31 厘米

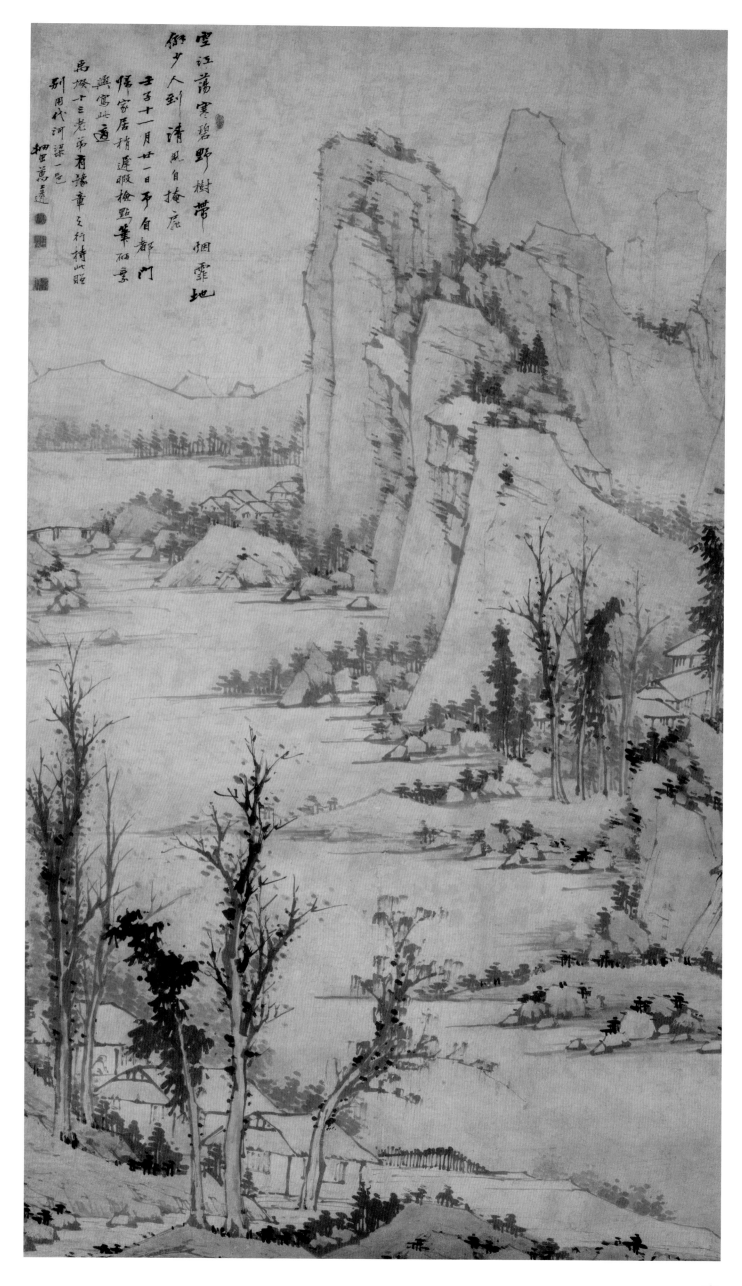

萬上遴

空江野樹圖 軸

1792年
紙本 設色
縱 156厘米　橫 86厘米

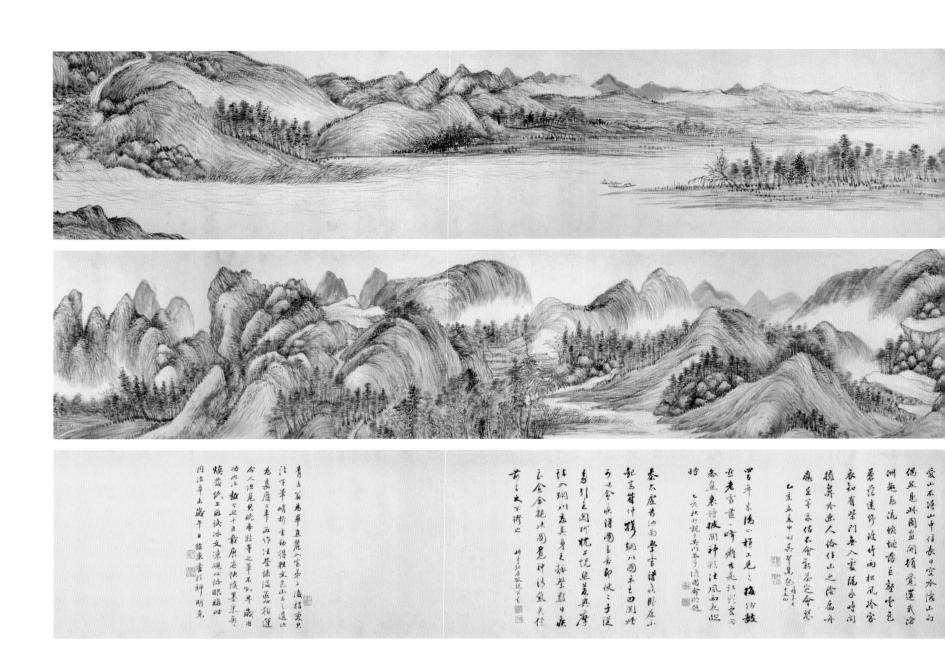

朱昂之

仿王蒙山水圖 卷

1797年
紙本 水墨
縱 28.5厘米 橫 452厘米

烟雲供養

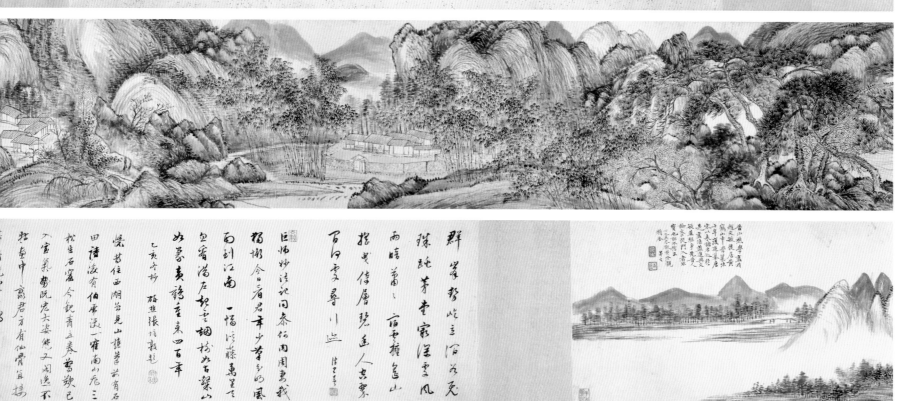

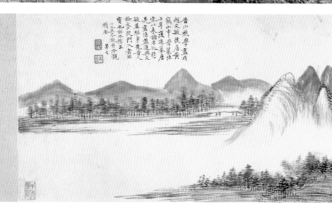

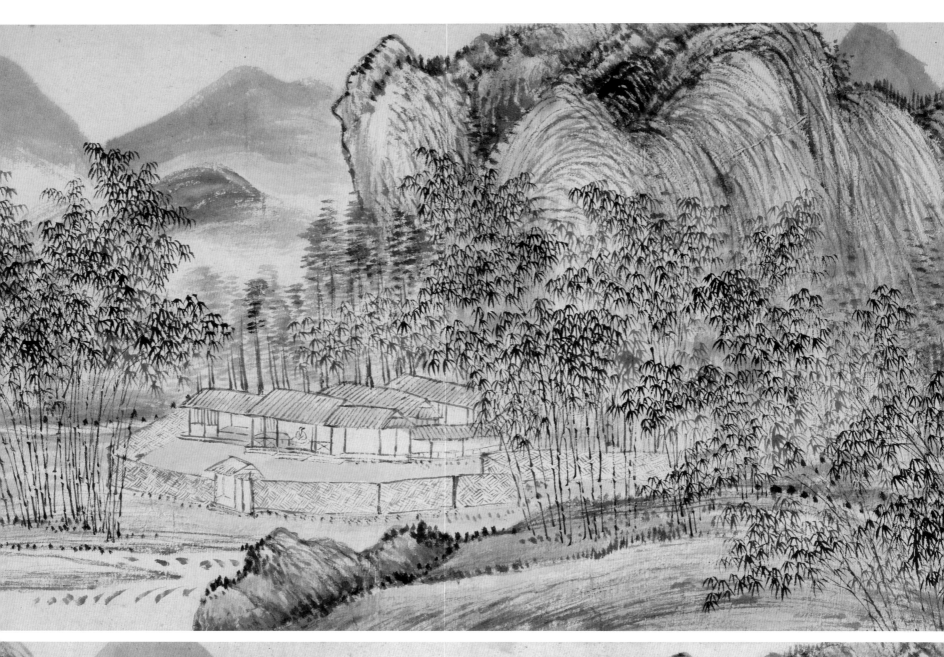

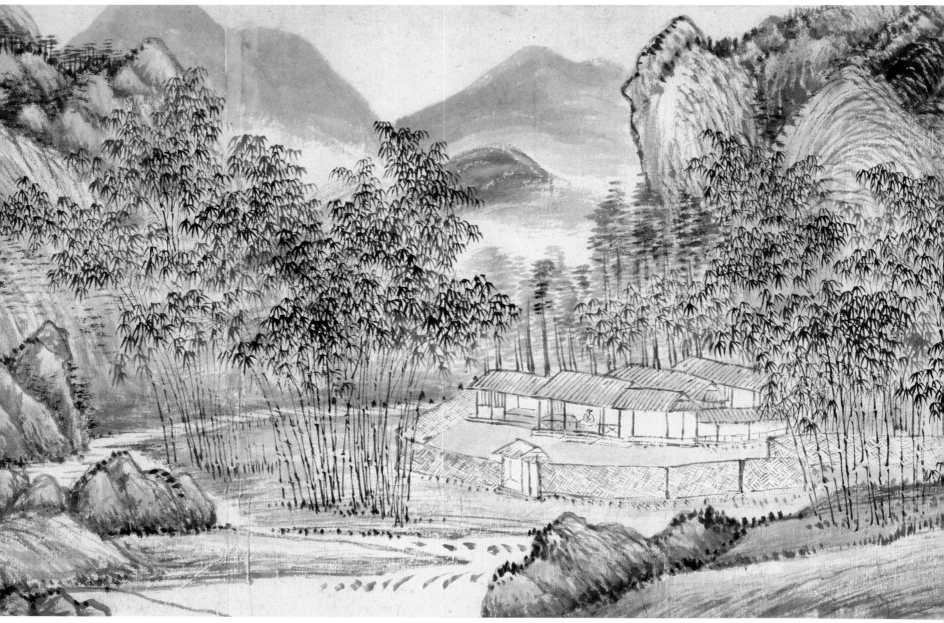

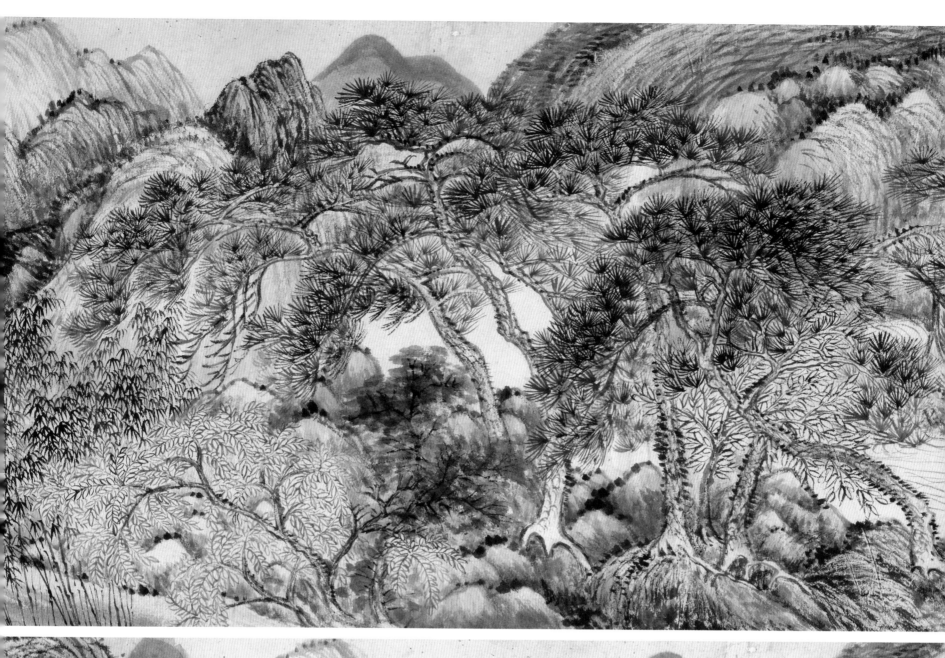

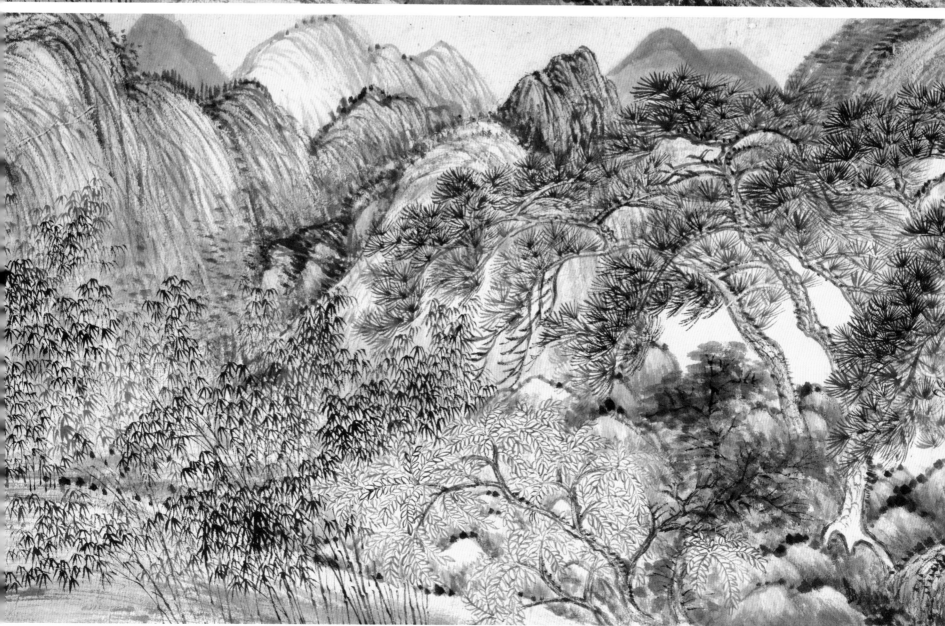

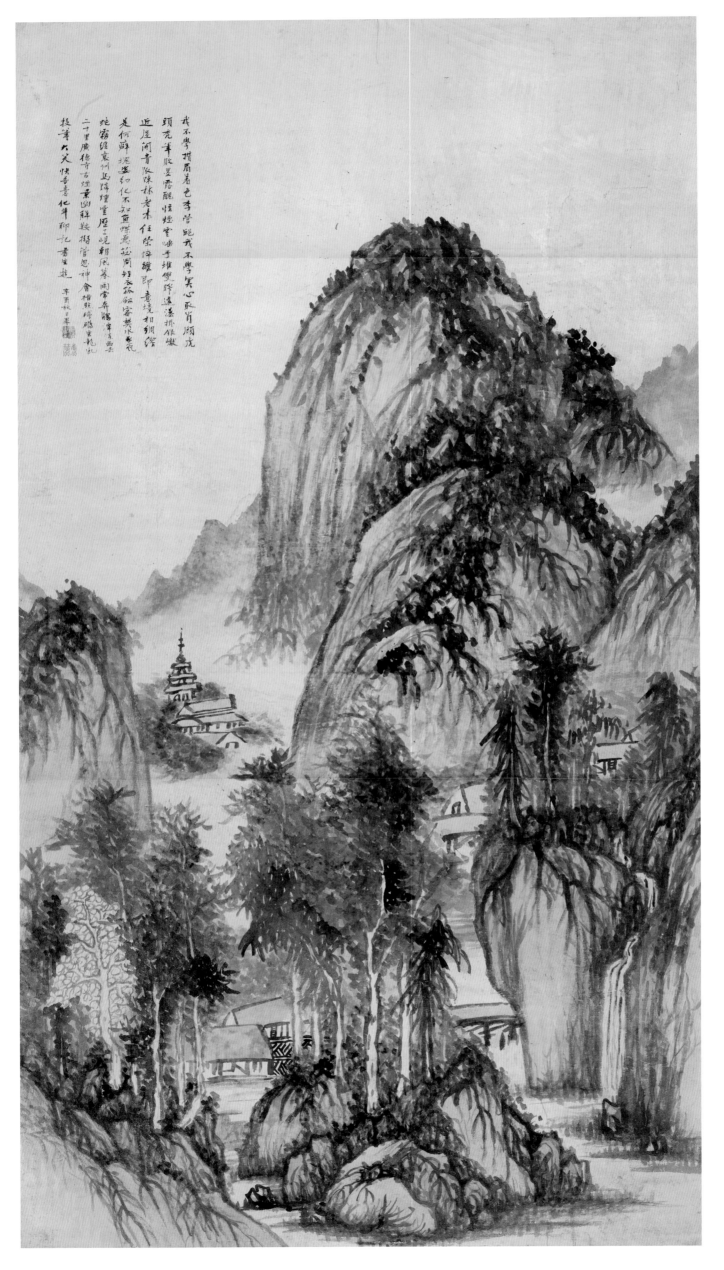

我不學揩眉着色李營邱我不學寒心取肯潤虎
頸亢牟敗墨露醒怪煙雲喘手堆雙峰漾漾抓銀嫩
近屋洲青欲陳林老木住榮焠雜即意境相絅隑
是何蘇堤幻化不知魚喋蒼從間短衾鈒客禁水靈氣
蛇窗經泉州馬降埋空歷三峽朝風蓉岡宰弄鳩官有西去
二十里廣德寺古煙景幽祥鞍揭官恣神會檜駐得礦生乱乱
捩筆六文快景意化年郎扎書生赵

辛酉秋日畢涵

畢涵

古寺烟景圖　軸

1801年
紙本　水墨
縱 220厘米　橫 116厘米

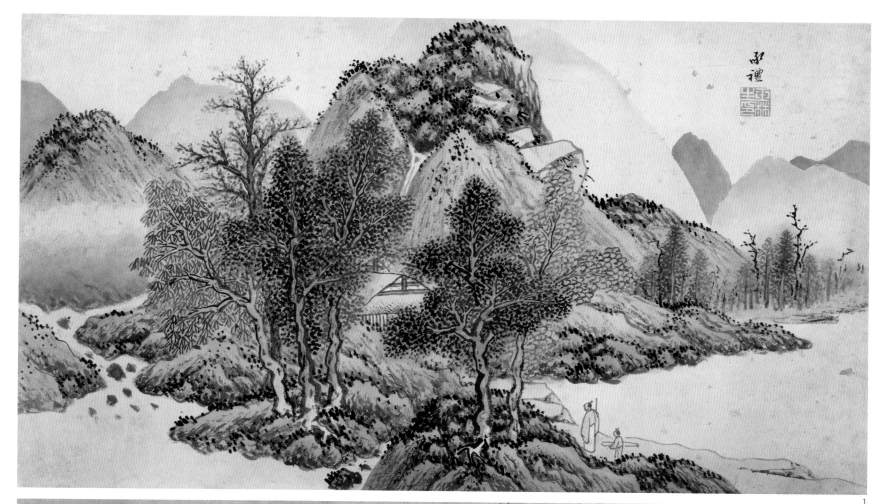

1

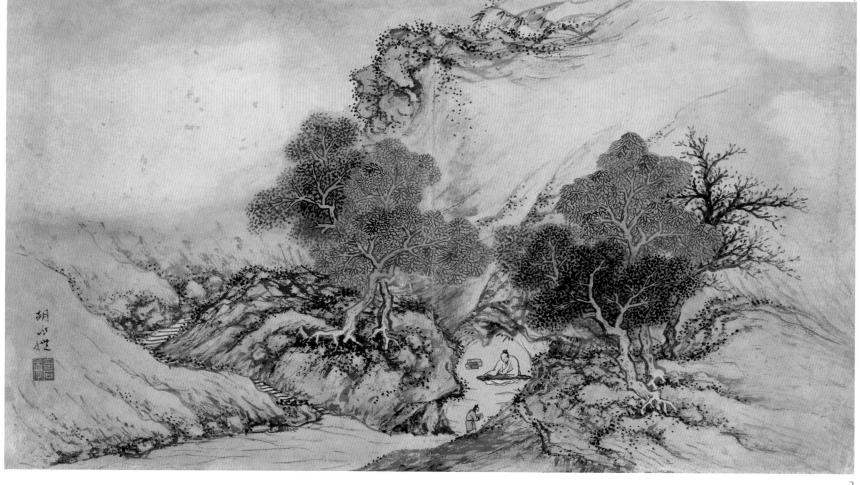

2

胡玉林

山水　册

清
紙本　設色
十六開選二開　各縱 37.3 厘米　橫 64 厘米

戴熙

寒林東山圖　軸

1848年
紙本　水墨
縱 96厘米　橫 43.7厘米

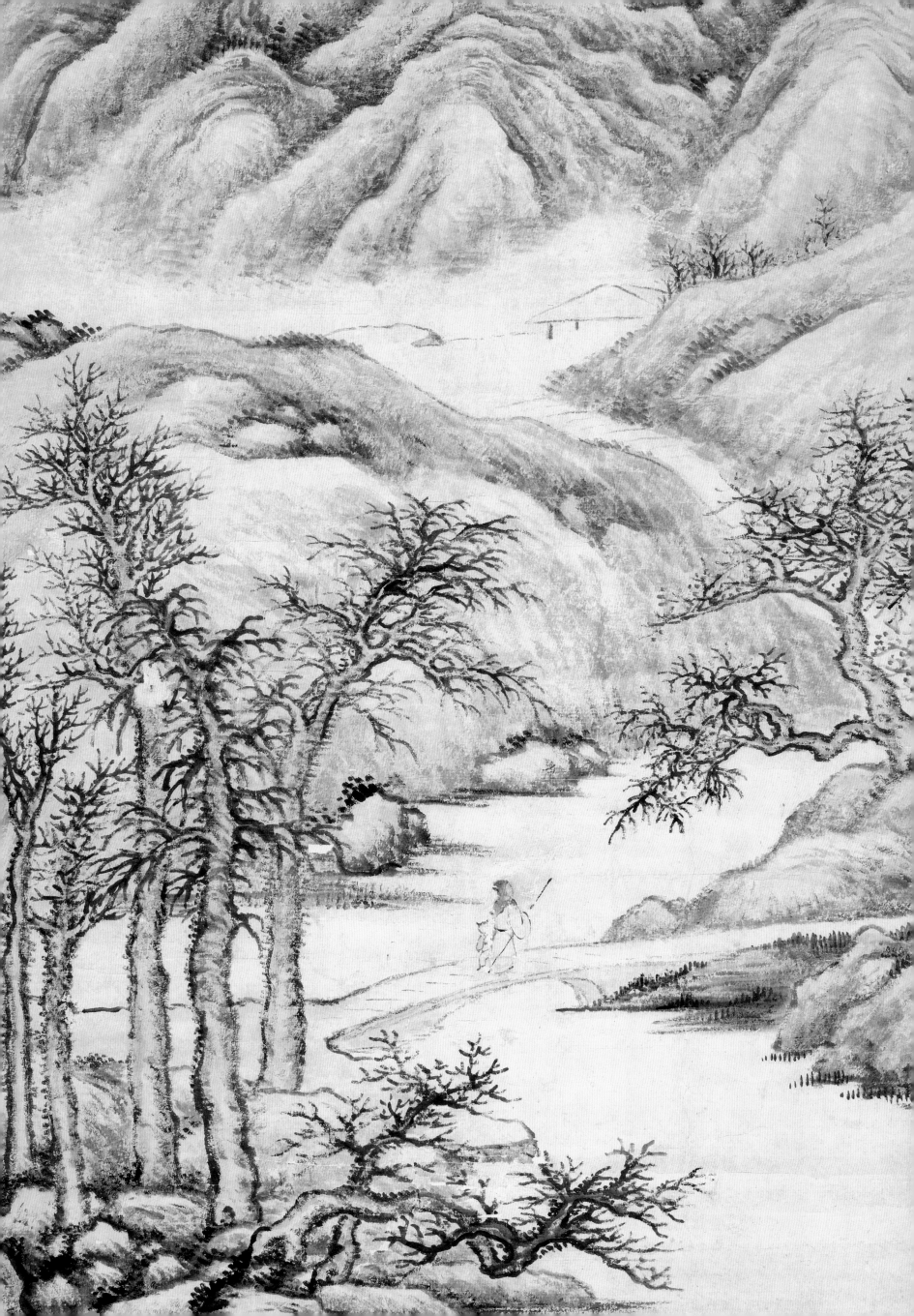

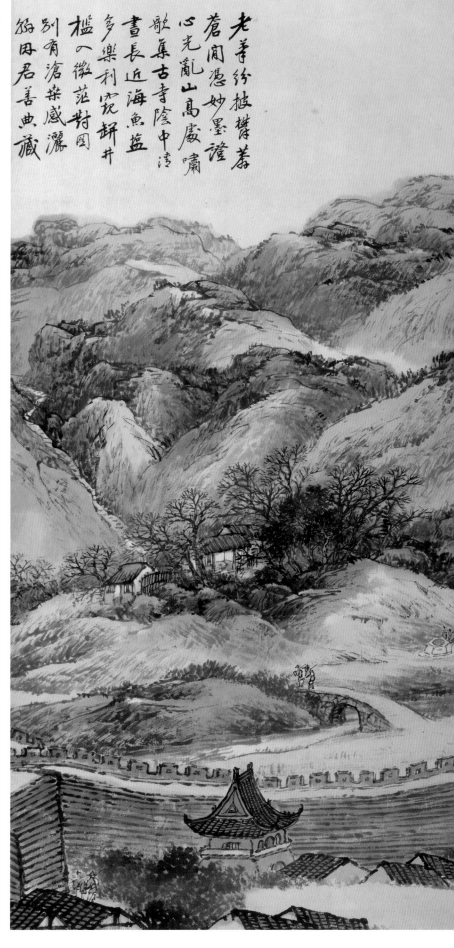

老筆紛披攢萬峯
蒼間憑仗妙墨證
心光亂山高廠嘯
歌集古寺隂中清
畫長近海魚盬
多樂利究耕井
檻外徵蕭對圖
別有滄桑感灕
翁田君善典藏

漢泉先生出示此畫
屬為題識展玩尋思
別有所感因於彥韻
寄意知者當自得之
漢泉善隆別廄將
其雅賣章
賓宇之乙亥青李春

橫黃歇山人客生
壬辰小陽月
巴下景石傳

吳慶雲

海州全圖　四條屏

1892年
紙本　設色
縱96厘米　橫179厘米

194

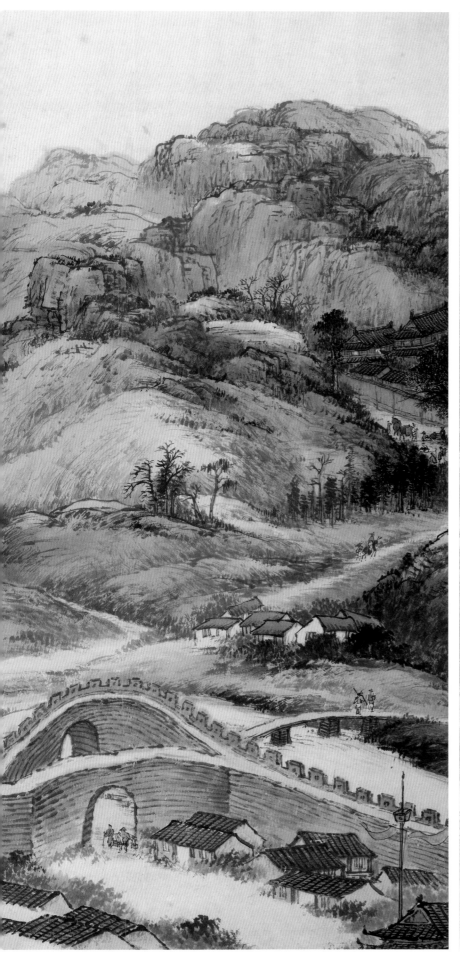
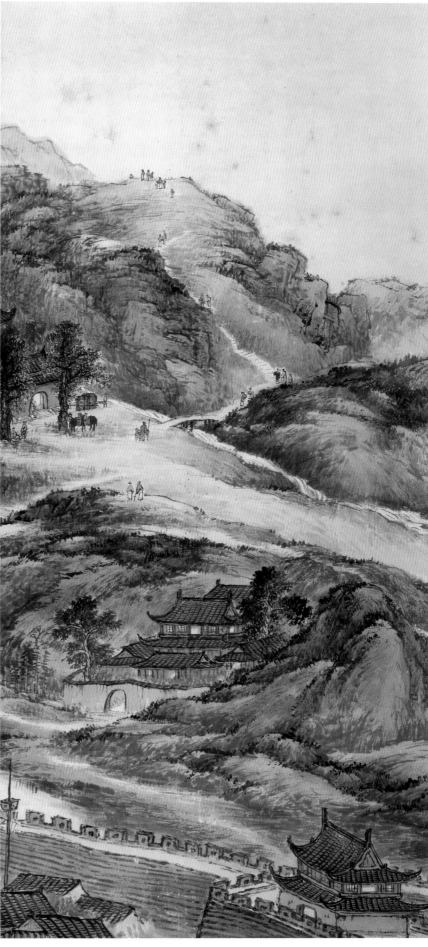

花
鳥

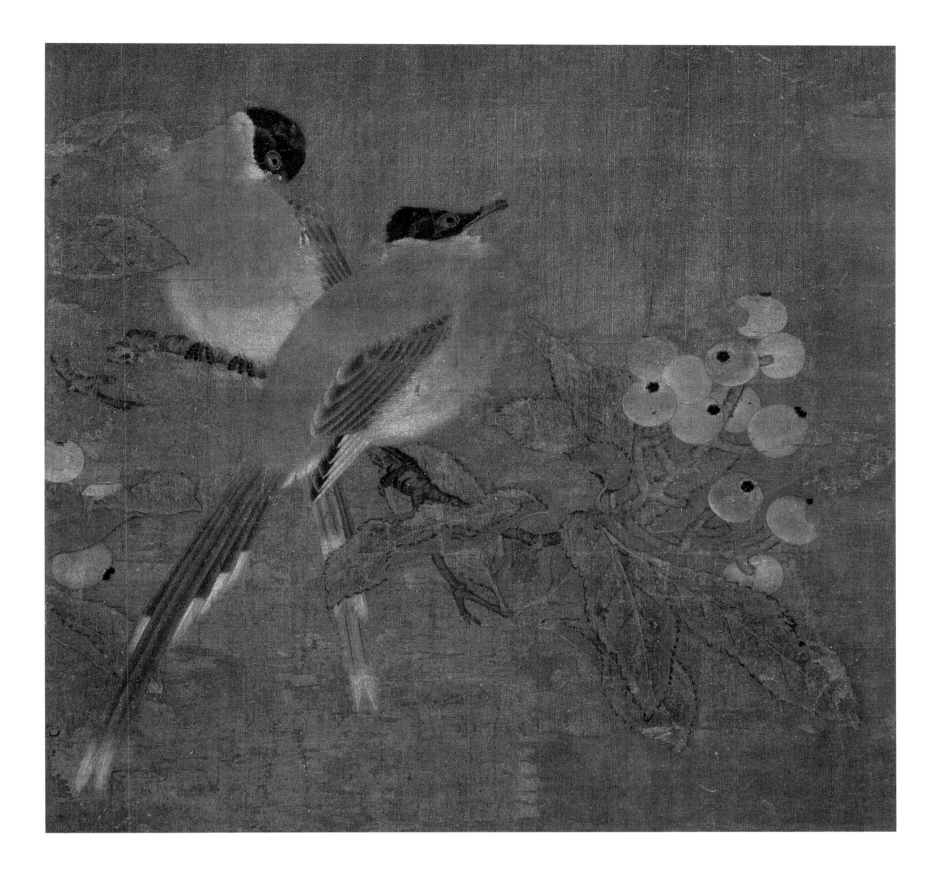

佚名

山鵲枇杷圖　頁

宋
絹本　設色
縱 30 厘米　橫 31 厘米

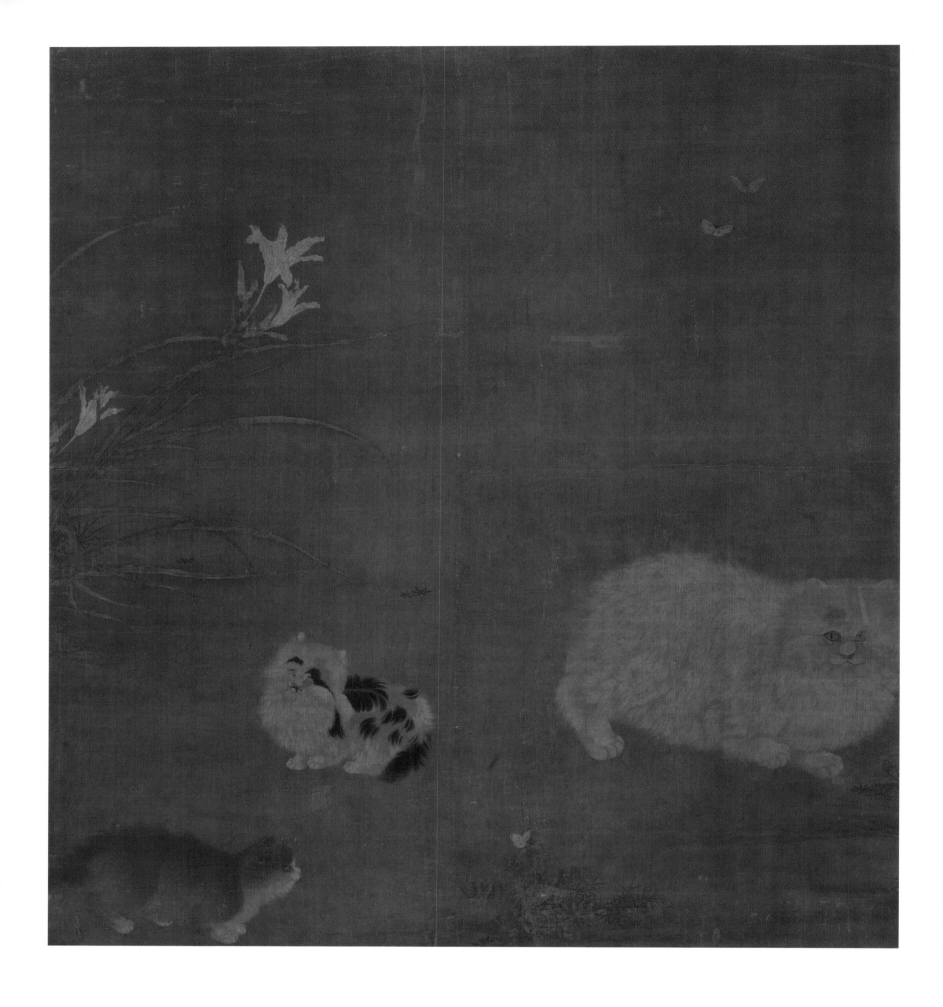

佚名

耄耋圖　軸

明
絹本　設色
縱 109 厘米　橫 99 厘米

198

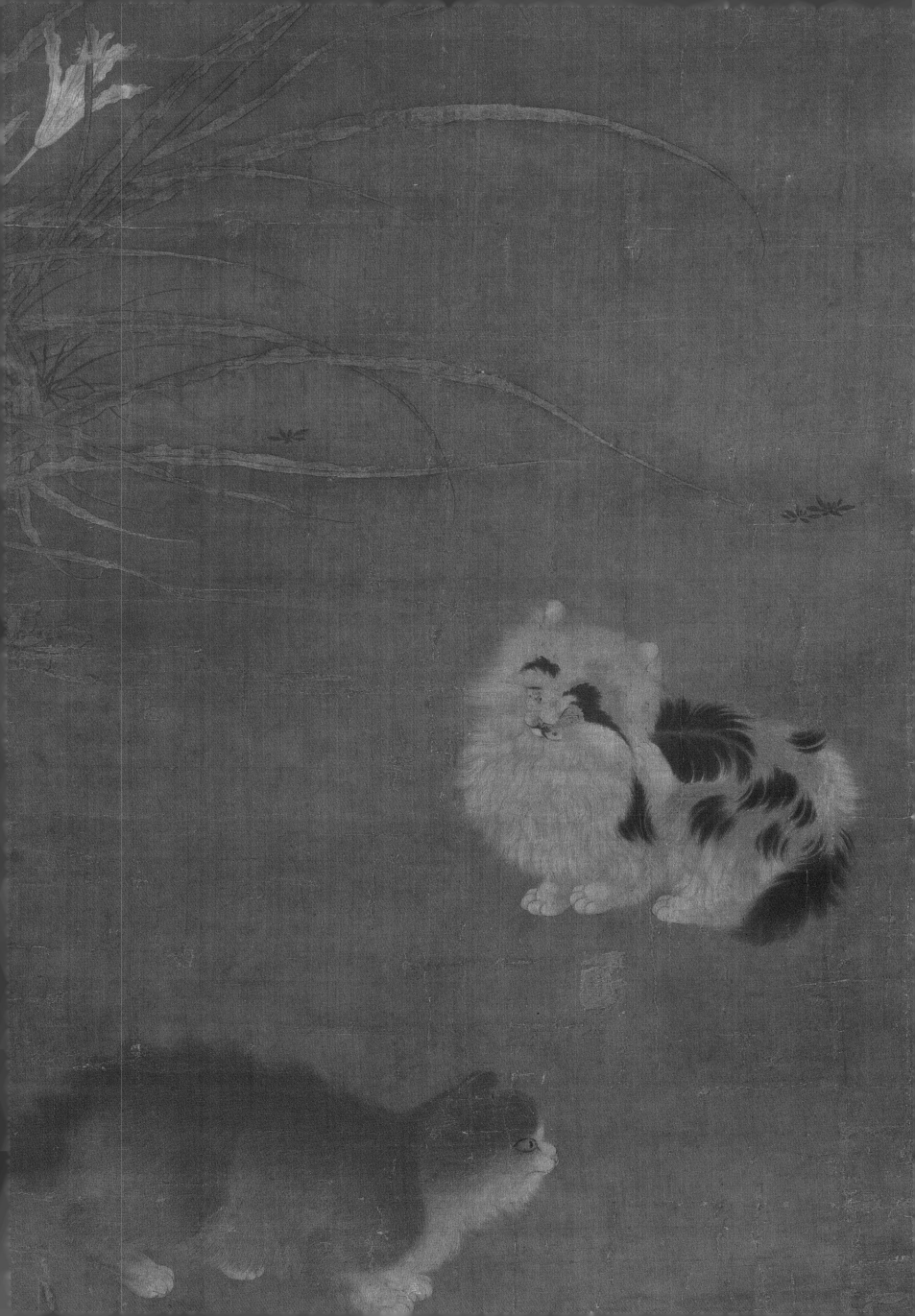

林良

古木寒鴉圖　軸

明

絹本　水墨

縱 139.5厘米　橫 90厘米

陳淳

芙蓉圖　軸

明

紙本　水墨

縱 50.7厘米　橫 27.3厘米

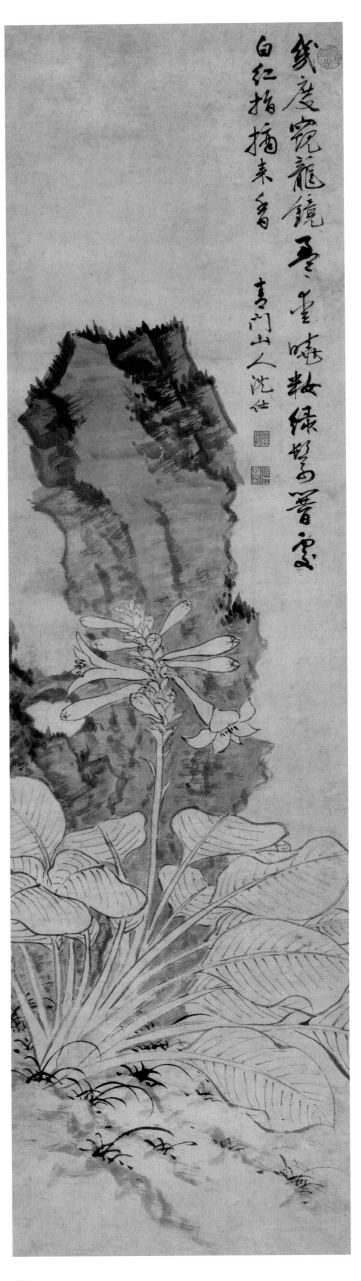

沈仕

玉簪秀石圖　軸

明
紙本　水墨
縱 121厘米　橫 32厘米

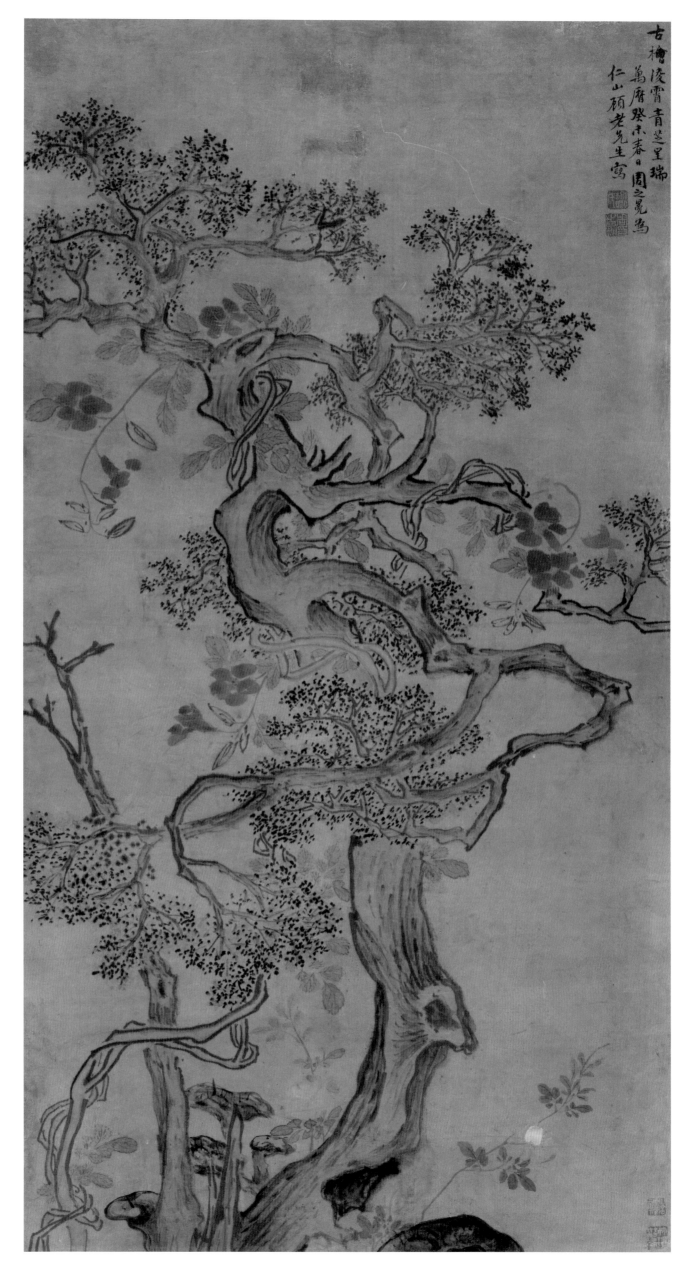

古檜凌霄青芝呈瑞
萬曆癸未春日 周之冕為
仁山顧老先生寫

周之冕

古檜凌霄圖　軸

1583年
絹本　設色
縱 117厘米　橫 59厘米

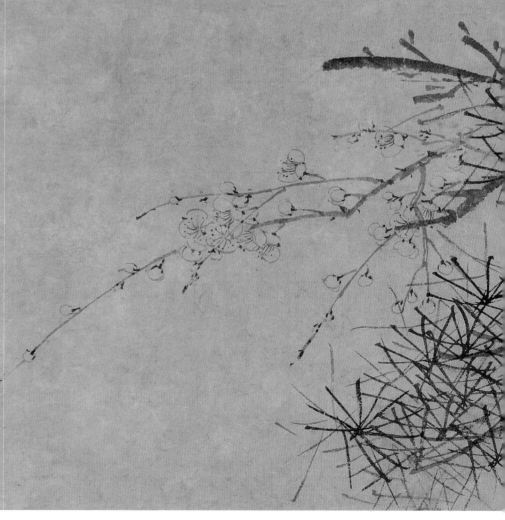

莫横短笛吹
香去苗得檻
千待月来

地氣厚培千載物
雨痕深溜十圍身
花華忽被月稱之
帝上山中誰不負

下任之辛小春月寫於
尘所齋

任賀

歲寒三友圖　卷

明

紙本　水墨

縱 33 厘米　橫 219 厘米

204

不根從意生不爭由筆
去沭似宜社来题有聲

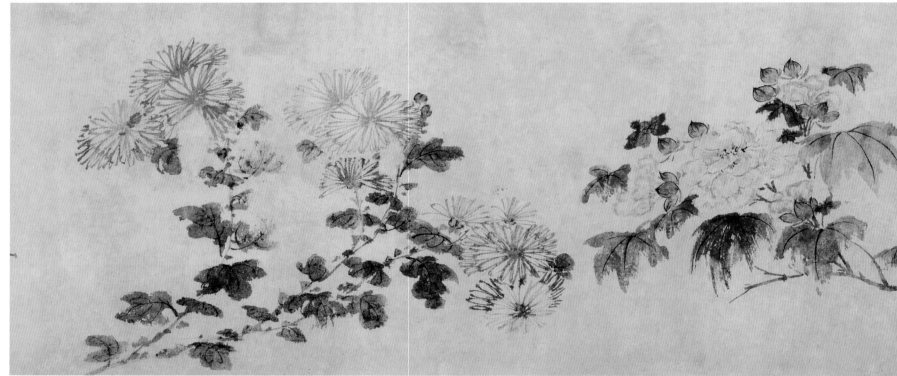

陳遵、凌必正

四季花卉圖　卷

明
紙本　水墨
縱 31 厘米　橫 387 厘米

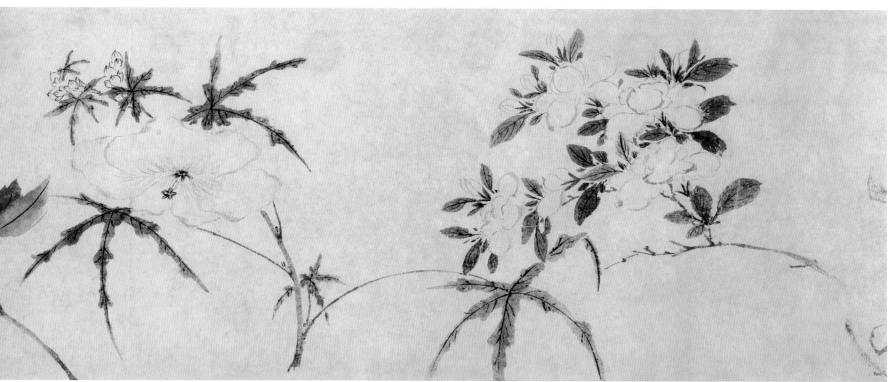

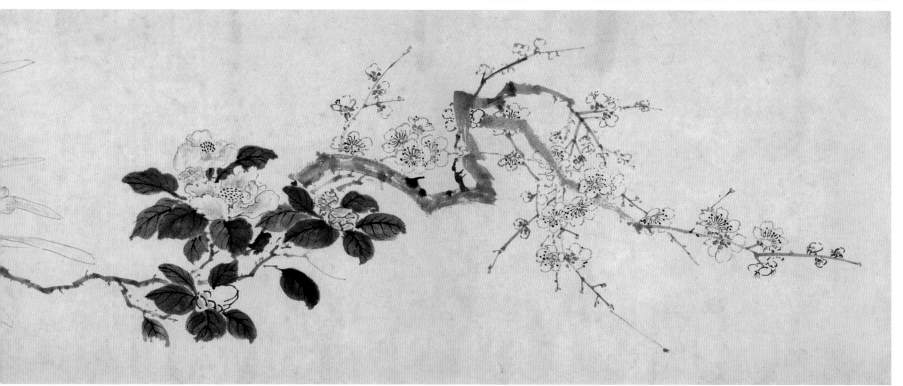

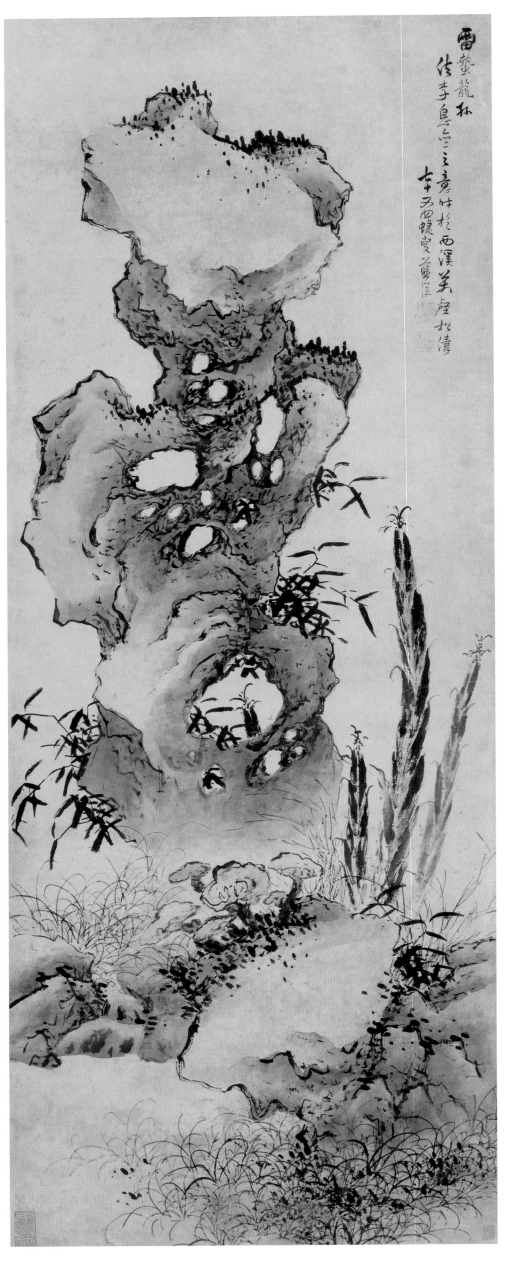

雷蟄龍杯
倣李息齋之意性於西溪芙蓉徑枚棲
古朵石田蝶叟藍瑛澤

雷蟄龍孫
倣藍瑛

藍瑛

雷蟄龍孫圖　軸

明
紙本　設色
縱 193 厘米　橫 74 厘米

諸昇

竹石圖　軸

1691年
絹本　水墨
縱 190厘米　橫 97厘米

朱耷

松鶴芝石圖　軸

清
絹本　設色
縱 188 厘米　橫 102 厘米

朱耷

荷花圖 軸

清

紙本 水墨

縱 152厘米 橫 79厘米

丁克揆

荷花野鴨圖　軸

清
絹本　設色
縱 160 厘米　橫 66.5 厘米

俞龄

八駿圖　軸

1711年
絹本　設色
縱 183厘米　橫 77厘米

周璕

相马圖　軸

清
絹本　設色
縱 179 厘米　橫 95 厘米

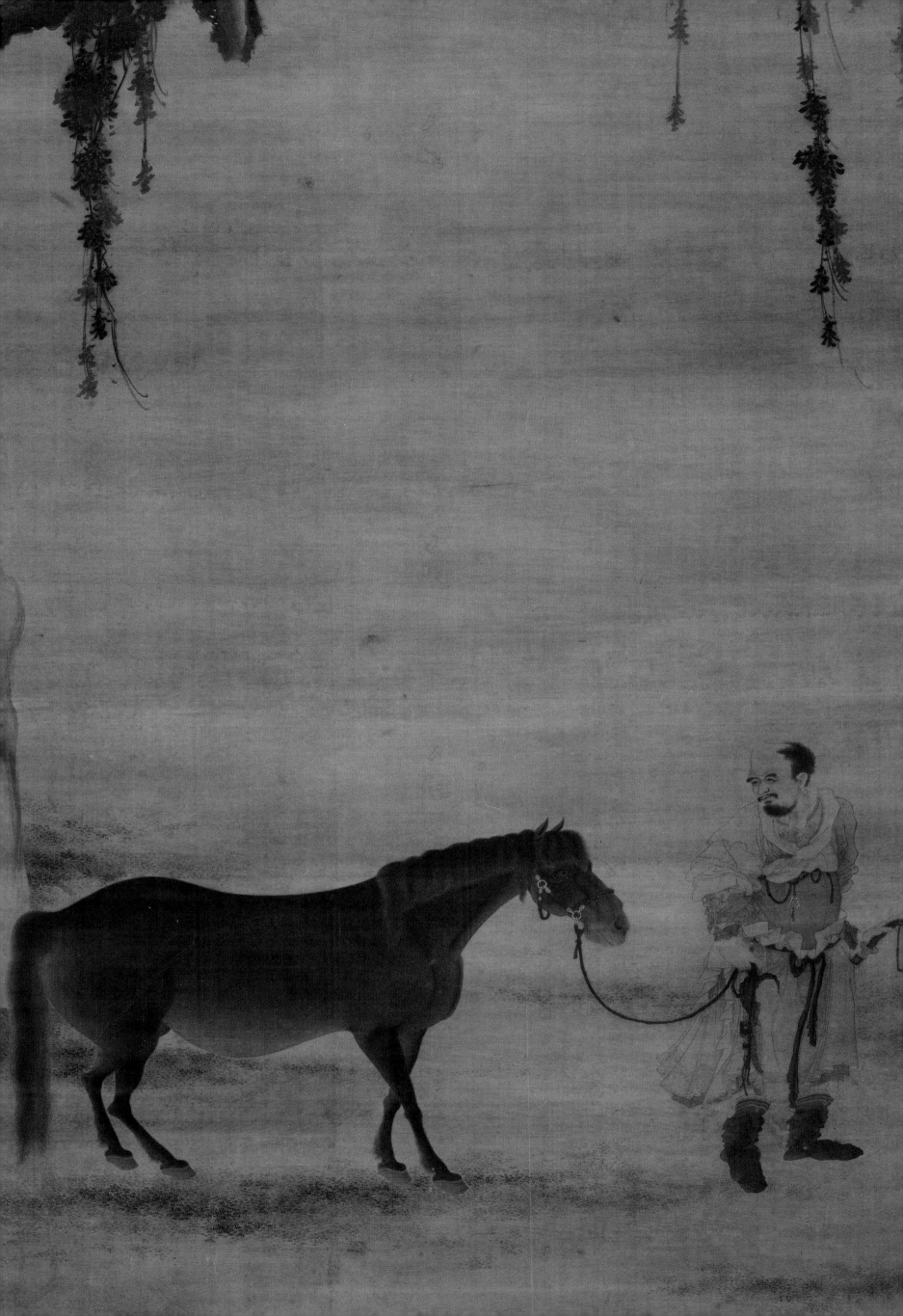

甘士調

指畫鷹石圖　軸

1722年
絹本　水墨
縱 143厘米　橫 48.5厘米

邊壽民

荷花圖　軸

清
紙本　水墨
縱 98 厘米　橫 55 厘米

邊壽民

仿白陽山人筆意圖　軸

清

紙本　水墨

縱 22 厘米　橫 26 厘米

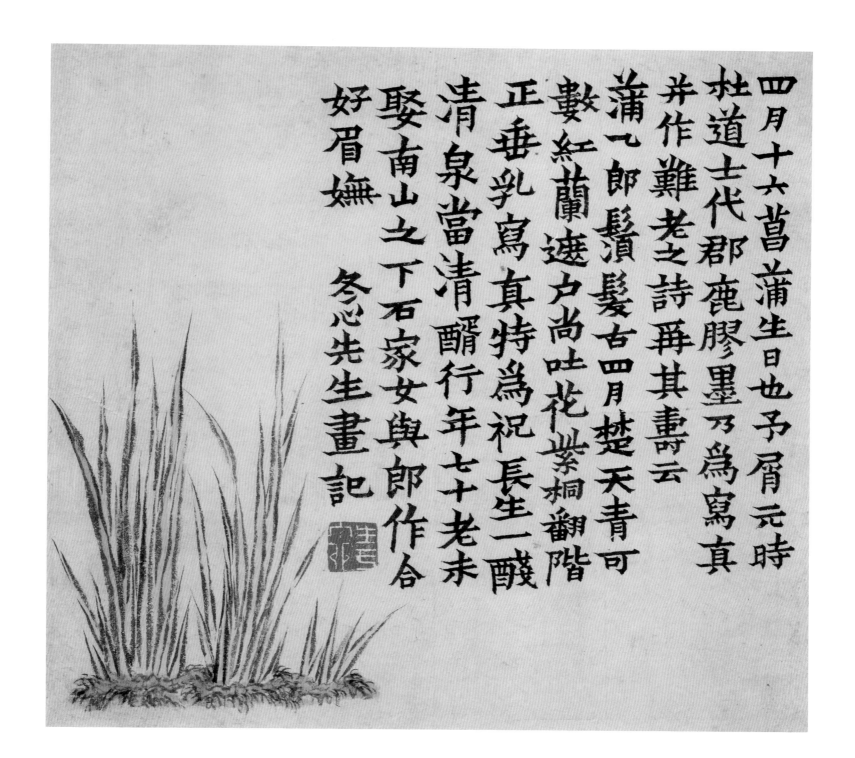

四月十六菖蒲生日也予眉元時
杜道士代郡麂膠墨乃為寫真
并作難老之詩再其壽云
蒲一郎鬚髮古四月楚天青可
數紅蘭遶戶尚吐花紫桐翻階
正垂乳寫真特為祝長生二釀
清泉當清醑行年七十老未
娶南山之下石家女與郎作合
好眉嫵　冬心先生畫記

金農
菖蒲圖　軸
清
紙本　設色
縱 27.5厘米　橫 29.5厘米

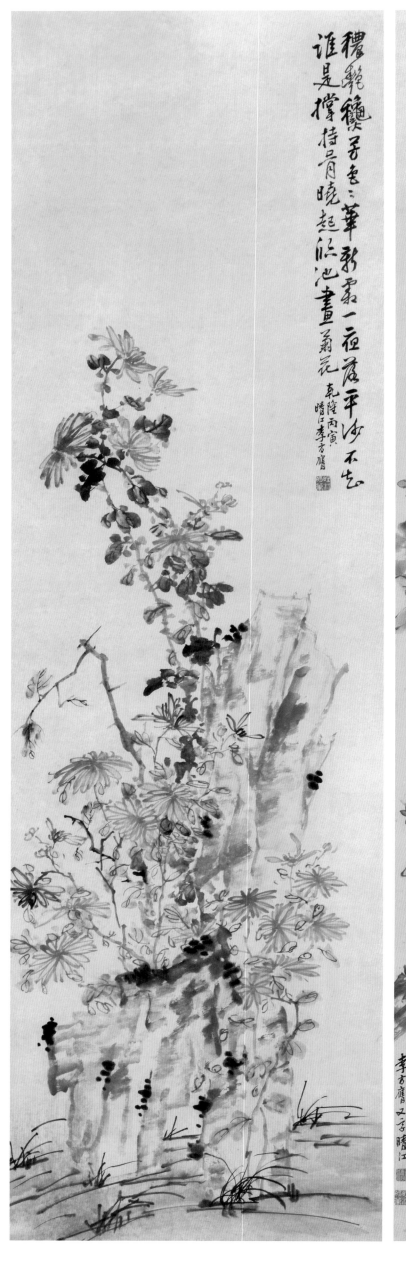

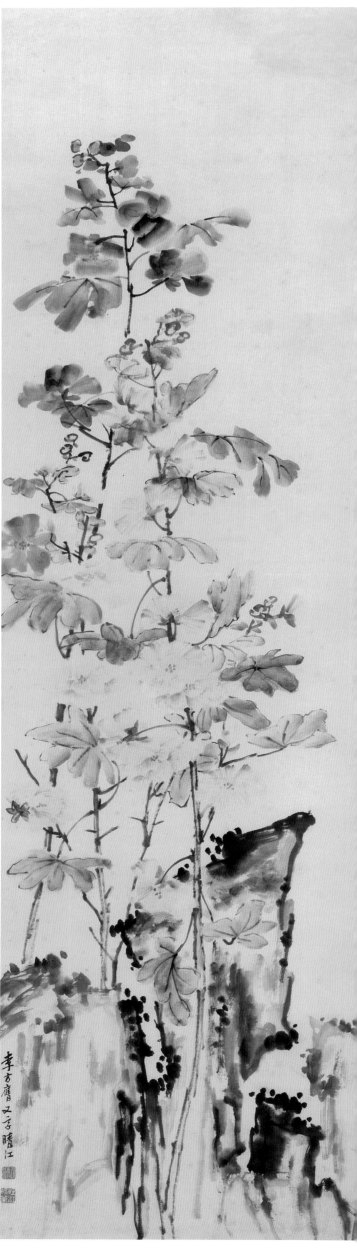

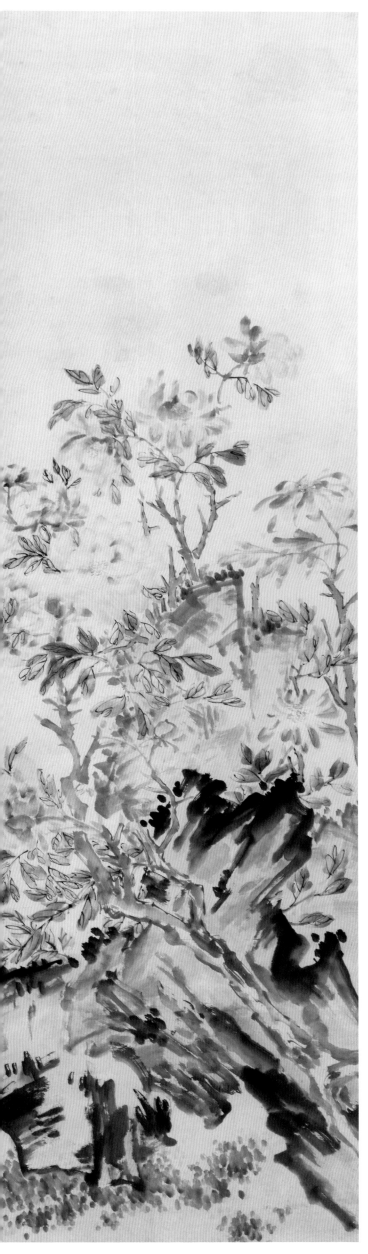
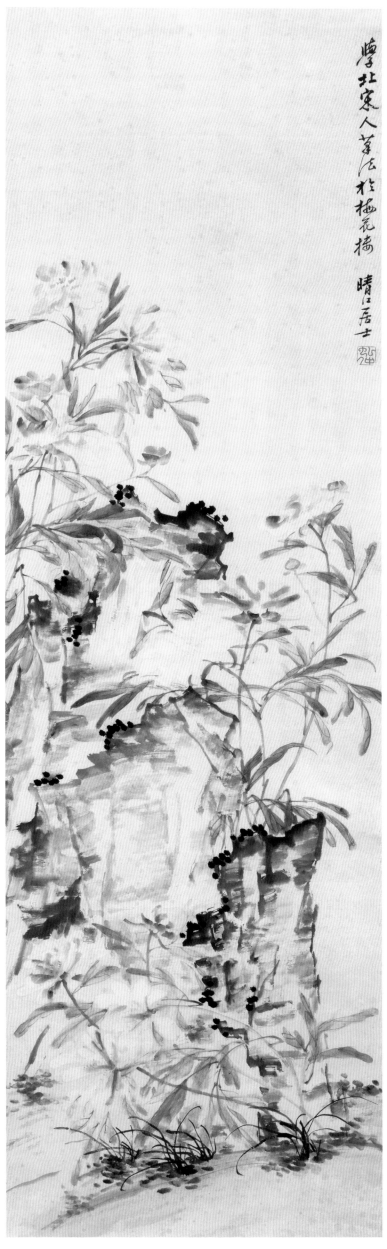

學北宋人筆法於極苦樓 晴江居士

李方膺

花卉　四條屏

1746年
紙本　設色
各縱 197厘米　橫 58厘米

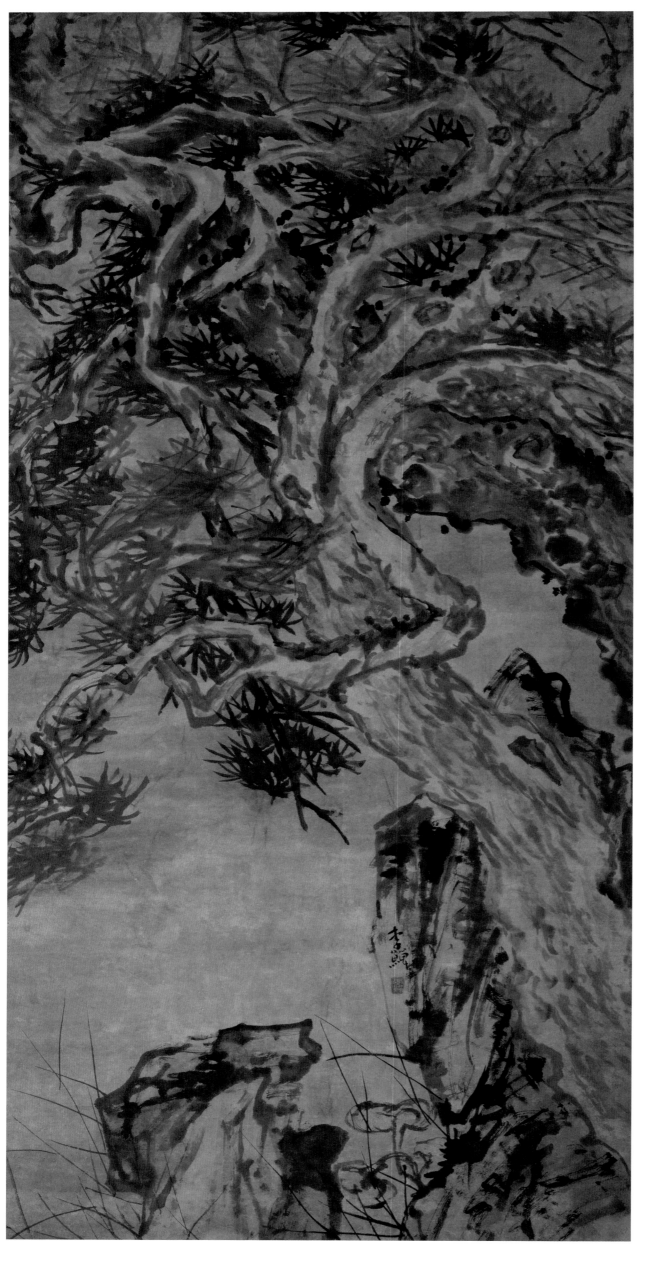

李鱓

雙松芝石圖　軸

清
紙本　水墨
縱 133.8厘米　橫 65.8厘米

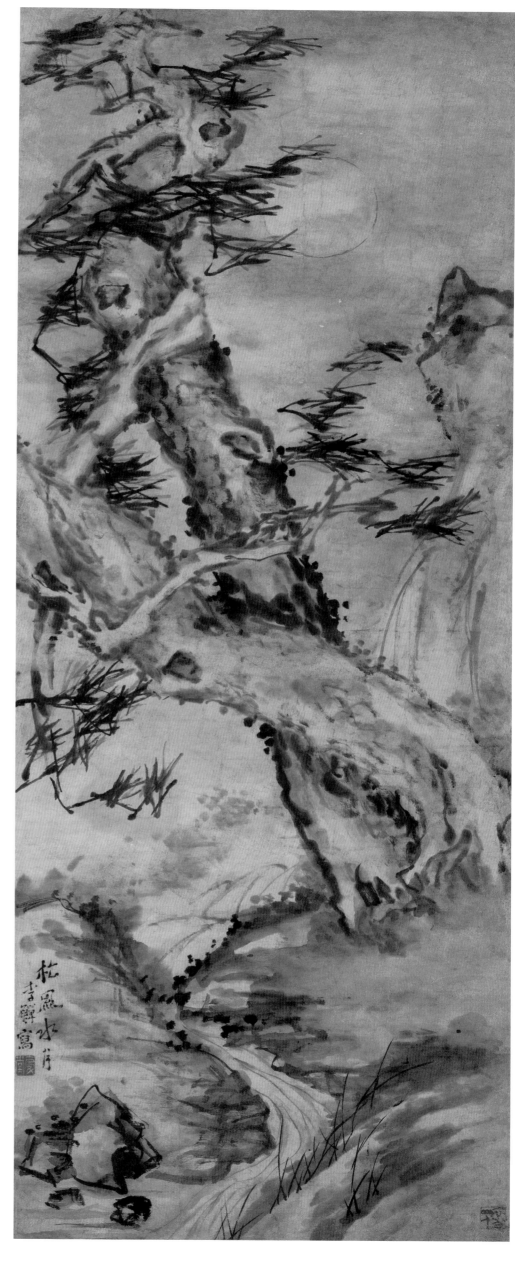

李鱓

松風水月圖 軸

清

紙本 水墨

縱 125厘米 橫 48厘米

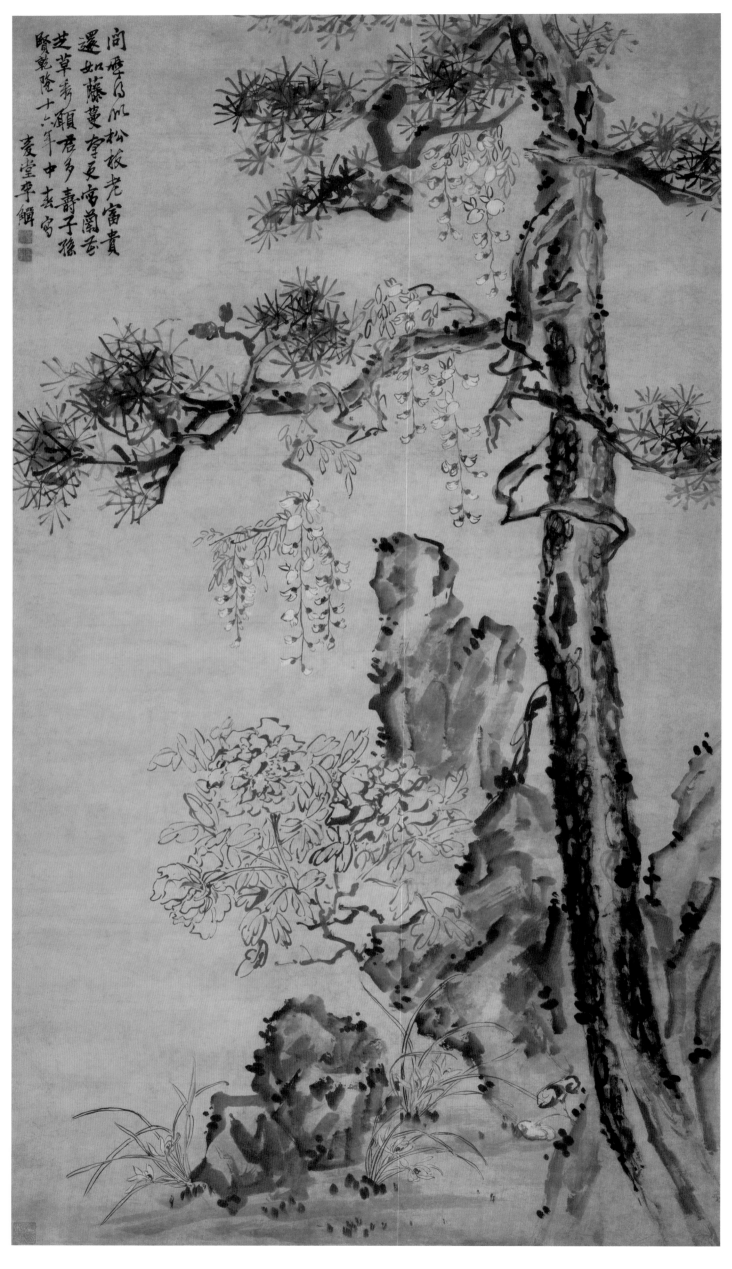

李鱓

松藤牡丹圖　軸

1751年
紙本 水墨
縱 174.5厘米　橫 94厘米

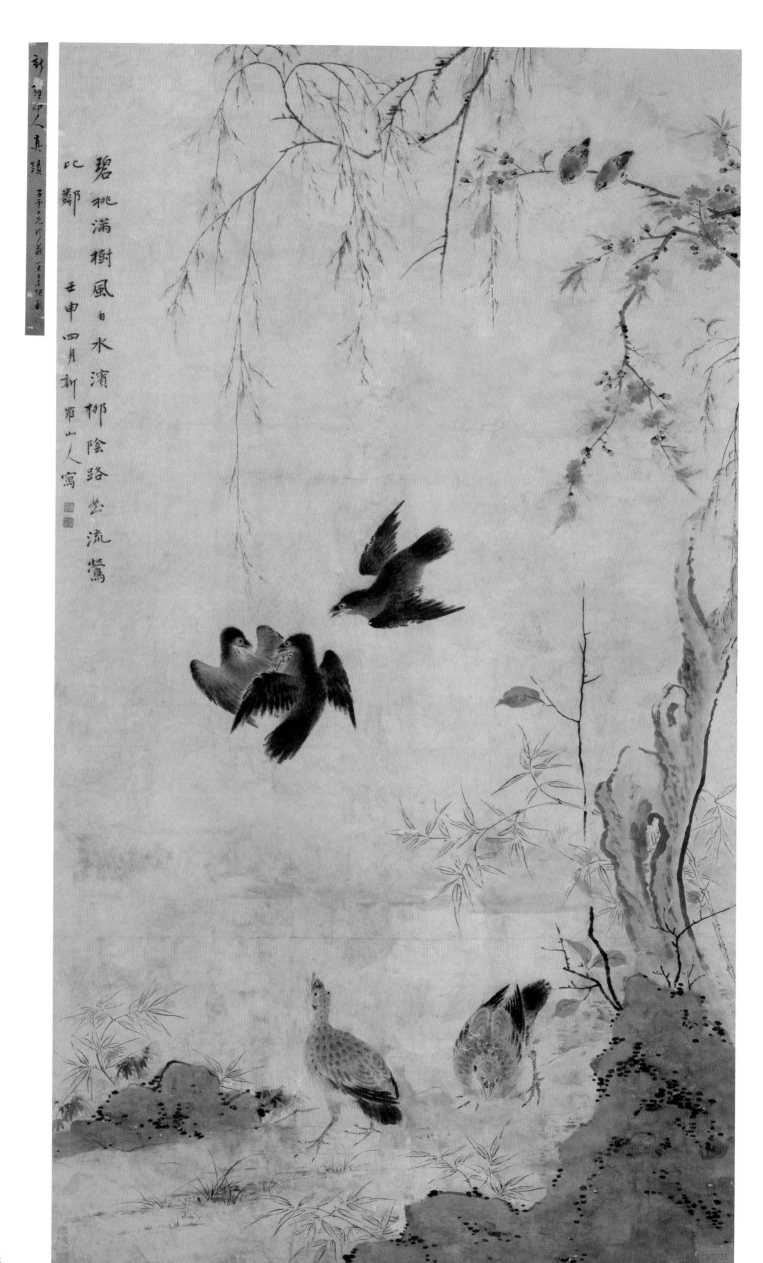

華嵒

桃柳聚禽圖　軸

1752年
紙本　設色
縱 172.5厘米　橫 93厘米

黄慎

蕉鶴圖　軸

清
紙本　設色
縱 134厘米　橫 59厘米

閔貞

雙魚圖　軸

清
紙本　水墨
縱 253厘米　橫 98.5厘米

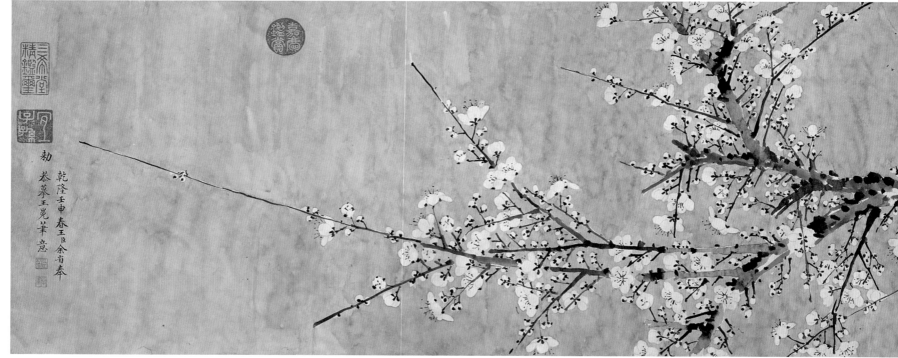

余省

摹王冕墨梅圖 卷

1752年
紙本 水墨
縱 30厘米 橫 303厘米

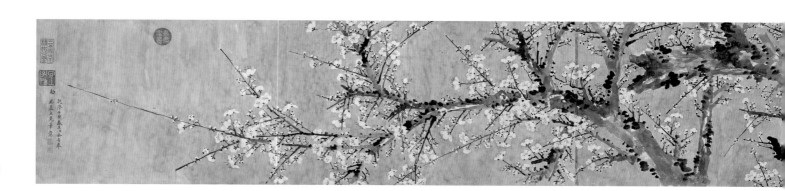

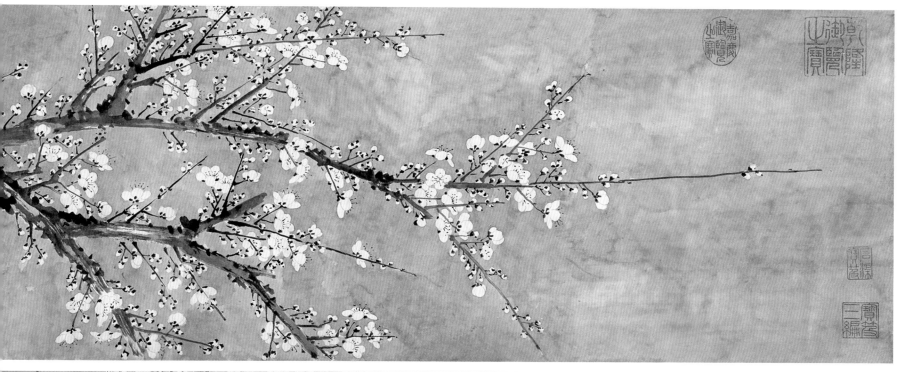

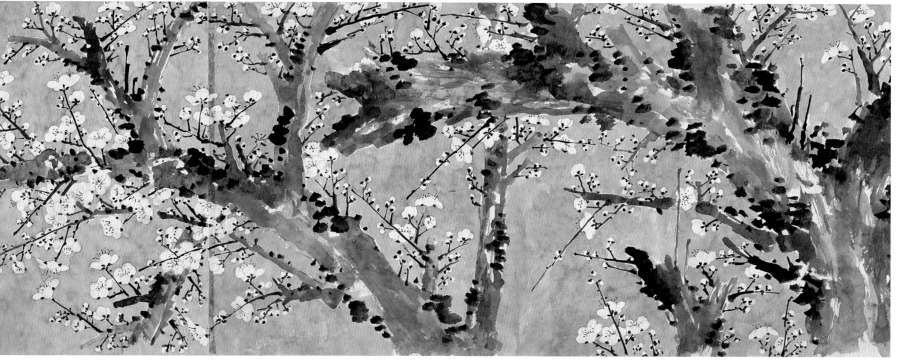

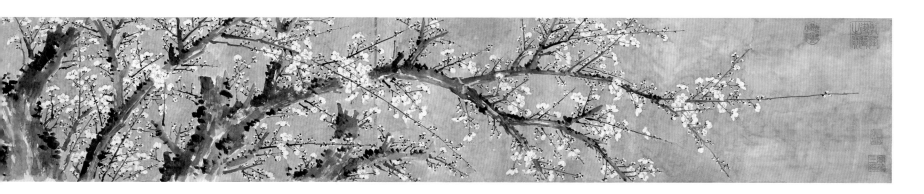

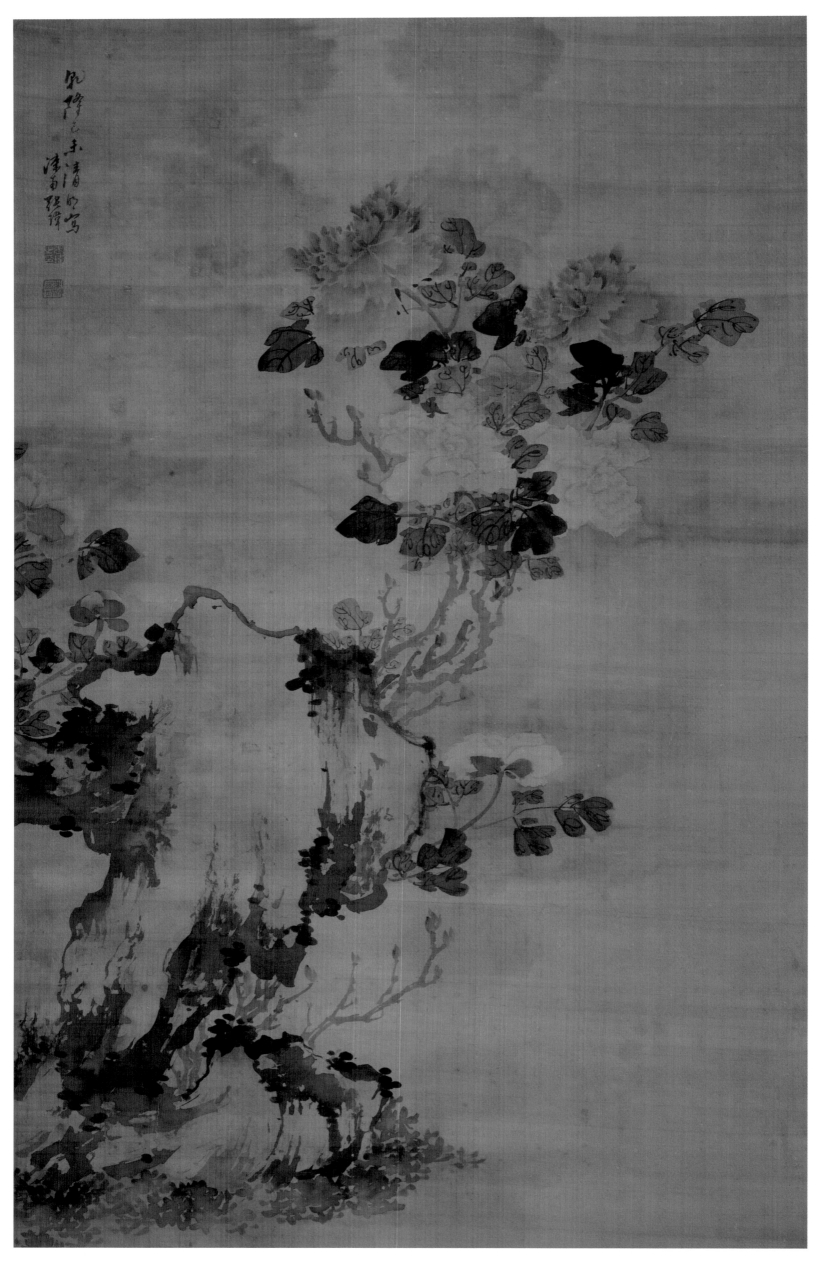

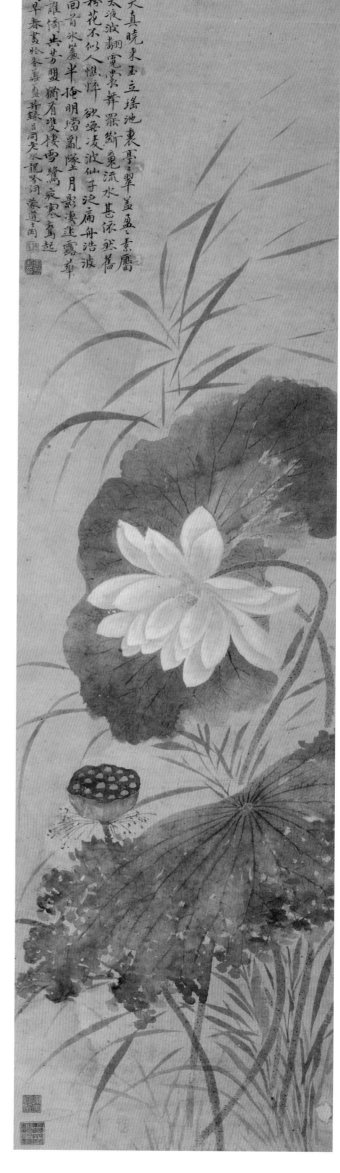

張瑋

牡丹石圖　軸

1775年
絹本　設色
縱 120厘米　橫 80厘米

奚岡

荷花圖　軸

1790年
紙本　設色
縱 135厘米　橫 34厘米

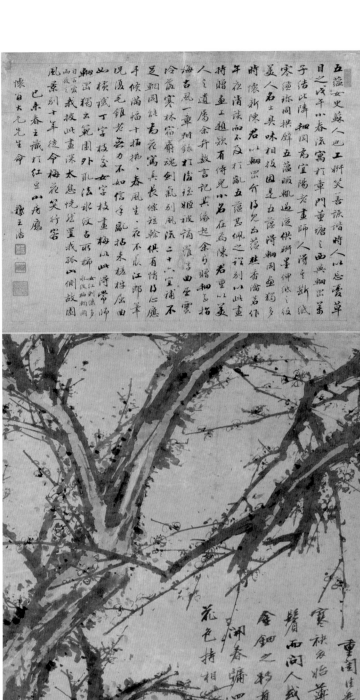

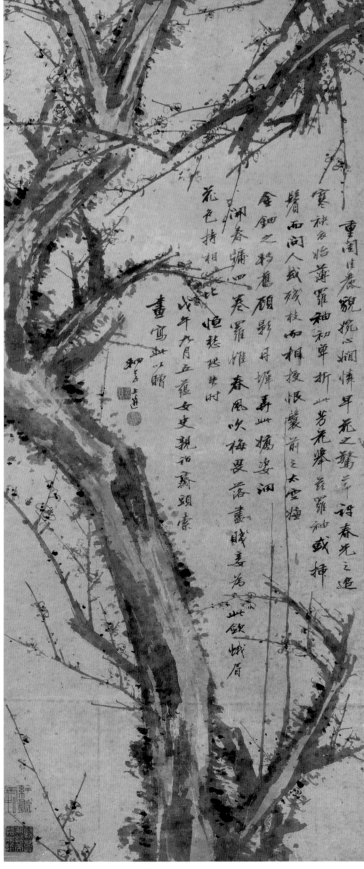

萬上遊

梅花圖　軸

1798年
紙本　水墨
縱 162.5厘米　橫 45厘米

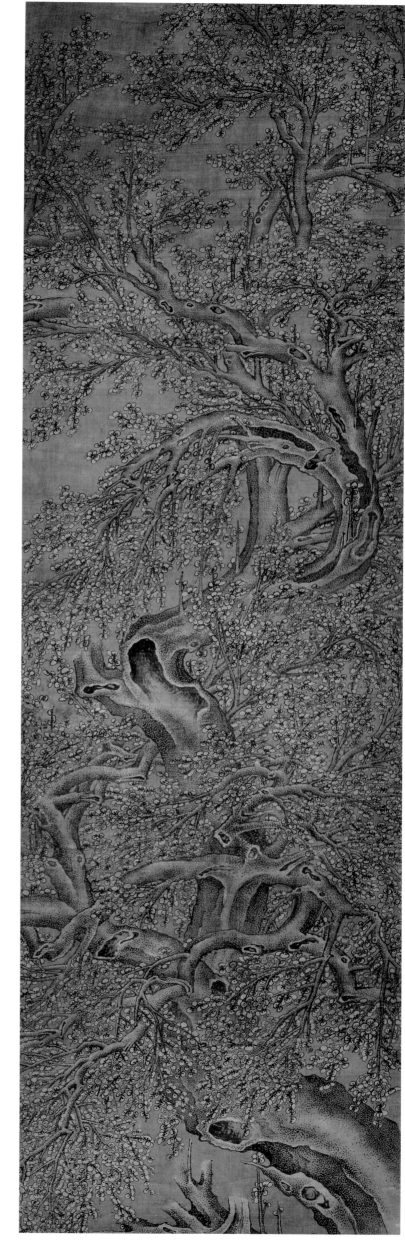

佚名

墨梅圖　軸

清
絹本　水墨
縱 219 厘米　橫 66 厘米

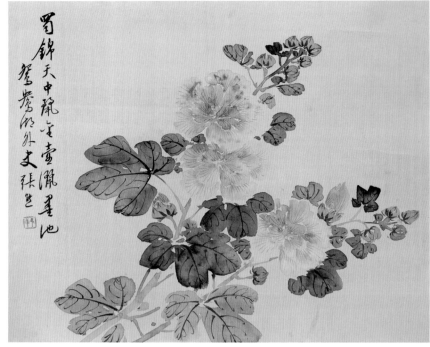

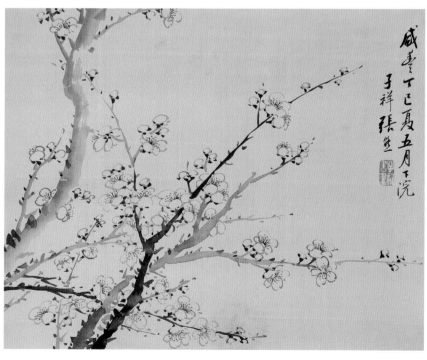

張熊

花卉 三挖四條屏

1857年

絹本 設色

各縱 34 厘米 橫 28.5 厘米

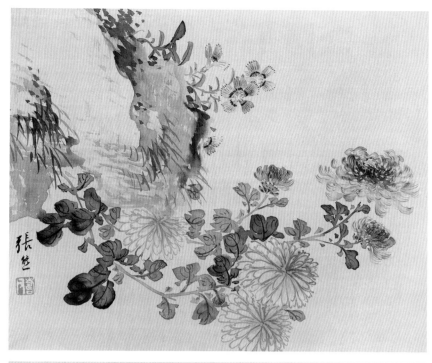

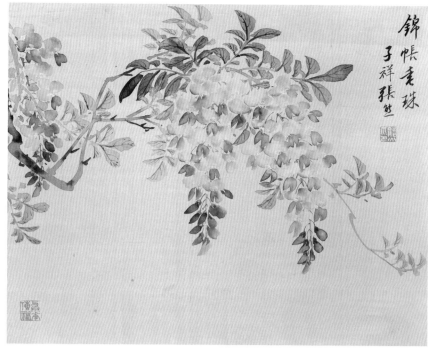

錦帳香珠　子祥張熊

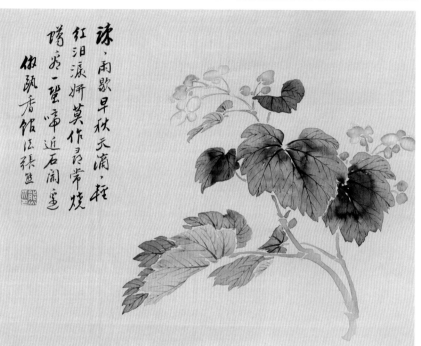

詠、雨歇早秋天滴輕
紅泪淚姸莫作晨常燒
曙炎一望帝近石闌窓
倣頭香館仿張熊

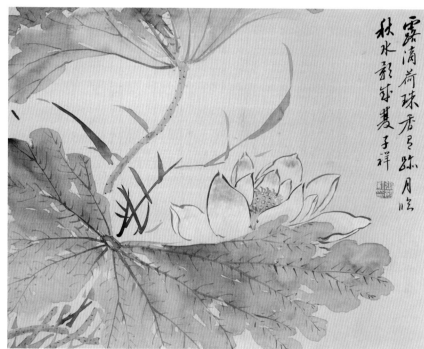

露滴荷珠春尋陈月臨
秋水影筆畫子祥

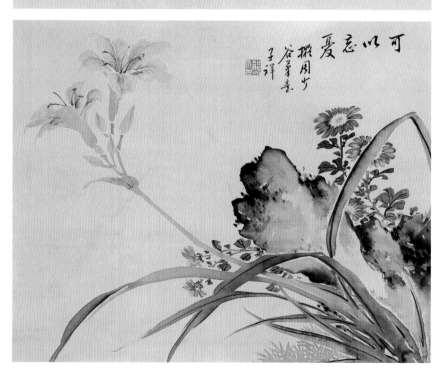

可以忘憂
擬月少谷景亭
子祥

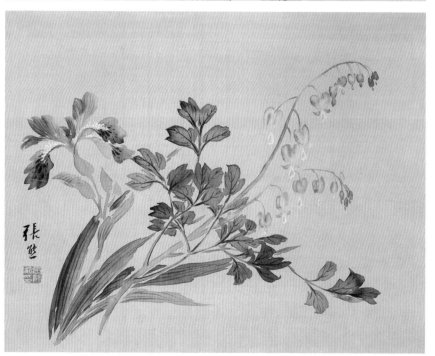

張熊

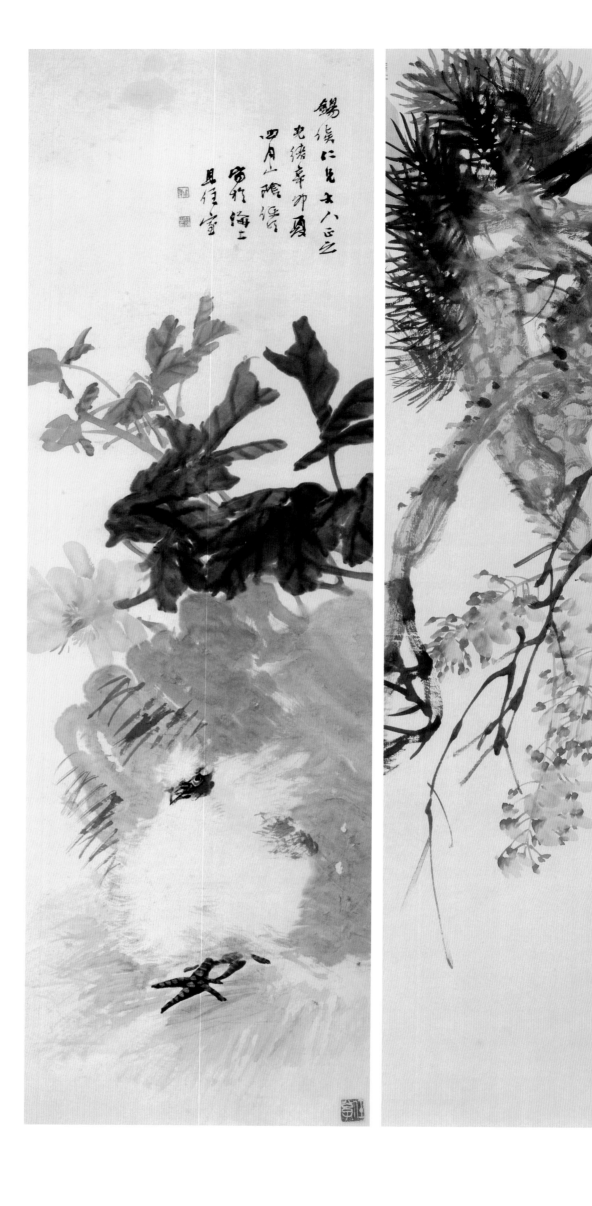

任頤

花卉　四條屏

1891年
紙本　設色
各縱 101厘米　橫 31厘米

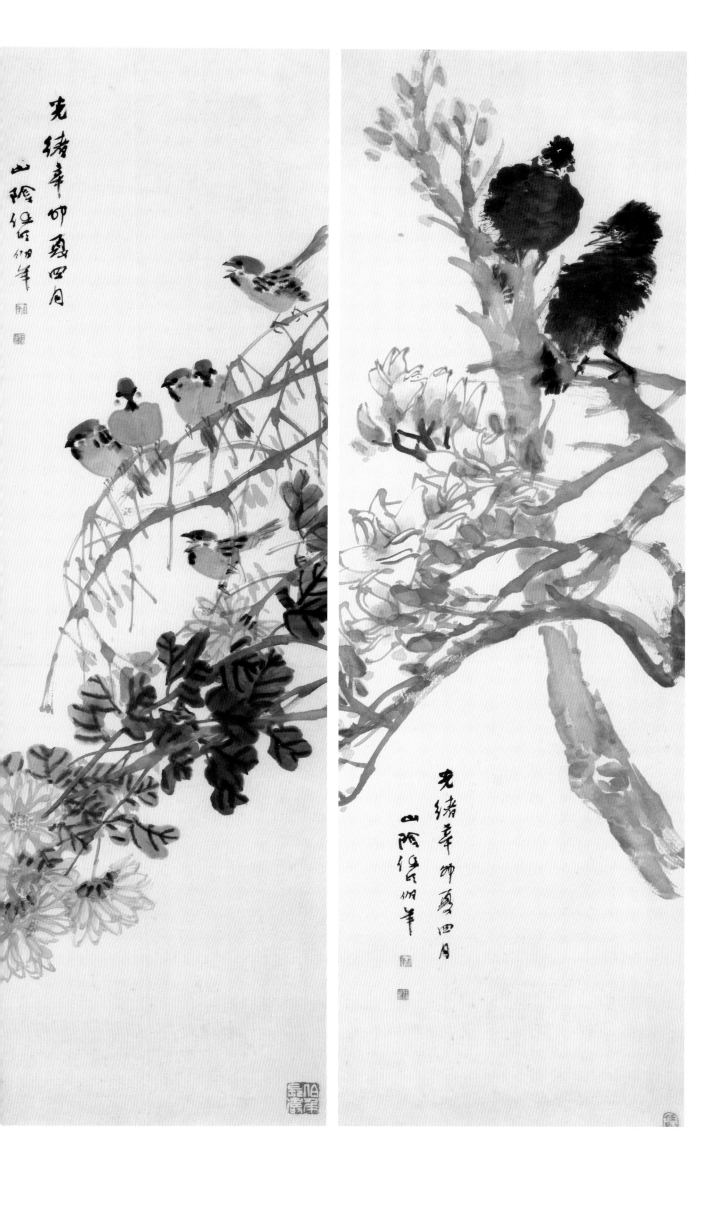

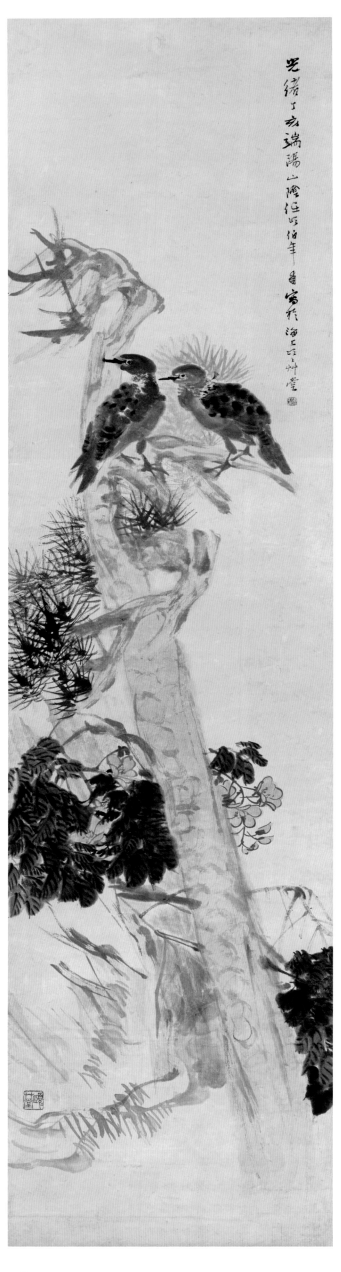

任頤

松鳩圖　軸

1887年
紙本　設色
縱 189厘米　橫 48厘米

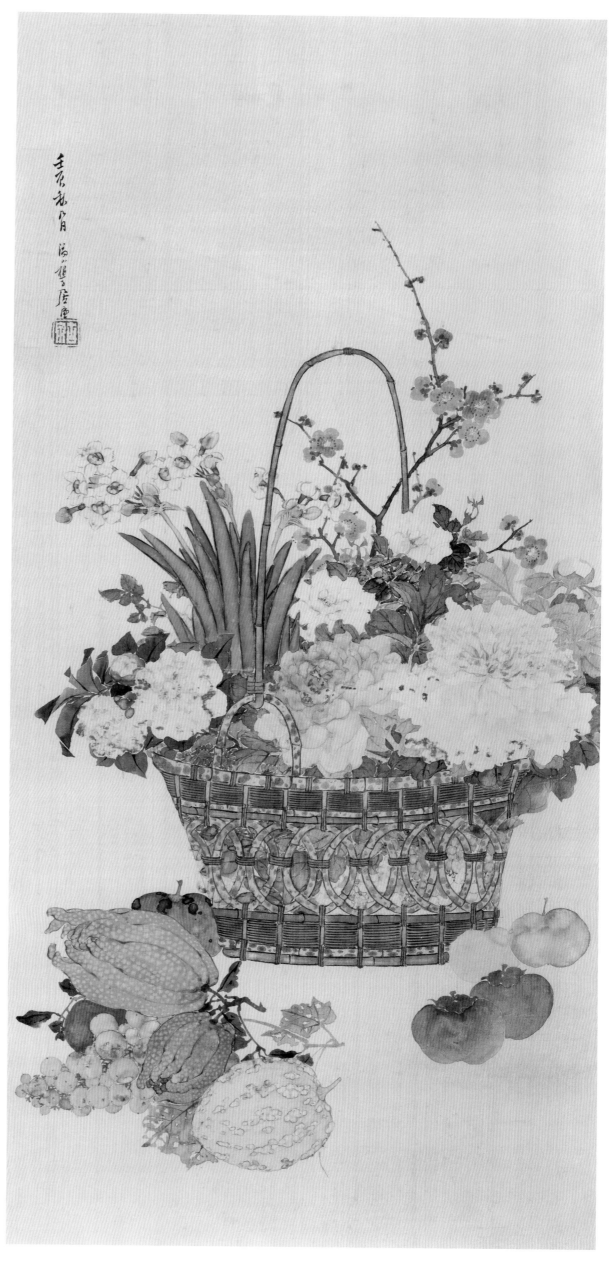

居廉

花籃圖　軸

1892年
絹本　設色
縱 78.5厘米　橫 36厘米

書
法

是耶法多是佛語少是魔語多善男子尒時

拘睒弥國有二苐子一者羅漢二者破戒之

使衆咒有五百羅漢徒衆其數一百破戒者

苾如我親從佛聞如是義

如來畢竟入於涅槃我親從佛聞如是義

如來所制四重之法若持之可犯之無罪我

今尒得阿羅漢果四无尋稻而阿羅漢尒犯

如是四尒重尒之法若是賓罪阿羅漢

他眾凡有五百羅漢徒眾其數一百破戒者
竟如來畢竟入於涅槃我觀彼佛聞如是義
如來所制四重之戒若持之可犯么无罪我

今之得阿羅漢果四无尋畢而阿羅漢么犯
如是四々重々之々持々若是賣罪阿羅漢
者終不真犯如來在世前言堅持臨涅槃時
差肯故險時阿羅漢比丘言長若姓不應言
羅漢者終不生趣我得羅漢阿羅漢者雖說

羅漢犯四重葉是義不姓何以故須陁洹人
尚不犯葉況阿羅漢者長者言我是羅漢阿
羅漢者終不起羅漢阿羅漢者雖說
善法不說不善長若乾純是非減若有得
見十二部經志知長若非阿羅漢善男子介
時政戒比立彼眾耶夫街是阿羅漢令善男
子是時魔王曰是二葉恣耄之心志共喜是
二萬諸大菩薩善持我洗云阿肯言我洗減
是減盡而我正洗賣不減也時其國有十
六百比丘介時凡夫各共說言我佛法於

耶肯于介時閣浮提肉无一比立為我弟子
介時波旬志以大火焚燒一切所有經典其
中或有賣餘在者滿姿羅門所共偷承處。
抹裕安置已典以是義故諸小菩薩佛未
出時牽共信更婆羅阿諸婆羅阿雖住是

說我有妻我而菩真賣无此諸外道寺
雖復說言有我樂淨而賣不辭我樂淨義真
以佛洗一字二字一勹說言我典有如
是義介時拘尸那城姿羅雙樹開无量无邊
阿僧祇時拘尸那城姿羅雙樹開是語已悉共唱言世々闇々虛

。空々迦葉菩薩告諸大眾母苷且莫憂苦
嘀尖世闇不空如來常侵无有賣是洗僧么

別是故如來或遮或開有隨病
如良醫為病眼乳或病應乳
則遮如來亦觀眾生或
我觀從佛聞如是義如是佛長老
猷如維我解伴女不能術我知諸經女不誑知
佛復滅音如是法不久住世復次善男子
若佛初出得阿耨多羅三藐三菩提諸菜
子乃至不言我得須陀洹乃至阿羅漢果

不說言莆佛世尊愍眾生故或言或應長老
承如來十二部經此義若是我當受持如其非
文住於世善男子我法滅時有聲聞弟子或
說有神或說神空或說无中陰或說无中陰
或說有三世或說无三世或說有三乘或說
无三乘或言一切有或言一切无或言眾生
有始有終或言眾生无始无終或言十二因緣
是有為法或言是无為法或言如來有
病苦行或言如來无病苦行或言如來不聽
此丘食十種肉或言十八种鳥馬驢狗師
此丘不住五事何等為五不賣生口刀酒洛
沙胡麻油其餘差聽或言不聽入五種食何
子脂孤弥雜其餘差聽或言一切不聽或言
等卷五層尼姪女酒家王官編陋雞舍餘舍
巷聽或言不聽蕏耆耶承一切聽或言如
未驅諸此丘是畜永食卧具其貫各直十萬
雨金或言不聽或言涅槃常樂我淨或言涅
槃直是娃盡更无別法右為涅槃群如蠟燭
名之為承々既壞已名為无承責无別法名
无衣世涅槃之體名少耶說者多曳立淺少
時我諸菜子比瓮者少耶說者多曳立淺少

外衆具不起愢心世尊我從今日乃至菩提

於内外法不起懸心世尊我從今日乃至菩

提不自為己求髙財物凡有所受悉為成熟

貧苦衆生世尊我從今日乃至菩提不自為

己行四攝法為一切衆生故以不受染心無

藏悋心無嬰心攝受衆生世尊我從今日乃

至菩提若見孤獨幽轉疾病種々危難困苦

衆生終不暫捨必欲安隱以義饒益令脱衆

苦然後乃捨世尊我從今日乃至菩提若見

捕養衆惡儀及諸犯戒終不棄捨我得力

時於彼彼處應折伏者而折伏之應攝受者

應攝受者而攝受之何以故以折伏攝受故

令法久住法久住者為天人充滿惡道減少於

如來所轉法輪而得隨轉見是利故救攝不

捨世尊我從今日乃至菩提攝正法終不

忘失何以故忘失法者則忘大乘忘大乘者

則失波羅蜜忘波羅蜜者則不欲大乘若菩

薩不决定大乘者則不能任持攝正法欲隨所

樂入永不堪任越凡夫地我見如是無量大

過又見未來攝正法菩薩摩訶薩無量福

利故見此大乘正法菩薩我誹謗佛世

尊現前護知而諸衆生善根微薄或起疑綑

以十大哭極難度故彼或長夜非義饒益不

得安樂為安隱故今於佛前誠實發我哭

此十大哭如說行者以此摽故於大衆不當

而天華出天妙音說是語時於虚空中而雨

天華此妙聲言如是如故所說真實无

異彼見妙華及聞音聲一切衆起或衆除

喜踊无量而數頒言恒与脓騄常共俟會同

其所行世尊悉記一切大衆如其所願

佚名

大般涅槃经卷 残卷

北朝

纸本 水墨

纵27.5厘米 横118.5厘米

罪後人本書至阿輸闍國

弱弱浮書歡喜頂受諸

回稱提羅而說偈言

我聞佛音聲　世而未曾有

仰惟佛世尊　普慈垂衰路

即生此念時　佛於空中現　普敬淨光明

膝歸及眷屬　頭面接足礼　咸然清淨心

如来妙色身　世間无与等　无此不思議

如来色无盡　智慧亦復然　一切法常住　是

降伏心過惡　及与身四種　已到難伏地　县今敬礼

知一切亦炎　智慧身自在　攝持一切法　礼法王

敬礼過稱量　敬礼无邊法　敬礼難思議

衰愍霞護我　今法種增長　此世及後生　頻惱常稱受

我父安立汝　前世已開覺　今復稱受汝　未来生亦然

我巳住功德　現在及餘世　如是眾善本　惟頼見稱受

尔時膝歸及諸眷屬頭面礼佛佛於衆中即

慈禄記汝嘆如未真資功德以此善根當於

无量阿僧祇劫初天人之中為自在王一切生

慶常浮見我現前讚嘆如今无興當復供養

无量阿僧祇劫過二万阿僧祇劫當浮作佛

号普光如来應正過如彼佛國土无諸惡趣

老病襄惚不過意苦忘无不善惡業道名彼

國眾生色力壽命五欲眾具皆逸快樂膝於

他化自在諸天彼眾生純一大乘諸有術

習善根眾生皆集於彼膝歸夫人浮受記時

无量眾生諸天及人頻生彼四世尊卷記皆

當注生

尔時膝歸聞哭記巳恭敬而立哭十大哭世

尊我從今日乃至菩提於阿哭戒不起犯心

世尊我從今日乃至菩提於諸尊長不起憍慢

妙法蓮華經卷第一

佚名

妙法蓮華經卷第四　殘卷

唐

紙本　水墨

縱 26 厘米　橫 655 厘米

妙法蓮華經方便品第二

爾時世尊從三昧安詳而起，告舍利弗：諸佛智慧甚深無量，其智慧門難解難入，一切聲聞辟支佛所不能知。所以者何？佛曾親近百千萬億無數諸佛，盡行諸佛無量道法，勇猛精進，名稱普聞，成就甚深未曾有法，隨宜所說，意趣難解。

舍利弗！吾從成佛已來，種種因緣，種種譬喻，廣演言教，無數方便引導眾生，令離諸著。所以者何？如來方便知見波羅蜜皆已具足。舍利弗！如來知見廣大深遠，無量無礙，力、無所畏、禪定、解脫三昧，深入無際，成就一切未曾有法。舍利弗！如來能種種分別，巧說諸法，言辭柔軟，悅可眾心。舍利弗！取要言之，無量無邊未曾有法，佛悉成就。

止，舍利弗！不須復說。所以者何？佛所成就第一希有難解之法，唯佛與佛乃能究盡諸法實相，所謂諸法如是相、如是性、如是體、如是力、如是作、如是因、如是緣、如是果、如是報、如是本末究竟等。

爾時世尊欲重宣此義，而說偈言：

世雄不可量　諸天及世人　一切眾生類　無能知佛者
佛力無所畏　解脫諸三昧　及佛諸餘法　無能測量者
本從無數佛　具足行諸道　甚深微妙法　難見難可了
於無量億劫　行此諸道已　道場得成果　我已悉知見
如是大果報　種種性相義　我及十方佛　乃能知是事
是法不可示　言辭相寂滅　諸餘眾生類　無有能得解
除諸菩薩眾　信力堅固者　諸佛弟子眾　曾供養諸佛
一切漏已盡　住是最後身　如是諸人等　其力所不堪
假使滿世間　皆如舍利弗　盡思共度量　不能測佛智
正使滿十方　皆如舍利弗　及餘諸弟子　亦滿十方剎
盡思共度量　亦復不能知
辟支佛利智　無漏最後身　亦滿十方界　其數如竹林
斯等共一心　於億無量劫　欲思佛實智　莫能知少分
新發意菩薩　供養無數佛　了達諸義趣　又能善說法
如稻麻竹葦　充滿十方剎　一心以妙智　於恒河沙劫
咸皆共思量　不能知佛智
不退諸菩薩　其數如恒沙　一心共思求　亦復不能知
又告舍利弗　無漏不思議　甚深微妙法　我今已具得
唯我知是相　十方佛亦然　舍利弗當知　諸佛語無異
於佛所說法　當生大信力　世尊法久後　要當說真實
告諸聲聞眾　及求緣覺乘　我令脫苦縛　逮得涅槃者
佛以方便力　示以三乘教　眾生處處著　引之令得出

爾時大眾中，有諸聲聞漏盡阿羅漢阿若憍陳如等千二百人，及發聲聞辟支佛心比丘、比丘尼、優婆塞、優婆夷，各作是念：今者世尊何故慇懃稱歎方便而作是言，佛所得法甚深難解，有所言說意趣難知，一切聲聞辟支佛所不能及。佛說一解脫義，我等亦得此法到於涅槃，而今不知是義所趣。

爾時舍利弗知四眾心疑，自亦未了，而白佛言：世尊！何因何緣慇懃稱歎諸佛第一方便甚深微妙難解之法？我自昔來，未曾從佛聞如是說，今者四眾咸皆有疑。唯願世尊敷演斯事，世尊何故慇懃稱歎甚深微妙難解之法？

爾時佛告舍利弗：止止！不須復說，若說是事，一切世間諸天及人皆當驚疑。舍利弗重白佛言：世尊！唯願說之，唯願說之。所以者何？是會無數百千萬億阿僧祇眾生，曾見諸佛，諸根猛利，智慧明了，聞佛所說，則能敬信。

爾時世尊告舍利弗：汝已慇懃三請，豈得不說。汝今諦聽，善思念之，吾當為汝分別解說。說此語時，會中有比丘、比丘尼、優婆塞、優婆夷五千人等，即從座起，禮佛而退。

爾時佛告舍利弗：我今此眾，無復枝葉，純有貞實。舍利弗！如是增上慢人，退亦佳矣。汝今善聽，當為汝說。舍利弗言：唯然，世尊！願樂欲聞。

佛告舍利弗：如是妙法，諸佛如來時乃說之，如優曇鉢華時一現耳。舍利弗！汝等當信，佛之所說，言不虛妄。舍利弗！諸佛隨宜說法，意趣難解。所以者何？我以無數方便，種種因緣，譬喻言辭，演說諸法，是法非思量分別之所能解，唯有諸佛乃能知之。所以者何？諸佛世尊，唯以一大事因緣故出現於世。舍利弗！云何名諸佛世尊唯以一大事因緣故出現於世？諸佛世尊欲令眾生開佛知見，使得清淨故，出現於世；欲示眾生佛之知見故，出現於世；欲令眾生悟佛知見故，出現於世；欲令眾生入佛知見道故，出現於世。舍利弗！是為諸佛以一大事因緣故出現於世。

佛告舍利弗：諸佛如來但教化菩薩，諸有所作，常為一事，唯以佛之知見示悟眾生。舍利弗！如來但以一佛乘故，為眾生說法，無有餘乘，若二若三。舍利弗！一切十方諸佛，法亦如是。

舍利弗！過去諸佛，以無量無數方便，種種因緣、譬喻言辭，而為眾生演說諸法，是法皆為一佛乘故。是諸眾生，從諸佛聞法，究竟皆得一切種智。

舍利弗！未來諸佛當出於世，亦以無量無數方便，種種因緣、譬喻言辭，而為眾生演說諸法，是法皆為一佛乘故。是諸眾生，從佛聞法，究竟皆得一切種智。

舍利弗！現在十方無量百千萬億佛土中諸佛世尊，多所饒益，安樂眾生。是諸佛亦以無量無數方便，種種因緣、譬喻言辭，而為眾生演說諸法，是法皆為一佛乘故。是諸眾生，從佛聞法，究竟皆得一切種智。

舍利弗！是諸佛但教化菩薩，欲以佛之知見示眾生故，欲以佛之知見悟眾生故，欲令眾生入佛之知見故。

舍利弗！我今亦復如是，知諸眾生有種種欲，深心所著，隨其本性，以種種因緣、譬喻言辭、方便力而為說法。舍利弗！如此皆為得一佛乘一切種智故。

舍利弗！十方世界中，尚無二乘，何況有三！

舍利弗！諸佛出於五濁惡世，所謂劫濁、煩惱濁、眾生濁、見濁、命濁。如是，舍利弗！劫濁亂時，眾生垢重，慳貪嫉妒，成就諸不善根故，諸佛以方便力，於一佛乘分別說三。

舍利弗！若我弟子，自謂阿羅漢、辟支佛者，不聞不知諸佛如來但教化菩薩事，此非佛弟子，非阿羅漢，非辟支佛。

又，舍利弗！是諸比丘、比丘尼，自謂已得阿羅漢，是最後身，究竟涅槃，便不復志求阿耨多羅三藐三菩提，當知此輩皆是增上慢人。

諸法從本來　常自寂滅相　佛子行道已　來世得作佛
我有方便力　開示三乘法　一切諸世尊　皆說一乘道
今此諸大眾　皆應除疑惑　諸佛語無異　唯一無二乘
過去無數劫　無量滅度佛　百千萬億種　其數不可量
如是諸世尊　種種緣譬喻　無數方便力　演說諸法相
是諸世尊等　皆說一乘法　化無量眾生　令入於佛道
又諸大聖主　知一切世間　天人群生類　深心之所欲
更以異方便　助顯第一義　若有眾生類　值諸過去佛
若聞法布施　或持戒忍辱　精進禪定等　種種修福慧
如是諸人等　皆已成佛道
諸佛滅度已　若人善軟心　如是諸眾生　皆已成佛道
諸佛滅度已　供養舍利者　起萬億種塔　金銀及頗梨
車磲與馬腦　玫瑰琉璃珠　清淨廣嚴飾　莊校於諸塔
或有起石廟　栴檀及沉水　木蜜并餘材　磚瓦泥土等
若於曠野中　積土成佛廟　乃至童子戲　聚沙為佛塔
如是諸人等　皆已成佛道
若人為佛故　建立諸形像　刻雕成眾相　皆已成佛道
或以七寶成　鍮鉐赤白銅　白鑞及鉛錫　鐵木及與泥
或以膠漆布　嚴飾作佛像　如是諸人等　皆已成佛道
彩畫作佛像　百福莊嚴相　自作若使人　皆已成佛道
乃至童子戲　若草木及筆　或以指爪甲　而畫作佛像
如是諸人等　漸漸積功德　具足大悲心　皆已成佛道
但化諸菩薩　度脫無量眾
若人於塔廟　寶像及畫像　以華香幡蓋　敬心而供養
若使人作樂　擊鼓吹角貝　簫笛琴箜篌　琵琶鐃銅鈸
如是眾妙音　盡持以供養　或以歡喜心　歌唄頌佛德
乃至一小音　皆已成佛道
若人散亂心　乃至以一華　供養於畫像　漸見無數佛
或有人禮拜　或復但合掌　乃至舉一手　或復小低頭
以此供養像　漸見無量佛　自成無上道　廣度無數眾
入無餘涅槃　如薪盡火滅
若人散亂心　入於塔廟中　一稱南無佛　皆已成佛道

許維新

草書古詩十九首　卷

1622年
絹本　水墨
縱 33厘米　橫 358厘米

米萬鍾

行草書王維詩　軸

明

紙本　水墨

縱 141 厘米　橫 28 厘米

黄道周

草書七絕詩　軸

明

絹本　水墨

縱 169.5厘米　橫 46厘米

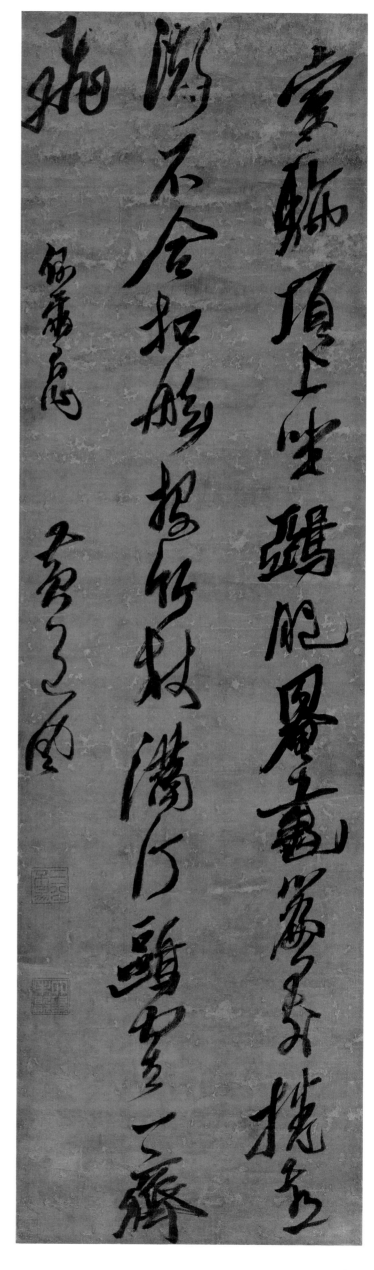

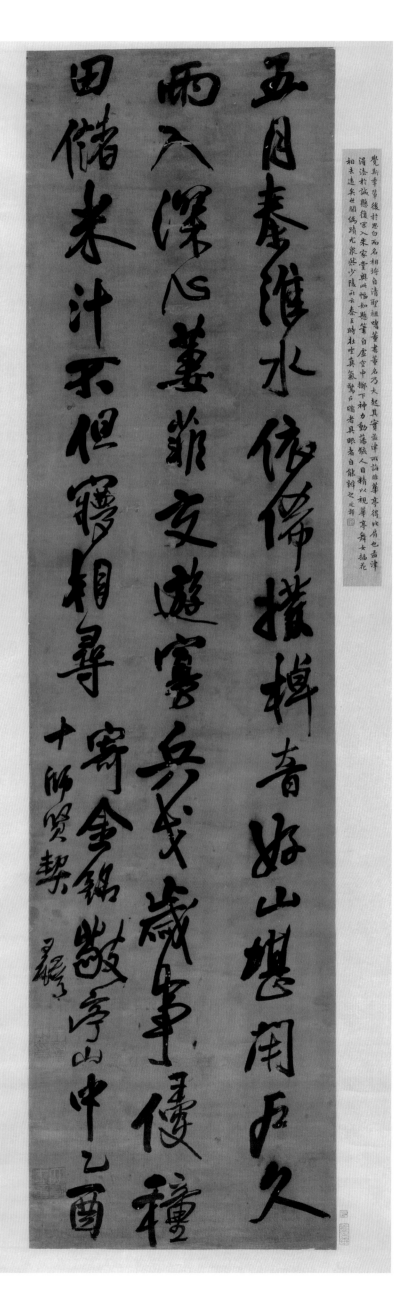

五月秦淮水 依俙攬檝者 好山堪用五爻
雨入深心蕙菲 交遊寶兵戈歲事優種
田儲米汁不但礨相尋

寄金銘敬亭山中
十四賢契
王鐸

王鐸

行書五言詩 軸

1645年
綾本 水墨
縱227厘米 橫56厘米

王鐸

行書五言詩　軸

1649年
紙本　水墨
縱 247厘米　橫 51厘米

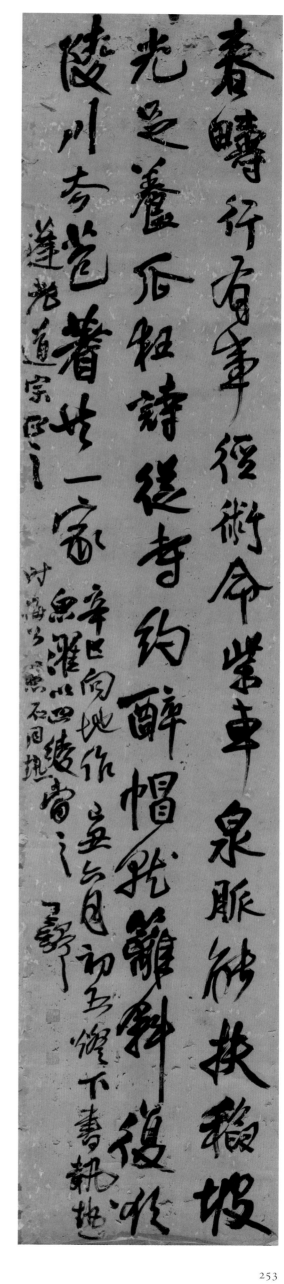

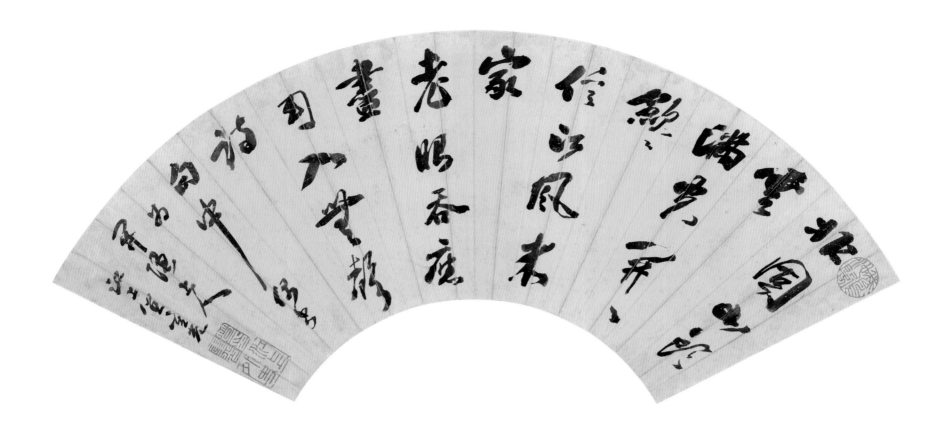

笪重光

行書七絕詩　扇面

1686年
紙本　水墨
縱 31 厘米　橫 57.5 厘米

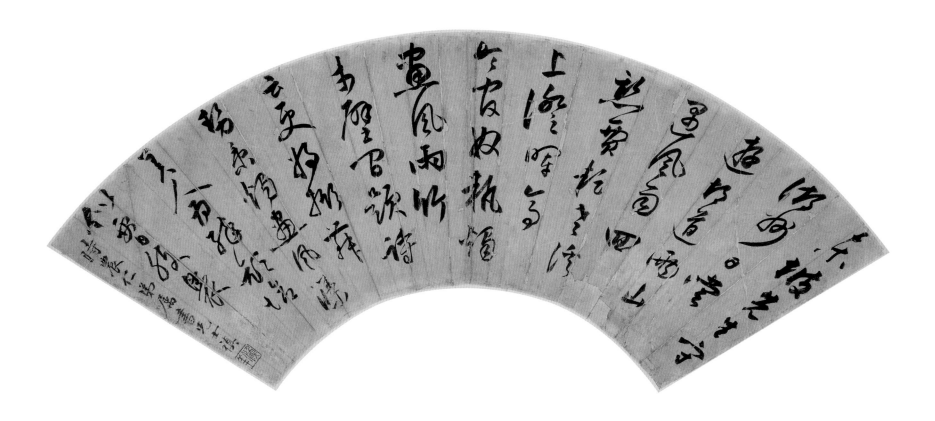

王士禛

行書　扇面

清
紙本　水墨
縱 23 厘米　橫 60 厘米

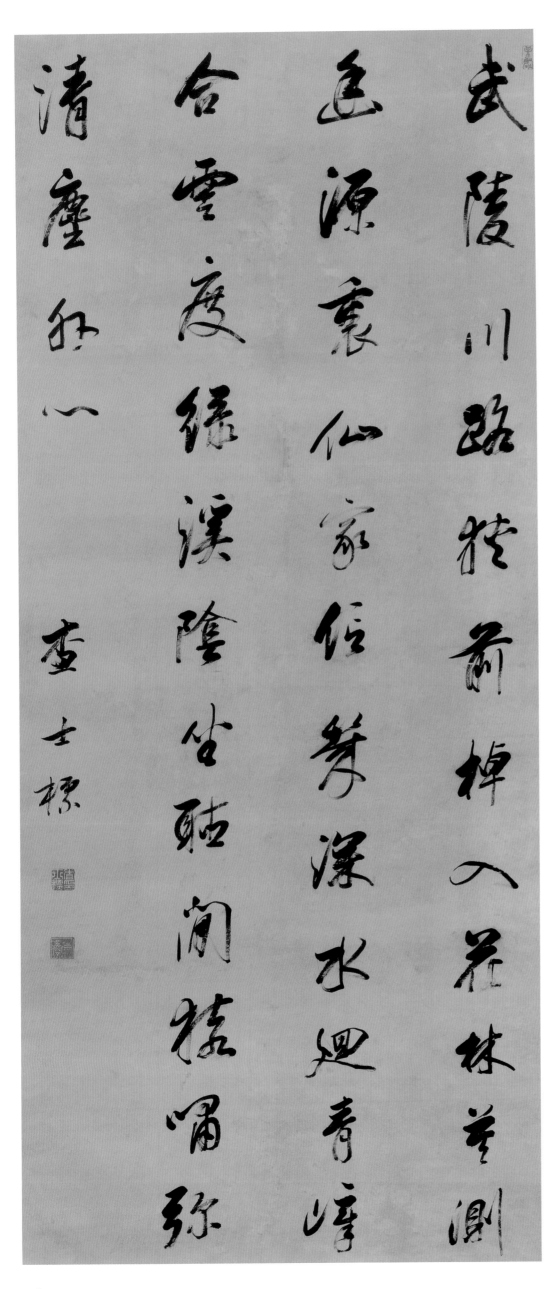

武陵川路狭前棹入花林莫测远源衆仙家信多深水迴青峰合云庭缘溪隂谷路简猪帽弦清塵孤心

查士標

查士標
行書五律詩　軸
清
紙本　水墨
縱 224.5厘米　橫 93厘米
——
錢泳
楷書節臨《女史箴》　軸
1830年
瓷青紙本　泥金
縱 46厘米　橫 30厘米

晉顧愷之女史箴

班婕有辭割歡同輦夫豈不懷防微慮遠道罔隆而不殺物

無盛而不衰日中則昃月滿則微崇猶塵積替若駭機人咸知

俯其莫知飾其性之不飾或愆禮正斧之藻之克念作聖出

其言善千里應之苟違斯義同衾以疑夫言如微榮辱由茲

勿謂玄漠靈鑒無象勿謂幽昧神聽無響無矜爾榮天道

惡盈無恃爾貴隆隆者隆鑒于小星戒彼攸遂比心螽斯則

繁爾類歡不可以專專實生慢愛則極遷致盈必損理有固

美者自美翻以取尤冶容求好君子所仇結恩而絕寔此之由翼翼

矜矜福所以興靜恭自思榮顯所期女史司箴敢告庶姬

道光十年冬十月廿四日燈下臨依宋秘府本闕三字　泳

文衡山蔥茶句

建茶三十片不審
味如何奉贈邑居
士僧房戰睡魔

東坡先生賜邑靜安新茶

十片建溪春乾
雲腴作塵天王
初受貢楚客巳亭新

宋梅堯臣句

兔毫紫甌新蟹眼清
泉蒙雲凍作成衣花
雲閒未垂芯顧東池
中波杳作人間雨

蔡君謨試茶

楊頫戴月走空山相過佳氣
蔥蔥離誦孤唫不拾遺知
政甫雪為瀁穗是時永天
分秋暑惊唫興暗啜溪山
入醉戰好提塘徐修硯墨
徐戕書畫蜀江波

右錄東坡先生後赤壁賦
丹徒王文治

欧陽修寄新茶寄聖俞

王文治

行楷書古詩文　册

1770年
紙本　水墨
十二對開　每對開縱 27.5厘米　橫 35.5厘米

258

東坡先生遊惠山

1

多入林壑地之喻
翠偏人物物秦高
不□□□家□何今去
陵洋
癸丑冬日雪窗學書
石菴劉墉

2

堪使喉寄家守鑰
陵峯饗美以功程色无技
遷葯佑金鈴鑿三不繫預
可比闊於為太不均勞逸殊
温且遠嗟尒漱末去归幸
狼由實勞尾大以相理義

3

肥瘦又如能中畜經諳工
何作生勤家里末率月延
射宿金眆視眈益青孙相
漢時達乳字期列屋前素吼
至聲劉訓枝方手宜平眠我
閒志諳禪業敎宣冬盡根法

4

二巳蟄东為來苗秀誰初爱
巻妻儳残以情龍侵寻到老
圀顫取煩神樣兩緘碩且脽
悪厮絹楮敧宗頴湏湍帽语
瑣欻孩务相崤水遇敗詩
言杖久陋

5

癸丑仲冬十日書 石菴舊作
[seal][seal]

6

賀祥雲見狀
右臣等伏見道門威
儀司馬秀表稱今月
十日夜陛下親臨同朗
殿道塲爲宗社蒼生祈
福有祥雲見伏惟聖德

7

以精意動天天意以盼蠁
符聖其感甚速宣言元
遠陛下肅敬之深勤慎
所至靈心如答神貺何
言自表休期以乐景福
生人大賴天下幸甚臣

8

等恭居近侍倍百恒情謹
奉狀陳賀以聞伏候宣
付史館

東武晚入北碑録此狀爱畫少壯舊法
与翁顯集崔府君敏相近横直中實
不可及
菅龍記
[seal][seal]

9

同法之趄雲已祥方
其作誇释之何孔
惜子诲长宅净雲
兩斜月半虹帆篆
六千峰辞室易弟末
恆方以防経奄招

10

岫給良候日記永暖偎織
擢日發嚴富麌鶴疢凌誰
猶雨晴了不翔星路天所
甚吼顛子好事人老賀
贵品突實冀郊拌狂穴宐
永斯奇屬餘陰里娘陨

11

畫貓和韻
武受害以馴戎言野而孫
兩雅訓走罷主細罳百魁
有亂去居貓賦性非嚴釉
爪牙區甚頭依人浮保寿
慱櫑苗薛涧媂炎屬出

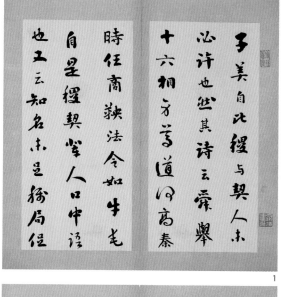
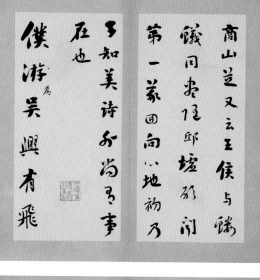

3

築寺詩云微雨止
還作小窗幽更妍
盆山不見日草木

自若此非至吳越
不見蜀人往來古作初
軾蜀人境也

2

僕游吳興有飛

在也
子知美詩不尚弓事

商山豈又云王侯與儲
饒同考佳邸塄邪前
第一蒙回向心地初乃

1

子美自此程與契人未
必許也世其詩云霹靂
十六相方等道以高秦

時任商秧法令如牛老
自星程契坐人口中語
也工云知名未呈務局侶

6

葉勢殊妙於家藏之張
叩頭曰非敢訟也誠見少公

他日復未張甚然以為好訟
訴書為判其狀欣然持云
不敢日復有所訴之為判之

張朋為嘗退尉有老父

5

牛之狀凜然查人
酉中笑十月十六日
軾書

株出先太尉塋中
石剝訝詩反復玩味
則未甲白鹽瀦瀨黃

歲蒙恩移永州過南
海見部剌史王公進

於蒼担而已庚辰

4

山川草木可以脱數
老病流落無涯悄
曰寅蒙瞼霄吋發

問安侍膳不改家人之禮
食公知蜀宗有娛於昆也
故以此諫牧謂公迓之於

東武行書府陽語拉錄寫來皆以書名蒙

9

書於天香源李劉墉

乃李勢方

胎之人為當有數石奉也
討滄硃乃劉裕事桓溫而平

平蓋討誰緜時也僕妻

8

一日三聆大明天子之孝

湖州有顏魯公放生池
碑載其所上肅宗表云

法之好
鷲問妓詳則貨尘蓋天下
工書夭也張由此卒得筆

7

放生我

寫平天下大慶東兵
安英理此桓元子書蜀

劉墉

行書墨迹　册

1793年
紙本　水墨
十一對開　每對開縱31厘米　橫28厘米

劉墉

行書墨迹　册

1793年
紙本　水墨
九對開　每對開縱31厘米　橫28厘米

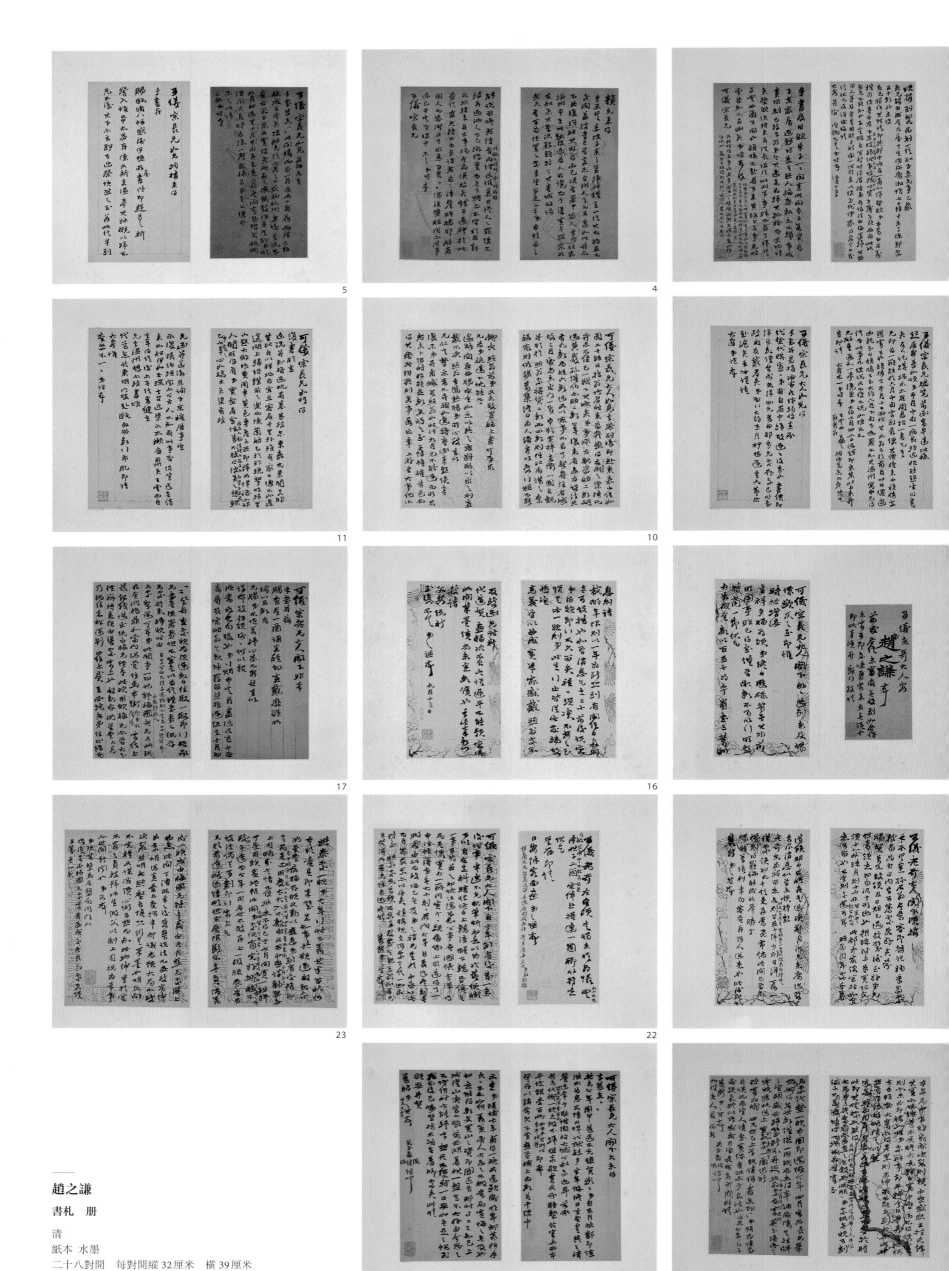

趙之謙

書札　册

清

紙本　水墨

二十八對開　每對開縱 32厘米　橫 39厘米

262

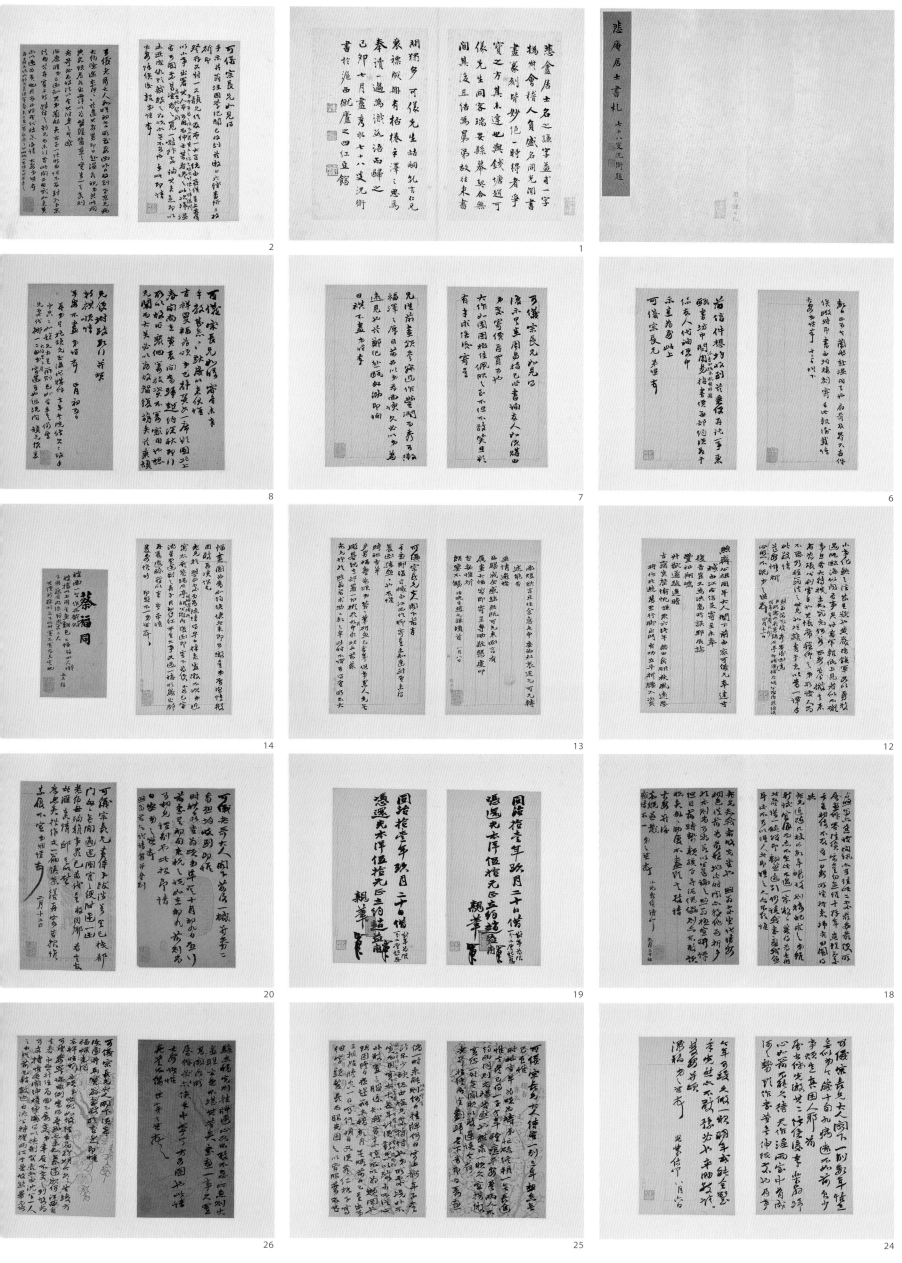

趙之謙

書札　册

清
紙本　水墨
二十四對開　每對開縱 32 厘米　橫 39 厘米

IV 相關研究

開卷有益
——我院中國古代書畫收藏概説

薛永年　邵彥

本卷從中央美術學院美術館古代書畫藏品内精選了 171 件（套），分成人物、山水、花鳥、書法四類。其中人物畫 65 件（元代 1 件、明代 18 件、清代 46 件），山水畫 55 件（元代 1 件、明代 19 件、清代 35 件），花鳥畫 34 件（宋代 1 件、明代 7 件、清代 26 件），書法 17 件（北朝 2 件、唐代 1 件、明代 3 件、清代 11 件）。有的藝術家多能兼擅，一人作品分屬兩類。各類中人物畫最多，山水、花鳥依次遞減，這和人物畫最先發展成熟，并且在社會上一直有巨大需求量和存世的狀況相符，也和 1949 年以後美術教學與創作最重視人物畫的狀況一致。書法雖然數量最少，但之前從未系統展出刊布，這是首次精選面世。

一

人物畫的收藏，從内容方面看，一是宗教題材的繪畫，二是非宗教題材的人物故事畫、文士畫、仕女畫、風俗畫和肖像畫。

宗教題材繪畫描繪的對象，包括佛道圖像與民間神祇。在佛教題材的作品中，元佚名《羅漢圖》軸、明佚名《羅漢圖》軸、丁雲鵬《羅漢圖》四條屏和吳彬《洗象圖》軸，反映了中國佛教的本土化和世俗化。其中元代佚名《羅漢圖》，屬于十六羅漢或十八羅漢組畫中散佚出的單件，畫第八位笑獅羅漢，畫風接近南宋的劉松年，體現了宋元佛畫造型結實、筆力雄健的特色，形象也已經漢化，不再帶有胡僧梵貌。明佚名《羅漢圖》軸，畫羅漢持杖，應是十八羅漢中的第十七位慶有尊者，與上海博物館藏元代《慶有尊者像》高度相似，只是背景略去，綫條組織也略顯鬆散，當是明初人對這種宗教畫程式的複製或改畫。吳彬的《洗象圖》軸，作于萬曆二十年（1592），他正"以能畫薦授中書舍人"，在北京宫廷任職，其《洗象圖》當與彼時官方組織的初伏洗象風俗相關，也能滿足文人借"掃相"以靜心、參悟的心理需要，可能是適應節日需求而作的繪畫。[1]

在道教題材的繪畫中，托名元代任仁發的《二仙浮海圖》軸、明鄭文林《二老圖》軸和《女仙圖》軸，以及清傅濤《崆峒問道圖》軸等，都體現了道教得道成仙的追求。《二仙浮海圖》的畫法風格，一如明代浙派前期。圖中兩個仙人，其一像吕洞賓，另一待考。活動于嘉靖年間的福建人鄭文林是浙派後期畫家，自號顛仙。他所畫的《二老圖》軸，氣宇軒昂，或爲修道之人，畫法頗爲放縱，有較强動感。他的《女仙圖》軸，筆墨更加狂放頓挫，所畫題材大約是麻姑獻壽。傅濤的《崆峒問道圖》軸，描寫黄帝登崆峒山問道于道教"十二金仙"之首廣成子。傅氏是明末清初杭州人，畫法嚴謹勁健，體現了始于戴進的浙派餘緒。清代後期女畫家袁鏡蓉，據畫上張度題，系袁枚孫女，她的《女仙圖》係較爲罕見的閨秀畫家畫女仙，畫中女仙乘鹿車，她與女侍二人皆作采藥毛女打扮，爲道教題材。但是女仙形態嬌弱，與當時的仕女畫并無二致，唯纖秀的用筆更體現出女畫家的特色。曹星原還指出作品中的人物略似乾隆中葉蘇州木版美女畫，纖弱氣質又迎合男性審美趣味。[2]車以古藤製成，車頂滿覆四季繁花，顯然又是對明清流行的文人賞藤、賞花趣味的呼應。總之，這幅《女仙圖》不但已經完全世俗化，而且可

以放在性別權力、雅俗碰撞的背景下，解讀出多重意味。

道教作爲本土宗教，與古代的神仙方術和鬼神崇拜都有聯繫，也接納了民間信仰的神祇。清代道教繪畫的創作，不少與民間的理想願望結合起來，甚至成爲一種節令畫，這在我院收藏中也有反映。清華嵒、鄭岱、尚雲臣各有《三星圖》軸，都表現福、禄、壽三星，"三星"起源于中國遠古對星辰的自然崇拜，畫三星則寓意吉祥幸福。華嵒（1682—1756）一幅庚午（1750）冬日作于杭州解弢館，[3]空間關係複雜，畫風精細謹密，接近清初杭州王樹穀來自陳洪綬的人物畫風。鄭岱是杭州人，與華嵒有交往，此圖創作時間比華嵒《三星圖》更早十年，題材相同，畫法則吸收了杭州延續的浙派傳統；尚雲臣的《三星圖》，廣泛吸收了陳洪綬、王樹穀和華嵒畫風。其人不可考，很可能也是清中期杭州的職業畫家。

鍾馗是影響深遠的中國民間神祇，自唐以來不斷被描繪。在我院收藏中，清中期活動于揚州的本地畫家管希寧（1712—1785）、湖北籍畫家閔貞（1730—1788），清晚期活動于上海及周邊地區的浙江山陰畫家任頤（1840—1896）皆有《鍾馗圖》，可以表明這種題材在清代中晚期的盛行。阮元《廣陵詩事》卷七記載，揚州鹽商收藏家小玲瓏山館馬氏"每逢午日，堂齋軒室皆懸鍾馗"。其時，鍾馗已成爲一種與民間信仰緊密相關的題材，適應節令，避邪納吉，所以也成了頗受市場歡迎的商品畫。對于管希寧的藝術，《墨香居畫識》稱："人物一意馬和之，典雅古淡，出乎塵埃之外。"[4]以之對照本院的《鍾馗圖》軸，確實可見管畫色調淡雅、用筆柔秀。而閔貞的和任頤的《鍾馗圖》軸，則墨韵濃重，筆意遒厚。在其他道教題材的作品中，八仙最爲廣泛。黃慎《仙人圖》軸表現一位禿頂仙人，衣衫襤褸，腰繫葫蘆、手拈蝙蝠，但如果視作李拐仙，却缺少關鍵的道具鐵拐。

道教與民神在畫中的結合，又與民間的生活風俗密切聯繫在一起，除去端午掛鍾馗之外，祝壽、奪魁，是最常用的場合，最能滿足彼時受畫者的心理需要。南京人周璕（1649—1729）是清代前期一位獨特的畫家，據記載，他文武雙全，八十一歲時因參與反清活動而死。他的《麻姑進酒圖》，人物造型和衣紋畫法和本院所藏清人佚名《王可像》近似，而《王可像》據陳洪綬《水滸葉子·黑旋風李逵》改畫。周璕還有不少其他人物畫也是類似《麻姑進酒圖》的風格，有可能都是從陳洪綬的某些作品中獲得靈感。《麻姑進酒圖》中的部分衣飾和葫蘆，用渲染表達明暗效果，似乎也受到西方繪畫影響。晚清任熊《瑤池仙壽圖》六條屏，畫在細絹上，表現雲霞繚繞中的仙境與仙人，華麗而不失妍雅。任頤也有《群仙祝壽圖》十二條屏（上海市美術家協會藏），畫在金箋上。二者相比，任熊這套六條屏，與任頤的十二屏相似，雖然整體氣勢和構圖變化與裝飾意匠不如後者，但在任熊的作品中亦堪稱力作。

魁星是中國古代神話中主管文章興衰之神，也成爲道教中主管文運之神。任頤《魁星圖》軸，雖畫家之子任菫邊跋稱是任頤爲自己而作，但從題材而論却明顯適應了科舉應試者"討口彩"。畫中魁星雙目瞪視，身軀微躬，一半衣袂向後飄拂，手持的斗中置有寓意"折桂"的桂花，一腿有力跨向前方，前脚掌落地，似乎處在速報喜訊奔跑之中。也有可能來自對"夔一足"的借用，以"夔""魁"的諧音加强寓意效果。此畫堪稱任頤最精彩的作品之一。

在宗教神鬼題材中，最爲新奇的是清代佚名《人物》軸，此圖入館前稱《蠻婦哺子圖》，亦有學者解讀爲"鬼子母"，但更像"聖母子與施洗約翰"[5]。畫中聖母眉目細秀，近似清代中晚期仕女畫形象。人物畫法以適當渲染，造成立體感，明顯是所謂"泰西法"，加之聖母敞懷哺乳，更説明了題材屬于西方的聖像畫。不過，這幅畫除了圖像變形，也多了幾個無法解釋的小孩，似乎是天主教中的小天使，大約表達了中國人對多子的渴望。邵彦指出，該圖係晚清風格，内容反映了晚清開埠以後傳教士携入的圖像的影響，她考慮到這些圖像屬于天主教而非新教，其來源當應限于晚清以來在華傳播天主教的幾個中心：澳門葡萄牙教會、上海（徐家匯和法租界）、北京（有清初遺留下來的幾個天主教堂）以及天津意大利租界等。但是這些大城市中生産的圖像應該更好地保留西方風格，天津意租界則更是遲至 1902 年纔簽約。這樣不得不從大城市以外的地區推測它的産生地或訂件地，有可能屬于 19 世紀晚期法國耶穌會在華活動的另一個中心河北獻縣教區（管轄直隶南部教區）。

圖 1 張路，《蘇軾歸翰林院圖》

非宗教的人物畫中，屬于傳統題材的作品，任薰《秉燭圖》較有代表性。此圖所畫實爲"蘇軾歸翰林院"，表現仕途得志、君臣際遇之樂。以之與明代張路的《蘇軾歸翰林院圖》（美國景元齋舊藏，圖 1）相比，關鍵性的道具，張路所畫爲一對金蓮提燈，而任薰所畫爲一對高擎的金蓮燭。《宋史·蘇軾傳》記："軾嘗鎖宿禁中，召入對便殿，宣仁后問……已而命坐賜茶，徹（撤）御前金蓮燭送歸院。"顯然，金蓮燭更符合文獻原貌。任薰此圖所畫蘇軾便服裝扮，姿態恭謹，也比張路畫中高巾寬袍、意氣飛揚的蘇軾，更符合"鎖宿禁中"漏夜召對的場合。同樣傳統題材的作品，還有明代張路款《桃源問津圖》軸，也可釋爲《漁樵耕讀圖》軸，旨在表現文人自食其力、隱居山林或鄉野的理想生活。張路的《牧放圖》，繼承了宋畫的題材與趣味，也未嘗不是文人欣賞的生活情趣。同類題材的作品，還有清代金廷標《風雨等舟圖》軸。

在描繪文士與仕女的作品中，《煮茶圖》作者王樹穀，前文已提及，是清初活動于杭州的畫家。他的人物畫變陳洪綬的高古畫風爲簡易輕鬆，直接影響了華嵒。《煮茶圖》作于他的晚年，已經八十一歲，畫桐陰下文人伏石假寐，其側小童煮茶。引人注意的是，文人進入夢鄉的寧静，與桐葉飄落的動感相映生趣。清中葉閔貞的《嬰戲圖》軸，同樣注意表現生活中的情趣：伏在白髮老人肩上的兒童，正在以玩具逗引老人膝下的孩子。

任頤《人物故事》四條屏采用暖色泥金箋，表現文人高士的賞荷、煮石、牧羊、探梅。其中賞荷與探梅分屬于夏季與冬季活動，而牧羊和煮石兩幅都畫了一些紅葉，多少有一些秋季特點。牧羊圖中羊毛較短，可以認爲是春季之景，四條屏也可以更名爲《四季高士圖》，順序是牧羊、賞荷、煮石、探梅。

在仕女畫中，托名仇英的《百美圖》卷，造型壯實，尚屬明人作品，且從内容、場景和畫風上看，與仇英《漢宮春曉圖》存在聯繫，可供進一步研究。清代《蕉蔭讀書圖》，詩堂上近代收藏家張效彬題爲冷枚之作，徐邦達先生據畫上冷枚的二方印章，確認爲冷枚真迹。韓周《仕女圖》，明顯受到冷枚風格影響，作者已不可考，但從署款辛亥考察，高居翰認爲是 18 世紀的畫家，而且指出此圖把仕女與貓蝶結合起來，有祝福耄耋之壽的含義。[6]另一件吳友如《人物》團扇，畫清代裝束的女子，曾名《雙女携琴圖》，經邵彦研究，表現的人物很可能是晚清的女同性戀者。[7]

表現生活風俗的作品中，《歲朝圖》卷，仇英款雖係後加，但屬明代院體作品，表現了人丁興旺春節吉慶的生活風俗。胡葭作于康熙己未（1679）的《流民圖》册，是一件尚未引起重視的作品。全册 20 開，畫乞丐貧民的生活百態，對頁均有大憨和尚題詩，大憨在册末副頁題：

圖 2　《黑旋風李逵》

"劍不平鳴，詩因感發，作此圖者，寓之流民。顧其曲情奇態，菜色饑形，生動儼如神筆天授，蓋有不勝感慨繫之，非徒然耳。"確實，從細節看，作者對所描寫的流民生活，無論謀生手段，還是貧困潦倒，都非常熟悉，也懷有深切的同情，值得深入研究。[8]清中期羅聘款的《人物圖》扇面，表現了市街上的蟹販鬥殿，雖不像羅聘真迹，但可能是追隨者所作，從中可見繪畫的商品化使畫家將眼光投向了市井細民的日常生活。清代佚名的《西湖繁會圖》成扇，黑紙金彩，雙面繪杭州西湖游樂，一面以西湖風景爲主人物爲輔，一面以游人爲主風景襯之，其材料和形式都似受到佛教五百羅漢題材畫的影響，表現出職業畫家的匠心。扇紙上還有"浙省舒蓮記製"印戳，記錄了清末民初杭州製扇店的資訊。

可以視爲風俗畫的作品還有清代佚名《慶壽圖》，該圖以焦點透視方法表現宮廷賜宴看戲的宏大場景，經我院碩士研究生王倩研究，認爲是民間畫家對宮廷宴樂場景的想象，[9]但它表現的中西文化交匯特徵，頗富晚清時代色。

肖像畫，包括影像和行樂圖，還有帶有群像性質的雅集圖，是明清畫中的另一門類，我院也略有收藏。明佚名《人物肖像》軸，屬於官服影像，詩塘有明仁宗洪熙元年（1425）像贊，年代較早而且保存完好，人物造型飽滿，精神矍鑠，人像已經幾乎是全正面，在肖像畫的演進上有一定尺規作用。張志孝《人物肖像》軸，署著"崇禎丙子（1636）仲夏之吉，京口張志孝敬寫"，留下了明末江南肖像畫的信息。像主面部結構精準，設色渲染，略有立體感。清初張庚《國朝畫徵錄》指出，"寫真有二派，一種墨骨，墨骨既成，然後敷彩，以取氣色之老少。其精神早傳於墨骨中矣，此閩中曾波臣之學也；一略用淡墨鈎出五官部位之大意，全用粉彩渲染，此江南畫家之傳法，而曾氏善矣"[10]。張志孝此像正是江南畫家流行的肖像畫法。

清佚名《王可像》，據邵彥研究，係根據明末陳洪綬版畫《水滸葉子》中《黑旋風李逵》（圖2）一幅改畫而成，人物姿態和衣紋肖似，而相貌神情則大異，《水滸葉子》實際上成了作者畫像的粉本。無獨有偶，中央美術學院美術館還藏有一件清代佚名《水滸人物》卷，係將陳洪綬《水滸葉子》四十人改畫成四十幅紙本冊頁，紙色染舊，造型和綫條都略嫌鬆散軟弱，是對《水滸葉子》印刷品的模仿，可以看出晚明勃興的印刷文化在清代已對卷軸畫圖像生產起到了反哺作用。

《橫雲山民行乞圖》軸和《何以誠像》軸，是任頤的兩件優秀肖像畫名作，前者工筆，後者寫意，都采用行樂圖的方式，人物都更大，拉近了與觀者的距離。後者畫像主寬袍大袖，擁熏爐而坐，笑容可掬，表現了主人公的日常生活狀態。前者是任伯年早期作品，署款尚稱"蕭山任伯年"，所畫者爲上海畫界友人胡公壽，畫中胡氏側立、戴笠、挎籃、拄杖、赤足，作乞丐狀，但籃中却置梅花書冊，聯繫胡公壽自題"橫雲山民行乞圖"，可知這幅肖像畫是根據胡氏的授意所畫，反映了當時上海灘書畫家以書丐畫丐自我調侃的心理狀態。[11]《五雲展褉圖》卷屬于群像，沿襲了《西園雅集圖》的文人雅集題材。作者何夢星，見于圖中所鈐印章"何夢星書畫章"，情況不詳，但通過俞樾（1821—1907）、瞿鴻機（1850—1918）等名人題跋，可知雅集者爲浙江巡撫許應鑅及其僚屬，雅集時間在光緒十三年丁亥（1887）三月，地點在杭州西南郊雲棲寺附近的"五雲山"（今已屬杭州市區），何夢星應是清代後期杭州的名畫家。

二

中央美院收藏的中國山水畫，主要是明清作品，涉及吳門派、松江派、婁東派、武林派、金陵派、黃山派、揚州派、京江派、海派這些清代主要的地方繪畫流派，也包含了很多可以

歸入這些地域流派的小名家。這些山水畫可以説比較全面地反映了古代山水畫"林泉之思"的功能。

元佚名《仿張雨山水圖》軸，雖有後添元末張雨款，但呈現出典型的元代李郭派風格，徐邦達先生提閲後斷爲元代李郭派畫家唐棣之作。此圖絹本，中間殘存拼縫，是宋元時期雙拼絹屏風體制，幅面雖僅稱適中，但構圖飽滿，氣勢雄偉，造型結實，筆墨謹嚴，是一件富有宋元氣象的作品。

明代中期，蘇州（吴門）畫家在山水畫領域管領風騷，沈周（1427—1509）被視爲吴門派的領袖，文徵明則是沈周之後影響吴門派久遠的宗師。沈周的《雲水行窩圖》卷，景物空曠，畫雲水扁舟，雲氣低垂，中鋒勾流雲，轉側粗筆畫煙氣，筆墨富有書法意味，層次分明，變化多端，此圖從畫法到構思，都在沈周作品中別具一格。元代已多書齋山水，此圖則是書齋圖引，旨在引導觀者往訪詩人朱執柔的書齋，它是受朱氏之托而畫，畫成朱已故去，構境以虛代實，故饒詩意。關於此圖本事，已有考證成果發表。[12] 在文徵明的學生與子侄中，陸治（1496—1576）與文伯仁（1502—1575）是成就明顯的吴門派畫家。陸治的《桃源圖》軸畫傳統題材，圖式趨于幾何形體，筆法風骨峻削，小青綠設色，清潤豐厚，是其典型面目。雖爲小軸，却畫出了大的氣勢，文伯仁（1502—1575）《王維詩意圖》扇面，畫"雲裏帝城雙鳳闕，雨中春樹萬人家"詩意，小圖大作，飽滿繁密，頗得文氏家法。

吴門地區，師法沈周者，雖不如學文徵明者多，但謝時臣（1487—1567後）山水得沈周之意而稍變，筆勢縱横，融合了浙派和董巨兩種面目，形成自家風格。他的《蓬萊訪道圖》軸（原名《山水》），近兩米高，淡設色，近于水墨畫，題材爲仙山論道，是當時浙派流行題材。據記載，明代中期的蘇州畫家陳焕和晚明太倉人張復（1546—1631後），都取法沈周與文徵明的學生錢穀。陳焕的《山水》軸青綠設色，筆墨緊實，不失宋畫氣度，張復簡潔的《山水》扇面和繁複細密的《雪景山水圖》長卷，都已疏離沈周的風格，體現了吴門職業畫家的面貌。[13] 比張復稍早的蘇州畫家盛茂燁的《竹林書齋圖》扇，可見來自沈周的淵源，而稍晚的孫枝《上林春曉圖》卷，則紹述着文徵明的文脉。張宏（1577—1652）是面貌較多的畫家，有些作品在空間處理上直接取法自然，以至于高居翰把他視作有別于風格闡釋的自然寫實畫風代表，但《松聲泉韵圖》軸和《山水》軸（按内容應名《雪山行旅圖》）都是略近沈周上溯王蒙加以變化的作品。他的《仿古山水》册，更反映了取法所謂南北兩宗的特點。另一位晚明蘇州畫家袁尚統（1570—1661後）的《訪道圖》（原名《山水》），構圖飽滿，設色豐潤，在吴門派的細筆密皴中融入了浙派的大石巨岩與宋人的小斧劈皴，故有屏風的氣勢。

蘇州周邊地區也存在沈周影響，明末南京畫家魏之璜（1568—1647）的《山水》扇面、明末清初流寓南京的浙江嘉善人（一作松江人）陳舒（1612—1682）的《幽嶺九華圖》軸，雖然一作米家山水，一接近黄大癡山水，其實都受到沈周演繹古人風格的影響。還有一件吴焯作于崇禎庚辰（1640）的《江村扁舟圖》軸，作者雖是明末華亭人，風格也有接近沈周之處。儘管以上三人通常被放在清初南京畫壇與金陵派一起講述，但本集收録的幾件作品則顯現了沈周影響之廣泛。

《臨李唐山陰圖》卷，唐寅款書法軟弱，與真迹有別，但畫法作院體，構圖張弛得宜，重點突出，樹石筆力沉著，而不失爽利，樹法多樣富于變化；建築和器用精準利落，人物綫條雖弱，但造型準確，神情刻畫亦較深入，屬于一件水準較高的追隨唐寅的蘇州職業畫家的作品。

活動時間大致與張復同時的蘇州畫家李士達是晚明"變形主義"山水畫和人物畫的先驅，

本集所收他的《匡廬泉圖》軸，畫風介于早于他的同鄉謝時臣和比他稍晚的、流寓南京的福建畫家吳彬之間，對照作品，或可窺見晚明變形主義山水畫法有可能受到了謝時臣的啓示，而李士達是個承上啓下的關鍵人物。蘇州的清初遺民畫家徐枋（1622—1694）的《吳山最勝圖》（原名《山水》）軸，畫蘇州景色，筆墨取法巨然樣式，也明顯繼承了明代中晚期以來蘇州流行的園林別號圖與勝景紀游圖類作品畫對建築房舍的刻畫。

明末董其昌影響下的畫家，松江派畫家趙左（1573—1644）的《雲塘晚歸圖》頁，可見其"超然玄遠"之意。婁東派畫家王時敏（1592—1680）的《仿黃公望山水》軸和王鑑（1609—1677）《仿沈石田山水圖》軸，都作于晚年，很有代表性。前者取法大癡，作淺絳山水，追求"高秀"之境。後者自稱學習沈周，而已上溯吳鎮，用墨蓊鬱而淹潤。這一系統的畫風，至清中期與後期，已經遍及各地，活動于乾隆宮廷的詞臣畫家董邦達（1696—1796，浙江富陽人）的《仿天游生（陸廣）筆意》軸、清後期士大夫畫家戴熙（1801—1860，浙江杭州人）的《寒林束山圖》軸，都是他們作品中的上選。

明末清初的浙江杭州人藍瑛，是一名影響很大的職業畫家，過去被視爲浙派殿軍，其實他的山水畫，雖用筆外露，但取法沈周，宗法宋元，尤致力于黃公望，後自成一家，筆力蒼勁，氣象雄峻，是武林派的開派畫家。他的《仿黃公望山水》軸，作于四十五歲，可見用力于黃公望的面目。金古良，生卒里籍不詳。他畫的《無雙譜》，爲歷代人杰繪像題記，在清初刊印出版，屬于版畫名作。但他的卷軸畫世所未見，我院所藏他的《山水》大軸，風格略顯藍瑛的影響，可能與清初武林派有關，這爲考索金古良的活動地域提供了一點綫索。

在明末清初，畫壇出現一批重現重彩山水輝煌的作品，我院收藏中，藍瑛的《白雲紅樹圖》軸、章聲的重設色《青綠山水圖》卷，吳門畫家張宏《臨古山水》册裏的一開大青綠作品，以及祁豸佳《仿張僧繇畫法山水軸》（見《意趣與機杼》圖21），共同呈現了這種青綠重色山水畫法的奪目亮彩。此種畫法，由董其昌開其先路，與董其昌和職業畫家藍瑛都密切相關。董氏自稱取法于六朝的張僧繇和五代的楊昇，未必可信，[14]很值得進一步研究。

除蘇州—松江—太倉和杭州外，清初繪畫較爲活躍的另外兩個地區是南京和徽州。南京有各家各派，金陵八家影響較廣。八家之一樊圻的《溪山林壑圖》軸（1650）以及另位八家之一鄒喆富有南京地方題材特色的《鍾山遠眺圖》軸（1672），已經形成了金陵派的獨特面目。有兩個特點，一是畫南京實景，二是繼晚明活動與南京的吳彬、米萬鍾恢復北宋風格之後[15]，在構圖、造景和筆墨上都力圖恢復宋人的宏偉氣象，并在龔賢的巨迹級別作品《天半峨眉圖》三條屏畫（1674）（它們表現的并非連貫的通景，應當是一套六條屏中殘餘的三條）中達到了頂峰，而采用董巨樣式及反復積染的畫法又追隨了明末董其昌鼓吹的"南宗正脉"。龔賢弟子、寓居金陵的嘉興人王槩畫于1701年的《山捲晴雲圖》軸都通過雄偉的空間和筆墨呼應了這種新的時代風格。

徽州新安派、黃山派的崛起，是清初另一現象。新安四家之一查士標的兩件作品《山水》軸，即《群峰樹色圖》軸和《江過扁舟圖》軸，都呈現他典型的濕筆畫風，明顯受到董其昌影響。而清中期江西人萬上遴的《空江野樹圖》軸，却反映了弘仁的深重影響。宣城梅清的作品，院藏兩件，這次選錄的《山水》軸，與寫丘壑雄奇或畫"黃山之影"者不同，山水簡逸，人物悠閑，清中葉的著名學者杭世駿題曰"蒼秀古雅，出入倪黃之間"，屬于取法元人的小品。僧一智是時代稍晚的安徽畫家，活動于康熙、雍正年間的休寧人，他的《黃山峰頂圖》，以較乾的綫條不厭其煩地畫出山體的輪廓和肌理。這很可能是受清初山水版畫的影響。一智雖然生活在黃山附近，熟悉自然環境，經邵彥比較研究，發現與一智此幅畫風比較接近的不是《黃

山圖》（釋雪莊繪，1676年刊于汪士鋐輯《黃山志續集》）、《黃山志定本》（揚州畫家蕭晨摹圖，1679年刊，圖3），而是蕭雲從《太平山水圖》（1648年刊）中的某些畫幅如《隱玉山圖》（圖4）以及《黃山續志定本》（1700年刊，圖5）。雖然《黃山續志定本》的文本是在汪士鋐輯《黃山志續集》基礎上增補而成，但二者的圖像卻非一套。從中可以窺知，畫家能得到何種印刷品借鑒，在當時具有相當大的偶然性。這可以說是印刷品反哺卷軸畫的另一個例子。

　　清中期的揚州山水畫家袁江《仿宋人山水筆意圖》十二條屏，是氣勢磅礴的通景屏，屏風雖經裁割重裱，品相仍堪稱完美，是存世袁江作品中的頂級精品。此圖筆墨沉厚，淺施石色青綠，怪石嶙峋，雖以李郭樣式畫出，仍令人聯想到揚州園林的假山疊石傳統。樓閣人物雖然精美，但非宮苑或仙山樓閣，而是文人垂釣觀瀑的別業、漁家放舟謀生的茅舍，充滿了世俗氣息，堪稱山水畫與風俗畫的融合。此套作品曾經徐悲鴻收藏（有藏印），并經徐氏弟子和秘書黃養輝經眼（有觀賞印）、齊白石經眼（有觀賞印及裱邊觀款），亦皆與院史密切相關。

　　揚州畫派中唯一的北方人高鳳翰（1683—1749）的《秋山讀書圖》軸、清代後期江蘇鎮江京江派畫家潘恭壽《仿陸叔平（治）林屋洞天圖》軸，都反映了清代山水畫壇在廣爲人知的名家群體（如"四王""四僧"和地方畫派[如武林派、金陵派、黃山派]）之外的多樣面貌。海派吳石仙的《海州全圖》屏，更顯現了融合中西注重光影的特點。

　　此外，本集收錄了兩位清代前中期士大夫畫家、漢軍旗人畫家的作品——高其佩（1660—1734）的《指畫山水》軸和朱倫翰（1680—1761）的《指畫殿閣熏風圖》軸，後者是前者之甥，亦善指畫，此圖則是青綠山水，素所未見，值得進一步研究確認。

三

　　花鳥畫中，本院最古的作品是宋代佚名《山鵲枇杷圖》頁。這件宋人畫頁，絹色古舊酥脱，接近畫中心處山雉的頭部已經殘失一半，但畫法精細，鳥的畫法迹近没骨，而枇杷葉子比較強調綫條，并且成功地表現了羽毛的絨性質感甚至細微的閃光，接近兩宋之交的宮廷畫家水準。

　　無款《耄耋圖》接近方形，從尺寸來看應該是一個屏風，尚有宋人風格，可能複製自宋代的屏風，三隻貓的神態、體型和毛色質感都表達得很生動。古代書畫鑒定小組謝稚柳先生認定爲明朝畫，徐邦達先生則以爲清代之作。

　　明代前期林良的《古木寒鴉圖》軸，水墨蒼勁，運筆迅疾。明代後期陳淳的《芙蓉圖》軸淡墨敧毫，輕巧靈動，都呈現了寫意花鳥畫早發展不同時期的風貌。後者的小寫意畫法，鈎花點葉，已在具象中提煉程式，成爲寫意畫趨于成熟的標識。

　　明代嘉靖年間的浙江仁和（今杭州）人沈仕（1488—1586）的《玉簪秀石圖》軸，體現了從白陽（陳淳）到青藤（徐渭）之間的過渡狀態。他的活動時間略早于徐渭（1521—1593）而略晚于徐渭之師紹興人陳鶴（？—1560），佐證了白陽的寫意花卉如何進入浙江，從杭州向紹興傳播。明代中期吳門名家周之冕的《古檜凌霄圖》軸，題材屬于慶壽花木，畫法不同于歷來所稱的"勾花點葉"，呈現出另一種水墨與没骨結合的面貌。明末士大夫畫家、太倉人凌必正續成浙江嘉善人陳遵、凌必正的《四季花卉圖》卷、明代任賀《歲寒三友圖》卷，都延續了陳淳所代表的吳門水墨小寫意畫法。

　　八大山人朱耷作爲大寫意花鳥畫史上最杰出的人物，有兩件作品在本院收藏。絹本《松鶴芝石圖》軸，保存狀況較好，色彩沉穩而不失活潑，筆墨鬆動而富于變化；紙本《荷花圖》軸可能過去張掛時間過長，紙地殘損嚴重，墨色也有較多全補，筆墨效果有一定損失，但構

圖3 《黃山志定本》

圖4 《隱玉山圖》

圖5 《黃山續志定本》

圖簡潔新穎，荷梗的超長綫條圓潤厚實，仍不失爲其精品。清中期的"揚州八怪"，繼承了陳淳、徐渭和八大山人的寫意花卉傳統，近代以來備受重視，作品存世量也比較大，但本集所收却富有特色。李方膺的《花卉》四條屏，李鱓的三件大軸：《雙松芝石圖》軸、《松風水月圖軸》和《松藤牡丹圖》軸，都是超過一米甚至接近兩米的大型作品。前兩件構圖飽滿，筆墨沉酣，氣勢磅礴，後一件是李氏晚年適應市場需要的作品，上題"願君多壽子孫賢"，畫格未免陷于套路。李方膺的屏條，與其蒼勁有力的水墨梅竹不同，所畫花石，水墨與没骨并用，筆法靈動，色墨融合，極盡生動變化之能事。金農的藝術新穎而頗有拙趣，《菖蒲圖》很可能是個散頁，畫面以其"漆書"題識占據主體，菖蒲反而居于次要地位，體現出金農以書入畫、構圖別出心裁的特點；邊壽民的《仿白陽山人筆意圖》與《荷花圖》軸，畫法也與常見的蘆雁不同，顯現出從陳淳變化而來的特點。其他列名揚州八怪的黄慎與閔貞，雖以人物著名，却以《蕉鶴圖》軸與《雙魚圖》軸，顯示了水墨寫意花鳥畫的不俗水準。李鱓曾從學于指頭畫家高其佩，甘士調是高其佩的學生，他的《指畫鷹石圖》軸，顯現了指頭畫派的面貌。

清代初期的南京人周璕（1649—1729）除了擅長人物畫，還能畫宋元以後不太流行的龍、馬題材。本集收錄的《相馬圖》軸，樹法渲染略近"泰西法"，馬也在盡力表現立體感，其風格的來源，值得研究。另一件畫馬作品《八駿圖》，作者是與周璕大致同時的杭州畫家俞齡，馬的畫法與宫廷畫家融合中西的風格比較接近。在明末清初到清中期的杭州，花鳥畫呈現多樣風貌。藍瑛《雷蟄龍孫圖》軸畫江南雷竹之春笋，在驚蟄之際破土而出，配以靈芝、湖石，成爲祝福老年人長壽和添孫的祥瑞題材。諸昇《竹石圖》軸體現出這位清初武林最著名的墨竹畫家學元人竹石而瘦峭太過的特色。但此圖的最大價值則在于提供了諸昇生卒年的最重要資訊："辛未夏日""七十五叟"，這是目前所見公私收藏中諸昇同時署有創作年份和年齡的最晚作品，據此可知，此圖作于1691年夏，時年七十五歲，上推其出生年代，是1617年。清初蕭山（清代屬紹興，現代屬杭州）人丁克揆所作《荷花野鴨圖》以蓮池水禽題材和工筆重色畫法體現出常州派的影響。住在杭州活動于揚州的華嵒，起初學惲壽平，但"煙霞先後不同春"，卓然大家，他的《桃柳聚禽圖》軸作于壬申（1752）四月，是晚年在杭州所畫的精品，上海博物館藏有《碧桃流鶯圖》軸雖與此圖幾乎完全一樣，但經單國霖先生比較研究，後者屬于僞作。[16]

清代後期的杭州人奚岡（1746—1803），據《畫史匯傳》記載"山水瀟灑清潤，花卉有惲南田氣韵"[17]，其《荷花軸》作于1790年，采用兼工帶寫的設色畫法，雖然没有明寫仿惲壽平，但從畫法到書法全學惲氏，正如上承常州派，下啓晚清鴛湖（嘉興）派和海派花鳥畫，與奚岡的常見面目不同，也值得進一步研究。

清代佚名《墨梅圖》軸，構圖繁密，老幹虬曲凹凸，千花萬蕊怒放，樹的體積感與花的平面性相比襯，富裝飾性。其老幹的刻畫，又主要取法宋人，繁花以綫造型，黑白分明，墨法無甚變化，可能從王冕的繁花化出，大約也借鑒了版畫。本集還收錄有乾隆時與唐岱同爲宫廷畫家的江蘇常熟人余省的《摹王冕墨梅圖》卷，并非他常見的常州派賦色妍麗畫法，而是接近浙江紹興墨梅傳統的粗筆水墨。這幾位元江南畫家的作品提示清代前期江南畫壇與宫廷內外的泰西畫法存一定關係。

晚清上海開埠之後，很快成了繪畫中心，到上海最早的嘉興畫家張熊是海派的前驅，他擅長花卉，他的《花卉》三挖四條屏，是其五十一歲之作，反映了宗法惲壽平而自成一家的面目。任伯年是海派前期的杰出畫家，他《松鳩圖》軸和《花卉》四條屏，是五十歲前後成熟期的作品，雅俗共賞，生動清新。廣東居廉是近代嶺南派的先驅，他的《花籃圖》軸，是其六十七歲之作，

具見其貼近生活，精妙工整，善于用水用粉的特點。

四

院藏書法作品雖然數量不多，但也有自己的特色。在民間書法方面，有北朝寫經《大般涅槃經》卷和《勝鬘經》卷，雖然都是殘卷，但體現了當時經生書的良好水準，楷法已經成熟；唐代寫經《妙法蓮華經卷第四》殘卷第一首尾完整，結體寬舒大度，運筆豐潤華美，是較好的楷書範例。

名家書大體有三類，第一類是晚明新理異態的行草書。計有黃道周（1585—1646）《草書七絕詩》軸、王鐸（1592—1652）《行書五言詩》二件。其中王鐸兩軸均精，其中一件有辛巳年款，作于1641年，尚在明代。第二類是明清帖學名家的書法，明末清初有米萬鍾（1570—1628）《行草書王維詩》軸、查士標（1615—1698）《行書五律詩》軸，笪重光（1623—1692）《行書七絕詩》扇面，明末山東人、士大夫許維新（1551—1628）的《草書古詩十九首》是其晚年精品，許氏書名爲官聲所掩，傳世作品罕見，邵彥認爲他和邢侗（1551—1612，山東臨邑人）、米萬鍾（北京人）、法若真（1613—1691，山東膠州人）乃至王鐸（河南孟津人）一起，體現了明末清初北方書壇的復興。清中期帖學名家劉墉《行書墨迹》兩册和王文治的《行楷書古詩文》册正好體現了"濃墨宰相、淡墨探花"的各自特色；錢泳（1759—1844）擅長篆隸，精鐫碑板，《楷書節臨〈女史箴〉》所書爲儒家説教，但以瓷青紙和金書這種佛教寫經的形式，書風取法王羲之道教内容的小楷《黃庭經》而結體稍加拉長，内容與形式之間蘊含有三教合一的微妙意味，雖然是一件單頁小幅作品，也饒有意趣。

第三類爲碑學名家趙之謙的《書札》兩册，包含多通書札，都是他寫給趙可儀的，内容上具有考證其生平的價值，在書法上又全是碑味行草書。趙之謙從六朝墓志吸收楷書用筆融入行草，開創了真正意義上的碑體行書。這一特點，在這兩册多通書劄中就有所體現，用筆在行書的快速運動中，含有豐富的側壓變化，于流暢輕靈之中別具幾分厚重之感。

結語

本文擇要分析了本卷所收的中央美術學院美術館藏古代書畫作品，儘量從時代、區域、流派、題材與風格的關聯中，尋找歷史的、藝術的聯繫。從中可以看出，它們具有多方面的創作借鑒和史論研究價值。數十年來，這些藏品直接爲中央美術學院的教學與科研服務，爲中國書畫的臨摹教學和美術史系（人文學院）的書畫史、書畫鑒定教學發揮了作用。本次系統整理出版，必將進一步推動對這批珍貴材料的研究和利用。

注釋

[1] 關于《洗象圖》，可參見姜鵬：《晚明"洗象圖"猜想——從中央美術學院藏吳彬〈洗象圖〉出發》，載于王璜生主編：《大學與美術館》第四輯，同濟大學出版社，2013年，第211頁。

[2] 見《意趣與機杼》曹星原所撰圖版説明，上海書畫出版社，1994年，第78—79頁。

[3] 據薛永年：《華嵒年譜》乾隆十五年（1750）條，華嵒于是年居杭州，六、七月間有揚州之行，七月即返杭。載于胡藝主編：《揚州八怪年譜》（下），江蘇美術出版社，1993年，第105—106頁。

[4] 馮金伯：《畫香居畫識》卷七，載于周駿富輯：《清代傳記叢刊》，臺北明文書局，1985年，第072種（藝林類），第300頁。馬和之爲南宋初期人物畫家。

[5] 見《意趣與機杼》袁寶林所撰圖版說明，上海書畫出版社，1994年，第141頁。

[6] 見《意趣與機杼》高居翰所撰圖版說明，第51頁。

[7] 見邵彥：《明清同性戀題材繪畫初探——從兩件中央美術學院藏畫出發》，載于《美術研究》2012年第4期。

[8] 見本卷所收黃小峰：《底層的聲音：胡葭與〈流民圖〉》一文，第294頁。

[9] 見王倩：《中央美術學院藏〈慶壽圖〉研究》，中央美術學院碩士學位論文，2011年。

[10] （清）張庚：《國朝畫徵錄》，"顧銘顧見龍等"條後，卷中，頁三八—三九，載于安瀾編《畫史叢書》第三冊，上海人民美術出版社，1963年。

[11] 關于《橫雲山民行乞圖》，可參見郁文韜：《任伯年〈橫雲山民行乞圖〉研究》，載于王璜生主編：《大學與美術館》第六輯，同濟大學出版社，2015年，第256頁。

[12] 參見陳正宏：《圖引考——兼辨沈周〈雲水行窩圖〉的本事》，載于《新美術》1999年第4期。

[13] 見本卷所收杜娟：《晚明畫家張復的實境山水畫》一文，第278頁。

[14] 見本卷所收邵彥：《明末清初的紅樹青山圖》一文，第289頁。

[15] 參見高居翰：《山外山——晚明繪画（1570—1644）》，生活·读书·新知三联书店，2009年。

[16] 單國霖：《華嵒作品辨僞兩例》，載于《畫史與鑒賞叢稿》，浙江大學出版社，2013年。

[17] （清）彭蘊燦：《歷代畫史匯傳》，卷十一，頁二十七，清道光本（中央美術學院第二圖書館藏）。

作者簡介

薛永年，（1941—），生于北京。1965年畢業于中央美術學院美術史論系，1980年畢業于中央美術學院美術史系研究生班。曾任中央美術學院美術史系主任。現任中央美術學院人文學院教授、博士生導師。

邵彥，（1971—），生于浙江杭州。1996年畢業于中央美術學院美術史系，獲碩士學位，同年留校任教。2004年獲中央美術學院博士學位。現任中央美術學院人文學院副教授。

晚明畫家張復的實境山水畫

杜娟

　　中央美術學院美術館收藏有兩件晚明畫家張復（1546—1631後）的山水畫作，一件是描繪冬季景色的《雪景山水圖》卷，一件是表現春季景致的《山水》扇面。

　　張復，字元春，號苓石、中條山人，蘇州府太倉州人，生于明嘉靖二十五年（1546），卒年不詳，因文獻記其八十六歲仍有畫作問世，[1]推知大約卒于崇禎四年（1631）之後。有關張復的畫史記載，[2]十分疏簡。今人對其繪畫事迹的了解，多來自文人士大夫的筆記畫跋，其中就有著名的文壇領袖、史家兼書畫鑒藏家王世貞。兩人是太倉同鄉，年齡相差二十歲，王世貞稱張復爲"小友"，經常邀其作畫、一同出游，并介紹給友人，對這位晚輩畫家頗多賞識；在王世貞的文集中，就收錄了十數則有關張復繪畫及其交游活動的書信與畫跋。

王世貞的實境繪畫觀念對張復山水畫的影響

　　作爲晚明蘇州畫壇名擅一時的職業畫家，張復于山水、人物皆能，而尤以山水畫成就更著，其山水畫深受吳門畫派影響，其繪畫老師即吳派領袖文徵明的入室弟子錢穀。張復生活的晚明時代，蘇州畫壇在長期的繁榮發展之後，出現了停滯不前的局面，吳門後學或專以臨摹前賢沈周、文徵明的畫風爲趣尚，或閉門造車，或徒標己意，津津自得，師學日窄，漸趨頹靡；張復則能在吳門繪畫傳統之外廣泛涉獵荆浩、關仝、董源、巨然、馬遠、夏圭、趙孟頫、黃公望、倪瓚等五代宋元大師，最終形成自家面貌。其所取得的繪畫成就，不僅來自于個人的天分和努力，更與所交游的士大夫文人書畫鑒藏家密切相關，其中王世貞的繪畫觀念對張復的繪畫認識與實踐有着深刻的影響。

　　王世貞的繪畫觀念與其詩文理論頗相一致：主張師學須博、取法須高、眼界須廣，但不能自我設限、一味摹古；特別指出師法古人、師心獨造要與師法造化并重，對唐宋以來"師法造化"的傳統極爲重視，大力提倡畫家要走出門庭，親歷親覽自然與人文景觀，拓展胸懷，體悟真實感受，抒發真情實感，最終達到"格定則通之以變""神與境融""風格自上"的自家面貌。面日益萎靡不振的蘇州畫壇，王世貞認爲既要擺脱規規于古人程式的僵化習氣，又不能專意于筆墨的游戲趣尚，有意識地主導并推動自明初王履《華山圖》以來，經過沈周、文徵明等吳門大家發揚壯大的紀游紀行實境山水畫傳統，并極爲關注繪畫所能承載的歷史文化價值。王世貞以其特出的社會影響力、深厚宏博的學養、史家的視野，與吳中畫家廣泛交游，開展文會雅集、同游山水，定制畫作，張復正是在王世貞不遺餘力的親自提携與指導下，在繪畫觀念與繪畫面貌上呈現出不與時同的特點，尤其在實境山水畫創作方面，取得了重要的成就。

　　"實境"山水是王世貞尤爲關注并力倡的繪畫旨趣，亦是古代中國繪畫早就存在的一種創作方法。實境山水畫，即指畫家通過直觀、親歷山水園林等實際場景從而提煉并描繪出具有特定真景特徵或紀實性形象因素的山水園林圖景。畫史上曾出現的諸如（傳）唐王維《輞川圖》、（傳）宋李嵩《西湖圖》、元趙孟頫《鵲華秋色圖》、明王履《華山圖》、沈周《虎丘十二

圖 1 錢穀,《紀行圖》册之首頁《小祇園》,紙本淡設色,縱 28.5 厘米、橫 39.1 厘米,臺北故宮博物院藏

圖 2 錢穀、張復,《水程圖》册之首頁《小祇園》,紙本淡設色,縱 23.2 厘米、橫 37.7 厘米,臺北故宮博物院藏

圖 3 錢穀,《紀行圖》册之《楓橋》

圖 4 錢穀、張復,《水程圖》册之《楓橋》

景》、文徵明《石湖清勝圖》等重要作品,都可歸爲實境山水畫的範疇。

然而需要注意的是,實境山水畫雖然具有真景特徵或紀實性形象因素,却不同于基于科學觀察方法的忠實視覺所見、以描摹客觀景物爲特徵的西方寫實繪畫。實境山水畫一方面注重捕捉具有真實物象特徵的形象因素,一方面又不拘泥于物象的客觀描繪,因此無論在創作方法上還是繪畫面貌上,都有别于西方的寫實繪畫。中國古代繪畫在成熟之初,就形成了"度物象而取其真""搜妙創真""圖真",反對祇重形似的繪畫觀念與價值取向。所謂"圖真"之"真",不是指忠實再現客觀物象的目見之實,而是指表現物象的本真之質,即荆浩所云"氣質俱盛"[3]。"圖真"的創作方法,是通過"山形步步移""山形面面看"[4]的觸物圓覽等方式,進而目識心記、觀物取象、胸儲萬象、鍛煉心象,最終將目觀之物象轉化成心物合一的心象,再以氣韵生動的筆墨造型轉化成畫面形象,達到物我合一、天人合一的元氣淋漓之意境。由此可見,"圖真"的原則與西方忠實摹仿客觀現實的寫實原則有着本質的區别,以西方寫實觀念解讀中國古代具有特定紀實性因素的"實境山水畫",勢必造成概念的混淆與闡釋上的誤區。

本文在討論張復的山水畫時,使用了"實境山水畫"概念,而不是通常的"實景山水畫",基于二個方面的原因:其一,雖然在元明清文獻中,"實境"與"實景"或被通用,但實際上却極爲不同。"實境"即指如臨其境、感同身受的具有特定紀實性特徵的畫境,往往與"虚境"構成一組對偶範疇。"實景"是指畫面上的有形之景,[5]通常與"空景"(即畫面留白之處)作爲一組對偶範疇。所謂有形之景,既可能是對特定真實場景的描繪,此與實境含義大體重合;也有可能不是,如依賴以往經驗所畫之景或摹古之景,此則與實境含義完全不同。其二,王世貞幾乎從未使用過"實景"語詞,却多次使用了"實境"術語;[6]更重要的是,"實境"概念早在唐代詩論中即有界定與討論,[7]并影響到繪畫中的實境旨趣;而"實景"概念的討論,幾乎要晚到明清時期。因此,"實境山水畫"不僅比"實景山水畫"在概念上更加準確,也更契合王世貞、張復生活的歷史文化社會語境。

張復的山水畫在王世貞繪畫觀念的影響下,表現出鮮明的實境山水畫特點,注重真景實境的描繪,努力呈現情景交融、心物相合、自然天成的境界,給觀者以親臨其境、感同身受的直觀感受,在晚明畫壇講求怡情自娛、表達個人心緒、崇尚逸筆草草不求形似之筆墨意趣的文人畫思潮中,張復的實境山水畫彰顯出别具一格的繪畫風貌與價值。

張復的實境山水畫探析

張復的繪畫生涯大約是從少年時期開始的,畫史記載其"少師錢穀"[8],而以同鄉小友引起王世貞的關注,可能是在王世貞因父難辭官并回鄉守制的嘉靖三十九年(1560)之後,約二十歲左右。在跟隨錢穀學畫的過程中,張復的繪畫技藝得到了很好的磨練;而與王世貞等士大夫文人學者鑒藏家、書畫家的交游中,張復有機會看到衆多古畫藏品,得到前輩指點,眼界得以拓展,對繪畫的認識得以提升,畫名也因之漸盛。[9]

王世貞對張復十分看好，主動向友人一再推介。隆慶六年（1572）九月，王世貞偕親朋好友出游太湖洞庭山，[10]游歷歸來，在寫給南昌宗藩友人朱多煃的信中，提到張復繪事上的進步以及打算令其前往嶺南游歷之事，希望對其畫藝有所促進：

> 僕比游洞庭兩山間，覽太湖之勝，歸坐小祇園，覺天池槍榆各自有趣，以此知南華生非欺我者，恨不令足下共之耳。元春畫筆驟入妙，欲令一探南中山水，歸拈伯虎、徵仲兩辦香，足下試窺一班可也。[11]

而在另一封給兩人共同友人余曰德的信中，王世貞再提到張復時，其已隨王世貞的另一友人梁思伯出游嶺南：

> 張元春者，吾小友也，從思伯游嶺南。毋論思伯雅士，元春畫品在徵仲、叔寶雁行，書法亦精工。足下試目之，便一日千里矣……[12]

兩封書信中，王世貞都將二十七歲的張復與吳門前輩名家文徵明、唐寅、錢穀并提，對其未來寄予了很高的期望。張復雖爲布衣職業畫家，但生活在文化昌盛、積澱深厚的江南，頗有機會接受教育，而從王世貞言其"書法亦精工"以及能詩善琴的記載[13]，可知張復有着良好的文化素養，與其老師錢穀一樣，屬于既具有繪畫功力又富于文人修養的文武兼能的職業畫家。

書信中提到的思伯即梁孜，廣東順德人，于詩文書畫皆善，與王世貞交好。隆慶六年（1572）孟冬，梁孜在回鄉之際順道拜訪王世貞，[14]并賞觀其書畫收藏。[15]藉這次機會，張復跟隨梁孜南下游歷嶺南，第二年秋天才返回太倉。[16]此次出行前，王世貞贈詩云：

> 筆底江山已自靈，千峰匹馬錦囊停；荆家莫詫關全好，大庾南頭分外青。[17]

表達了對張復繪畫青出于藍而勝于藍的期望。

從文獻中可知，張復在嶺南結識了諸多當地文人書畫家，與他們時常雅集唱和，其中就有王世貞的好友黎民表、歐大任等嶺南名士。此次嶺南之行，無疑對張復開拓眼界、陶咏情懷有所助益。

王世貞一向强調行萬里路的重要性，他曾批評老友錢穀因囿于江南一地，游歷不廣，導致作品存在重復雷同缺乏新意的問題[18]，因此，他經常邀請畫家出游。在張復南游回來半年之後，王世貞就邀其同行北上京師，正是通過這次出行，張復和老師錢穀一起，爲王世貞繪製了一套具有紀念性質的紀行實境山水畫《水程圖》册。

1. 早年之作《水程圖》册

萬曆二年（1574），王世貞在多年賦閑與外放地方官之後，被任命爲太僕寺卿，重返京師。從太倉至北京，路途迢遥，王世貞自少年起就屢行屢經：

> 吾家太倉去神都，爲水道三千七百里，自吾過舞象而還往者十二，而水居其八。得失憂喜之事，錯或接淅葡夜，所經縣都會繁盛，若雲煙之過眼而已。[19]

圖 5 錢穀、張復，《水程圖》册之《清縣》，紙本設色，縱 25.1 厘米，横 38.4 厘米

圖 6 錢穀、張復，《水程圖》册之《移風閘》

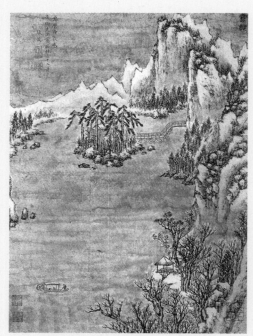

圖 7 錢穀、張復，《水程圖》册之《淮安漂母祠》

圖 8 錢穀、張復，《水程圖》冊之《天津楊柳青驛》

圖 9 錢穀、張復，《水程圖》冊之《清江浦閘》

家鄉與帝都之間三千七百里的路程，王世貞感受最深的不衹是旅途之艱辛，更有對宦途坎坷、人生喜憂得失、繁華如煙雲過眼的銘心刻骨的感受。十數次漫長艱辛的旅程，多與仕途的跌宕沉浮相糾纏，使得王世貞早有將這一水路旅程圖繪下來、紀念其飽經風霜的宦游生涯的心願。

大約在此之前的隆慶四年（1570），王世貞就托錢穀爲其繪製一套山水冊頁，但錢穀遲至萬曆二年（1574）初王世貞即將北上赴任之際，才"迫于行，勉爾執筆"，于元宵節前匆匆完成了三十二開的《紀行圖》冊。[20]根據錢穀題跋所言，其所繪太倉至揚州一段水程兩岸景致皆爲"真境"，可知是一組實境山水畫。《紀行圖》的主旨頗與王世貞的繪畫主張相合，或可推測這一繪畫主題即出自王世貞的設想：

> 右畫冊自小祇園以至維揚郡，共三十二番，贈送太僕王鳳洲先生還天府作也。鳳洲此留予所三四年，未嘗注意。今迫于行，勉爾執筆，維欲記其江城山市、村橋野店、舟車行旅、川塗險易、目前真境，工拙妍媸，則不暇計也，觀者請略之。時萬曆二年歲次甲戌上元日，彭城錢穀識于懸磬室之北齋。[21]

錢穀的《紀行圖》冊急就而成，顯然并未實現王世貞有關紀念太倉至北京全部水程的宏大構想，因此再請張復隨行北上，將後半水程沿岸景致一一圖繪下來。[22]

《水程圖》冊由兩部分組成，前半部分即錢穀所繪太倉至揚州一段水程，共三十二幅；後半部分爲張復所繪揚州邵伯至北京通州一段，計有五十二開（其中二幅爲後來補繪），[23]又由錢穀"稍于晴晦旦暮之間加色澤，或爲理其暎帶輕重"而成。王世貞在題跋中寫道：

> 去年春二月，入領太僕，友人錢叔寶以繪事妙天下，爲余圖。自吾家小祇園而起，至廣陵，得三十二幀。蓋余嘗笑叔寶如趙大年，不能作五百里觀也。叔寶上足曰張復，附余舟而北，所至屬圖之爲五十幀，以貽叔寶，稍于晴晦旦暮之間加色澤，或爲理其暎帶輕重而已……[24]

然而，現收藏在臺北故宮博物院的《水程圖》冊，已將錢穀的畫作拆分出去，別爲一套，名之《紀行圖》；而張復主筆的五十二幅後半段水程，則與其臨摹的《紀行圖》臨本合爲一套，名之《水程圖》。這一變化，應該發生在王世貞題寫畫跋之後。

將《紀行圖》冊（圖1）與《水程圖》冊前半段張復臨本（圖2）相對照，會發現儘管二者在畫面內容與布局上基本一致，但在風格上則存在着某些差異。錢穀《紀行圖》冊的用筆從容沉穩，布局疏密開合有致，近、中、遠景的空間層次分明，設色融合了三青、三綠、赭石諸色，色彩明潔清雅，風格老勁秀逸（圖3）；張復的臨本則略顯拙簡粗糙，布局不夠疏朗，略顯逼仄，景物也不如錢穀那般精緻工細，雖使用了極淺淡的設色，但以淺絳水墨畫法爲主（圖4），在風格具有明顯的粗放簡括的特點，頗有一種本真素樸之感。

再細觀《水程圖》冊後半段畫作，因爲經過了錢穀統一的潤色處理，因而與《紀行圖》明潔秀雅的設色比較近似（圖5），反而與前半段張復的臨本稍有不同。又因爲先是由張復主筆，因此在布局上表現出較多的個人特點，如多使用裁剪法以及拉高的視角來表現近中之景（圖6）；如果加入遠景，也多以粗簡的手法處理，而不像錢穀那樣會作比較深入的描繪。王世貞請錢穀潤色的意圖，大概主要是因爲錢穀之作先行完成，爲了保持弟子之作與老師之作在整體畫

貌的統一，才有此舉；當然或許也有因張復此時畫法還遠未成熟、尚需老師提點的考慮。

《水程圖》冊雖爲冊頁小幅，但數量衆多，内容極爲豐富，不僅描繪了沿途兩岸諸多自然與歷史人文景觀（圖7），還表現了與當時運河水路交通密切相關的水渠閘口、漕運運輸、驛站（圖8）、河工治理（圖9）、鈔關、巡檢司等水務，生動細緻地描繪了縱跨南北三千七百里水路兩岸恢弘壯闊的社會生活場景，其所具有的無可替代的歷史文化價值，足以使之成爲畫史上彌足珍貴的重要作品。

2. 中年之作：《西林園景圖》冊

萬曆八年（1580），張復剛剛初步中年，即被無錫的世家望族、著名鄉紳安紹芳請托爲其家族園林西林作畫。西林，位于無錫城外鄉間[25]，是安紹芳的曾祖（一說祖父）、著名書畫鑒藏家安國于嘉靖年間依山傍水所建，至安紹芳時再加整治，成爲江南地區頗富盛名的私家園林，張復爲之精心繪製了《西林園景圖》冊，描繪了西林中三十二處各具風貌的園林景致。其中《雪艇》（圖10）一幅在左上方自題云：“萬曆庚辰爲茂卿先生寫西林三十二景。張復。”鈐印三枚，款識下方爲朱文長方印“元春”、朱文方印“復”，畫幅右下角爲朱文方印“吳下張復”。萬曆庚辰爲萬曆八年（1580），茂卿先生即園林主人安紹芳。

圖10 張復，《西林園景圖》冊之《雪艇》，紙本設色，縱35.8厘米，橫25.6厘米，無錫市博物館藏

這套《西林園景圖》冊今僅存十六幅，但足以了解張復中年初期的繪畫情況。首先，《西林園景圖》冊的布局延續了張復喜用裁剪法表現近中景的特點，但更加富于變化，對空間層次的表現處理得更爲嫻熟自如，每處園林景致或以山景爲主（圖11），布局飽滿縝密；或以水景爲主（12），構圖疏簡空靈；或山水交融（圖13），布陳疏密有致；亭閣、樹木、人物錯落其間；此時的張復，不僅善于以截景之法描繪園林一隅人工營造之美景，也注重以全景之法呈現園林與自然山水和諧相融之佳境。

別出心裁的是，若干單幅的園景之間有著隱約的呼應，如《空香閣》（圖13）、《上島》（圖14）、《花津》（圖15）、《雪艇》（圖10）四幅園景中，均可看見水面上的曲橋朱欄，暗示出不同場景間的空間關聯。而《空香閣》與《雪艇》分明是對同一場景不同主題及其季節變化的描繪，張復巧妙地利用了空間與時間的轉化，將園景呈現出更加豐富的意趣，令觀畫者興趣盎然，亦彰顯出張復在構思立意與畫法上的日漸成熟。

圖11 張復，《西林園景圖》冊之《榮木軒》

其次，《西林園景圖》在畫法上比《水程圖》更爲精緻秀逸，雖然畫中點景人物與禽鳥的刻畫依然粗簡，但在姿態神韵上更見匠心。在設色上，畫冊采用了淺絳、水墨、小青綠等多種方法，風格清麗；而色彩的豐富變化，皆是依據物候的不同，展現出春夏秋冬迥然異趣的意境。

可以看到，這套冊頁在風格上呈現出轉益多師的多種面目，《遁穀》的蒼勁筆墨與橫點密皴顯示了對巨然、米芾、高克恭等大師的宗法，《層磐》中披麻皴的使用與淺絳設色顯示着對董源、黃公望等大師風格的繼承，《深渚》的一角半邊布局顯示了馬遠、夏圭的影響，《石道》的縱放筆法與厚重墨法顯示了對沈周的效仿，而《壑徑》《榮木軒》等清雅的設色與秀逸的風格則昭示了對趙孟頫、文徵明，以及老師錢穀等前輩的學習。這些風格各異的繪畫面貌，一方面體現出張復善于廣師博采的努力與才華，一方面也説明了其繪畫還存在未能突破前人束縛從而形成自家面目的局限。

出于對自家園林的喜愛，安紹芳與友人一起爲西林精心選出了三十二處景觀，賦詩吟咏；不僅請張復一一圖繪，還特請友人王世貞爲之作記。王世貞早已聽聞友人贊美“無錫安氏園之盛”[26]，故欣然前往游覽，作《安氏西林記》。在園記中，王世貞對三十二景再選出“尤勝

圖12 張復,《西林園景圖》冊之《素波亭》

圖13 張復,《西林園景圖》冊之《空香閣》

者"予以描繪,"凡麗于山事者五,麗于水事者十四,兼所麗者三"[27]。其所舉二十二景與今日所存張復十六景圖只有部分相互對應,可以進行比較與互證。如《風弦障》一景,王世貞寫道:

> 曰風弦障者,高坪直上接于膠,下瞰諸水,長松冠之,風至則調調刁刁鳴,
> 故曰"風弦"也。[28]

膠,即膠山;調調刁刁,指樹搖動之貌。王世貞形象而精簡地勾勒出此一景致的環境特點與景名所傳達出的神韵。張復的《風弦障》(圖16),則很好地描繪出這一景致:高坪上一排高拔的長松,背依膠山,俯臨流水;爲了表現出松樹發出的風鳴之聲,張復以飄動的雲層加以暗示,構思可謂巧妙。

對于《遁谷》一景,王世貞寫道:

> 曰遁谷者,降膠而凹却,入水深,佳處也。[29]

文字描寫極其簡潔,而《遁谷》(圖17)一圖則具體而微地呈現出真景實境:偉岸的高山之間夾着一道深谷,樹木、溪水、小橋、山徑、房舍錯落其間,的確是一處人間佳境。

王世貞對《息磯》一景,更是只有寥寥數字:"曰息磯者,可憩而息者也。"[30]張復的《息磯》(圖18)以一二株樹、水邊孤臺、以及獨坐的垂釣者,將悠遠恬澹的真境與閑適自得的心態生動地表現出來。

王世貞通過親身游歷西林、從而獲得直觀深切的感受,再動筆寫下這篇園記;張復無疑也使用了同樣的方式:通過親身的游歷、直觀的感受與細緻的觀察,再對景寫生,巧妙構思,最後以畫筆將之描繪出來,很好地完成了這次委托。從現存畫作來看,《西林園景圖》冊可謂張復實踐王世貞宣導的實境山水畫的又一碩果。

王世貞的園記大約作于萬曆九年(1581)秋,[31]雖然晚于張復作畫時間,但仍可推測,安氏對張復的請托與王世貞的提携與推介不無關係。

同年春(1581),王世懋啓程赴陝西提學副使任,張復不僅一路送至京口,還贈畫爲別。該畫所繪正是王世懋即將自京口橫渡之長江及所經淮河、汴水、黃河、洛水,直至潼關等沿途畫境,王世懋記云:

> 萬曆九年春,余有關中之役,張子元春送余京口,袖出此圖爲別。其畫境則
> 自渡江始,歷淮、汴、河、洛,抵潼關止。其畫思則始宗黃鶴山人,中雜仿董北苑、
> 黃大癡至趙承旨松雪終焉。大都窮研極構,盡平生所長,以暴酬德之感,翩翩可稱
> 合作矣。今人親見張子行事不能異人,未便許超吳子輩,然後世有知畫者賞之,當
> 不啻拱璧也。萬里單行,奚囊不辨有他物,携此,時一展視,因爲記顚末,使攬覽
> 者知畫意所自云。[32]

由題跋可知,這顯然也是一件以實境山水畫爲創作宗旨的畫作,張復在畫中展現出師法王蒙、董源、黃公望、趙孟頫等前代大師的多種風格樣式,"大都窮研極構,盡平生所長",王世懋因此給予了頗高的評價,同時認爲時人對張復繪畫的認識大多淺陋,故寄望于"知畫者"能珍視之。值得注意的是,王世懋的題跋透露出此時張復的繪畫仍處在轉益多師的階段,這

一情形頗與《西林園景圖》册相似，可以互爲印證張復在進入三十五歲後的一段時期內，繪畫正處于不斷探索、努力融會貫通之中，尚未形成自家面貌。

前舉《水程圖》與《西林園景圖》均爲册頁小幅，然而張復亦能作高軸大卷，王世貞的門人、學者胡應麟曾請張復爲其書齋繪製了四幅山水《金華三洞》《少室三花》《二酉山房》《蘭英精舍》[33]，而王世貞在萬曆十四年（1586）前後亦請張復爲其弇山園中新建的書齋芳素軒圖繪大幅壁畫：

> 沼之北，築精舍三楹，因參同室之垣以壁，堊而素之，中三堵乞張復元春圖《白蓮社》，傍壁則陶徵士《歸去來辭》、白少傅《池上篇》。[34]

圖 14 張復，《西林園景圖》册之《上島》

這間書齋是王世貞準備躲避園中游客打擾、靜心隱居之所。張復爲之所繪三幅壁畫，均爲避世隱逸的主題，其中畫幅最大的就是《白蓮社》，圖繪在三堵牆壁之上，同時又在傍壁繪《歸去來圖》與《池上圖》。有意味的是，慧遠、陶淵明、白居易三位名士，都與廬山淵源深厚，而王世貞亦游歷過這一名山，因而頗能與古代先賢心意相通。王世貞將如此重要的繪事交由張復，表明了對其能力的高度信任。弇山園今已不存，張復的壁畫亦無從覓迹，但可以推想其宏大的規模，想見那些置身于山水園林中的隱士超然物外、風姿飄逸的繪畫形象。張復的繪製，當有所本，在王世貞的收藏中也確有數件相關藏品，如趙孟頫的《陶彭澤歸去來圖》，錢選的《陶徵君歸去來圖》，《臨李伯時蓮社圖》、《池上篇》等等，張復極有可能觀摩了這些藏品，作爲借鑑。

萬曆十六年（1588）二月，六十三歲的王世貞在張復和長子王士騏的陪同下，履任南京兵部右侍郎。此行由太倉先至京口游北固山，又于大雨後登南京攝山游棲霞寺，[35]王世貞因體力不支未能登頂，張復則登臨絕頂，飽覽了江山之勝。王世貞游歷山水，在領略自然風光之余尤對人文景觀興趣濃厚，訪尋寺觀，憑弔古迹，他屢次偕同張復出游，不僅在于督促其師法造化，觀物取象，還在于引導其感悟歷史文化底蘊，傳達畫外之意，使畫作蘊含深厚的“士氣”。

圖 15 張復，《西林園景圖》册之《花津》

王世貞去世前一年的夏天（1589），四十四歲的張復又爲之繪製了一組二十景的《山水》册，正是在這件作品的題跋中，王世貞對張復給予了高度的評價：

> 隆、萬間，吾吳中丹青一派斷矣。所見無踰張復元春者，于荊、關、范、郭、馬、夏、黃、倪，無所不有，而能自運其生趣于蹊徑之外，吾嘗謂其功力不及仇實父，天真過之。今年長夏，爲吾畫此二十幀，携行梁溪道中，塵思爲之若浣，因據景各成一絕句，題其副楮。復畫貌山水，得其神，余詩貌復畫，僅得其肖似，更輸一籌也。[36]

王世貞認爲中年的張復已經成爲蘇州畫壇的中堅力量，所師甚廣，并能“自運其生趣于蹊徑之外”，即使在繪畫功力上還與仇英存在差距，但畫境格高，形神兼備。

王世貞得到這組二十景山水畫册之時，剛剛升任南京刑部尚書，在赴任途中“携行梁溪道中，塵思爲之若浣”，并“據景各成一絕句”。今畫已不存，或能從王世貞的題畫詩中揣摩一二，試舉其中四首以示：

> 疏林帶遠色，危石激清籟；時有遠鐘聲，窅堵在雲外。（其八）

圖 16 張復，《西林園景圖》冊之《風弦障》

圖 17 張復，《西林園景圖》冊之《遁穀》

圖 18 張復，《西林園景圖》冊之《息磯》

怪石露山骨，喬松吸雲根；于焉聊一憩，可以清心魂。（其十三）

一帶屏顏嶺，蒼黃晻靄間；浮雲忽中斷，界出米家山。（其十六）

高岩如被蓑，紛紛掛藤薛；下有青蔥樹，直上鬥秋色。（其十七）[37]

萬曆十八年（1590）十一月，王世貞病逝于太倉，享年六十五歲；而張復高壽，又筆耕不輟四十年，創作精力頗爲旺盛，終能在"晚年稍變己意，自成一家。"[38]

3. 晚年之作：《雪景山水圖》卷

現藏于中央美術學院美術館的張復《雪景山水》卷（見本書第214頁），作于萬曆四十一年（1613）六十八歲時，是其成熟時期的繪畫面貌。卷尾款識云："癸丑冬月寫于十竹山房，中條山人張復。"下鈐兩方白文方印，"張復私印""張元春"（圖19）。

張復此畫作于"十竹山房"，不知是其畫室名，還是他人齋室名，待考。手卷描繪了冬季雪景，在長達四米半的橫卷上繪重山復水，意境荒寒。

畫卷起首處，轉過山徑旁的屋舍，可見有行旅之人正向山道深處一座由高大的青磚城墙和朱墙重檐建築構成的城門走去，門樓建築旁豎有一杆高高挑出的旌旗，沿着城墙內側還矗立着數座高樓，遠處山谷間則是一片低矮的房屋，畫家描繪的應是一處具有軍事功能的基層行政機構"巡檢司"（圖20），這一場景在《水程圖》冊中也有表現，其《望亭巡檢司》一幀（圖21）就是一處設立蘇州與無錫之間水、陸要道上的地方軍事機構，圖中的巡檢司亦由高大的城墙、樓閣建築、高豎的旌旗等構成。明朝伊始，就在各地主要關津、要道、要地等處設立巡檢司，[39]根據需求巡檢統領雇募三十左右或百人不等的弓兵，負責盤詰往來奸細、販賣私鹽之人，查獲逃軍及囚犯，盤查無路引及面生可疑之人，緝捕盜賊，維持地方治安。手卷中的巡檢司，顯然是設立在一處人煙稀少、地勢險峻的山中關隘，張復的描畫頗具真境實感，應來自親身游歷經驗。

隨着畫卷的徐徐展開，山巒起伏跌宕，綿延不絕，山形復雜，圓峰、尖峰、方平之峰、峭拔之峰交錯變化，表現出張復晚年在描繪景物方面完全成熟而游刃有餘的能力。在重巒疊嶂、白雪皚皚的山間，坐落着幾座寺觀廟宇，其中殿閣、高塔、院墙均以淡朱色烘染，與白雪覆蓋的屋頂、山巒、以及青翠的松柏交相輝映，一派萬籟俱寂、清幽曠遠之氣象，令觀者有如親臨冬日雪後的山水間，頓有疏瀹澡雪之感；而水岸平地上錯落的漁村、靜臥的漁船、山徑小橋上趕路的行人，又給這清冷寥廓的世間平添了幾分生氣。對人類與自然山水彼此和諧相融主題的關注與細心描繪，彰顯出晚年的張復對人生的深刻理解，與晚明文人山水畫中殊少表現人物活動其間的情形大相異趣。

長卷采用的全景山水布局，與吳門畫派山水橫卷常用的布陳手法相一致，有意拉高了俯瞰的視角，天空被壓迫着僅成一綫，沒給遠景更多的展示空間，透露出吳門繪畫將北宋與南宋山水畫風相融合且又不同于浙派的時代與地域特徵。出于對雪景環境的營造，張復以淡墨暈染水面與天空，山脈則先以淡墨勾勒，稍作皴擦，再用赭石局部烘染；而對另一重要的元素——寒林，則使用了不同的處理方法：近景的雜木與松柏形態描得畫比較細緻，經嚴寒而不凋的青松翠柏先用墨筆勾勒再用花青罩染，遠處的樹木則以短直綫條粗略鋪排出輪廓大意，淡墨、中墨交替，殊少重墨醒提。

畫卷的最後，遠山之外又出現了一座城池（圖22），隱約的城墙，高聳的樓閣，層疊的建築，朱墙雪檐，與開卷的巡檢司城池相呼應，頗見畫家的匠心。《雪景山水圖》卷風格清逸簡淡，

格調静穆溫潤，在延續張復早年素樸粗簡、法度謹嚴特點的同時，更加成熟，粗放簡縱而沉穩老辣，不失爲是晚年的代表作品。

《山水》扇面（圖23），作于十七年後的崇禎三年（1630），是其極晚年的小品之作，款題："庚午仲春爲□□□寫。張復時年八十有五。"鈐朱文連珠印"元""春"（圖24）。畫中山水樹石環抱着一座紅墻朱閣的寺院，水岸邊兩位正在交談的文士似乎準備進入空亭歇息，又似乎打算穿過朱欄小橋抵達寺院之中。仲春時節，樹木蔥鬱，生機焕發，張復以重墨點葉，以花青薄塗遠山，以赭石罩染坡石，在尺咫小幅中，布局精緻疏朗，用筆簡括粗放，意境清新恬澹，給人縱筆灑脱、平淡天真之感。該扇面標明是爲某人所作，但姓名字迹已涣漫不清。大約是摺扇被使用過的原因，畫面頗有磨損，但不影響對畫境的欣賞。

張復這兩件晚年的山水畫作，雖没有直接點明是特定真景，但所繪景致無不映射着畫家親歷山水的豐富體驗與直觀感受，特别是其中都重點描繪了寺觀廟宇等人文景觀以及人的活動，令觀者身臨其境、感同身受；巧合的是，作畫的時間也與所畫季節相符，顯示出實境山水畫的意蘊。

張復實境山水畫的貢獻與意義

張復的晚年，正值董其昌所宣導的文人畫風起雲涌之際，以董其昌爲代表的松江畫派逐漸取代了吳門畫派的重要地位。董其昌引領的晚明文人畫，在繼承北宋蘇軾宣導的講究學養、注重詩畫關係、追求畫外之意的士夫畫傳統以及元代趙孟頫推動的重視古意、以書入畫的寫意畫之基礎上，將所謂的文人業餘身份、自娛自樂的作畫心態、博學内斂的士氣、逸筆草草不求形似的筆墨趣味，視作文人畫的核心要素，並以人爲劃分的南宗山水畫家作爲師學典範。

董其昌的南北宗理論極大地影響了晚明至有清一代畫壇，晚明之後的文人畫，大多轉向以臨摹南宗大師的圖式圖譜、記背古人程式符號爲主。許多文人山水畫，實際上使用的是一種程式化的拼合方法，即將臨摹記背的古人之山水樹石符號要素搬前挪後、置左换右地組合在一起，形成一個畫面，再題曰仿某某筆意。這樣的山水畫，雖然注重筆墨的表現力，然而其缺憾也是顯而易見的：一是在畫面整體布陳上顯得呆板而概念化，缺乏實境繪畫所具有的鮮活獨特的感受與自然天成的意境；二是山水丘壑形象匱乏，缺乏豐富的變化與生動的氣韵。實境山水畫最大的長處在于：由于有親歷的獨特感受，所以視角獨特新鮮，形象别致生動，具有臨摹之作無可替代的的感人魅力；尤其在畫面整體意境的表達上，既在情理之中，又出意料之外，很難以閉門書齋、苦心臨摹、隨意組合的方式編造出來。

在文人畫勃興之後，不僅松江地區、包括蘇州等地的衆多畫家紛紛轉向不重形似、輕視形神關係、以書法用筆入畫、標榜寫意、玩筆弄墨、一味師法南宗的文人逸品畫風。在這種偏頗的繪畫潮流下，與董其昌幾乎是同時代人的張復，却能保持冷静的頭腦，堅持王世貞所主張的既講究繪畫格法、又注重形神兼備、以神與境融爲境界、以筆墨與實境相和爲意趣的繪畫觀念，實屬難得。

本文雖然只討論了張復不同時期的幾件作品，却仍可大致勾勒出其繪畫發展的基本脉絡。通過他與王世貞等文人學者鑒藏家的書畫交游，亦可以多側面地了解其畫風特點與成就。張復最爲重要繪畫成就，是其實境山水畫的創作，然而由于不合文人寫意畫的時風趣尚，張復的繪畫藝術在身後一直受到忽視，僅將其視作晚明蘇州畫壇衆多職業畫家中的一員。

重新審視與思考中國繪畫發展的歷史，張復作爲一名不爲晚明文人畫潮流所左右、能够

圖 19 張復，《雪景山水圖》卷尾張復款識與印章

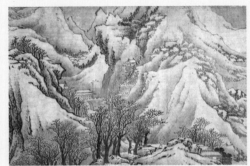

圖 20 張復，《雪景山水圖》卷局部《巡檢司》

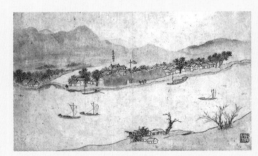

圖 21 錢穀、張復，《水程圖》册之《望亭巡檢司》

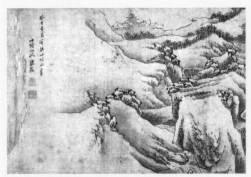

圖 22 張復，《雪景山水圖》卷尾局部《城池》

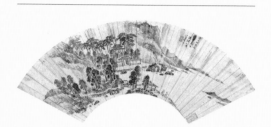

圖 23　張復，《山水》扇面，紙本設色

圖 24　張復，《山水》扇面上張復款題與印章

擔負起延續唐宋繪畫傳統并有所貢獻的布衣畫家，應該得到後人足夠的敬意與重視。當然，張復的實境山水畫，并未達到完善的程度，倘若能夠更好地淘咏古人的筆墨、更深刻地錘煉對山水真景的體悟，當會取得更大的成就。然而，遺憾總是存在的。

注釋

[1] 參見孔達、王季遷編，周光培重編：《明清畫家印鑒》，"張復"條下有"嘉靖丙午生，崇禎辛未年八十六尚在"，吉林文史出版社，1988年，第213—214頁。

[2] 如（明）朱謀亞：《畫史會要》、（明）姜紹書：《無聲詩史》、（明）徐沁：《明畫録》等。

[3] （五代）荊浩：《筆法記》，《中國古代畫論類編》，人民美術出版社，1998年，第605頁。

[4] （宋）郭熙：《林泉高致》，《中國古代畫論類編》，人民美術出版社，1998年，第635頁。

[5] 參見（清）龔賢：《柴丈畫説》，轉引自俞劍華編：《中國古代畫論類編》，人民美術出版社，2005年，第791頁。（清）笪重光：《畫筌》，《中國古代畫論類編》，人民美術出版社，1987年，第15頁。

[6] 參見（明）王世貞：《藝苑卮言》卷三，國家圖書館藏文津閣本《四庫全書》（以下版本同），《弇州四部稿》卷一百四十六，集部第四二八册，商務印書館，2005年，第339頁；《又人日詩畫》，《弇州續稿》卷一百六十九，集部第四二九册，第325頁。

[7] （唐）司空圖：《二十四詩品》，（清）何文煥輯：《歷代詩話》，中華書局，2011年，第42—43頁。

[8] （明）姜紹書：《無聲詩史》卷三，《畫史叢書》（三），上海人民美術出版社，1982年，第48頁。

[9] 有關張復的交游情況，參見（明）王世貞：《題畫會真記卷》，《弇州續稿》卷一百七十，集部第四二九册，第327—328頁；《徐孟孺》，《弇州續稿》卷一百八十二，集部第四二九册，第381頁。（明）黎民表：《遇張元春》，《瑤石山人稿》卷四，《文淵閣欽定四庫全書》，第1277册，第6—7頁。（明）歐大任：《劉憲使招飲禹山園，同梁思伯、黎惟仁、梁宣伯、張元春賦》，《南畱集》卷之一，《四庫禁毀叢刊》集部第四七册（以下版本同），北京出版社，1998年，第475頁。（明）孫鑛：《書畫跋跋》卷三"錢叔寶紀行圖"，《中國書畫全書》（五），上海書畫出版社，2009年，第103頁。（明）胡應麟：《憶同俞羨長、張元春、何主臣、吳德符游宿湖上，彈指隔歲，孤坐小園，橫塘煙雨，甚思四君，挐木蘭飛白墮共之輒題一絕便面寄吳生，傳致三子》，文淵閣欽定《四庫全書》，第1290册，《少室山房集》卷七十七，第6頁。

[10] （明）王世貞：《泛太湖游洞庭兩山記》，《弇州四部稿》卷七十三，集部第四二八册，第35—37頁。

[11] （明）王世貞：《用晦》，《弇州四部稿》卷一百二十二，集部第四二八册，第241頁。

[12] （明）王世貞：《余德甫》，《弇州四部稿》卷一百二十，集部第四二八册，第232頁。

[13] （明）歐大任：《七夕同梁公瑞、鄧君肅、黃公補、張元春、黃公紹集梁思伯宅得簾字》，《歐虞部集》卷一，第474—475頁。（明）王世貞：《奉壽御史大夫楊公五袞長歌》，《弇州續稿》卷九，集部第四二八册，第500頁。

[14] （明）王世貞：《梁思伯内翰過訪》，《思伯過小祇園，分韻得飛字》，《弇州四部稿》卷四十一，集部第四二七册，第702頁；《與歐楨伯》，《弇州四部稿》卷一百二十二，集部第四二八册，第242頁。

[15] （清）卞永譽：《式古堂書畫匯考》"畫卷之十二"著録王世貞所藏《王晉卿煙江疊嶂圖卷》題跋，有："隆慶壬申孟冬廿日南海梁孜共觀于心遠堂"，浙江人民美術出版社，2012年，第1265—1268頁。

[16] （明）歐大任：《送張元春兼寄俞仲蔚三首》，集部第四七册，第475—476頁。

[17] （明）王世貞：《倚家弟調送張元春游嶺南四絶》，《弇州四部稿》卷五十二，集部第四二八册，第745頁。

[18] （明）王世貞：《錢叔寶溪山深秀圖又第二卷》，《弇州四部稿》卷一百三十八，集部第四二八册，第309頁。

[19] （明）王世貞：《錢叔寶紀行圖》，《弇州四部稿》卷一百三十八，國家圖書館藏文津閣本《四庫全書》（以下版本同），

集部第四二八册，商務印書館，2005年，第309頁。

[20] 參見《故宮書畫圖録》第二十二册，"明錢谷紀行圖"，臺北故宮博物院，2003年，第352—357頁。

[21] 錢毅此跋見于《故宮書畫圖録》第二十八册，《明錢毅張復合畫水程圖册（上册）》，臺北故宮博物院，2009年，第60頁。此題跋按說應是題在《紀行圖》册之後，但現在則附在《水程圖》册"上册"張復臨本之後，題跋有被裁剪的痕迹，疑爲從《紀行圖》册後移至《水程圖》册之後。

[22] 參見《明錢毅張復合繪水程圖册（中册、下册）》，《故宮書畫圖録》第二十八册，臺北故宮博物院，2009年，第62—73頁。

[23] 《水程圖》册應王世貞要求，張復又于萬曆五年（1577）補繪兩開《張灣》和《通州》，王世貞題跋見《明錢毅張復合畫水程圖册（下册）》，《故宮書畫圖録》第二十八册，臺北故宮博物院，2009年，第69頁。

[24] （明）王世貞：《錢叔寶紀行圖》，《弇州四部稿》卷一百三十八，集部第四二八册，第309頁。

[25] （明）王世貞：《安氏西林記》，《弇州續稿》卷六十，集部第四二八册，第720—721頁。

[26] （明）王世貞：《安氏西林記》，《弇州續稿》卷六十，集部第四二八册，第720—721頁。

[27] 同注 [26]。

[28] 同注 [26]。

[29] （明）王世貞：《安氏西林記》，《弇州續稿》卷六十，集部第四二八册，第720—721頁。

[30] 同注 [29]。

[31] 同注 [29]。

[32] （明）王世懋：《張元春畫跋》，《王奉常集》，《四庫全書存目叢書》集133，齊魯書社，1997年，第724頁。

[33] （明）胡應麟：《張元春爲余作書齋四圖各系以詩》，《少室山房集》卷七十五，文淵閣欽定《四庫全書》，第1290册，第14頁。

[34] （明）王世貞：《疏白蓮沼築芳素軒記》，《弇州續稿》卷六十五，集部第四二八册，第745頁。

[35] （明）王世貞：《游攝山棲霞寺記》，《弇州續稿》卷六十三，集部第四二八册，第736—737頁；

[36] （明）王世貞：《題張復畫二十景》，《弇州續稿》卷一百七十，集部第四二九册，第329頁。

[37] 同注 [36]，第555頁。

[38] （明）朱謀垔：《畫史會要》，《中國書畫全書》（六），上海書畫出版社，2009年，第191頁。

[39] 參見王偉凱：《試論明代的巡檢司》，《史學月刊》，2006年第3期，第49—53頁。

作者簡介

杜娟（1962—），生于天津。1993年畢業于中央美術學院美術史系，獲碩士學位。2003年畢業于中央美術學院文化遺產學系，獲博士學位。1993年起任教于中央美術學院人文學院。現爲中央美術學院人文學院副教授。

明末清初的紅樹青山圖
—— 關于中央美術學院美術館所藏的幾件青緑山水畫

邵彦

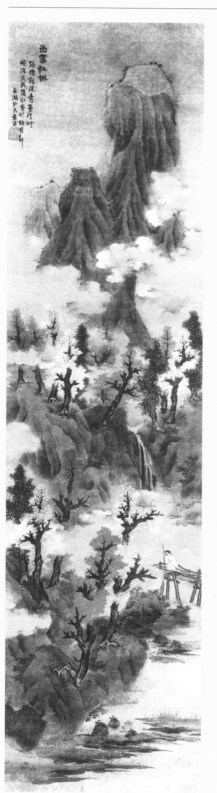

圖 1 藍瑛,《白雲紅樹圖》軸, 故宮博物院藏

一、紅樹青山, 從藍瑛上溯董其昌

中央美術學院美術館收藏的古代繪畫中, 有一件藍瑛(1585—1664)《白雲紅樹圖》軸, 爲重色青緑山水, 兼具紅樹、青山、白雲的特徵, 這種畫法曾在明末清初曇花一現, 藍瑛正是其代表性畫家。他的類似作品還有《白雲紅樹圖》軸(故宮博物院藏, 圖 1)、《丹楓紅樹圖》軸(上海博物館藏, 圖 2)、《摹張僧繇青緑山水圖》(天津博物館藏)、《仿張僧繇山水圖軸》(無錫博物院藏, 圖 3), 畫法彼此近似, 山體都使用了較爲濃重的青緑設色, 樹葉使用了朱砂設色, 表現秋季的紅葉, 顏色强烈、鮮明、刺激。畫上大多自題爲取法"張僧繇"。

上海博物館藏本自題"畫于邗上", 當爲藍瑛五十七、八歲時所作, 即崇禎十四、十五年(1641—1642)居揚州期間。故宮博物院藏本自題作于"順治戊戌"即順治十五年(1658), 藍瑛七十四歲。中央美術學院美術館藏本自題"時年七十又五也", 則是作于順治十六年, 晚于故宮藏本一年。天津博物館藏本自題"張僧繇畫"但無作畫時間、地點資訊。無錫博物館本則無任何作者自題和款、印, 僅以風格判斷爲藍瑛所作, 可能原多扇屏風中的一扇。天津本書法與上海本相近, 作畫時間地點可能也在揚州; 無錫本若爲多扇屏風之一, 有可能也是作于揚州(藍瑛在揚州作過多件多扇屏風)。總之, 藍瑛的這一類型作品出現的時間, 大致可以限定在五十七八歲前後, 創作一直延續到他七十五歲以後, 地點從揚州到杭州, 應當説是他晚年的一種創作類型。那麽, 它們的淵源到底何在? 它們與"張僧繇"到底是何關係?

目前傳世的"張僧繇"没有一件真迹, 從藍瑛上溯, 直接的源頭是董其昌。已有學者指出:"藍瑛還有一類青緑没骨山水, 如《山川白雲圖》, 題云'法張僧繇之筆', 其實并無根據表明他仿自張僧繇, 而在董其昌的繪畫作品中, 倒經常有以仿張僧繇或唐楊昇爲題的青緑没骨山水, 可見這種畫風是由董其昌等文人畫家布揚并流行的, 藍瑛無疑是受了這一風氣的影響。"[1]

二、異色斑斕, 吳門、張僧繇和楊昇

對色彩的關注其實可以上追吳門的傳統。吳門畫家中沈周以水墨爲主, 而從文徵明開始已經在嘗試更多地使用色彩, 并影響了仇英, 他更多地使用小青緑畫法(仇英使用色彩的另一個淵源應當是蘇州的工藝美術傳統, 包括他所出身的漆器工藝傳統)。這一傳統似乎可以再往上追溯到王蒙。在"元季四家"中, 黃公望和王蒙都嘗試用設色中和紙上乾筆淡墨帶來的筆墨乾枯的問題, 黃公望創造了淺絳法, 而王蒙則多用赭石, 被譏爲"火燒山"。他的《太白山圖》《葛稚川移居圖》裏就用高飽和度的赭石色來表現紅楓或其他秋葉。這對于董其昌用紅色畫樹可能具有啓發意義。

董其昌的山水畫使用濃重色彩, 始見于其早期代表作《燕吳八景》册(上海博物館藏, 1596, 圖 4)中"西山雪霽仿張僧繇"一頁就描繪了白粉積雪下的紅樹青山, 畫樹兼用了赭石

和朱砂；另外"西湖蓮社""舫齋候月"兩幅也應用了石青重色，"西山暮靄"一頁雖然屬于小青綠，但它嘗試在米氏雲山中施加較爲飽滿的顏色，也屬別開生面。這幾開畫的共同特點，一是使用絹本，二是敷色基本呈現勾勒平塗效果，其中"西山雪霽仿張僧繇"一頁已經達到没骨的狀態。

董其昌可信的重色青綠作品，除了《燕吳八景》册和著名的《畫錦堂記書畫》卷，只有一些小件，如《秋山積翠圖》扇頁（上海博物館藏，年份不詳）、《仿古山水册》之五"秋山黄葉寫所見"（上海博物館藏，庚申或乙丑，1620或1625），《仿古山水册》之四"澗松圖"（故宮博物院藏，絹本設色，年份不詳）、《仿古山水册》之四"仿唐楊昇"（故宮博物院藏，紙本設色，年份不詳，圖5）。

這一開"仿唐楊昇"的畫頁使我們注意到這種"紅樹青山圖"的又一個關聯人物——唐代畫家楊昇。楊昇在董其昌筆下出現的次數很少，藍瑛幾乎未提及過他，但是他的傳世作品却比"張僧繇"還要多些。

然而，無論是張僧繇、趙伯駒還是楊昇，他們的傳世作品中并無真迹。高居翰《中國古畫索引》載張僧繇名下作品設色山水畫兩件（皆藏臺北故宮博物院，皆爲立軸）并提出了鑒定意見：[2]

《秋景圖》傳爲宋人仿張僧繇山水。明末清初，藍瑛畫派。
《雪山紅樹圖》有畫家名款（彦按：有"僧繇"二字）。17世紀。

第一幅《秋景圖》在《故宮書畫圖録》著録名爲《宋人仿張僧繇山水軸》，僅見黑白圖，[3]但樹法用筆蒼勁，明顯受藍瑛影響，山體輪廓和結構的綫條畫法也近似于藍瑛的兩件《白雲紅樹圖》，只是樹木姿態和房屋形狀比較僵硬，應當是清初武林派的作品。王季遷稱其"僞"而"很好"，"畫像藍瑛，很好"[4]；高居翰稱其爲明末清初藍瑛畫派作品，都是相當準確的。

第二幅《雪山紅樹圖》在《故宮書畫圖録》著録名爲《六朝張僧繇雪山紅樹圖》，亦僅見黑白圖，[5]大部分樹冠使用裝飾性的夾葉畫法，略近文徵明派。王季遷亦指出"樹木筆法似文派畫家所寫""大約明畫"[6]。高居翰稱其爲17世紀作品亦是準確的。此圖中的建築物，近景有石拱橋，三孔圓拱，其欄板特別是欄端石上的雕飾較爲精美，不似郊野之物，倒是與衆多明清"蘇州片"《清明上河圖》中的石橋頗爲神似；中景建築物爲三座兩層樓房，遠景還有城郭與樓房，房頂幾乎皆爲歇山頂，等級不低，圍以冬設夏除的格扇，[7]明顯是宋人的樓房畫法。遠景畫了大量符號化的松杉之類樹木，亦是明代蘇州片中所常見。因此基本上可以認爲這幅立軸也是一件"蘇州片"。此圖雖有張僧繇名款，當然不可能是真的款，但是從本幅黑白圖片上未見。

高居翰指出第二幅《雪山紅樹圖》在耶魯大學美術館藏有類似作品，但置于楊昇名下。再看他所記載的楊昇設色山水畫，[8]目前找到圖片可供研究的有三件收藏在美國博物館，分別是弗利爾美術館的《秋山紅樹圖》軸、大都會藝術博物館的《雪景圖》軸，和耶魯大學美術館的《溪山雪霽圖》軸。耶魯大學本和上文所述臺北故宮博物院的張僧繇《雪山紅樹圖》構圖相似。另有一件是臺北故宮博物院的《山水》卷。高居翰指出宋人和元人的題跋和鈐印均爲僞造，畫疑爲晚明之作。[9]王季遷指爲"僞、劣，絹色染過"[10]。

此外還有幾件楊昇作品都被高居翰判斷爲僞作，筆者未找到圖片，只能先引録其意見：[11]

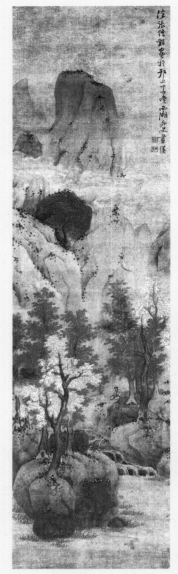

圖2 藍瑛，《丹楓紅樹圖》軸，上海博物館藏

圖3 藍瑛，《仿張僧繇山水圖》軸，無錫博物院藏

圖4 董其昌，《燕吳八景》冊，上海博物館藏

圖5 董其昌，《仿古山水冊》之四"仿唐楊昇"，故宮博物院藏

北京故宮博物院《秋景圖》（傳），手卷，絹本設色，疑爲16世紀的蘇州僞作。

《教育部第二次全國美術展覽會專集第一種：晉唐五代宋元明清名家書畫集》，5，《雲白山青圖》軸，根據傳爲宋徽宗1144年的題名歸爲楊昇之作。後世作品。

《晉唐宋元明清名畫寶鑒》圖版9（京都小川氏收藏），畫雪中河景。後世臨本，另有疑爲同件的作品，收錄于伊勢專一郎《支那山水畫史》，見《中國名畫集》1和39，是兩件此類題材更晚的仿古之作：第一件被歸爲楊昇名下，第二件則被名爲"宋摹"楊昇之作。

《南宗衣缽》，《山間雪霽》，……以僞造的"皇家"題簽將其歸于楊昇名下。後世臨本。

《顧洛阜藏中國書畫圖錄》，4，《雪山圖》（傳），繪關山小雪之景，冊頁。書中著錄爲"北宋佚名畫家"，或可定爲宋末。

被當成仿古資源或僞造對象的另一個名畫家是南宋初年的趙伯駒。臺北故宮博物院收藏有很多趙伯駒款絹本設色山水畫。其中青綠設色卷四件，王季遷認爲《秋山無盡圖》是"清初僞筆"，《上苑春游圖》"院畫，僞，劣"，《滕王閣宴會圖》"僞，明小家筆"，《瑤池高會圖》"清初僞本"。另有設色山水六件，或判斷爲"明院僞本"，或"明僞"，或"仇英派畫家僞"，或僅指出"僞"。[12]

綜合這些評議來看，張僧繇、楊昇、趙伯駒款識僞作的作僞（或誤定）的時間比較明確的集中于16世紀至18世紀，也就是晚明到清代前中期，作僞的地點既有蘇州（蘇州片），也有杭州（武林派），董其昌的改造原型或者說靈感來源，應當就是晚明流行的托古僞作。董其昌的創新以及同時代江蘇南部地區畫家的跟隨，在其中充當了一個傳遞和過渡的角色。而後來武林派畫家也加入了"創造"新的"張僧繇、楊昇、趙伯駒"的行列。

三、從董其昌到藍瑛，紅樹青山畫法的成熟和傳播

《仿張僧繇白雲紅樹圖》卷（臺北故宮博物院藏）卷後自題爲可靠的董氏書迹，反映了他對這類畫法的觀點。董其昌在此雖然宣稱其原型爲"張僧繇沒骨山"，但卻又以"有筆有墨"爲自得。前述幾件小型作品也都是在完整的水墨骨架上加施較爲飽滿的顏色而成。總體上看，董其昌的重色青綠技法并沒有脫離水墨畫"有筆有墨"的規範，沒骨畫法并未成熟。

筆者曾多次撰文指出，藍瑛并非"浙派殿軍"，而是松江派周邊，尤其是他青壯年時代追隨孫克弘、董其昌、陳繼儒，從畫風到交游上都努力融入松江派圈子，也深受吳門派餘緒影響。其中董其昌在創作上對他的影響最爲深遠。董其昌探索重色青綠技法的過程中，藍瑛常追隨左右，自然會受到董其昌的啓發。他早年曾經在水墨畫中加入很淡的青綠設色，如《江皋暮雪圖》軸（浙江省博物館藏）；後來也會加入不透明的石青色，如《桃源春靄圖》軸（青島市博物館藏）。藍瑛或者是通過董其昌看到了一些"張僧繇"的作品，或者是通過董其昌的描述和題跋對市面上流行的"張僧繇沒骨山水"進行了富有想像力的解讀和加工，在董其昌的基礎上創造出了更爲成熟的紅樹青山圖。

在董其昌筆下，這些"仿張僧繇"重色山水還只有紅樹和青山兩大特色，冠名有張僧繇和楊昇兩種。藍瑛進一步將它們集中于張僧繇名下，也將技法進一步推進成熟，白雲在宋代青綠山水中通常作爲點綴、薄塗白粉，在藍瑛筆下變得形態誇張、流宕多姿、敷色厚重，形

成紅樹、青山、白雲的固定面貌。

這種技法在藍瑛六十歲以後才完全成熟，他用水墨畫畫出完整的山石骨架與紅、白、藍、綠等多種不透明色的并用，色墨互不相礙，形成白雲、紅樹、青山的鮮豔效果，與董其昌的沒骨畫法有明顯區別，色彩更爲明豔，裝飾效果更爲强烈。這一技法在五十七八歲所作《丹峰紅樹圖》軸中已經運用自如，到了七十四歲的《白雲紅樹圖》軸（故宮博物院藏）中進一步圓融成熟。

總體上可以認爲，使用紅色畫樹，形成以紅樹、青山、白雲爲特徵的重色青綠山水，是董其昌和藍瑛兩人極富個性特色的創作手法。這種畫風可以説是董其昌的創新，藍瑛則將它推向成熟。明末清初的圖像環境是豐富而紛亂的，對於董其昌和藍瑛這樣極具創新能力和畫家來説，時代很近的僞作也成爲創新的資源。

董其昌使用色彩的創新，對松江、吴門一帶的畫家多少有些影響。明末松江畫家沈士充《仿古山水》册頁之二"仿趙伯駒"（故宮博物院藏）就運用了濃重的石青、石綠和白粉，也畫了紅樹；這部册頁中"仿惠崇"一開也使用了白粉，"仿摩詰"一開使用了石青和白粉。蘇州畫家張宏（1577—1652後）《臨古山水册》十二開之一（中央美術學院美術館藏）（圖6），松江畫家趙左《山水圖册》之一（故宮博物院藏）（圖7），也都使用了紅樹青山畫法。清初蘇州畫家惲向的《仿古山水》册頁（蘇州博物館藏）中有三開也使用了濃重的石青、石綠，有一開還畫出了紅樹。甚至遠在山西的傅山、傅眉父子的山水册頁中，也包含鮮豔的紅樹。不過，這些都是仿古册頁中的一開或數開，并没有董其昌、藍瑛那樣的大型卷軸作品。但是清初"四王"中的"老二王"，接受的董其昌影響更爲直接和明顯，他們除了用紅樹青山法畫過一些仿古册頁外，也畫過一些立軸和手卷。其中王時敏的濃烈設色僅見于册頁，如《杜甫詩意圖》册之"含風翠壁孤煙細"，而立軸則多減低色彩强度，效果接近小青綠，如《仿黄公望浮巒暖翠圖》軸、《秋山白雲圖》軸。只有王鑑將重色畫法用于立軸和手卷。不過細看之下，仍多以大青綠或小青綠山石配以赭紅色的樹幹，赭紅色樹冠也時有一見，有一本《仿古山水圖》屏之六"壇高紅樹遠"、之八"仿叔明關山蕭寺"，另一本《仿古山水圖屏》中的三條"丹台秋色仿楊昇""春山仙館仿惠崇""溪山行旅仿范寬"，有一開仿古山水散頁自題"臨楊昇"（圖8），"臨楊昇"的説法很可能應當溯源到董其昌。

在受藍瑛影響的武林派畫家中，善畫這類重色青綠没骨山水不乏其人，如劉度。這類作品有《仿張僧繇白雲紅樹圖》（圖9）、《仿張僧繇山水圖》軸（皆爲山東省博物館藏）等，與藍瑛甚爲接近，只是綫條精細，缺乏藍瑛或蒼勁或靈動的變化，使得畫具裝飾性。中央美術學院美術館所藏章聲的重色《青綠山水》長卷屬于這一波色彩風潮的尾聲（圖10）。章聲雖然是清初武林派的重要山水畫家，畫風嚴謹工細，上溯五代荆關畫法，并深受吴門派影響。這幅畫的勾勒綫條實際上更接近仇英，設色法也接近仇英（包括用金綫複勾山石的技法），而不是簡單地搬用藍瑛的紅樹青山。只是在仇英的基礎上大大加重、加厚了顏色，很多山石上塗染敷色多遍，形成類似于宋畫《千里江山圖》、納爾遜藏《潯陽琵琶圖》那樣的强烈誇張和視覺刺激的效果。這種色相可能是對藍瑛的一種響應。這種色彩在有清一代繪畫中幾乎斷絶，轉移到了工藝美術中。現代山水畫家張大千、吴湖帆等人才重新運用了類似的色彩，只是他們的靈感來源已經不限于傳統卷軸畫了。

其他浙江畫家更多地將這一技法改造、弱化，向傳統面貌的青綠山水畫法回歸，如藍瑛子藍孟《洞天春靄圖》軸（浙江省博物館藏，圖11）已經變成薄塗石青色，色彩清淡雅致。紹興的世家子弟祁豸佳（1594—1683）屬于文人畫家，但其山水畫風較爲工能，接近職業畫家，

圖6 張宏，《臨古山水册》十二開之一，中央美術學院美術館藏

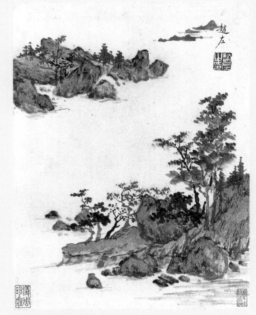

圖7 趙左，《山水圖册》之一，故宮博物院藏

圖8 王鑑，《仿古山水圖屏》

圖 9 劉度，《仿張僧繇白雲紅樹圖》，山東省博物館藏

圖 10 章聲，《青綠山水》（局部），中央美術學院美術館藏

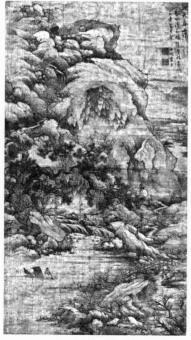

圖 11 藍孟，《洞天春靄圖》軸，浙江省博物館藏

并深受吳門影響，中央美術學院美術館藏他的《仿張僧繇畫法山水》軸，與其常見的水墨小寫意山水畫法不同，是一件工筆重色山水畫。紅樹燦爛奪目，畫上自題此畫是爲友人作壽，紅樹可以營造喜慶、吉祥的效果。此畫作于甲寅（1674），作者已八十一歲，目力尚能控制如此微妙的色彩變化，實屬難得。但山上的青綠設色却有綠無青，石青也變得極薄極淡、若有若無，即使考慮到保存不佳、顏色脱落的可能，也應當承認畫家主動將青綠則極度弱化，以避免紅綠撞色對度刺激的效果。這種變化可能是由于祁豸佳作爲文人畫家、世家子弟的審美趣味決定的。畫上明確題寫了是"仿張僧繇畫法"，而且畫出了誇張的流雲，塗以較厚的白粉，這些很可能是受藍瑛啓發，因爲藍瑛在明末和清初數次赴紹興，與祁氏族人也有交往。但是這幅畫山形較爲破碎，綫條稍嫌纖弱，表明祁豸佳也有可能直接從吳門的某些張僧繇款"古畫"得到啓示。這件作品顯示了明末清初作爲畫壇周邊的紹興畫家，與明代中期以來的畫壇中心吳門，以及省城杭州之間的微妙關係。

注釋

[1] 參見孔達、王季遷編、周光培重編：《明清畫家印鑒》，"張復"條下有"嘉靖丙午生，崇禎辛未年八十六尚在"，吉林文史出版社，1988年，第 213—214 頁。單國强主編：《中國美術史·明代卷》，齊魯書社、明天出版社，2000年，第 152 頁。

[2] *An Index of Early Chinese Painters and Paintings: Tang, Sung, and Yuan*（《中國古畫索引》），Universityof California Press, 1980, p.5.《中國古畫索引》出版于 1980 年，系在喜龍仁和梁莊愛倫的成果基礎上綜合增編而成，因此書中的鑒定意見不完全是高居翰的個人看法，而是在西方非華裔學者中有一定代表性的觀點。爲行文方便，本文引用此書觀點仍稱爲高居翰觀點。

[3] 《故宮書畫圖錄》，第二册，第 279 頁，編號成 195.21 故畫乙 02.08.00134。

[4] （美）楊凱琳編著：《王季遷讀畫筆記》，中華書局，2010 年，第 48 頁。

[5] 《故宮書畫圖錄》，第一册，第 1 頁，編號成 226.1 故畫丙 02.06.00001。

[6] 同注 [4]，第 21 頁。

[7] 關于宋畫中冬設夏除的格扇，見揚之水《古詩文名物新證》，《宋人居室的冬和夏》，紫禁城出版社，2004 年，第 309—312 頁。

[8] *An Index of Early Chinese Painters and Paintings: Tang, Sung, and Yuan*, University of alifornia Press, 1980, pp.22-23.

[9] 同注 [8]，第 22 頁。

[10] 同注 [4]，第 169 頁。

[11] 同注 [8]，pp.22-23.

[12] 同注 [4]，第 202—203 頁。

底層的聲音：胡葭與《流民圖》

黄小峰

儘管我們對活動在康熙初年的胡葭一無所知，但這并不妨礙可能是他存世孤本的《流民圖》在美術史上占據一席之地。

1679年早春，這位曾經當過官、而今靠筆墨爲生的文人，畫了一套由 20 幅畫面組成的册頁，描繪的是乞丐和市井人物。[1]這個主題會讓我們迅速地想起美術史中一件著名的作品——周臣畫于 1516年的《流民圖》（分藏于克利夫蘭美術館、檀香山美術館，圖 1）。與之相關的還有另外兩件鮮有人知的作品：（傳）吳偉《流民圖》（大英博物館藏）、石�《流民圖》（陝西歷史博物館藏，1588）。"流民圖"這個概念，儘管可以追溯至文獻中記載的北宋鄭俠《流民圖》，也即一種諷喻社會陰暗面的政治寓言，但却幾乎没有人去討論存世的明清作品是否都是宋代政治繪畫的子孫。譬如說，周臣、吳偉、石崝的畫作，均是在 20 世紀早期被不同的人題寫上"流民圖"的畫名，而并未曾征得過畫家的"同意"。[2]雖然我們稱呼胡葭的畫爲《流民圖》，乃是因爲兩位 18 世紀的題跋者表達過這種看法，[3]但我們同樣不知道，畫家是否同意這個說法。

"流民"的含義，歷代都十分明確，借用《明史》的定義："年饑或避兵他徙者，曰流民。"[4]按照鄭俠的模式，"流民圖"的預想觀看者是統治者，所畫的是由于社會與政治的動蕩而產生的難民，他們面臨的是死亡，需要的是國家的救助。這種政治繪畫在明代政壇有若干實例，最著名的莫過于禦史楊東明進呈萬曆皇帝的《饑民圖》二十四幅，描繪的各段場景包括"人食草木""全家縊死""刮食人肉""餓殍滿路""殺二歲女""子丐母溺""饑民逃荒""夫奔妻追""賣兒活命""棄子逃生"等等，大多都是死亡的慘狀。[5]兩相對照，我們可以很容易地發現，周臣、吳偉、石崝，以及胡葭的繪畫，從主題上而言與鄭俠模式大不相同。

筆者曾以周臣的繪畫爲中心，對美術史中的"流民圖"進行過初步考察。[6]一直以來，理解周臣繪畫的邏輯無外乎以下四步：一、指認畫中人全部是乞丐；二、把乞丐與"流民"進行聯繫；三、流民與乞丐是值得憐憫的；四、認爲畫家通過描繪乞丐與流民來表現同情之心并隱喻時世。可以看到，這種邏輯最關鍵的是前兩步，但恰恰是這兩步很少得到仔細的討論。

周臣畫面現存的 24 個人物中，儘管 20 人可明確是乞丐，但有 4 個并非乞丐，其中 2 個是雲游化緣的僧道，還有 2 個是不同年齡的女性，很有可能是明代中期以來在松江、蘇州等江南城市活躍的職業女性，當時常稱之爲"賣婆"（圖 2）。幸運的是，周臣少見地在畫完後寫有一段長題，明確指出畫中所畫的是"市道"（在市井中活動、以各種職業謀生的人）和"丐者"（乞丐）。周臣的畫原爲册頁形式，每開畫有 2 人，各居左右，形成某種相對獨立但又有呼應的狀態。而吳偉和石崝的畫都是連續性的長卷，把近百個人物通過相互的穿插組合在一起。相比較起來，胡葭的畫兼有了這兩種樣式。他的畫也是册頁，和周臣相同。每開一般畫 2 人，少則 1 人，多則 4 人。所畫人物共 45 人，比周臣的多，比石崝畫裏的 72 人則要少。雖是册頁，但人物之間較之周臣更具有群組性，多有互動和前後的疊壓關係，這一點又與吳偉、石崝的長卷組合更接近。換句話說，他的畫把單幅册頁與連續性的手卷這兩種表現形式和觀看方式連接了起來。還有一個特點可以證明他視這套册頁爲一個整體，有着構造出連續性畫

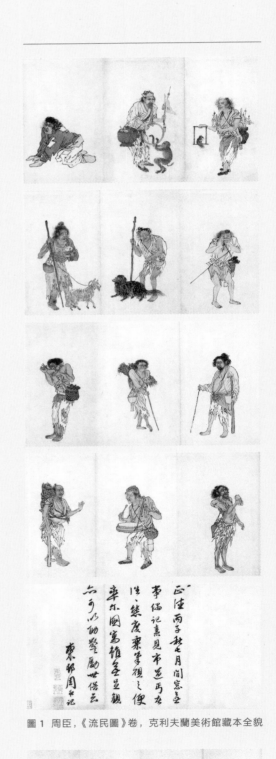

圖 1　周臣，《流民圖》卷，克利夫蘭美術館藏本全貌

圖 2　周臣，《流民圖》卷，檀香山美術館藏本局部

面的强烈意願：胡葭給每幅畫都用淡墨仔細塗出了背景，烘托出畫中人物，營造出背景的空間感，這樣一來，便緊緊地把每一開的畫面連接在一起。

胡葭的畫册就像是周臣的擴大版，所畫數十個人物形象，包括了各種乞丐和市井中的職業人士：

第一幅：畫兩個打扮奇特的乞丐，兩人套進同一件反穿的長袍裏，各扎兩個奇怪的小髮髻。其中一人手拿一枝有花蕾的花枝。其乞討方式不明，應是以滑稽的形象取樂觀者。

第二幅：畫兩位女性表演者，一老一少，老者懷抱三弦，年輕者懷抱另一樂器以及一把傘。二人衣裝整齊，是游走在市井中賣唱的女藝人。

第三幅：畫帶小孩的一家三口。男性手中的傘柄拄着地，背上有一白布狀的東西，似乎是其謀生計的工具。

第四幅：畫相對而立的兩位男子。一位是文士打扮，手執一卷紙和兩支毛筆。深色衣袍下擺有些破爛。應是一位靠爲人寫文書狀子等謀生的下層文士。另一人頭上系着高高的頭巾，類似于宋代雜劇人物的“渾裹”，背着一個包袱，手裏捧着一個盒子狀的物品。腰間掛着一個水鉢狀的物品。盒子和水鉢應都是謀生用具。

第五幅：畫一男一女。男性是一位雙腿殘疾、用雙手支撐移動的乞丐，禿着頭，背着的口袋裏插着一些棍狀物。女性手拿一面鑼，懷中有一吃奶的嬰兒，胳臂上掛着一個小筐，應是一位表演某種唱詞的女藝人，小筐是表演時作爲觀者放錢的容器。

第六幅：畫兩位男子。一人是馬戲藝人，耍狗。另一人拉二胡。

第七幅：畫兩人。一人是眼睛有問題的盲人，蹲坐在地上，雙手敲擊樂器。可能是通過這種方式演唱而進行乞討。另一人身背包袱，腋下夾着一個竹筒，可能是某種樂器，也許是漁鼓。

第八幅：畫一赤裸上身的精瘦男子正在表演，兩隻手臂上打着孔，掛着幾串秤砣狀的重物，以至于需要手拄長棍支撐，大概類似于一種特殊的功夫。身旁的地上放着筐子，應該與第五幅的一樣是用來裝觀衆施捨的錢物。

第九幅：畫兩位耍蛇的乞丐。均光脚，半露上身，身挎裝蛇的竹籠以及盛裝食物的竹筒、破蒲扇等物。前面一人正在耍一條蛇，後面一人手拿快板正在伴奏演唱。

第十幅：畫兩男子。前面一人腰插蒲扇，身背小包，手裏拿着一根很細的短棍，另一手做手勢，空中抛着一個碗，似乎在用短棍耍這個碗進行雜技表演。後面一人蹲坐的地上，雙手伸入一個箱籠裏，地上散落兩只菱角狀的物體。他的職業身份不明。

第十一幅：畫二乞丐。一人身上掛滿鼠皮，手拿一撥浪鼓，背着口袋，裏面放着漁鼓，是賣鼠藥的。另一精壯的乞丐赤裸上身，跪在地上，雙手拿着一塊磚頭。這是進行“打磚”的表演，即通過用磚塊、石頭敲擊自己展示硬功。

第十二幅：畫了四個乞丐。前排一個有殘疾，拄拐，支撐腿腫得巨大。其他三個乞丐，有一眼睛有病者，還有一人面部用紙或布遮住。明敦的題詩中説：“爛腿大麻瘋做伴，信乎

同類自成群。"認爲其中有患麻風病者。

第十三幅：畫了四人。一算命乞丐在給另外兩位盲人乞丐看手相。這兩位盲人也是以表演爲生，其中一人身旁地上放着漁鼓，還有一位少年領着他們。

第十四幅：畫了一老一少兩位女性，各自挾着一把傘，老婦挽着一個包袱，年輕女性斜挎着一個布包。這兩位女性衣着都很整齊。這一對女性，應該就是周臣《流民圖》中"賣婆"一類的職業女性。明敦和尚爲畫面所作題詩寫到："老嫗鬢姬打夥行，携包挾傘去鄉城。沿門問捉牙蟲否，還作長腔算郭聲。"他認爲這兩位女性通過爲人"捉牙蟲"而謀生。這類伎倆在現代社會裏還有，是一種行騙的手段。

第十五開：畫兩人，衣着整齊。一人擔着擔子，搖鈴賣藥，是一位江湖郎中。另一人撐着傘，傘下掛一條小招幌。他與賣藥者并不是一夥，其傘下的小招幌和第十三幅中看相的乞丐相似，最有可能是一位爲人算命的相士。

第十六幅：畫二人。一人以雜耍般的音樂演奏謀生，一邊吹着簫，一手打着鼓，褲子上還掛着拍板。另一人拿着一根細長的竹竿，竹竿頂端掛着一些圈，懷中捧着一個盒子。明敦的題詩中說："馴鼠鑽圈郭藉生，人前出入匣中盛。"他認爲這是一位馴松鼠的藝人，松鼠此刻正裝在小盒裏，表演時才放出來。

第十七幅：畫一年輕女性邊打腰鼓邊起舞，旁邊一少女，敲着小鑼伴奏。明敦題詩中說："嫂倡秧歌和小姑，擊鑼打鼓乞沿途。"看來他認爲是在扭秧歌。不過這個場景更近似于打花鼓。

第十八幅：畫二人。後面一人戴着面具行頭，頭戴烏紗，手拿寶劍。明敦題詩中說："粉個終南進士模，年殘淨界斬妖狐。"認爲表演的是年終除夕的鍾馗驅鬼。另一乞丐是他的一夥，手中捧着一隻大紅的蠟燭。

第十九幅：盲人拿着一面扁鼓和拍板在賣唱，旁邊有一位幫他領路的兒童。

第二十幅：畫二乞丐，一人戴高帽，打扮成官差模樣，在帽子上簪一大朵牡丹花，手敲一面小鑼。另一人也拿着小鑼。明敦題詩中說："倩說元魁早步瀛，簪花報喜把鑼鳴。"認爲是專門爲人報喜而討賞錢的乞丐。

畫中 20 組、45 个人物，凸顯的是市井中不同的謀生手段和不同的職業技能，而非乞丐們凄惨的生活。即使是其中最悲惨的殘疾乞丐，也并不等同于流離失所的難民，而是職業性的乞丐。在市井裏面，乞丐是一種必不可少的景觀，他們本身也屬于職業的一種。這一點，與周臣、石崿或吳偉的《流民圖》幾乎是一致的。胡葭畫中所畫的各種乞討和謀生手段，不少都與周臣、石崿、吳偉的相同，典型的如耍蛇者、耍狗者、耍松鼠者、搖鈴賣藥者、看相者、盲人樂師等等。胡葭的畫面也帶有詼諧的成分，比如第一幅兩個套進同一件破袍子裏的乞丐。

和周臣的主題一樣，胡葭并不是在進行政治諷喻，他的畫也可以放入明代中期以來興起的一種新型的"市井風俗圖"的範疇，呼應的是明代中期以來城市通俗文化和社會階層的新變化。所謂的吳偉、石崿的《流民圖》，以及明末張宏《雜技游戲圖》（故宮博物院藏，圖 3），都可以視爲這種新型"市井風俗圖"的一部分，并且與明代流行的城市風俗圖像，如仇英本《清明上河圖》、明人《太平風會圖》（芝加哥美術館藏）等有着密切的關聯。胡葭此作正可以把對這個問題的討論延展到 17 世紀後期。

胡葭的畫有一種頗爲奇特的雜糅的痕迹，可以在某種程度上看到這種市井風俗圖像的流行和傳播方式。胡葭的畫面，夾雜了類似清代的髮式和明代甚至宋代的髮式與服飾，這說明胡葭一定參照了其他的繪畫。有的時候，可能是因爲沒有認識清楚，在畫的時候出現了一些錯誤。比如第十五幅中搖鈴賣藥的江湖郎中。在吳偉和石崿的畫中都出現了同樣的人物，他

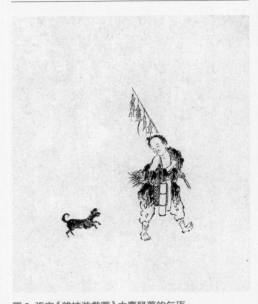

圖 3　張宏《雜技游戲圖》中賣鼠藥的乞丐

圖 4 佚名，《人物圖》，故宫博物院藏

肩挑的擔子，一頭是一個船形的藥碾子，另一頭是包裹。可是在胡葭的畫裏，船形的藥碾子真的被誤解爲了一條木船模型。不過，雖然圖像細節的描繪上有些問題，但人物形象的主要特徵却依然是準確的。這説明，在胡葭生活的康熙年間，江湖郎中早已經不再是挑着船形碾的形象了，但這種形象却已經成爲人們想象社會的方式，胡葭的畫面并不是來自于對現實生活的觀察，而是來自當時流行的其他圖本。第十三幅更加能夠證明這一點。畫面描繪看相者給從事音樂表演的盲藝人看手相，構圖竟然與故宫博物院所藏的一幅小册頁完全一致。故宫所藏的畫面是一幅絹本繪畫（圖 4）。畫面的印章顯示，這幅畫在清代中後期一直在廣東地區的收藏家手中流傳，曾經著録在吴榮光《辛丑消夏記》卷二中，爲《宋人人物册》第五幅，吴榮光定爲《李晞古人物》："絹本方幅，高七寸二分，闊七寸，不著款，左上角一印不可辨。一瞽者解行囊坐地下，旁插一旛，一人對面以手拉之，一瞽依小兒，兒手執棒向之。衣褶極似《采薇圖》。"[7]儘管吴榮光認爲是宋畫，但從畫風來看，雖然頭巾有些宋人的模樣，但可以斷定不會早于明代。胡葭看到的就是這幅畫嗎？或者是這個圖像的另外一個版本？他又是在哪看到的這幅畫？這些問題我們不得而知。但這個例子應該可以説明，在他生活的清初，這類圖像的流傳比我們認爲的要更爲廣泛。現在的研究也已經表明，周臣《流民圖》，在清代曾經有若干摹本流傳。而吴偉的《流民圖》，也有好幾個版本。[8]隨着研究的深入，這類圖像可能將會有越來越多的例子被發現。儘管在很長的時間裏，這種有關城市乞丐、賣藝者、女性藝人、小手工業者的圖像并未能得到主流美術史的關注，但他們的聲音始終是存在的，傾聽他們的聲音，將會豐富甚至改變我們對美術史的認識。

注釋

[1] 畫册第十幅蓋有"臣葭印""硯田"二印。可推知他曾做過官，後來以文墨爲生，因此才會有"硯田"印，繪畫也屬于"硯田"的物産之一。

[2] 分别是趙鶴晉、溥儒（1896—1963）、柯樹榮。

[3] 在畫册後的題跋中，僧人明敦説"寓之流民"，張爾霖説"流民之旨"。明敦的簡要記載見于乾隆年間嘉興僧人名一所寫的《田衣詩話》："明敦，字大懲，號冷齋，嘉興慈竹庵僧。吾禾前輩能詩善書者，明季則秋潭，國初則冬關，自二公後，僅見懲師而已。"晚清潘衍桐（1841—1899）《兩浙輶軒續録》（卷五一）和晚清民國的李放編纂的《皇清書史》中也都提到明敦，但基本都是來自名一的記載。只在《兩浙輶軒續録》中額外注明他本是安徽歙縣人。名一，號雪樵，曾爲嘉興白蓮寺主持，也享有詩畫的聲名。曾向在嘉興爲僧的釋明中（1711—1768）學習詩畫，《國朝畫徵續録》中就把他附于明中的傳記之後。乾隆二十五年（1760），他編纂出版了《國朝禪林詩品》；乾隆三十年（1765），他的詩集《田衣詩鈔》出版。兩本書中都收入了《田衣詩話》，對明敦的介紹就在其中。他把明敦視爲繼明末的嘉興僧人智舷（1557—1630，嘉興金明寺僧，字葦如，號秋潭、黄葉老人）和清初的僧人通復（字文可，號東關）之後的一位代表人物，并稱其爲"懲師"。據此判斷，明敦是名一的老師輩，在乾隆年間或許還在世。他除了給每幅畫面題詩，還用整個一開的篇幅題寫了題跋，落款是"廢卧陀"，看來題跋時已經是老病纏身的晚年。

[4] 《明史·食貨志》，卷七七，1878頁，中華書局，1974年，第 7 册。

[5] 劉如仲《從〈饑民圖説〉看江南水災》，《史學月刊》1982年第 4 期。

[6] 黄小峰《仇英之城：反思明代的市井風俗圖》，蘇州博物館編《翰墨流芳：蘇州博物館吴門四家系列展覽學術研討會論文集》下册，文物出版社，2016年，第 564—574 頁。

[7] 吴榮光《辛丑消夏記》卷二，光緒乙巳（1905）葉德輝郎園重刊本。

[8] 大英博物館藏有兩件有吳偉款的《流民圖》長卷，畫面一致，一件由溥儒命名爲《流民圖》（編號：1965,0724,0.8），另一件只有吳偉款（編號：1929,1106,0.2）。.

作者簡介

黄小峰（1979—），生于江西南昌。2005年畢業于中央美術學院美術史系，獲碩士學位。2008年畢業于中央美術學院美術史系，獲博士學位，同年起任教于中央美術學院人文學院。現爲中央美術學院人文學院副院長。

V 藏品著録

p011　**佚名**
　　　羅漢圖　軸

元
絹本 設色
縱 154 厘米　橫 114.5 厘米

無款。

（收入《中國古代書畫目録》第一册、《中國古代書畫
圖目》第一卷、《中國古代書畫精品録》第一卷）

p012　**佚名**
　　　羅漢圖　軸

明
絹本 設色
縱 128.5 厘米　橫 69 厘米

無款。

p014　**吴彬**（生卒年不詳）
　　　洗象圖　軸

1592年
紙本 設色
縱 123 厘米　橫 45 厘米

題款：萬曆二十年清和八日畫于長安燕邸，吴彬。
鈐印：吴彬之印（朱文方印）、文中氏（白文方印）

（收入《中國古代書畫目録》第一册）

p016　**丁雲鵬**（1547年—1628年）
　　　羅漢圖　四條屏

1604年
紙本 水墨
各縱 143.5 厘米　橫 65 厘米

（一）
題款：甲辰夏日，法王子丁雲鵬敬寫。
鈐印：雲鵬之印（白文方印）、南羽（朱文方印）
鑒藏印：丁九常印（白文方印）、道安（白文方印）

（二）
題款：甲辰夏日，法王子丁雲鵬敬寫。
鈐印：雲鵬之印（白文方印）、南羽（朱文方印）
鑒藏印：丁九常印（白文方印）、道安（白文方印）

（三）
題款：甲辰夏日，法王子丁雲鵬敬寫。
鈐印：雲鵬之印（白文方印）、南羽（朱文方印）
鑒藏印：丁九常印（白文方印）、道安（白文方印）

（四）
題款：甲辰夏日，法王子丁雲鵬敬寫。
鈐印：雲鵬之印（白文方印）、南羽（朱文方印）
鑒藏印：丁九常印（白文方印）、道安（白文方印）

p018　**涑崙**（生卒年不詳）
　　　羅漢圖　卷

明
瓷青紙本 泥金
縱 28 厘米　橫 410 厘米

鈐印：涑崙（白文方印）、長髮僧（白文方印）

（收入《中國古代書畫目録》第一册）

p022　**任仁發**（款）
　　　二仙浮海圖　軸

明
絹本 設色
縱 130 厘米　橫 83 厘米

題款：大德三年秋九月，任子明寫。
鈐印：月山（朱文長方印）

p023　**鄭文林**（生卒年不詳）
　　　二老圖　軸

明
絹本 設色
橫 156 厘米　縱 99 厘米

題款：滇仙。
鈐印：滇仙（白文方印）

（收入《中國古代書畫目録》第一册、《中國古代書畫
圖目》第一卷）

p024　**鄭文林**（生卒年不詳）
　　　女仙圖　軸

明
絹本 設色

縱 160 厘米　橫 100 厘米

題款：滇仙。

鈐印：鄭文林印（白文方印）、滇仙（白文長方印）

（收入《中國古代書畫目錄》第一冊、《中國古代書畫
图目》第一卷）

———

p025　佚名
唐人磨劍圖　軸

明
絹本 設色
縱 130 厘米　橫 75 厘米

題款：糸筆。

鈐印：一印不辨

鑒藏印：政和（朱文長方印）、天水（朱文方印）、紹興（朱
文連珠印）

———

p026　佚名
九人像　軸

明
絹本 設色
縱 121 厘米　橫 58 厘米

無款。

———

p027　傅濤（生卒年不詳）
崆峒問道圖　軸

清
絹本 設色
縱 160 厘米　橫 91 厘米

題款：崆峒問道。西泠傅濤寫。

鈐印：傅濤之印（白文方印）、生氏（朱文方印）

（收入《中國古代書畫目錄》第一冊、《中國古代書畫
图目》第一卷）

———

p028　唐寅（款）
群仙高會圖　卷

明
絹本 設色
縱 29 厘米　橫 275 厘米

題款：吳趨唐寅。

鈐印：唐寅（朱文方印）

題跋（拖尾）：《群仙高會賦》。洞賓撰。甲子之春三
月八日，洞賓與海上諸仙復敘于山島之舍。天朗氣清，
惠風和暢。座開雲母之屏，爐爇金猊之篆。蔬果交羅，
馨香畢薦。洞賓悅之，于是與諸仙舉海螺之杯，酌洪粱
之醴，歌白苧之詞，賦黃粱之曲。觥籌相錯，賡和競逐，
吹洞簫，擊漁鼓，敲檀板，舞篡篋。彩袖翩而雲翻，羽
扇揮而月舞。玉山未頹，冰壺不竭，雖瓊府丹宮、瑤臺
玉闕，亦何異于今宵之晏也。既而夕陽西墜，新月半吐，
楚岫雲低，晚江烟鎖，而群仙至此，興復不淺，高秉銀燭，
再歌再咏。慶千載之奇逢，敘人間之樂事。勝會非常，
佳期難再。自鍾離老師以至列班仙友，無不歡欣交暢也。
且吾儕得長生之術于蓬萊，寄飛仙之迹于海島。與麋鹿
而相游，對風月以爲侶。采洞口之仙芝，煮松間之白石。
拔毛洗髓，導飲服食。名山異島，無不遍及。天上人間，
頃刻而集。或秦漢之英豪，或風塵之逸客，道骨仙風，
清姿芳客，固不知有人間之樂也。而今皆名標丹籙，位
列飛仙，豈偶然哉？今吾與諸仙相遇于仁壽之室，蓋亦
夙兮。時夜方半，萬籟無聲，聞有白鶴飛鳴于九皋之表，
翱翔于雲漢之間，四顧而下，端集庭階。余熟視思欲歸洞，
群仙亦相推而起。于是聯列洞，乘羽輪，指歸途而共適，
泝杳靄于祥雲。余乃爲賦之以記其事。嘉慶丁卯六月，
成親王。
右唐六如所繪《群仙高會圖》，劫後獲見，想有神物呵
護，故兵火亦不能遭，誠可寶也。維德表棣得購而藏之，
且囑余爲跋尾，余何敢焉？適檢案頭有成親王所書《群
仙高會賦》，背臨一過，亦重爲方家所僇笑也。時光緒
三年歲在丁丑小春之朔，松坡甫邵錫元書并跋。
鈐印：飛花入硯池（朱文長方印）、臣錫元印（白文方印）、
松坡（朱文方印）

———

p032　周璕（1649年—1729年）
麻姑進酒圖　軸

清
絹本 設色
縱 117.8 厘米　橫 53 厘米

題款：麻姑進酒圖。嵩山周璕寫。

鈐印：周璕之印（白文方印）、崑來（朱文方印）

（收入《中國古代書畫目錄》第一冊）

———

p033　黃慎（1687年—?）
仙人圖　軸

清
紙本 設色
縱 110 厘米　橫 53 厘米

題款：啞性多累，聾性多喜。与其饒舌，不如充耳。瘦瓢。
鈐印：黃慎（朱文方印）、瘦瓢（白文方印）

（收入《中國古代書畫目錄》第一册）

———————

p034　鄭岱（生卒年不詳）
三星圖　軸

1740年
絹本　設色
縱 234 厘米　橫 132 厘米

題款：庚申新秋，青霞道士鄭岱寫。
鈐印：鄭岱（朱文方印）、澹泉（朱文方印）

（收入《中國古代書畫目錄》第一册）

———————

p035　尚雲臣（生卒年不詳）
三星圖　軸

清
絹本　設色
縱 154 厘米　橫 97 厘米

鈐印：尚雲臣印（白文方印）、雲臣（朱文方印）

———————

p036　華嵒（1682年—1756年）
三星圖　軸

1750年
紙本　設色
縱 174 厘米　橫 92 厘米

題款：謂天蓋高，降爾遐福。三壽作朋，其人如玉。宜兄宜弟，爲龍爲光。子子孫孫，長發其祥。庚午冬日，新羅山人寫于解弢館。
鈐印：華嵒（白文長方印）、布衣生（白文方印）、空塵詩畫（朱文長方印）、雲阿暖翠之閣（白文方印）

（收入《中國古代書畫目錄》第一册）

———————

p038　管希寧（1712年—1785年）
鍾馗圖　軸

清
紙本　設色
縱 232 厘米　橫 56 厘米

題款：管希寧寫。

鈐印：幼孚（白文方印）

鑒藏印：張允中藏（朱文方印）

———————

p039　閔貞（1730年—1788年）
鍾馗圖　軸

清
紙本　水墨
縱 128 厘米　橫 60 厘米

題款：閔貞。
鈐印：閔貞（白文方印）、正齋（白文方印）

———————

p040　沈宗騫（1736年—1820年）
洛神圖　軸

清
紙本　水墨
縱 113 厘米　橫 31.5 厘米

題款：芥舟沈宗騫爲金粟逸人作。
鈐印：騫（朱文方印）

題跋（一）：嬉。左倚采旄，右蔭桂旗。攘皓捥于澔兮，采湍瀬之玄芝。余情悦其淑美兮，心振蕩而不怡。無良媒以接歡兮，託微波以通辭。願誠素之先達兮，解玉珮以要之。嗟佳人之信修兮，羌習禮而明詩，抗瓊珶以和予兮，指潛淵而爲期。執拳拳之款實兮，懼斯靈之我欺。感交甫之棄言，悵猶豫而狐疑。收和顏以静志兮，申禮防以自持。于是洛靈感焉，徙倚彷徨。神光離合，乍陰乍陽。擢輕軀以鶴立，若將飛而未翔。踐椒塗之郁烈兮，步衡薄而流芳。超長吟以慕遠兮，聲哀厲而彌長。尒乃衆靈雜逯，命疇嘯侶。或戲清流，或翔神渚。或采明珠，或拾翠羽。從南湘之二姚兮，携漢濱之游女。嘆炮娲之無匹兮，咏牽牛之獨處。揚輕袿之倚靡兮，翳修袖以延佇。體迅飛　畔阿朱誠之臨。

題跋（二）：嬉。左倚采旄，右蔭桂旗。攘皓捥于澔兮，采湍瀬之玄芝。余情悦其淑美兮，心振蕩而不怡。無良媒以接歡兮，託微波以通辭。願誠素之先達兮，解玉珮以要之。嗟佳人之信修兮，羌習禮而明詩，抗瓊珶以和予兮，指潛淵而爲期。執拳拳之款實兮，懼斯靈之我欺。感交甫之棄言，悵猶豫而狐疑。收和顏以静志兮，申禮防以自持。于是洛靈感焉，徙倚彷徨。神光離合，乍陰乍陽。擢輕軀以鶴立，若將飛而未翔。踐椒塗之郁烈兮，步衡薄而流芳。超長吟以慕遠兮，聲哀厲而彌長。尒乃衆靈雜逯，命疇嘯侶。或戲清流，或翔神渚。或采明珠，或拾翠羽。從南湘之二姚兮，携漢濱之游女。嘆炮娲之無匹兮，咏牽牛之獨處。揚輕袿之倚靡兮，翳修袖以延佇。體迅飛　硯山灣圃者沈宗騫臨。

鈐印：瘦沈（朱文長印）、沈郎（朱文方印）、宗騫（白文方印）、芥舟（朱文方印）

題跋（三）：嬉。左倚采旄，右蔭桂旗。攘皓捥于濟兮，采湍瀨之玄芝。余情悦其淑美兮，心振蕩而不怡。無良媒以接歡兮，託微波以通辭。願誠素之先達兮，解玉珮以要之。嗟佳人之信修兮，羌習禮而明詩，抗瓊珶以和予兮，指潛淵而爲期。執拳拳之款實兮，懼斯靈之我欺。感交甫之棄言，悵猶豫而狐疑。收和顏以静志兮，申禮防以自持。于是洛靈感焉，徙倚彷徨。神光離合，乍陰乍陽。擢輕軀以鶴立，若將飛飛而未翔。踐椒塗之郁烈兮，步衡薄而流芳。超長吟以慕遠兮，聲哀厲而彌長。尔乃衆靈雜逯，命儔嘯侣。或戲清流，或翔神渚。或采明珠，或拾翠羽。從南湘之二姚兮，携漢濱之游女。嘆匏瓜之無匹兮，咏牽牛之獨處。揚輕袿之倚靡兮，翳修袖以延佇。體迅飛　金粟逸人張燕昌臨。
鈐印：張燕昌印（白文方印）、石古亭（朱文方印）

p041　袁鏡蓉（1787年—？）
女仙圖　軸

清
紙本　設色
縱102厘米　橫48厘米

題跋：袁鏡蓉，字月渠，隨園老人女孫，吳侍郎梅梁淑配也。能詩，善花鳥，畫仕女尤長。豔而不冶，秀雅有唐人筆韵，洵爲嘉道間閨秀之杰出者。与先祖母鍾太夫人結姊妹行，此幀係其手贈，余幼時即見之。迄今幾四十年矣，無題款印記，久恐失傳，志其姓字原委如此。後之鑒者，庶得信有徵焉。時光緒二年歲在丙子二月花朝，叔憲張度題。
鈐印：張度（朱文方印）、叔憲（白文方印）、辟非（朱文長方印）

鑒藏印：叔憲所保（白文方印）、傳壁經堂確定真品記（白文方印）

（收入《中國古代書畫目録》第一冊）

p042　任熊（1823年—1857年）
瑶池祝壽圖　六條屏

1850年
絹本　設色
縱172厘米　橫280厘米

題款：庚戌秋八月，永興任熊渭長。
鈐印：渭長（朱文方印）

p044　任頤（1840年—1896年）
鍾馗圖　軸

1874
紙本　設色
縱135厘米　橫64厘米

題款：同治甲戌五月五日午时，伯年任頤寫于黃歇浦上寅齋。
鈐印：頤印（白文方印）

（收入《中國古代書畫目録》第一冊）

p045　任頤（1840年—1896年）
魁星圖　軸

1876年
紙本　設色
縱134厘米　橫61.5厘米

題款：青拜廬主供奉。光緒二年七月甲子金魁日任頤敬繪。
鈐印：任頤印信長壽（白文方印）

題跋：世以奎宿爲文章司命之神，故廟貌奉祀維謹。先處士淡于榮利而不忘讀書，以爲東坡精爽所憑，故不惜畫圖莊嚴之。世變滄桑，遂与茶、壘等視。東生曰："用之則爲虎，不用則爲鼠"。吾爲手澤惜，亦行自念也。己巳夏五任堇題識。
鈐印：任堇之印（白文方印）、堇叔（朱文方印）

（收入《中國古代書畫目録》第一冊）

p046　鄭文焯（1856年—1918年）
指畫寒山接福圖　軸

1880年
紙本　水墨
縱122厘米　橫56厘米

題款：登岳采五芝，涉澗將六草。散髮蕩元缩，終年不華皓。瘦碧庵生文焯指墨。
鈐印：北海郑氏文焯私印（白文方印）、眉壽堂書畫章（朱文方印）、游戲大自在（白文方印）

題跋（一）：……庚辰歲所作，後爲江南好事家□去，不知流佚何許。昨星南叟□杭州覓得見寄，少日墨戲，有中年以後爲之而不能工者。攬仙趣之遺图，志弱弄之微技，爰賦四言以徇自贊之例：瓁想仙仙，兒侣寒拾。邀于殊遲，招手蟺蠑。雲子沃春，明窗之塵。坐屏妖式，玄素還神。眇眇童戲，丹青老至。芝崦鶴歸，診夢見志。

光緒乙未年六月六日，叔問題記。
鈐印：石芝崦夢游客（白文方印）

題跋（二）：三十年前舊指痕，頭陀雲月氣昏昏。滄桑
變後無歸地，留与寒山話酒尊。叔問先生指畫，今刻入
寒山寺壁。原本存竹山君處，酒後展觀，奉題一截句。
陳銳。

題跋（三）：此鶴翁三十年前舊畫《寒山接福圖》，失
之復得，因自題偈語以記其事。今以重裝，復爲褙工割
裂數字，爲之愴嘆。庚戌冬仲朱祖謀記。
鈐印：漚尹（朱文方印）

裱邊題跋（一）：生人多懷愁，神仙皆歡喜。生人易老耄，
神仙長不死。試探玄妙機，心中無事耳。寒披白雲絮，
渴飲天池水。迴翔大荒山，千年一彈指。我游寒山寺，
苔深沒屐齒。一天風雨來，借榻山門裏。次日乃得歸，
歸路得雙鯉。沽酒烹鯉魚，醉倒長干里。一日得清閑，
傲兀寒山子。我生行我素，此中無塵滓。矯首對仙人，
兩兩相倫比。舉世皆昏濁，何人解悟此。先我悟此誰，
大鶴山人是。澹堪屬題，朝墦稿。
鈐印：伯翔（朱文方印）

裱邊題跋（二）：一指蘸墨心玄玄，且園而後大鶴仙。
我畫偶然拾得耳，對此一尺飄饞涎。大鶴梅花一屋住，
有時与鶴梅邊遇。梅邊遇，興益賒，毫毛茂茂翻龍蛇。
大鶴畫純乎金石氣，鈎勒堅固，似出漢《西狹頌》之《五
瑞圖》，展讀數遍眼福不淺。宣統二年，歲庚戌長至後數日，
題于聽楓山館，吳俊卿昌碩。

（收入《中國古代書畫目錄》第一冊）

————

p047　佚名
人物　軸

清
絹本 設色
縱 130 厘米　橫 86 厘米

無款。

————

p048　陳君佐（生卒年不詳）
山水人物　軸

明
絹本 水墨
縱 149 厘米　橫 93 厘米

題款：陳君佐製。
鈐印：□虎（白文方印）、□□居士（朱文方印）

鑒藏印：南京解元（朱文長方印）、馬□真賞（朱文方印）、
西礀居士（朱文方印）

————

p049　張路（1464年—1538年）
牧放圖　軸

明
絹本 水墨
縱 102.5 厘米　橫 65 厘米

題款：平山。

（收入《中國古代書畫目錄》第一冊）

————

p050　張路（款）
桃源問津圖　軸

明
絹本 水墨
縱 101 厘米　橫 153 厘米

題款：平山。

（收入《中國古代書畫目錄》第一冊、《中國古代書畫圖目》
第一卷）

————

p052　雅仙（生卒年不詳）
二老彈琴圖　軸

明
絹本 水墨
縱 105 厘米　橫 92 厘米

題款：雅仙。
鈐印：瀟湘居士（朱文方印）、一印不辨

————

p053　佚名
樓閣人物　軸

明
絹本 設色
縱 165 厘米　橫 98 厘米

鑒藏印：寶墨滿家無馬骨雅士今日有美食（朱文方印）、
吳榮光印（白文方印）、荷屋鑒賞（白文方印）

p054　張宏（1577年—？）
　　　牧牛圖　軸

　　　明
　　　紙本 設色
　　　縱 98 厘米　橫 50 厘米

　　　題款：張宏戲筆。
　　　鈐印：張宏（白文方印）、君度氏（白文方印）

　　　鑒藏印：健荅（朱文方印）、君子迪乐（朱文方印）、
　　　了盒藏過（朱文方印）、千卷樓主人審定（朱文長方印）、
　　　半丁審定（白文方印）、山陰陳年藏（白文方印）、養
　　　真齋（朱文方印）

　　　（收入《中國古代書畫目録》第一册、《中國古代書畫
　　　图目》第一卷）

p055　沈韶（1650年—？）
　　　昭君琵琶圖　軸

　　　1672年
　　　絹本 設色
　　　縱 118 厘米　橫 59 厘米

　　　題款：壬子秋日，華亭沈韶寫。
　　　鈐印：抵掌吐長虹（白文方印）

　　　鑒藏印：賦山堂錢氏珍賞（朱文方印）

　　　（收入《中國古代書畫目録》第一册）

p056　仇英（款）
　　　歲朝圖　卷

　　　明
　　　絹本 設色
　　　縱 94 厘米　橫 176 厘米

　　　題款：仇英。
　　　鈐印：十洲（朱文葫蘆印）

　　　（收入《中國古代書畫目録》第一册）

p058　胡葭（生卒年不詳）
　　　流民圖　册

　　　清
　　　紙本 設色

二十二開　各縱 24 厘米　橫 37 厘米

（一）
畫心鈐印：一硯梨花雨（朱文長方印）
題跋：脚瘴皮焦未可埋，年遭饑饉泃無懷。手持春色聯
衣丐，游戲神仙十字街。
鈐印：明敦私印（白文方印）、大憨（朱文方印）、辭
達而已矣（白文圓印）

（二）
題跋：曲終姑媳離康莊，又向孤村換一方。天冷風高覓
歸路，中心相與話残陽。
鈐印：冷齋（朱文圓印）

（三）
題跋：年逢旱澇計無施，爲奔殊鄉覓故知。誰謂途窮淪
落甚，挈妻携子負哀詞。
鈐印：大憨敦印（白文方印）

（四）
題跋：持經盤像整儀容，里巷遙穿到處縱。岂是貧來忽
毫素，都緣糊口計無從。
鈐印：野鶴（朱文長方印）

（五）
題跋：臂挽筐兒懷抱孩，唱辭勸世走塵埃。最憐残疾跰
跰者，口燥聲悲誰捨來。
鈐印：明敦私印（白文方印）、大憨（朱文方印）

（六）
題跋：小唱挨琴北曲詞，吹簫吳于有誰知。英雄落魄全
生計，弄狗權宜活幾時。
鈐印：野鶴（朱文長方印）

（七）
題跋：坐地搖鈴啞且盲，前修無分戾今生。芍筒學就仙
人戲，乞罷歸歟忙趲程。
鈐印：釋氏大憨（朱文方印）

（八）
題跋：白晝燒燈名肉身，口喃喃诵報慈親。歈歈遺體渾
忘惜，祇顧求糧濟已貧。
鈐印：冷齋（朱文圓印）

（九）
題跋：繪就天生叫化儕，形聲雄壯舞花街。青梢弄得如
龍樣，板打高低曲韵諧。
鈐印：明敦私印（白文方印）、大憨（朱文方印）

（十）
畫心鈐印：臣葭印（白文方印）、硯田（朱文方印）
題跋：碟弄高虛籠撮空，眼清手快法無窮。世風所尚都
如此，好付呵呵一笑中。

鈴印：肖形印

（十一）
題跋：搖鼓花街喚賣砒，肩頭聯串鼠兒皮。打甄夥計相
依乞，叫斷飢腸尚皺眉。
鈴印：明敦之印（白文方印）、野鶴（朱文長方印）

（十二）
題跋：到門善富道東君，廛市來還茂若雲。爛腿大麻瘋
做伴，信乎同類自成群。
鈴印：大憨（朱文方印）

（十三）
題跋：瞽者顛危彼相持，老翁揣骨意何爲。謀生活計渾
無出，簡版聊資一曲兒。
鈴印：冷齋（朱文圓印）

（十四）
題跋：老嫗髻姬打夥行，携包挾傘去鄉城。沿門問捉牙
蟲否，還作長腔算箅聲。
鈴印：明敦私印（白文方印）

（十五）
題跋：擎蓋擔船何處民，相糾井里喚醫人。籠中藥石誰
家買，踏徧風光多少春。
鈴印：野鶴（朱文長方印）

（十六）
題跋：馴鼠鑽圈郭藉生，人前出入匣中盛。手忙脚亂營
謀術，鼓打簫歙板叶聲。
鈴印：野鶴（朱文長方印）

（十七）
題跋：嫂倡秧歌和小姑，擊鑼打鼓乞沿途。熟知隨遇安
心訣，涸迹風塵女丈夫。
鈴印：冷齋（朱文圓印）、大憨敦印（白文方印）

（十八）
題跋：粃個終南進士模，年殘淨界斬妖狐。大都近合时
宜輩，全屬懸羊賣狗徒。
鈴印：明敦之印（白文方印）、大憨（朱文方印）

（十九）
題跋：短髮盲人乞慣經，高歌低唱苦勞形。小兒不識饑
驅事，嬉戲街頭舞弗停。
鈴印：明敦之印（白文方印）、大憨（朱文方印）

（二十）
畫心題款：玉蘭開時，胡葭寫，康熙乙未。
鈴印：葭（朱文圓印）、律園父（朱文方印）、畫禪（朱
文圓印）
題跋：倩說元魁早步瀛，簪花報喜把鑼鳴。阿呵呵地能

謀食，今古于茲見物情。
鈴印：天下辭達矣（白文圓印），肖形印

（二十一）
題跋：劍不平鳴，詩因感發。作此圖者，寓之流民，顧
其曲情奇態，菜色飢形，生動儼如神筆天授，蓋有不勝
感慨係之，信匪徒然耳。松宕先生得是寶藏久之，屬予題。
展玩之次，不禁酸鼻，移時塗鴉應之，工拙不計，博一笑可。
廢臥陀跋。
鈴印：明敦私印（白文方印）、釋氏大憨（朱文方印）
鑒藏印：白石青香（朱文長方印）、季寅過眼（朱文方印）

（二十二）
題跋（一）：攘一雞乞諸東郭墦間者之流，其羞惡之心
失之有甚于斯民也哉。墨溪余志瀚題。
鈴印：志瀚印（白文方印）、北滄氏（朱文方印）
鑒藏印：二甌窟主（朱文方印）、歸安陸樹彰季寅父收
藏金石書畫之記（白文方印）
題跋（二）：流民之旨，被憨公以一毫頭開虛空口徹底
道了，予何復言哉。觀律老之寄慨，筆筆墨妙入神；讀
憨公之託詞，章章圓音不爽，可謂千里同風，若出一人
之手。于中或抑或揚，亦褒亦貶，或自喻而方它人，寫
世風而曲時態，直捷徑庭，毫無穿鑿，本色痛快，雅俗
洞知，良不易湊泊，若是之恰當也，予何復言哉。松兄
其寶之。七十七叟柳谿張爾霖漫識於漢塘旅次。
鈴印：爾霖（白文方印）、枚臣（朱文方印）、寶尊鑒藏（白
文長方印）

————

（一）
題款：堯民擊壤圖，洛川詹羣。
鈴印：□□□□□（朱文方印）、洛川詹羣（白文方印）

（八）
題款：戊戌春月製，洛川。
鈴印：□□□□□（朱文方印）

————

題款：雍正七年己酉小滿後二日，八十一叟王鹿公書畫于

萍軒。

鈐印：王庶豐印（白文方印）、鹿公（朱文方印）

（收入《中國古代書畫目録》第一册、《中國古代書畫
图目》第一卷）

———

p065　金廷標（？—1766年）
風雨等舟圖　軸

清
紙本 設色
縱 88 厘米　横 53.5 厘米

題款：臣金廷標恭畫。
鈐印：廷標（白文方印）

鑒藏印：乾隆御覽之寶（朱文橢圓印）、范陽郭氏珍藏
書畫（朱文方印）、稷裔珍藏（白文方印）

———

p066　上官周（1665年—1752年）
仿周東邨農家樂事圖　軸

清
紙本 設色
縱 46 厘米　横 44 厘米

題款：仿周東邨，文佐上官周。
鈐印：上官（朱白文連珠印）

———

p067　閔貞（1730年—1788年）
嬰戲圖　軸

清
紙本 設色
縱 119 厘米，横 54 厘米

題款：閔貞。
鈐印：閔貞（白文方印）、正齋（白文方印）

（收入《中國古代書畫目録》第一册）

———

p068　華喦（1682年—1756年）
牧牛圖　軸

清
紙本 設色
縱 125.5 厘米　横 45 厘米

題款：新羅山人寫于雲河暖翠之閣。
鈐印：華喦（白文方印）、秋嶽（白文方印）

鑒藏印：簣廬（白文方印）、梅雨吟館（朱文方印）、
巴克坦布（白文方印）

———

p069　朱本（1761年—1819年）
鉢探二龍圖　軸

清
紙本 設色
縱 118 厘米　横 29 厘米

題款：長樂王氏子，少事龍泉禪師。師命浣布，見二龍戲，
歸遲，師詰之，遂鉢探二龍獻師。素人朱本。
鈐印：素人（朱文長方印）

———

p070　羅聘（1733年—1799年）
人物　扇面

清
紙本 設色
縱 22 厘米　横 48 厘米

題款：兩峰羅聘。
鈐印：羅生（朱文長方印）、聘（朱文方印）

———

p071　佚名
西湖繁會圖　成扇

清
紙本 設色
縱 80 厘米　横 53 厘米

鈐印：浙省舒蓮記製

———

p074　冷枚（生卒年不詳）
蕉蔭讀書圖　軸

清
絹本 設色
縱 98 厘米　横 56 厘米

鈐印：臣冷枚印（白文方印）、吉臣（朱文方印）

題跋：郎世寧能運中國筆墨，圖成仍爲西人之畫。膠州
焦氏習其術，二法幾乎合矣。同邑冷氏復師之，遂不見
西法斧鑿痕迹。此畫當有闕損，款印俱佚，然以畦徑求之，
審是冷氏家法也，古迹之可貴在其實實具足矣，正不必

斤斤于名也，因亟收之。甲戌秋季，固始張瑋。

鈐印：張瑋字曰傚彬（朱文方印）、西滇學士北海行人（白文方印）

鑒藏印：固始張氏鏡菡榭章（白文方印）、傚彬所得（朱文方印）

（收入《中國古代書畫目錄》第一冊）

————

p075　韓周（生卒年不詳）
仕女圖　軸

清
絹本 設色
縱 112 厘米　橫 52.5 厘米

題款：辛亥清和月，鵠江韓周寫。
鈐印：韓周（白文方印）、以恧（朱文方印）
鑒藏印：雨意雲心酒情花態（白文方印）、難向春風問是非（朱文方印）、我自愛綠香紅舞（朱文方印）

（收入《中國古代書畫目錄》第一冊）

————

p076　宋旭（款）
得勝圖　卷

清
絹本 設色
縱 52 厘米　橫 635 厘米

題款：石門宋旭製。
鈐印：宋旭之印（白文方印）、石門（朱文方印）

————

p080　仇英（款）
百美圖　卷

明
絹本 設色
縱 37 厘米　橫 452 厘米

題款：實父仇英制。
鈐印：十洲（朱文葫蘆印）

————

p084　仇英（傳）
漁莊圖　卷

清
絹本 設色
縱 32 厘米　橫 275 厘米

引首：漁莊圖。此圖爲有明仇實父手筆，而子方大兄親家大人所藏弄也。光緒二十四年戊戌閏三月展觀。屬弇其首禹襄弟張丕績。
鈐印：雨香吟館（朱文長方印）、張丕績印（白文方印）、禹襄（朱文方印）

題跋：此手卷明仇英，號十洲，字實父，一字實甫，所繪神品也。係吾鄉周子方媚伯舊藏物，揭裱後浼先中憲公題其首。當書時，森座右侍立聽，兩公互相品評讚賞。旋則，子方姻伯仙逝，與公哲嗣申甫鏡芙亦嘗討論書畫。繼則申甫又游世，其家隨各爨焉。此軸分歸長門，而申甫令郎即不講此道矣。聞有出售意，因不惜重貲亟購歸，未落外人之手。想兩公在天之靈，定當欣然樂之。森朝夕展觀，忽憶《佩文書畫譜》所載，徐晉逸藏實甫《連溪漁隱圖》一軸，極爲相似，或係即此件耶。然非大賞鑒家莫辨，後世子孫萬勿輕視，可弗寶諸。因用片紙記其始末，偶一思之，不覺怦然心動也。光緒三十一年乙巳夏茶村張傳森謹識”。
鈐印：會心不遠（朱文圓印）、我是識字耕田夫（朱文方印）、張傳森印（朱文方印）、茶邨（白文方印）

鑒藏印：寶坻張氏茶村審定珍藏之章（朱文方印）

————

p088　費丹旭（1801年—1850年）
紅妝素裹圖　軸

1841年
絹本 水墨
縱 123 厘米　橫 33 厘米

題款：衝寒幾度覓香魂，路隔疏疏小院門。積雪不教輕歸去，恐人認取襪羅痕。辛丑秋仲，寫于虎林客次，西吳費丹旭。
鈐印：費丹旭印（白文方印）、後之視今（朱文方印）

鑒藏印：歸安邵以康珍藏（白文方印）

（收入《中國古代書畫目錄》第一冊、《中國古代書畫圖目》第一卷）

————

p089　任薰（1835年—1893年）
秉燭圖　軸

1870年
紙本 設色
縱 204 厘米　橫 121 厘米

題款：同治庚午春三月，阜長任薰寫于鴻城寓齋。
鈐印：任薰之印（白文方印）

（收入《中國古代書畫目錄》第一冊）

p090　任頤（1840年—1896年）
秋林覓句圖　軸

1883年
紙本 水墨
縱 150 厘米　橫 40 厘米

題款：秋林覓句，仿新羅山人。癸未六月，伯年揮汗。
鈐印：任伯年（白文方印）

（收入《中國古代書畫目錄》第一冊、《中國古代書畫圖目》第一卷）

p091　任薰（1835年—1893年）
紫薇仕女圖　軸

1884年
紙本 設色
縱 149 厘米　橫 41 厘米

題款：甲申夏仲，阜長任薰寫于恰受軒。
鈐印：任薰印（朱文方印）

（收入《中國古代書畫目錄》第一冊、《中國古代書畫圖目》第一卷）

p092　任頤（1840年—1896年）
人物故事　四條屏

1891年
泥金箋本 設色
各縱 205 厘米　橫 43 厘米

（一）
題款：光緒辛卯春三月，山陰任頤伯年製。
鈐印：伯年（朱文方印）

（二）
題款：光緒辛卯暮春之初，師陳章侯設色之法于滬城且住室，任頤記。
鈐印：任頤之印（白文方印）、伯年（朱文方印）

（三）
題款：光緒辛卯暮春三月，山陰任頤伯年甫。
鈐印：伯年（朱文方印）

（四）
題款：光緒辛卯暮春，山陰任頤伯年甫寫于滬城且住室之頤頤草堂。

鈐印：伯年（朱文方印）、任頤之印（白文方印）

（收入《中国古代書畫图目》第一卷）

p094　吳友如（？—1893年）
人物　團扇

1890年
絹本 設色
直徑 25 厘米

題款：庚寅夏月寫于山陽小築，友如。
鈐印：吳猷印章（白文方印）

p095　錢慧安（1833年—1911年）、錢頌菽（生卒年不詳）
人物故事　册

清
紙本 水墨
五十開選十三開

（六）縱 23.5 厘米　橫 50 厘米
題款：長堤狹路石圍墙，墙內春深墙外香。一輛小車行得過，不愁花露濕衣裳。癸巳四月上浣，仿華秋岳筆。清溪稚樵錢頌菽作于雙管樓。
鈐印：頌菽（朱文方印）

（十一）縱 23.5 厘米　橫 44 厘米
題款：一品當朝，癸巳。
鈐印：吉生（朱文圓印）

（十六）縱 23.5 厘米　橫 50 厘米
題款：山間明月，江上清風。癸巳三月既望，仿華秋岳本。清溪稚樵錢頌菽作于雙管樓。
鈐印：頌菽（朱文方印）
題跋：錢頌菽，慧安之子，別號清溪稚樵。畫精人物，酷似其父，世鮮知者。丙子秋月，得錢慧安畫稿，有此二扇稿，因詳記之。陸和九。

（十九）縱 23.5 厘米　橫 50 厘米
題款：花徑不曾緣客掃，蓬門今始爲君開。癸巳四月既望，仿陳白陽本。清溪樵子錢慧安作于雙管樓。
鈐印：吉生（朱文圓印）

（二十六）縱 29.6 厘米　橫 34 厘米
題款：畫眉春曉，師白陽山人筆。清溪樵子錢慧安作于雙管樓。
鈐印：清溪樵子（朱文方印）

（二十七）縱 29.5 厘米　橫 34 厘米
題款：沙場百戰橫戈夜，如此英雄却姓花。乙未竹醉日，

仿玉壺外史筆。清溪樵子錢慧安，時年六十有三，并記
于雙管樓。
鈐印：清溪樵子（朱文方印）

（三十一）縱 28 厘米　橫 35.5 厘米
題款：人老簪花不自羞，花應羞上老人頭。醉歸扶杖人
多笑，十里珠簾半下鈎。丙申荷夏之初，仿白陽山人本，
爲翰宸仁兄大人雅屬即正之。清溪樵子錢慧安，時年
六十有四，揮汗作于雙管樓。
鈐印：清溪樵子（朱文方印）

（三十四）縱 27.6 厘米　橫 23.5 厘米
題款：梨花院落無人處，偷把寧王玉笛吹。錢慧安。
鈐印：吉生（朱文圓印）、慧安畫稿（白文方印）

（四十一）縱 23 厘米　橫 33 厘米
題款：昨日落花今日掃，落花掃遍人先老。又是春來添
懊惱。如何好，前村沽酒青錢少。披衣日上廖窗蚤，夢
中怕向邯鄲道。又見青青簾外草。兒童道，謝家園上鶯
來了。倚聲《漁家傲》。丙申月當頭日，仿白陽本，清
溪樵子錢慧安，時年六十有四。
鈐印：吉生（朱文圓印）

（四十四）縱 30 厘米　橫 31 厘米
題款：拋團扇，拈針線，畫樓笑擁如花面。拜下中庭，
問雙星：何故牛郎，偏對娉婷。卿卿。　時光箭，恩情電，
一年年度來相見。天河清，萬里明。月墜銀瓶，犬吠金鈴。
行行。倚聲《惜分釵》。丙申小春月下浣仿玉壺外史筆。
清溪樵子錢慧安，時年六十有四，并記于雙管樓。
鈐印：清溪樵子（朱文方印）

（四十五）縱 21.5 厘米　橫 34 厘米
題款：尋春閑訪野人家，扶醉歸來日未斜。買得扁舟小
于葉，半容人坐半容花。乙未小春月，仿白陽山人本，
爲心一仁兄大人雅屬。清溪樵子錢慧安，時年六十有三。
鈐印：吉生（朱文圓印）

（四十六）縱 30 厘米　橫 34.6 厘米
題款：銀漢秋行博望槎。己卯小春月，仿新羅山人筆，
柳橋仁兄大人鑒家雅屬。清溪樵子錢慧安。
鈐印：慧安畫稿（白文方印）、清溪樵子（朱文方印）

（四十七）縱 31 厘米　橫 36 厘米
題款：六橋春水曲還通，載酒舟行夕照中。指點鶯聲好
樓閣，小桃斜出一枝紅。乙未小春上浣，仿白陽山人本。
清溪樵子錢慧安，時年六十有三。
鈐印：清溪樵子（朱文方印）、慧安畫稿（白文方印）

（四十八）縱 20.5 厘米　橫 27 厘米
題款：雲鬢罷梳還對鏡，羅衣欲換更添香。清溪樵子錢
慧安。
鈐印：吉生（朱文圓印）

p098　**佚名**
　　　人物肖像　軸

明
絹本 設色
縱 106 厘米　橫 61 厘米

題跋：長司黃侯像贊。係出金華之上，世居練水之湄。
堂堂氣象，肅肅威儀。慶流自祖，學問從師。號令施于
虎衛，恩渥被于龍墀。紅蓮綠水，藍綬錦衣。熟路輕車
歸去好，黃山夥水足光輝。南極仰瞻天咫尺，滿斟春酒
樂雍熙。時洪熙元年二月上浣，臨川于瑄拜讚。

p099　**張志孝**（生卒年不詳）
　　　人物肖像　軸

1636年
絹本 設色
縱 141 厘米　橫 63 厘米

題款：崇禎丙子仲夏之吉，京口張志孝敬寫。
鈐印：張志孝印（白文方印）、□采（白文方印）

p100　**佚名**
　　　王可像　軸

清
絹本 設色
縱 128 厘米　橫 72.5 厘米

題跋（一）：昂藏其身，莊凝其神。胸羅萬象，心無點塵。
不爲儒冠之迂闊，亦非戎服之嶙峋。可以扶地維，可以
全天真。留宇宙之正氣，端有賴乎斯人。甲午中秋前一日，
爲可翁□長兄題兼請教□。□民張永熙。

題跋（二）：瀟灑襟期不染塵，風流別樣見天真。原來
不露斯文像，已是乾坤第一人。石城王人偉。
鈐印：王偉印（白文方印），墨五（朱文方印）

題跋（三）：昂首而特立，慨世人之皆罄折；戎衣而魁杰，
憫世上之皆巾幗。磊磊落落，塵俗中無此裝束；崢崢嶸嶸，
天地間謹見斯人。謂名利客也，則襟期脫略，富貴不足
以動其心；謂隱者流也，則魁裳雄偉，山林不足以羈其身。
我不知其意之所向與慮之所存也。孫光豸。
鈐印：臣光豸（朱白文方印）、雲氏之印（白文方印）、
浮生若夢（白文長方印）

題跋（四）：戎衣披仙骨，俠烈特突兀。搴索真復真，
怒濤迸明月。縱山吹笙人，舉手白雲發。梅谿槐。
鈐印：廷槐（朱文方印）、梅谿（白文方印）

題跋（五）：爾神俊逸，爾性剛方。文堪華國，才足經邦。當措太平于紳笏，將抒康濟于廟堂。故非兜鍪之下士，何以改扮乎戎裝。若敗畋獵，無鷹犬以携行；若欲舉圃，無弓矢之斯張。而乃不隨僕從，不跨龍驤，胸涵兵甲，獨步康莊。佩刀持槊意何爲？吾總莫識其行藏。噫！斯真當今之人杰，洵無愧于天罡。會稽沈文銓。
鈐印：沈文銓印（白文方印）、允真（朱文方印）

題跋（六）：佩刀持槊立風塵，應是從戎萬里人。他日臨軒勞顧問，斯圖祇合在麒麟。楚黃弟劉曾仁稿。
鈐印：劉曾仁（白文方印）、飛田（朱文方印）、嘉山（白文長方印）

題跋（七）：噫吁嘻！此何人哉？逍遥逍遥，買醉有瓢。何以佩玉，玉取其牢。何以懸豹，豹取其韜。持槊佩刀，阿錕阿豪。千山弟金世道草。
鈐印：孚由（朱文方印）

題跋（八）：短短戎衣穩稱身，欲提長槊靖邊塵。此間不是無餘地，眼底何曾有一人。楚黃弟劉曾毅。
鈐印：劉曾毅（白文方印）、東堂（朱文方印）、竹二（朱文圓印）

題跋（九）：氣宇軒昂，破巨浪于長江；情義汪洋，展驥足于康莊。名騰鳳閣，品類龍驤。非有券之勳貴，即高爵之侯王。但余見其矢志賢聖，游藝文章。論才華于燕許，將冠絕于廟廊。何以懸刀持槊，改扮戎裝。蓋曰吾能擒狡窟之兔，吾能除當道之狼。今幸遇太平之盛，唯寄興于筆墨之場。京江笪宗起。
鈐印：笪宗起印（白文方印）、孫振（朱文方印）
引首印：个中人（朱文長方印）

右邊題跋（一）：……文□昂……所藏即而視……握……貌古……豪無乃得令于運甓之陶。丙午題爲可翁孝長兄。襄平申駿圖。
鈐印：德齋（朱文圓印）、申駿圖印（白文方印）

右邊題跋（二）：其爲人也……殆非賊也。其爲人也，儒乎……人又非儒也。裝近賊而貌則儒，得……菩提心腸而具金剛手段者耶？余以□之評曰杰。奉題可翁老親家小照，并祈郢政。姻弟高珮。
鈐印：高珮私印（白文方印）、□□（朱文方印）

右邊題跋（三）：魁偉英姿，軒昂器宇。……貔虎胡不我大冠纓長組。坐華堂，侍豔女。或操絲桐，或揮玉麈。顧……圖形水滸。戎服兮若從軍，仗劍兮若起舞，懸瓢兮欲長生，飛揚兮欲拔扈。吁嗟可亭，亦復何取。豈將慕燕趙之慷慨，而不蹈文學于鄒魯；抑將仿仲連之高致，而不屑蹋蹭于環堵。岸然孑立，抗懷千古。乾坤浩蕩任遨游，富貴神仙皆不數。楚江弟張若衡稿。
鈐印：張若衡印（白文方印）、伊平氏（朱文方印）

右邊題跋（四）：好個豐標魁偉清高，大乾坤任意逍遥，

英雄本色不掩分毫。看胸中膽、手中槊、腰中刀。獨立寂寥，萬感不搖，稱裝束，其樂陶陶。峻嶒氣概，興致偏饒。有二分古、三分趣、五分豪。題爲……老年……古道弟劉瑄。
鈐印：劉瑄之印（朱文方印）、兼□氏（白文方印）

右邊題跋（五）：玩其裝則奕奕不凡，不使人一覽而盡；即其貌則亭亭天表，每令人三反而思。贊曰：彼何人，斯巨面方頤，手秉長槊，豪俠自搏，觀覽之下貌何其奇，其一。彼何人，斯巍然自怡，一彎七首，七尺雄姿，觀覽之下不負鬚眉，其二。彼何人，斯蓊鞋香綏，豹囊懸處，昂藏委蛇，觀覽之下，可則可師，其三。彼何人，斯一巾有儀，寶條長襖，若熊若羆，觀覽之下，匪意所思，其四。丁酉初夏恭題可翁王大親翁小照，并祈斧政。姻晚高鐐琴草。
鈐印：高鐐□印（白文方印）、□亭（白文方印）、□眉（白文方印）

p101 李紱麟（生卒年不詳）
東塘小像 軸

1806年
絹本 設色
縱 97 厘米 横 39 厘米

題款：東塘大兄大人屬寫四十七歲小像，時丙寅菊月也，桐圃弟李紱麟。
鈐印：李紱麟（白文方印）、桐圃（朱文方印）

題跋（一）：重陽時候菊花鮮，落帽風高搗髻偏。莫通淵明無綺思，閑情一賦最纏緜。奉題东塘先生簪花小照，阮元書。時戊辰春，在大梁公館。
鈐印：阮元印（朱文方印）、雷塘庵主（朱文方印）

題跋（二）：賸有花相對，何須插滿頭。風來簾影瘦，秋入鬢絲柔。高會知誰健，閑情不自由。田園休更問，即此是風流。伏城驛舍，爲東塘先生題政，裴山弟錢楷。
鈐印：裴山（朱文方印）

題跋（三）：澹蕩風懷對晚霞，霜侵兩鬢惜年華。倩他巾幗爲知己，不羨瓊林宴上花。折得黃華不自簪，美人名士共秋心。丁沽正好籬邊菊，蠻榼未携待入林。東塘先生屬題，時戊辰秋九，米人楊瑛昶初稿。
鈐印：瑛昶之印（白文方印）、米人（朱文方印）

鑒藏印：桐荫山房（白文方印）、白石清泉（白文方印）

p102 佚名
行樂圖 軸

清
絹本 設色
縱 117 厘米 橫 76 厘米

無款。

p104 任頤（1840年—1896年）
橫雲山民行乞圖 軸

清
紙本 設色
縱 147 厘米 橫 42 厘米

題款：蕭山任伯年寫。
鈐印：任頤印（白文方印）

題跋（一）：橫雲山民行乞圖。同治七年之冬，胡公壽自題。
鈐印：公壽印信（朱文方印）、橫雲山民（朱文方印）

題跋（二）：謂隱者邪？奚必貌其形；謂狷者邪？奚必乞于人。遨游塵埃之外，棲息山澤之坰。瞭焉眸子而曰乞者，吾知其抑塞磊落之不平。古之君子得其時則駕，不得其時則蓬累而行。然乎？不乎？請質諸先生。先生莫對。舉首青冥。辛未秋七月，蔣節贊。
鈐印：蔣節之印（白文方印）

（收入《中國古代書畫目録》第一册、《中國古代書畫圖目》第一卷、《中國古代書畫精品録》第一卷）

p105 任頤（1840年—1896年）
何以誠像 軸

1877年
紙本 設色
縱 102 厘米 橫 45 厘米

題款：以誠仁兄先生五十一歲小像。光緒丁丑正月，山陰伯年任頤。
鈐印：頤印（白文方印）、任伯年（朱文方印）

題跋（一）：先生何淡雅，矯矯其誰儔。古心映古色，老氣真橫秋。擁爐撥芋火，提壺營糟邱。寒意滿圖畫，晤對爲句留。噫嘻乎！那得黃山三十六峰雪，與君滌净耐寒本來面。癸未秋初，題以翁鄉台先生玉照，即希法家正之。北垣弟程光斗。
鈐印：二朱文方印不辨

題跋（二）：度歲依然百慮清，旁人争羨此幽情。暮年不減青春樂，蔗境何嫌白髮生。美酒細斟成薄醉，圍爐閑撥到深更。擁裘領略天倫趣，笑數千門爆竹聲。俚語奉題以誠老伯大人玉照，即呈敲正。長洲小菴邵世釗待定草。
鈐印：水齋詩畫（朱文方印）

題跋（三）：天機多領悟，寄托乃遥深。境静得幽賞。歲寒盟素心。壺罇隨興到，几案却塵侵。寫出蕭閑態，何須園復林。辛巳秋暮，俚語奉題以誠姻叔大人玉照，即求粲正。蘭客姪唐受祺。
鈐印：受祺（白文方印）

題跋（四）：隱几悠然見性真，擁爐原不熱因人。壺中日月能參破，大地長成自在春。俚句奉題以誠世叔仁大人玉照，即希郢政。世姪余文蔚莪村甫稿。
鈐印：莪村吟句（朱文方印）

（收入《中國古代書畫目録》第一册、《中國古代書畫圖目》第一卷）

p106 何夢星（生卒年不詳）
五雲展禊圖 卷

清
紙本 設色
縱 40 厘米 橫 675 厘米

鈐印：何夢星書畫章（白文方印）

引首：五雲展禊圖。星臺世叔大人正。姪瞿鴻機。
鈐印：瞿鴻機印（白文方印）、子玖甫（朱文方印）

題跋（一）：唐文宗開成元年，將以三月三日賜宴曲江，而以兩公主下嫁，有司供張事煩，改以十三日爲上巳。然則展禊之例，由來久矣。光緒十有三年，浙中年豐人和，閭閻安堵，于是許星臺方伯與僚友七人作五雲之游，爲展禊之會。觴詠既洽，圖畫斯傳，鬚眉蒼古，衣冠脱略，有雲情鶴態之高，無佩玉鈎金之累，望之飄然如神仙中人也。余因其地爲雲樓而思蓮池當日曾與張伯起、王伯穀、趙凡夫、董思白、陳眉公、嚴天池等七人爲青林之會，有《青林高會圖》。今相距二百有餘年，而諸公會于其地，人數適符，豈其後身歟？然公等遭遇盛時，近享湖山之樂，遠垂竹帛之名，過伯起諸人遠甚，後之視今，勝于今之視昔矣。星臺方伯以圖索題，余去年曾用唐藝農觀察韵作詩四首，即書附其後，觀察亦圖中人之一也。
猶憶今春過上巳，我携兒女到蘭亭。劉龔村裏籃輿穩，載得千巖萬壑青。自笑江湖冗長翁，豈如公等與從容。五雲深處明賢七，大有當年林下風。屈指暌違半載剛，吳山越水路偏長。瓢中流到新詩句，認得山人姓是唐。宦途亦復有閑身，裙屐風流證凤因。長得香山作花主，湖山管領四時春。戊子四月，曲園居士弟俞樾書。

312

鈐印：先皇天語寫作俱佳（朱文橢圓印）、俞樾之印（白文方印）、曲園手筆（白文方印）

題跋（二）：寒碧黏天竹滿山，五雲深處隔塵寰。昔人一會已陳迹（謂《青林高會圖》），今日七賢相對閑（東坡有作者"七人相對閑"之句）。春服好尋狂士樂，夕陽知送醉翁還。圖中佳趣吾能說，曾向丹厓拾級攀。星臺世叔大人正題。姪瞿鴻禨。

鈐印：鴻禨（白文方印）、子玖（朱文方印）

題跋（三）：光緒十有三年，歲在丁亥三月四日，澹吾寄室主人招赴雲樓展禊。先期約者七人，盛旭人觀察以事未至。泛櫂錢江，至范村登陸。幽澗鳴泉，修竹籠徑，塵心盡滌，凈域同襟。山僧逢迎，頗解人意，瀹茗清話，時聞妙香。雖人數遠不及山陰，然在風塵傯偬中得兹暇日，亦良會矣。夫蘭亭之集，有圖有詩，主人既爲詩以倡，復招集湖上，涘名手補圖。其危坐石上，抵掌共談，神思静穆，心在玉壺者，則許星臺方伯與豐雲鵬都轉也。離立樹陰中，若不相顧，�印而各有所思，其形貌一癯一肥者，則馬星五觀察與磐泉道人也。其側面對坐而鬚髯一少一多，少者爲盛旭人，多者爲陳鹿笙二觀察也。乃若掀髯微笑，倚樹獨立，巾屨逍遥，精神矍鑠者，厥惟主人。主人者谁？唐藝農觀察年丈也。道人既和詩，而主人復屬爲記。自維譾陋，言之無文，獨念盛筵難再而星五又請急將歸，他年離合未可豫期，且以群賢嘉會而僕得以塵容俗狀抗亍其中，斯不可謂非厚幸也。是安可以不記？爰疏短引，兼附拙詩。磐泉道人昆明龔嘉儁記。潮痕静不飲川蜆，畫舸春游酒榼齋。喜向青山尋舊躅，十年三度到雲樓（戊寅秋仲季佑申嵯副約同人來游，壬午孟夏朔迎謁張霽亭學使復小憩于寺）。亭陰深覆洗心池，徑轉叢篁到寺遲。無恙風光應笑我，歲華荏苒變霜髭。經傳（方伯著述宏富）隸古迴難雙（都轉隸法精奇），健筆鴻文鼎可扛。展禊序成書繭紙，蘭亭韵事續之江。半偈觀心百慮清，香光墨妙雜真行（寺僧出蓮池遺偈及董書《金剛經》同觀）。天題留鎮山門古，不讓琅琊獨擅名。轉眄春雷起蟄龍，離筵話別不匆匆。壯懷元自超宗愨，破浪還乘萬里風（星五將歸滇南）。彦謙才老氣無前，八咏遥陵曲水篇。感遇詩篇推伯玉（六笙工詩），風流應勝永和年。斜日晴烟澹遠墟，城頭旗尾指舒舒。晚風吹皺琉璃水，一幅春江錦不如。瀕江鐙火鳳山門，照徹花林色不昏。好咏新圖東絹素，明年禊事待重論。右八咏俱和澹吾主人韵，成于繪圖之先。是日，盛旭翁以事未至，故詩中偶未之及。磐泉道人再識。

鈐印：昆明龔嘉儁印（白文方印）、磐石寒泉館主人（朱文方印）

題跋（四）：五雲山居杭之西南，群峰環峙，林壑深美。其下爲雲樓寺，創于吳越，顧未甚顯，顯之自蓮池大師卓錫始。勝國迄今垂三百祀，郡人士之修梵行，與夫行春攬勝之儔，杖履信宿，恒相屬也。歲在彊圉大淵獻病月初吉，我中丞河朔衛公方持節按部，簡閱湔東武備。泰與寅僚既蕭送于江滸，湘西唐藝農廉訪遂招集同人迂道雲樓，爲展禊之會。是日也，風和日麗，草木

暄妍。仰睇遐矚，萬彙欣欣，各遂其性，主賓諧洽，顧而樂之。于是挹泉試茗，烹葵命酌，繼蘭亭之芳規，擬竹林之仙侶，嘻！盛矣哉。夫人生惟此萍蹤聚合最爲難得，吾輩日從事于簿書，卒卒鮮暇，偶爾請急休沐，而拘于官守又未能幅巾野服作逍遥游。即游矣，復得素心相契如吾數人者，相與徜徉于山之巓、水之溪。當夫捫蘿振策，臨流濯纓，息心澄慮，幾忘身在塵埃，謂非冠簪之雅集，苔岑之遄軌得乎？藝老既貌諸人于卷端，磐石道人爲之記，復繫以詩。泰不敏，欲爲韵語紀勝，而珠玉在前，輒復含毫遲迴者久之。獨念當日幸從諸君子游，後之人有談林泉盛事，志耆英高會者，鄙賤姓名或藉諸君子以傳，未可知也。因不揣譾陋，綴言卷末，既以紀游，且志欣幸云爾。歲次光緒戊子嘉年上浣，長白豐紳泰題。

鈐印：友蘭齋主（朱文方印）、長白豐紳泰藏（白文方印）、臣泰之章（朱文方印）

題跋（五）：蓮池古刹冷詩盟，此日同僚叶友聲。地似山陰多竹樹，人如洛下會耆英。六年滄海長行役，三月西湖空繫情。來歲夜郎春草發，遥天回首五雲橫。
丁亥莫春，星臺中丞丈與唐藝農觀察招同人赴雲樓爲展禊之會，余轉漕北上未得與。是冬將有黔中之行，觀察先以圖索題，率成七律以應。踰年量移旋武林，中丞復出示是圖，爰補録前作，拜題二截于後。
西泠風月又追陪，萍梗匆匆倏去來。人影花香春宛在，五雲絶頂勝蓬萊。群賢雅集續蘭亭，觴咏翩然聚德星。欲向東坡問遺事，冷泉飛落數峰青（公雅慕東坡，濬冷泉，築來瀑亭，與僚友徜徉其間，襟度亦略似焉）。己丑七月，年愚姪廖壽豐。

鈐印：壽豐父（白文方印）、穀似（朱文方印）

題跋（六）：禊游恰趁暮春天，雅集同參畫裏禪。博得浮生閑半日，賞心誰繼永和年。大江南北首重回，芋火當年愧未煨（余四十年前游杭者七，惟雲樓未至，計歷大江南北凡九度矣）。樹色湖光無恙在，青山依舊我還來。香光墨迹妙千秋，題咏群公據上游（寺僧出香光書金經真迹，名公題咏甚多）。比似東坡留玉帶，簡中轉語下曾不。貝葉遺經字尚新，蓮池塔院净纖塵（寺僧有蓮池塔院，地甚幽迥，僧藏蓮池墨迹，字法遒勁）。摩挲五百年來物，可有澄空悟後身。偶聚萍蹤各異鄉，長歌又送馬賓王（星五觀察乞假省墓，將歸滇南）。明年此會知何處，且向春風盡一觴。棟花風暖泛扁舟，上巳佳辰續勝游。略記去年當此日，題詩曾上海潮樓。
光緒十有三年丁亥上巳越一日，唐藝農方伯招予雲樓展禊，歸而繪圖徵記，顏曰《五雲展禊圖》，舉以見贈。同集者豐雲鵬都轉、馬星五、龔幼安兩觀察、陳六笙太守。時星五將還滇，而盛旭人廉訪以事未至，并見于圖。圖中主客神采奕永，胸次灑然。予亦竊附觴咏以傳，殊勝概也。藝農首唱屬和，予以九度萍蹤，悵名山之初面，三春楊柳，送游子以將歸。好句披吟，客懷根觸，勉成六截，慚非禁體之工，會紀一時，聊志雪泥云爾。廣州許應鑅星臺記于後樂園，時年六十有八。

鈐印：管領湖山（朱文橢圓印）、巡行章貢重目匡廬管領吳山越水（朱文長方印）、丁卯詩人（朱文長方印）、

313

三十六磚鈐館主人（朱文長方印）、周鐏漢鼓之齋（白文長方印）、許應鑅印（白文方印）、星臺（朱文方印）

題跋（七）：東巡旌節送晴蜺（衛鏡瀾中丞是日東巡渡江），好趁寅僚手版齋。昨日恰逢過上巳，興懷展禊到雲樓。松巖柏碉訪蓮池（萬曆茂寸法號洙宏，墓在山麓，地極幽靜），好竹沼山春影遲。細閱《金剛》數遺偈，碧紗籠處謬吟髭（兩壁題詠極多）。許渾撰述本無雙，游遍江湖筆可扛。初向五雲深處過，冊三年未渡錢江（中丞當下語。）。存芳骨俊亦神清（宋有豐存芳，清敏公孫也），一卷曾耽江上行。清淨堂前覽楗括，兩行隸法借他名（謂豐雲鵬都轉庙堂，聯不書名）。江頭游鯉訝蛟龍，此去蹁躚苦太息。庚信華林矜一射，油花默默趁東風（謂馬星五觀察將行）。龔黃事業證從前，留守裴公又一年。禊飲才人同醮墓，出書僮僕憶當年（謂龔幼安觀察曾守杭州七年，甫遇升班。丙寅三月初五日在都，初面出守平陽，同時出京）。陳蕃華寶斗牛墟，楊柳春旗一色舒（森以丙寅初夏至浙，麓笙先年署杭道任）。今日咏觴流曲水，明年此會又何如（六生將去守處州）。肩輿曉出候潮門，興盡蛾眉淡掃春。沂浴清風原自在，壼中日月許同論（中丞命爲《展禊圖》）。

右句爲丁亥上巳次日即席口占，今閱四年復奉星臺中丞世伯大人命附書幅末，實魄悚未遑也，仍求訓正。庚寅仲秋朔日，世愚姪唐樹森謹呈。

鈐印：雨晴清朗之軒（白文長方印）、唐樹森印（白文方印）、藝農詩草（朱文方印）

題跋（八）：不向西湖泛酒杯，五峰高處鳥飛迴。水涯爭似山巔好，時有棲雲拂袖來。　狂吟示讓裴留守，健筆蒼涼鬢未凋。風卷春波喧入座，梵村飛上海門潮。塢轉清溪屈曲連，樹根碧玉響濺濺。冰心一片何勞洗，自向亭中企脚眠（山半有亭曰洗心）。　董陳書法趙王詩，老輩先朝勝賞時。半是宗儒半宗佛，幾回低首沈蓮池。豐歲山家樂事盈，白雲天半聽樵聲。使君采貢明堂右，弦管吹成字字清。　石徑逶迤峭壁危，披襟不盡惠風吹。七賢杖履翩來集，蘭爲山深苦也遲。　未須坐障輿行茵，竹裏鬚眉示染塵。若使遣編談史漢，林間我亦抱琴人。繁華獨數唐天寶，清逸終推晉永和。安得一時兼兩美，重三韻事武林多。

星臺中丞年伯大人命題《五雲展禊圖》，率賦八截，敬求郢政。庚寅孟冬，年愚姪高雲麟呈稿。

鈐印：菊隱（朱文橢圓印）、高雲麟印（白文方印）

題跋（九）：群賢今九老，此集足娛情。盛地雕殊會（謂會稽），齊年合視彭。竹幽林亦靜，蘭放室同清。俯仰不知暮，和風嶺外生。　已陳修禊迹，流覽故欣然。歲樂觴咸樂，情還事未遷。亭陰懷敍述，水曲列紛弦。斯會期無極，春遊自得天。集禊帖字，奉題二律，即乞星臺年姻丈吟正。潘衍桐初草。

鈐印：藝摛（白文長方印）、星查入牛斗日生（朱文方印）

p110 佚名
慶壽圖　卷

清
紙本 設色
縱 126 厘米　橫 247 厘米

無款。

p113 張雨（款）
山水圖　軸

元
紙本 水墨
縱 169 厘米　橫 97 厘米

題款：至正戊寅秋九月，吳郡句曲外史張雨寫。
鈐印：張雨之印（白文方印）

鑒藏印：項墨林鑒賞章（白文方印）

（收入《中國古代書畫目錄》第一冊）

p114 沈周（1427年—1509年）
雲水行窩圖　卷

1503年
紙本 設色
縱 33 厘米　橫 164 厘米

題款：執柔丘先生有《雲水行窩卷》，存時嘗以圖引相托，荏苒不能畢其事。先生觀化既久，其主器書來以申初意，遂復此紙。然先生詩道迄今鳴于湖，其吟魂亦當不泯，按圖而指之，或出于雲水之間也。弘治癸亥九日，長洲沈周。
鈐印：啓南（朱文方印）

題跋：董尚書評先太史畫云：「太史小筆，其品超于精工者。」幾由旬精之妙，在筆墨之內，若夫游戲伎倆，不應于牝牡驪黃求之。白石翁亦然，高屏大軸氣可吞天地，觀者如對盧峰泰嶽，不敢仰視。不若瀋山淺水，微月閑雲，寫出造物真面目。此卷之妙莫可形容，惟願坐臥其下，三日後題語，追想風人于湖濱，宛然弔屈瀟湘。己卯仲冬六日焚香敬題于停云館。後學文從簡。
鈐印：開云樓（朱文橢圓印）、文從簡印（白文方印）、字彥可（白文方印）

鑒藏印：朱之赤鑒賞（朱文方印）、臥庵所藏（朱文方印）、子孫保之（朱文方印）

（收入《中國古代書畫目錄》第一冊、《中國古代書畫圖目》第一卷）

――――――

p116　謝時臣（1487年―？）
　　　蓬萊訪道圖　軸

明
絹本 設色
縱 184 厘米　橫 81.5 厘米

題款：樗仙謝時臣寫。
鈐印：樗仙（白文方印）、姑蘇台下逸人（白文方印）

――――――

p118　陸治（1496年―1576年）
　　　桃源圖　軸

1565年
絹本 設色
縱 125 厘米　橫 62 厘米

題款：秦人六國空包羞，洞裹乾坤別有家。物外不知春甲子，溪頭惟見始桃花。嘉靖乙丑仲春既望，包山陸治作于支硎之內命齋。
鈐印：陸氏叔平（白文方印）、包山子（白文方印）、有竹居（白文方印）

鑒藏印：程楒師家珍藏（白文方印）

（收入《中國古代書畫目錄》第一冊）

――――――

p119　陳煥（16世紀―17世紀初）
　　　山水　軸

1613年
絹本 設色
縱 189 厘米　橫 81 厘米

題款：萬曆癸丑長夏，漫寫于堯峰艸堂，古吳陳煥。
鈐印：陳煥之印（白文方印）、堯峰山下（白文方印）

（收入《中國古代書畫目錄》第一冊）

――――――

p120　孫枝（16世紀―17世紀初）
　　　上林春曉圖　卷

1589年
紙本 設色
縱 31 厘米　橫 111.5 厘米

題款：上林春曉。萬曆己丑□。吳苑孫枝。
鈐印：叔達父（朱文方印）、花林居士（白文方印）

（收入《中國古代書畫目錄》第一冊）

――――――

p122　文伯仁（1502年―1575年）
　　　王維詩意圖　扇面

明
金箋 設色
縱 20 厘米　橫 54 厘米

題款：雲裹帝城雙鳳闕，雨中春樹萬人家。五峰文伯仁畫。
鈐印：伯仁（朱文方印）

鑒藏印：芇園曹氏平生真賞（朱文長方印）

（收入《中國古代書畫目錄》第一冊）

――――――

p123　魏之璜（1568年―1647年）
　　　山水　扇面

1600年
金箋 水墨
縱 22 厘米　橫 48.5 厘米

題款：庚子十月，之璜。
鈐印：考叔（白文方印）

鑒藏印：芇園曹氏平生真賞（朱文長方印）

（收入《中國古代書畫目錄》第一冊）

――――――

p124　張復（1546年―1631年）
　　　雪景山水圖　卷

1613年
絹本 設色
縱 33 厘米　橫 455 厘米

題款：癸丑望月寫于十竹山房。中條山人張復。
鈐印：張復私印（白文方印）、張元春（白文方印）

（收入《中國古代書畫目錄》第一冊）

――――――

p128　趙左（生卒年不詳）
　　　雲塘晚歸圖　頁

明

紙本 設色
縱 30.5 厘米　橫 22.5 厘米

題款：雲塘晚歸。趙左。
鈐印：文度（朱文方印）、趙左（朱文方印）

（收入《中國古代書畫目錄》第一冊）

————

p129　**張宏**（1580年—？）
松聲泉韵圖　軸

1626年
紙本 設色
縱 304 厘米　橫 97 厘米

題款：丙寅秋日寫，吳門張宏。
鈐印：張宏之印（白文方印）、君度氏（白文方印）

（收入《中國古代書畫目錄》第一冊）

————

p130　**李士達**（1550年—1620年）
匡廬泉圖　軸

明
絹本 設色
縱 193 厘米　橫 99 厘米

題款：匡廬泉。李士達摹樗仙筆。
鈐印：李士達印（白文方印）、通甫（白文方印）、石
湖漁隱（白文方印）

————

p131　**胡宗仁**（生卒年不詳）
溪橋策杖圖　軸

1622年
絹本 設色
縱 117 厘米　橫 55 厘米

題款：壬戌夏五月，頤翁道兄將之洛，寫此志別拜政。
宗仁。
鈐印：宗仁之印（白文方印）

（收入《中國古代書畫目錄》第一冊）

————

p132　**盛茂燁**（生卒年不詳）
竹林書齋圖　扇面

1624年
金箋 設色

縱 20 厘米　橫 54 厘米

題款：野寺望山雪，書齋對竹林。甲子六月，盛茂燁。
鈐印：茂燁之印（白文方印）

鑒藏印：芃園曹氏平生真賞（朱文長方印）

（收入《中國古代書畫目錄》第一冊）

————

p133　**張復**（1546年—1631年）
山水　扇面

1630年
金箋 設色
縱 24 厘米　橫 55 厘米

題款：庚午仲春，爲澹□□□寫。張復時年八十有五。
鈐印：元、春（朱文連珠印）

鑒藏印：芃園曹氏平生真賞（朱文長方印）

（收入《中國古代書畫目錄》第一冊）

————

p134　**藍瑛**（1585年—？）
仿黃公望山水圖　軸

1629年
絹本 設色
縱 165 厘米　橫 51 厘米

題款：已巳秋九月畫黃子久畫法。西湖外史藍瑛。
鈐印：藍瑛之印（朱文方印）、田叔父（白文方印）

（收入《中國古代書畫目錄》第一冊）

————

p135　**張宏**（1580年—？）
山水　軸

1638年
紙本 設色
縱 132.3 厘米　橫 42 厘米

題款：戊寅秋七月寫于慶雲寺中。吳門張宏。
鈐印：張宏之印（朱文白印）

————

p136　**張宏**（1580年—？）
仿古山水　冊

1637年

絹本 設色
十二對開　每對開縱 30.5 厘米　橫 40 厘米

（一）
畫心鈐印：張宏（白文方印）、君度氏（白文方印）
題跋：匡山過雨瀉飛流，遥望香烟翠靄浮。試誦謫仙清
俊句，浩然天地與神游。石磴連雲暮靄霏，翠微深杳玉
泉飛。溪迴寂静塵踪少，惟許山人去采薇。張君度爲吳
郡冠絶，邱壑縱橫，筆墨蒼古。粹老何從得此奇觀，宜
寶藏之。雨谷。
鈐印：雲根（朱文長方印）、雨、谷（朱文連珠印）

（二）
鈐印：張宏（白文方印）、君度氏（白文方印）

（三）
畫心鈐印：張宏（白文方印）、君度氏（白文方印）
題跋：兜羅綿現晝冥冥，千叠秋嵐鎖翠屏。不是東坡居
士過，太行肯露曉顔青。翠壁鳴泉洞壑開，長松落落蔭
溪隈。幽人自樂山中趣，不許塵寰物色來。壬申六月既望，
書于卧雲深處。芝巖樵叟。
鈐印：堯峰山房（白文長方印）、周顥之印（白文方印）、
芝巖（朱文方印）

（四）
鈐印：張宏（白文方印）、君度氏（白文方印）

（五）
畫心鈐印：張宏（白文方印）、君度氏（白文方印）
題跋：石澗寒濤瀉玉琴，清風拂拂滌煩襟。澄懷默與義
皇遇，況是日長山更深。雲蘿書屋戲書，榕亭野叟。
鈐印：破山學人（白文長方印）、翳然林壑（白文方印）
鑒藏印：一印不辨

（六）
鈐印：張宏（白文方印）、君度氏（白文方印）
題跋：九山深處地仙家，蘿薜陰陰石徑斜。茶汲春泉還
自煮，酒開臘甕不須賒。碧桃爛爛迎紅杏，翠竹娟娟映
白沙。記得抱琴行樂地，滿衣金粉落松花。癸未中秋，
孔毓書。
鈐印：松月夜窗虛（白文長方印）、毓書（朱文方印）、
東山石甫（白文方印）

（七）
鈐印：張宏（白文方印）、君度氏（白文方印）

（八）
畫心鈐印：張宏（白文方印）、君度氏（白文方印）
題跋：峰頭非塵寰，一舍誰所茇。軒眉玉霄近，按指沙
界豁。萬山紛纍塊，衆水眇聚沫。來雲觸石回，遠塔墮烟没。
向無超俗緣，蒸路詎可越。偕行木上坐，同我證解脱。浦雲。

（九）
畫心鈐印：張宏（白文方印）、君度氏（白文方印）
題跋：癖愛梅花不可醫，孤根隨地且安之。坐來不覺寒
侵骨，餘興還吟未了詩。後扉茅屋野人家，半榻春風坐
日斜。忽被幽香相引去，自鋤明月種梅花。曲徑西湖處
士家，吟成煮雪一烹茶。柴門掩映饒幽趣，竹作疏籬護
玉葩。集唐。龍浦陸天錫。
鈐印：用拙（朱文橢圓印）、天錫印（白文方印）、思
順氏（朱文方印）

（十）
鈐印：張宏（白文方印）、君度氏（白文方印）

（十一）
鈐印：張宏（白文方印）、君度氏（白文方印）

（十二）
題款：丁丑立秋日，寓毗陵曹氏之春曉閣，仿宋元名家
十二幀，暑氣炙人，愧不能似。吳門張宏。
鈐印：張宏（白文方印）、君度氏（白文方印）
鑒藏印：下博徐氏霜紅樓珍賞書畫印（白文長方印）

———————

p138　**吳焯**（生卒年不詳）
江村扁舟圖　軸

1640年
紙本 水墨
縱 75 厘米　橫 45 厘米

題款：崇禎庚辰冬日寫，吳焯。
鈐印：吳焯之印（白文方印）、啓明氏（白文方印）

（收入《中國古代書畫目録》第一册、《中國古代書畫
目録》第一卷）

———————

p139　**袁尚統**（1570年—？）
訪道圖　軸

明
紙本 水墨
縱 122 厘米　橫 44.5 厘米

鈐印：尚統私印（白文方印）、袁叔明（白文方印）

———————

p140　**徐元吉**（生卒年不詳）
松溪水閣圖　軸

清
絹本 設色
縱 207 厘米　橫 97 厘米

題款：涑水徐元吉寫。

鈐印：徐元吉印（白文方印）、字文中聞喜人（朱文方印）、景仁（朱文方印）

（收入《中國古代書畫目錄》第一冊、《中國古代書畫圖目》第一卷）

———————

p141　藍瑛（1585年—？）
白雲紅樹圖　軸

1659年
絹本 設色
縱 162 厘米　橫 86 厘米

題款：法張僧繇白雲紅樹沒骨畫，于西湖六橋精舍。山叟藍瑛時年七十又五也。

鈐印：藍瑛之印（白文方印）、田叔（朱文方印）

鑒藏印：仰天（白文方印）、曹秉鐸印（白文方印）、迪吉堂珍藏印（朱文方印）

（收入《中國古代書畫目錄》第一冊）

———————

p142　樊圻（1616年—？）
溪山林墅圖　軸

1650年
絹本 設色
縱 124 厘米　橫 39 厘米

題款：庚寅秋八月畫，樊圻。
鈐印：樊圻之印（朱文方印）、會公（朱文方印）

鑒藏印：徐勝審定（朱文方印）

（收入《中國古代書畫目錄》第一冊、《中國古代書畫圖目》第一卷）

———————

p143　樊圻（1616年—？）
撫梅圖　軸

清
絹本 水墨
縱 113 厘米　橫 56 厘米

題款：樊圻畫。
鈐印：會公（朱文方印）、樊圻（朱文方印）

題跋（引首）：會公畫在清初稱逸品，方其少年作畫，亦學元人精工，中歲乃作高克恭寫意。然天才秀發，下

筆超異。此幅作《撫梅圖》，蕭散閑遠之趣，宛然在目，尤妙在老幹縱橫，淡墨霜豪，咄咄逼真，不同凡手。爲題《賀新涼》，詞云：夢斷香難續，悵逢伊、傳神高玉，題佳軸，不遣冰魂移百代，留取寒香一幅，偏繪出、絳雲妝束。道是春來應太早，不闌佗吹黍回寒谷，還細認，玉英簇。亭亭豔映梅花屋，賴故家、清標珍護賞，音非俗，正是干戈憂。橫放懶對尊華黛绿，孰酬和鐵仙一曲，欲識樊衢心底樣，總因他玉作彈棋局，荊闊妙，誰描出。乙卯仲冬小寒前十日，敬予世兄屬題，即希正之。玉津胡薇元，時年六十有六。

鈐印：乙卯（朱文印）、詩境（朱文長方印）、薇元之印（白文方印）、抱殘守闕（白文方印）

題跋（拖尾一）：却月凌風臺觀燕，何郎詩句近來疏，石如一樹垂垂發，留伴江干野興孤。繁花乱插倚晴天，絹素今經三百年，待喚玉龍與吹笛，此翁前世本詞仙。樊圻《倚梅圖》，庚辰初伏雨中，敬予先生出舊藏屬題。清寂翁思進，時因避寇貰居河灣村舍。

鈐印：林思進印（朱文方印）

題跋（拖尾二）：樊會公真迹，傳世甚尠，良由其胸次高。不徇俗以求售，不浪墨以趨时，是可貴也。此幅冷雋峭峭，從李郭得筆法，惜爲黴濕所侵，神韵小減，不無駿骨之嘆耳。甲申夏日，敬予社長出觀同題，大千弟張爰。

鈐印：張爰私印（白文方印）、大千（朱文方印）

（收入《中國古代書畫目錄》第一冊）

———————

p144　陳星（生卒年不詳）
山水　八條屏

1654年
絹本 設色
各縱 162 厘米　橫 46 厘米

（一）
題跋：匡廬瀑布。
鈐印：陳星之印（白文方印）、字曰日生（白文方印）

（二）
題款：峨眉積雪。甲午秋仲，陳星寫。
鈐印：不使間造業錢（朱文長方印）、陳星之印（白文方印）、字曰日生（白文方印）

（三）
題跋：遠浦歸帆。
鈐印：陳星之印（白文方印）、字曰日生（白文方印）

（四）
題跋：洞庭秋月。
鈐印：陳星之印（朱文方印）、日生氏（白文方印）

（五）
題跋：江天暮雪。
鈐印：陳星之印（白文方印）、字曰日生（白文方印）

（六）
題跋：山寺曉鐘。
鈐印：陳星之印（朱文方印）、日生氏（白文方印）

（七）
題跋：山市晴嵐。
鈐印：陳星之印（朱文方印）、日生氏（白文方印）

（八）
題跋：泰山松障。
鈐印：陳星之印（朱文方印）、日生氏（白文方印）

（收入《中國古代書畫目録》第一册）

———

p146　吳定（生卒年不詳）
　　　秋山觀瀑圖　軸

1664 年
紙本 設色
縱 187 厘米　橫 91 厘米

題款：甲辰秋日法李希古筆，天都吳定。
鈐印：吳定之印（白文方印）、子彰（朱文方印）

鑒藏印：舊樸學齋（朱文方印）、陶舫（朱文長方印）、
睎高慕古（白文方印）、延陵舊氏（白文方印）

（收入《中國古代書畫目録》第一册）

———

p147　陳舒（1612年—1682年）
　　　幽嶺九華圖　軸

清
紙本 設色
縱 84 厘米　橫 35 厘米

題款：幽嶺尊秋跋，高本寒所歸。九華一以眺，衆壑涵
朝暉。吾非無懷人，夷許未易希。聊且近山事，又恥爲傭漁，
挍烟贈長楚，却返班生廬。
麼徵與老民爲徒，每日夜伴醉倍枯，乃不復知所旅，彼
此亦不復知，所以樂也。年暮各有歸興，申紙枕邊搔筆
作此爲別，定約來春二三月重會耳。拙民舒識。
鈐印：陳舒之印（白文方印）

p148　王時敏（1592年-1680年）
　　　仿黃公望山水圖　軸

1671 年
紙本 設色
縱 198 厘米　橫 106.5 厘米

題款：黃子久畫于元季諸家中最爲高秀，余家藏一二真
迹，自幼臨摹，未能夢見毫髮。辛亥初夏，匿影田廬，
案頭偶有巨紙，信筆濡染，老眼昏眵。遙想一峰筆法，
去之愈遠，當不免爲識者所笑也。王時敏時年八十。
鈐印：王時敏印（白文方印）、西廬老人（白文方印）

鑒藏印：孫慧翼印（白文方印）、豔秋閣物（朱文方印）、
稷裔珍藏（白文方印）、東陽郝氏收藏書畫印（朱文方印）

（收入《中國古代書畫目録》第一册）

———

p149　鄒喆（生卒年不詳）
　　　鍾山遠眺圖　軸

1672 年
紙本 設色
縱 185 厘米　橫 69 厘米

題款：壬子秋八月，錫民鄒喆寫。
鈐印：鄒喆私印（白文方印）、方魯（朱文方印）

（收入《中國古代書畫目録》第一册、《中國古代書畫圖目》
第一卷）

———

p150　王鑑（1598年—1677年）
　　　仿沈石田山水圖　軸

1673 年
絹本 設色
縱 191 厘米　橫 98 厘米

題款：石田翁仿北苑，有出藍之妙，此圖擬之。時癸丑
仲冬望日，婁水王鑑。
鈐印：湘碧（朱文方印）、王鑑之印（白文方印）

題跋：圓照畫與其他三王不同處，一望可知者，其山必
突兀，林必翁鬱，氣韵必淹潤。蓋其得力于梅道人者獨深，
不專師倪、黃也。此幀雖云仿石田，實不過土木建築略
取大意，而本家法自然流露不可遏抑。畫時年已七十有七，
精能猶爾飽滿，真罕有之杰作也。乃竟落入荒市，轉至
吾家，物我兩得，天下快事，何以逾此。癸卯夏至重裝
訖記，敏園。

319

鈐印：固始張瑋儌彬（白文方印）、重游芹泮四渡滄溟（朱文方印）

鑒藏印：固始張氏鏡菡榭嗣主瑋審定續考（朱文長方印）、志仁歷史文物館藏（朱文方印）

———————

p151 梅清（1624年—1697年）
山水　軸

清
紙本 水墨
縱 51 厘米　橫 31 厘米

題款：瞿山清。
鈐印：遠公（白文方印）、梅清（朱文長方印）

題跋（一）：瞿山先生与查東山、劉戢山嘗結社于閩漳，或詩聯吟，或湮作山，時號稱三山合作。予曾見《三山問答圖》，藏王蘭泉三泖漁莊，名人題句數十人，皆絕好詞。此得之于海昌。董浦云，遠公和尚者，蓋先生于甲申後稱方外閑人，知其清介也。乾隆戊申七月，吳東發侃叔氏識。
鈐印：閉户視書縈月不出登丘臨水经日忘歸（朱文方印，倒鈐）

題跋（二）：病目數旬，倒印亦好。字之脱落者三，句之不貫者二，東發。

題跋（三）：此遠公和尚筆也，蒼秀古雅，出入倪、黃之間。余于濟上見之，嘆爲神品。世駿。
鈐印：董浦（朱文方印）

———————

p152 龔賢（1618年—1689年）
天半峨眉圖　三條屏

1674年
絹本 水墨
各縱 283 厘米　橫 79 厘米

題款：地勢由來西極高，峨眉天半獨蕭騷。何曾五月無冰雪，大抵山僧皆緼袍。有路入雲猶轉棧，仰看絕壁度飛猱。嶂中日月真駒隙，十斛星辰盡欲韜。回首華嵩拳石□，其餘嶽麓似波濤。我思結構來峰頂，乞取瑤池一本桃。甲寅初冬，題爲翁道先生求政，江東同學弟龔賢。
鈐印：龔賢（朱文方印），鍾山野老（白文方印）、兩尊閣（朱文長方印）

鑒藏印：幻叟（朱文方印）、夏伯子（朱文方印）、幻餘室（朱文方印）、中國之人也（朱文方印）、一翁（朱文長方印）、渠園（朱文方印）、幻餘室（朱文方印）

（收入《中國古代書畫目録》第一册、《中國古代書畫图目》第一卷、《中國古代書畫精品録》第一卷）

———————

p154 查士標（1615年—1698年）
群峰樹色圖　軸

清
紙本 水墨
縱 198 厘米　橫 106.5 厘米

題款：群峰合沓錦屏圍，樹色泉聲帶晚暉。盡日拏舟無一事，平川十里看鷗飛。查士標。
鈐印：梅壑老人（半朱半白方印）、查二瞻（朱文方印）

鑒藏印：永安沈氏鑒賞書畫印（朱文方印）、懶雲心賞（朱文方印）、致問齋書畫印（朱文方印）

———————

p155 查士標（1615年—1698年）
江過扁舟圖　軸

清
紙本 水墨
縱 210 厘米　橫 71 厘米

題款：扁舟一棹歸何處，家在江南黃葉村。梅壑老人士標。
鈐印："士標私印"（白文方印）、"查二瞻"（朱文方印）

鑒藏印：小雪浪齋主人六十以後審定真迹鑒藏印（朱文方印）

（收入《中國古代書畫目録》第一册、《中國古代書畫图目》第一卷）

———————

p156 金古良（生卒年不詳）
山水　軸

1684年
絹本 水墨
縱 142.5 厘米　橫 64.5 厘米

題款：董太守畫法爲（開）翁年道兄，時甲子之秋。
金古良。
鈐印：兩印不辨

———————

p157 徐枋（1622年—1694年）
吳山最勝圖　軸

1688年
絹本 水墨

縱 140 厘米　橫 50 厘米

題款：《名勝志》云：吳之山唯玄墓最僻，亦最奇。面湖險隩，丹崖翠壁，望之若屏，亦名鄧尉。法華障其前，青芝游龍爲兩翼。岡巒起伏，嶺岫斷續，回顧拱揖，詭狀殊態，未易殫述。又以梅花爲香國，迴環百里，山溪水涯無非梅者。而以漁陽爲屏，太湖爲沼，左右開障，整若列眉。此種氣象，唯法王座足以當之。吳之聖恩鉅刹，殿閣參差，金碧照耀，杰峙于深林茂樹之間，與湖山爭勝，亦諸方所罕儷也。吳山最勝十二圖，戊辰春日畫于波上草堂并題，秦餘山人俟齋徐枋。
鈐印：澗上（朱文方印）、徐枋之印（白文方印）、俟齋（朱文方印）、雪牀菴（朱文方印）

————

p158　章聲（生卒年不詳）
青綠山水　卷

1691年
絹本　設色
縱 32 厘米　橫 473.3 厘米

題款：辛未長至寫于鶴年堂，錢唐章聲。
鈐印：章聲之印（白文方印）、儉齋（朱文方印）

題簽：章聲青綠山水長卷，辛巳六月，渭生題。

————

p162　高簡（1634年—1707年）
山水　軸

1698年
金箋　水墨
縱 158 厘米　橫 37 厘米

題款：戊寅嘉平，高簡。
鈐印：高簡（朱文連珠印）

（收入《中國古代書畫目錄》第一冊）

————

p164　王槩（1645年—？）
山捲晴雲圖　軸

1701年
絹本　水墨
縱 86 厘米　橫 57 厘米

題款：山捲晴雲水出烟，依人黃鶴舍紅泉。記向天池撒花片，隔宵流至小橋邊。辛巳清龢畫于山飛泉立草堂，繡水槩。
鈐印：王槩之印（白朱文方印）、安節（朱文方印）

引首：芥園遺珍，嘯湖。
鈐印：嘯湖（朱文方印）、百研室（白文方印）

（收入《中國古代書畫目錄》第一冊）

————

p165　一智（生卒年不詳）
黃山峰頂圖　軸

清
紙本　設色
縱 113 厘米　橫 59 厘米

題款：六月炎蒸何處避，黃山峰頂最清凉。梅花餘韵江城遠，琴弄松風滿石床。雲舫廬峰智。
鈐印：廬峰（白文方印）、一智（朱文方印）、雲舫（朱文葫蘆印）

鑒藏印：方外園書畫因緣（白文方印）、樴青所藏（朱文方印）

————

p166　張蘭（生卒年不詳）
溪山無盡圖　卷

清
絹本　設色
縱 42 厘米　橫 331 厘米

鈐印：芳（朱文圓印）、張蘭（白文方印）、一齋（朱文方印）

題跋（一）：右《溪山無盡圖》，爲西秦張氏一齋製。一齋雅擁泉貝，僑居廣陵，日與寒宴之士以烟雲作供養者，爭豪芒之長，可謂身處朱門而心如蓬户也。此卷留觀三夕，令人興嘆。其中浮嵐暖翠，曲渚回汀，黃、王兩家爲師傅，真目無烏目山人矣。余初寫竹枝，又畫江路、野梅，見者擬我文洋州、丁野堂。近復畫馬，然不習趙王孫流派，胡瓌、韋鷗蜚相揖讓于龍池間，得非老驥伏櫪，壯心不已者乎？惜余耳聞一齋名，而未獲一見，行當執業扶笻訪之，共論畫之旨趣。物外之賞，定有異焉。乾隆己卯六月上休日，七十三翁杭郡金農書後。
鈐印：金氏壽門（朱文方印）

題跋（二）：余游維陽數矣，每访善丹青之士，僅得方小師，從未有道一齋者。乾隆己卯冬復過平山，一齋以所作《溪山無盡圖》長卷介友人乞題。筆墨老健，氣量深沉，設色亦極古雅，不染半點時習。直欲以造化爲師，而參以古法，成一家手筆者也。藝已若此而無人知之，又足以見其善于卷懷其高致，猶不可及。小師已入《國朝畫徵續録》，一齋當補之。爲記于卷末，以識余寡聞之陋。同學弟秀水弥伽居士張庚，時年七十有五。
鈐印：苯勾（朱文葫蘆印）、張庚（白文方印）、浦山（朱

文方印）、彌伽居士（白文方印）

題跋（三）：杜陵作書貴瘦硬，惟畫亦然。今人競誇肉好，脂韋荏苒，骨力安在？明人多以濕筆求氣韵，而不用乾枯，止一層筆墨，無深厚氣象，則南宗之流弊也。此卷筆力健勁，全以骨勝，得元名家真派者。其布置閎曠，滇彌芥子，變現毫端，亦足想其胸次。有巨識者自能鑒之。乾隆庚辰二月，讓鄉鄒一桂題。

鈐印：別有天（朱文葫蘆印）、鄒一桂字原褒（白文方印）、號小山居讓鄉（朱文方印）

（收入《中國古代書畫目録》第一册）

———

p170　**唐寅（款）**
臨李唐山陰圖　卷

清
紙本 水墨
縱 30.5 厘米　橫 138 厘米

題款：唐寅臨李唐《山陰圖》。
鈐印：唐伯虎（朱文方印）、南京解元（朱文方印）

鑒藏印：□雲閣桂良家藏書畫圖章（朱文方印）、瓜爾佳氏燕山桂良珍藏書畫印（朱文方印）、瓜爾佳氏桂良珍藏（朱文長方印）、□僕（白文方印）、桂良鑑定（朱文方印）、長白桂良燕山氏（朱文長方印）、燕山珍玩（朱文方印）、燕山審定（朱文方印）

———

p172　**高其佩**（1660年—1734年）
指畫山水　軸

清
紙本 設色
縱 137 厘米　橫 73 厘米

題款：高其佩指頭畫。
鈐印：佩（白文方印）、且園（白文方印）、筆墨之外（白文方印）

———

p173　**朱倫瀚**（生卒年不詳）
指畫殿閣熏風圖　軸

清
絹本 設色
縱 190 厘米　橫 103 厘米

題款：殿閣熏風，仿趙伯駒。朱倫瀚指頭恭畫。
鈐印：臣朱倫瀚（白文方印）、朝夕染翰（朱文方印）
（收入《中國古代書畫目録》第一册）

———

p174　**高鳳翰**（1683年—1748年）
秋山讀書圖　軸

1724年
紙本 水墨
縱 79 厘米　橫 41.5 厘米

題款：秋山讀書圖。雍正甲辰爲大士兄作，翰。
鈐印：鳳翰（朱文連珠印）

鑒藏印：經田經眼（朱文長方印）

（收入《中國古代書畫目録》第一册、《中國古代書畫圖目》第一卷）

———

p175　**施文錦**（1680年—1760年）
金山勝概圖　軸

清
絹本 設色
縱 162 厘米　橫 99 厘米

題款：金山勝概。仿李咸熙畫法于廣州東皋，爲翁老年畫。施文錦。
鈐印：施文錦印（白文方印）、一印不辨（白文方印）

（收入《中國古代書畫目録》第一册）

———

p176　**董邦達**（1699年—1769年）
仿天游生筆意圖　軸

1764年
紙本 水墨
縱 95 厘米　橫 53 厘米

題款：甲申夏五仿天游生筆意爲公老年兄政，東山董邦達。
鈐印：臣邦達印（白文方印）、東山（朱文方印）

（收入《中國古代書畫目録》第一册）

———

p177　**袁江**（生卒年不詳）
仿宋人山水筆意圖　十二條屏

1741年
絹本 設色
縱 183 厘米　橫 617 厘米

題款：辛酉花朝前三日，擬北宋人筆意，邗上袁江畫。

鈐印：袁江之印（白文方印）、另一朱文印漫漶不識

題跋：就畫論畫真洋洋大觀，恐當年吳李三百里嘉陵江
不能遽有所加。徒以文人畫囂張之際，未爲人所重視，
實則思白以下四王、惲、吳諸子以工力皆遜此遠甚也。
養輝弟居平得此巨迹喜爲題之，悲鴻。
鈐印：江南布衣（朱文方印）

裱边題跋：戊子秋九月，八十八歲齊璜白石得觀于京草
西城借山館。
鈐印：老齊經眼（白文方印）、木人（朱文方印）、齊
白石印（朱文方印）

鑒藏印：梁溪薛氏滿生珍藏（白文長方印）、知過堂（朱
文方印）、養輝珍賞（白文方印）

p182 **方士庶**（1692年—1751年）、**湯貽汾**（1778年-1853年）、
倪兆鰲（生卒年不詳）等
杂畫　册

清
紙本 設色
十二開

（一）纵 18.5厘米　横 12.5厘米
鈐印：禮卿審定（朱文長方印）、環山（朱白文連珠印）

（二）縱 19厘米　横 16厘米
題款：壬辰竹秋，姑執倪兆鰲寫。
鈐印：方印無法辨識、筆耕（白文圓印）

（三）縱 11.5厘米　横 15厘米
題款：雪樵圖，庚申夏五月仿李營丘筆，德敏。
鈐印：德戲（白文連珠印）、又其次也（白文方印）

（四）縱 13.5厘米　横 25厘米
鈐印：春□（朱文方印）

（五）縱 18.5厘米　横 25.5厘米
題款：傳神阿堵意何由，閒説高人喜臥游，欲洗仙塵無
長物，瀟湘分得一枝求。迂生鰲。
鈐印：兆鰲（朱白文連珠印）、一笑（朱文圓印）、家
住姑溪（朱文方印）

（六）縱 17厘米　横 21.5厘米
鈐印：雨生（朱文方印）

（七）縱 11厘米　横 12.5厘米
鈐印：方士庶印（白文方印）

（八）縱 14厘米　横 11厘米
鈐印：老、雨（圓形連珠印）

（九）縱 17厘米　横 11.5厘米
題款：戊寅冬季，畫奉藝春二兄仁大人教政。雨帆弟宗海。
鈐印：宗海（朱文長方印）

（十）縱 12厘米　横 17厘米
題款：已巳嘉平月，邗江涂濟仿元人筆意。
鈐印：涂濟（白文方印）

（十一）縱 14.5厘米　横 16.5厘米
題款：驥不以力稱，惟以德稱之。可憐今已往，難忘賞心時。
鈐印：松齡（白文連珠印）

（十二）縱 18厘米　横 11厘米
鈐印：雨生畫印（朱文方印）

p184 **潘恭壽**（1741年—1794年）
仿陸叔平林屋洞天圖　軸

清
紙本 設色
縱 64厘米　横 31厘米

題款：仿陸叔平林屋洞天圖。立庵先生鑒政，丹徒潘恭壽。
鈐印：慎夫（朱文方印）

鑒藏印：唐雲審定（白文方印）

（收入《中國古代書畫目録》第一册、《中國古代書畫圖目》
第一卷）

p185 **萬上遴**（1739年—1813年）
空江野樹圖　軸

1792年
紙本 設色
縱 156厘米　横 86厘米

題款：空江蕩寒碧，野樹帶烟霏。地僻少人到，清風自
掩扉。壬子十一月廿一日予自都門歸家，居稍遲暇，檢
點筆硯，乘興寫此，適禹揆十三老弟有豫章之行，持此
贈別，用代河梁一邑。輞岡萬上遴。
鈐印：萬（朱文圓印）、輞岡書畫（白文方印）、尋樂（白
文方印）、古意（朱文隨形印）

（收入《中國古代書畫目録》第一册）

p186 **朱昂之**（1764年—1840年）
仿王蒙山水圖　卷

1797年

紙本 水墨
縱 28.5 厘米　橫 452 厘米

題款：昔山樵學畫于趙文敏，後居黃鶴山中學篆法十年，復追摹唐宋以來諸名迹，于是畫法益進，與文敏并驅爭先。昔人論文從門入者非寶也。詎不信云。丁巳孟冬，擬于澄觀精舍，昂之。
鈐印：昂之（白文長方印）、青立（朱文方印）

引首：烟雲供養。秋室集題。
鈐印：秋室（朱文方印）

題跋（一）：群峰勢屹立，澗谷飛珠跳。茅堂最深處，風雨暗蕭蕭。宿雲擁遙山，搖曳倚層碧。幽人空翠間，何處尋行迹。津里昂。
鈐印：昂之（白文方印）

題跋（二）：巨師妙法記同參，何肉周妻我獨慚。今日看君年少筆，分明風雨到江南。一幅溪藤萬里天，忽看滿戶起煙雲。樹如古隸山如篆，黃鶴重來四百年。乙亥冬杪，研樵張培敦題。
鈐印：去懶（朱文長方印）、研樵（朱文葫蘆印）

題跋（三）：憶昔住西湖，曾見山樵筆。前有石田詩，後有伯虎跋。一鶴南山飛，三松生石窟。今觀青立卷，驚嘆已入室。氣勢既宏大，姿態又閑逸。不特畫中豪，君身有仙骨。直接董香光，宜與惲王匹。蓬萊道人意香懷漫題并書。
鈐印：意香（朱文方印）、晝夜吉祥（白文方印）

題跋（四）：愛山不得山中住，長日空吟憶山句。偶然見此圖畫開，頓覺還我滄州趣。飛流蜿蜒落巨壑，雲色蒼茫迷野渡，竹雨松風冷客衣。知有柴門無人處，隔水時聞擁鼻吟。幽人恰住山之陰，扁舟應是羊求侶，不會新茶定會琴。乙亥孟夏中旬吳翌鳳題。時年七十又四。
鈐印：句吳（朱文方印）、枚庵漫士（朱文方印）

題跋（五）：四百年來後，山樵又見之。梅殘數點老，雪盡一峰痴。共是江頭客，同參畫裏詩。披圖神欲往，風雨夜窗時。乙亥秋杪，觀于吳門花步滄園，俞瑚題。
鈐印：臣瑚印（白文方印）、滄園（朱文方印）

題跋（六）：秦太虛爲汝南學官，得疾臥床不起。高符仲携《輞川圖》示之曰：閱此可以愈疾。得圖甚喜，即使二子從旁引之閱于枕上，恍然若與摩詰入輞川，忘其身之孤繫，數日疾良愈。余觀此圖覺神清氣爽，信前言之不謬也。耕雲江應極觀并書。
鈐印：江應極印（白文方印）、耕雲（朱文方印）

題跋（七）：青立翁爲畢焦麓入室弟子，後稍变其法，下筆峭折生動，得粗文、包山子之遺。此爲嘉慶二年所作，經營慘淡，匠心獨運，今人但見其晚年臨董之筆，不知早歲用功如此。越今七十五載，展卷快讀，墨采奕奕，

焕發紙上，因試冰文凍硯，以志眼福。时同治辛未歲午日，徐康書于神明竟。
鈐印：神明竟室（白文方印）、子晋（朱文方印）、徐康之印（白文方印）

鑒藏印：子青鑒藏（朱文長方印）

（收入《中國古代書畫目録》第一册、《中國古代書畫图目》第一卷）

————

p190　**畢涵**（1732年—1807年）
古寺烟景圖　軸

1801年
紙本 水墨
縱 220 厘米　橫 116 厘米

題款：我不學攢眉着色李營邱，我不學冥心取肖顧虎頭。禿筆敗墨露醜怪，烟雲唾手堆雙眸。遠瀑掛銀蠟，近屋開青�683。疏林老木任榮悴，離即意境相綢繆。是何癖塊姿幻化，不知魚蝶爲莊周。短衣孤劍客樊水，冢氣蛇霧纏襄州。馬蹄踵雲歷三峴，朝風暮雨常奔驅。潭溪西去二十里，廣德寺古烟景幽。解鞍搦管忽神會，指點磅礴生龍虬。投筆大笑快吾意，他年聊記書生游。辛酉秋日，畢涵。
鈐印：畢涵之印（白文方印）、焦麓（朱文方印）

————

p191　**胡玉林**（生卒年不詳）
山水　册

清
紙本 設色
十六開選二開　各縱 37.3 厘米　橫 64 厘米

（一）
題款：胡承禮。
鈐印：奇石軒（白文方印）

（二）
題款：承禮。
鈐印：玉林之印（白文方印）

————

p192　**戴熙**（1801年—1860年）
寒林東山圖　軸

1848年
紙本 水墨
縱 96 厘米　橫 43.7 厘米

題款：寒林尚未蘇，東山已先笑。犯曉過溪來，獨往搜

324

衆妙。何處早梅華，夜聞孤鶴叫。營丘華原之間，子衡
大兄法家鑒政。戊申仲冬醇士戴熙作于南舊廬。
鈐印：醇士（朱文方印）、與江南徐河陽郭同名（白文方印）

題跋（一）：光緒戊子典試秦中榜發後，晤子衡太守，
敬觀所藏。先祖文節公戊申年遺墨，時值承平，南齋多
暇，太守方以諸生從游淀園，日侍揮毫，所得爲不少矣，
并述此幅裝池。後先祖見而喜曰：“居然古畫，誠得意
筆也。”今已四十餘年矣，緬懷祖德，不勝宰木空山之感。
睹手澤之如新，賴知交之藏弆。是畫當永垂不朽，惜輅
車匆促不獲与世交舊好常相聚處，徒恨于懷。然燕山渭水，
天涯比鄰，此游不僅與太守結一重翰墨緣也。謹識數語
于後，仍敬歸太守藏之。十月四日兆春并志。
鈐印：戴兆春（白文方印）、青來（朱文方印）

題跋（二）：鹿牀早退身猶健，琴隱（湯貞愍貽汾）閑
居鬢已鬖。天遣湖山壯忠節，二公遺墨滿東南。子衡仁
兄方家正句，壬申初冬麟伯謝維藩題于京寓。

題跋（三）：戴公少日錢塘居，金題玉躞屋渠渠。巨師
凤慧前世儲，（公自知前身爲居然），朝攬湖山暮讀書。
戴公中年帝城裏，卿月使星香案吏。六橋三竺賦歸來，
從此烟波長往矣。嗣皇屢召重儒臣，（道光朝公三直南齋，
咸豐建元屢召未出），臣癖烟霞又十春。衝濤一怒騎箕
尾，仍隨帝座凌星辰。度關我轉長安道，太乙峰高任西
笑。披圖如与坐園亭，玉泉當户皴神妙。傳聞公子与公
孫，寶持手迹慰忠魂。無端天上人間感，并入池南舊墨痕。
同治壬申謹題，光緒戊子十月朔補書，秦毓麒并識。
鈐印：毓麒（白文方印）

題跋（四）：光緒癸未玉森謁子衡尊丈于西安。丈示以
戴文節公山水真迹，又屢稱淀園往日耆舊風流渺若天上，
不獨文字飄零，爲可嘆也。歐陽文忠有美堂記，嘗稱金
陵錢唐山水之美。文節遺墨既爲中外寶貴，吾鄉才彥亦
踵起，文行備矣，書畫亦超卓。山川奇杰之氣，固浩乎
無窮。而晦積深厚者，更有悟于風濤冰雪間也。玉森今
再觀文節遺墨，敬謹瞻對。子衡尊長命志歲月，以告將來，
于是乎書。光緒戊子十月三日，儀徵嚴玉森。

題跋（五）：予幼年入都，即聞戴醇好古泉幣，與予同
痴。欲往訪之，而因循未果，再至京聞已予告歸家，殉
赭寇之難矣。都人士遂重其畫。後南皮張子清相國倩人
到處搜羅，而片羽吉光，遂等于洛陽之紙，世间不恒見
矣。此幅爲其中年得意筆，予與黄孝子萬里尋親圖定爲
收藏壓卷。一取其忠，一取其孝，而翰墨之工拙不與焉。
況翰墨又超出尋常萬萬。與三王相伯仲，不尤是重乎，
因識數語于此。後之得此畫者謂我爲迂，吾何敢辨。（醇
下漏士字）時光緒戊戌人日清苑孫萬春介眉甫跋與咸
陽官廨之樨花館。
鈐印：臣萬春印（白文方印）、介眉（朱文方印）

鑒藏印：介眉審定真迹（朱文方印）、孫氏家藏（朱文
方印）、忍俊不禁（朱文方印）

p194　吳慶雲（？—1916年）
海州全圖　四條屏

1892年
紙本 設色
縱96厘米　橫179厘米

題款：擬黄鶴山人筆法，壬辰小陽月，白下吳石仙。
鈐印：石仙（朱文方印）

題跋：老筆紛披鬱莽蒼，閑憑妙墨證心光。亂山高處嘯
歌集，古寺陰中清晝長。近海漁鹽多樂利，窺瓶井檻入
微茫。對圖別有滄桑感，灑翰因君善典藏。漢泉先生出
示此畫屬爲題識，展卷尋思別有所感，因于落韵寄意，
知者當得之。漢泉善鑒別，應獨具雅賞，幸寶守之。乙
亥五月，李濼。
鈐印：濼（白文方印）、李散木（朱文方印）

題簽：吳石仙海州全圖。漢泉識。
鈐印：何漢泉印

（收入《中國古代書畫目録》第一冊、《中國古代書畫
圖目》第一卷）

p197　佚名
山鵲枇杷圖　頁

宋
絹本 設色
縱30厘米　橫31厘米

無款。

（收入《中國古代書畫目録》第一冊、《中國古代書畫
圖目》第一卷）

p198　佚名
耄耋圖　軸

明
絹本 設色
縱109厘米　橫99厘米

鑒藏印：三河孫氏東瀛珍藏（朱文長方印）、朋仲（朱
文方印）、曾在張藻卿處（朱文長方印）、桐城姚氏考
藏金石書畫（朱文長方印）

（收入《中國古代書畫目録》第一冊、《中國古代書畫
圖目》第一卷）

p200　林良（生卒年不詳）
古木寒鴉圖　軸

明
絹本　水墨
縱 139.5 厘米　橫 90 厘米

題款：林良。
鈐印：林良之章（白文方印）、一善（半朱半白文方印）

（收入《中國古代書畫目録》第一冊、《中國古代書畫
圖目》第一卷、《中國古代書畫精品録》第一卷）

p201　陳淳（1483年—1544年）
芙蓉圖　軸

明
紙本　水墨
縱 50.7 厘米　橫 27.3 厘米

題款：江上多芙蓉，翩翩開曉風。拏舟試采采，身在雲
霞中。陳淳。
鈐印：陳氏道復（白文方印）、大姚村（朱文方印）

題跋：寫生拔戟自稱雄，十載澄蘭瞻慕中（曩見邵息庵
丈所藏白陽墨花卉卷甚精妙）。今日宗風渾變却，粗枝
大葉盡誇工。頤情館物亦飄零，尺幅芙蓉眼獨青。輸與
朱三（謂曜東）懸巨幛，斜陽門巷怕重經。偶得白陽山
人墨芙蓉小幀，審爲上元宗氏故物，感賦兩絕，即題其首。
乙亥三月，破夢居士孫祖同。
鈐印：虛靜齋（白文方印）

鑒藏印：頤椿廬通理藏（白文方印）、良齋審定（朱文
方印）、虛靜齋書畫記（朱文方印）、虛靜齋（朱文圓印）、
羅節若五十後讀（白文方印）、節若長壽（朱文方印）

（收入《中國古代書畫目録》第一冊、《中國古代書畫
圖目》第一卷）

p202　沈仕（1488年—1586年）
玉簪秀石圖　軸

明
紙本　水墨
縱 121 厘米　橫 32 厘米

題款：幾度窺龍鏡，盈盈愛曉妝。綠鬟簪處白，紅指摘
來香。青門山人沈仕。
鈐印：沈氏懋學（白文方印）、沈仕之印（半朱半白文
方印）、雪香閣印（朱文圓印）

（收入《中國古代書畫目録》第一冊、《中國古代書畫
图目》第一卷）

p203　周之冕（生卒年不詳）
古檜凌霄圖　軸

1583年
絹本　設色
縱 117 厘米　橫 59 厘米

題款：古檜凌霄，青芝呈瑞。萬曆癸未春日，周之冕爲
仁山顧老先生寫。
鈐印：服卿氏（白文方印）、周之冕印（白文方印）

鑒藏印：山陰陳年章（白文方印）、竹環齋鑒定（白
文方印）

（收入《中國古代書畫目録》第一冊）

p204　任賀（生卒年不詳）
歲寒三友圖　卷

明
紙本　水墨
縱 33 厘米　橫 219 厘米

題款（一）：不根從意生，不笋由筆去。不似畫聰，來
疑有聲。
鈐印：蘭室（朱文長方印）、康侯（白文方印）、枯禪
居士（白文方印）

題款（二）：莫橫短笛吹香去，留得欄干待月來。
鈐印：西田（朱文長方印）、任賀（白文方印）

題款（三）：地氣厚培千載物，雨痕深溜十圍身。夜來
忽被月移去，紙上山中認不真。天啓二年小春月寫于半
研齋。
鈐印：墨禪（白文方印）、康侯（白文方印）、蘭林長（白
文方印）

（收入《中國古代書畫目録》第一冊）

p206　陳遵（生卒年不詳）、凌必正（生卒年不詳）
四季花卉圖　卷

明
紙本　水墨
縱 31 厘米　橫 387 厘米

題款：循所陳先生名遵，工于水墨花草。前三段露墨

淋漓，惜收藏者失去冬景一幅，閱之不勝愴然，因仿其
意以續之。時丙申初冬，約庵凌必正識。
鈐印：約庵小爰（半朱半白方印）、蒙求（朱文方印）

鑒藏印：蜀丞（朱文方印）、鹽城孫人和字蜀丞珍藏（白
文方印）、吳下耆英社小醉人（朱文方印）

（收入《中國古代書畫目錄》第一冊、《中國古代書畫
目錄》第一卷）

p208　藍瑛（1585年—?）
　　　雷蟄龍孫圖　軸

1658年
紙本 設色
縱 193 厘米　橫 74 厘米

題款：雷蟄龍孫，法李息齋之意。時于西溪萬壑松濤，
七十又四蝶叟藍瑛。
鈐印：藍瑛之印（白文方印）、田叔（朱文方印）

鑒藏印：博爾濟吉特氏瑞浩所藏（朱文長方印）

p209　諸昇（1617年—?）
　　　竹石圖　軸

1691年
絹本 水墨
縱 190 厘米　橫 97 厘米

題款：辛未夏日寫于墨踪堂，七十五叟諸昇。
鈐印：諸昇之印（白文方印）、日如氏（白文方印）

（收入《中國古代書畫目錄》第一冊）

p210　朱耷（1626年—1705年）
　　　松鶴芝石圖　軸

清
絹本 設色
縱 188 厘米　橫 102 厘米

題款：八大山人寫。
鈐印：可得神仙（白文方印）、八大山人（白文方印）、
何園（朱文方印）

（收入《中國古代書畫目錄》第一冊、《中國古代書畫
圖目》第一卷、《中國古代書畫精品錄》第一卷）

p211　朱耷（1626年—1705年）
　　　荷花圖　軸

清
紙本 水墨
縱 152 厘米　橫 79 厘米

題款：八大山人寫。
鈐印：八大山人（白文方印）

鑒藏印：稺璜鑒藏（白文方印）、飛卿過眼（朱文方印）、
花因寒重難舒蕊人爲愁多易斂眉（白文方印），一印不辨

（收入《中國古代書畫目錄》第一冊）

p212　丁克揆（生卒年不詳）
　　　荷花野鴨圖　軸

清
絹本 設色
縱 160 厘米　橫 66.5 厘米

題款：越湘丁克揆。
鈐印：丁克揆印（白文方印）、叙之（朱文方印）

（收入《中國古代書畫目錄》第一冊）

p213　俞齡（生卒年不詳）
　　　八駿圖　軸

1711年
絹本 設色
縱 183 厘米　橫 77 厘米

題款：辛卯冬日寫，西邨俞齡。
鈐印：俞齡之印（白文方印）、大年氏（朱文方印）

（收入《中國古代書畫目錄》第一冊）

p214　周璕（1649年—1729年）
　　　相馬圖　軸

清
絹本 設色
縱 179 厘米　橫 95 厘米

鈐印：昆來（白文方印）

p216　甘士調（生卒年不詳）
指畫鷹石圖　軸

1722年
絹本 水墨
縱 143 厘米　橫 48.5 厘米

題款：鳳磯山人甘士調指頭寫于燈紅酒綠讀書房。壬寅
姑洗。
鈐印：甘士調印（白文方印）、懷園（白文方印）

（收入《中國古代書畫目録第一册》

────────

p217　邊壽民（1684年—1752年）
荷花圖　軸

清
紙本 水墨
縱 98 厘米　橫 55 厘米

題款：風雨滿秋塘，零亂花與葉。采蓮人不來，閑煞沙
棠棋。葦間居士壽民。
鈐印：頤公（白文方印）、壽民（白文方印）

（收入《中國古代書畫目録》第一册）

────────

p218　邊壽民（1684年—1752年）
仿白陽山人筆意圖　軸

清
紙本 水墨
縱 22 厘米　橫 26 厘米

題款：邊維祺仿白陽山人筆意。
鈐印：維祺（白文方印）、潑墨淋漓（白文方印）

────────

p219　金農（1687年—1763年）
菖蒲圖　軸

清
紙本 設色
縱 27.5 厘米　橫 29.5 厘米

題款：四月十六，菖蒲生日也。予屑元時杜道士代郡鹿
膠墨，乃爲寫真，并作難老之詩，稱其壽云："蒲乙郎，
鬖髮古，四月楚天青可數。紅蘭遮戶尚吐花，紫桐翻階
正垂乳。寫真特爲祝長生，一盞清泉當清醑。行年七十
老未娶，南山之下石家女，與郎作合好眉嫵。"冬心先
生畫記。

鈐印：生于丁卯（白文方印）

────────

p220　李方膺（1695年—？）
花卉　四條屏

1746年
紙本 設色
各縱 197 厘米　橫 58 厘米

（一）芍药
題款：學北宋人筆法于梅花楼。晴江居士。
鈐印：虬仲（朱文方印）

（二）牡丹
題款：晴江寫于梅花楼之東廊碧梧居。
鈐印：略見大意（朱文長方印）

（三）蜀葵
題款：李方膺又字晴江。
鈐印：方膺（白文方印）、晴江的筆（白文方印）

（四）菊花
題款：穠艷秋芳色色華，新霜一夜落平沙。不知谁是撑
持骨，曉起临池畫菊花。乾隆丙寅，晴江李方膺。
鈐印：晴江的筆（白文方印）

（收入《中國古代書畫目録》第一册、《中國古代書畫
图目》第一卷）

────────

p222　李鱓（1686年—？）
雙松芝石圖　軸

清
紙本 水墨
縱 133.8 厘米　橫 65.8 厘米

題款：李鱓。
鈐印：李鱓（白文方印）

（收入《中國古代書畫目録》第一册、《中國古代書畫
图目》第一卷）

────────

p223　李鱓（1686年—？）
松風水月圖　軸

清
紙本 水墨
縱 125 厘米，橫 48 厘米

題款：松風水月。李鱓寫。

鈐印：復堂（白文方印）、衣白山人（朱文方印）

（收入《中國古代書畫目録》第一册）

————

p224　李鱓（1686年—？）
松藤牡丹圖　軸

1751年
紙本 水墨
縱 174.5厘米　橫 94厘米

題款："周年得似松拔老，富貴还如藤蔓牽。更寫蘭花芝草秀，願君多壽子孫賢。乾隆十六年中春寫。復堂李鱓。"

鈐印：鱓印（白文方印）、復堂（白文方印）
鑒藏印：粤西梁烈亞藏（朱文方印）

（收入《中國古代書畫目録》第一册）

————

p225　華喦（1682年—1756年）
桃柳聚禽圖　軸

1752年
紙本 設色
縱 172.5厘米　橫 93厘米

題款：碧桃滿樹，風日水濱。柳陰路曲，流鶯比鄰。壬申四月，新羅山人寫。
鈐印：華喦（白文方印）、秋嶽（白文方印）

題簽：新羅山人真迹，子雲大兄珍藏。小某王素題簽。
鈐印：素（朱文方印）

鑒藏印：真率齋（白文方印）、南耕審定真迹（朱文長方印）、蓬萊孫氏墨華菴藏（朱文長方印）

（收入《中國古代書畫目録》第一册、《中國古代書畫图目》第一卷）

————

p226　黄慎（1687年—？）
蕉鶴圖　軸

清
紙本 設色
縱 134厘米　橫 59厘米

題款：蕉葉有心心放早，鶴迴無夢夢來遲。瘦瓢寫。
鈐印：黄慎（朱文方印）、瘦瓢（白文方印）

（收入《中國古代書畫目録》第一册）

————

p227　閔貞（1730年—1788年）
雙魚圖　軸

清
紙本 水墨
縱 253厘米　橫 98.5厘米

題款：正齋閔貞畫。
鈐印：閔貞（白文方印）、正齋（白文方印）、蓼塘居士（朱白文方印）

（收入《中國古代書畫目録》第一册、《中國古代書畫圖目》第一卷）

————

p228　余省（1692年—1767年）
摹王冕墨梅圖　卷

1752年
紙本 水墨
縱 30厘米　橫 303厘米

題款：乾隆壬申春王，臣余省奉敕恭摹王冕筆意。
鈐印：臣余省（朱白文方印）、恭畫（朱文方印）

鑒藏印：乾隆御覽之寶（朱文方印）、嘉慶御覽之寶（朱文橢圓印）、石渠寶笈（朱文長方印）、寶笈三編（朱文方印）、嘉慶鑒賞（白文圓印）、三希堂精鑒璽（朱文長方印）、宜子孫（白文方印）

（收入《中國古代書畫目録》第一册、《中國古代書畫圖目》第一卷）

————

p230　張瑋（生卒年不詳）
牡丹石圖　軸

1775年
絹本 設色
縱 120厘米　橫 80厘米

題款：乾隆乙未清明寫，涑南張瑋。
鈐印：張瑋之印（白文方印）、涑南居士（朱文方印）

（收入《中國古代書畫目録》第一册）

————

p231　奚岡（1746年—1803年）
荷花圖　軸

1790年
紙本 設色

縱 135 厘米　橫 34 厘米

題款：素肌不污天真，曉來玉立瑤池裹。亭亭翠蓋，盈盈素靨，時妝净洗。太液波翻，霓裳舞罷，斷魂流水。甚依然、舊日濃香淡粉，花不似，人憔悴。欲喚凌波仙子。泛扁舟、浩波千里。袛愁回首，冰簾半掩，明璫亂墜。月影凄迷，露華零落，小闌誰倚。共芳盟，猶有雙棲雪鷺，夜寒驚起。庚戌早春畫于冬華盦并録吕同老《水龍吟》詞。蒙道士岡。
鈐印：鐵生（朱文方印）、奚岡私印（白文方印）、翠玲瓏（朱文方印）

鑒藏印：懶雲賞鑒（朱文方印）、德清徐氏懶雲考藏金石文字書畫之章（朱文方印）

————

p232　萬上遴（1739年—1813年）
梅花圖　軸

1798年
紙本 水墨
縱 162.5厘米　橫 45厘米

題款：重闈佳麗，貌婉心嫺，憐早花之驚節，訝春光之追寒。袂衣始薄，羅袖初單。折此芳花，舉兹羅袖；或插鬢而問人，或殘枝而相授。恨鬢前之太空，嫌金鈿之轉舊。顧影丹墀，弄此嬌姿；洞開春牖，四卷羅帷。春風吹梅畏落盡，賤妾為此斂娥眉。花色持相比，恒愁恐失時。戊午九月，五蘊女史親詣齋頭索畫，寫此以贈。
鞠岡上遴。
鈐印：萬上遴印信（朱文圓印）、尋樂（白文方印）

題跋：五蘊女史，蘇人也，工妍笑，善詼諧，時人以忘憂草目之。戊午小春流寓于章門董塘之西，與鞠岡萬子結比鄰。鞠岡為宜陽老畫師，人得其斷紙零縑珍同拱璧。五蘊暇輒過從，供研墨伸紙之役。美人名士臭味相投，因是五蘊得鞠岡畫獨多。時懷新陳君以鞠岡介得見五蘊，焚香淪茗，作午夜清談而不及于亂，五蘊甚佩之，臨別以此畫持贈，畫上題款有侍兒小名在焉。陳君重以美人之遺，屬余弁數言記其緣起。余即贈鞠岡《指梅》古風一章，附録于後：
瑤姬被謫羅浮曲，巫雲冷落寒林宿。
麝魂劍氣别風流，二十六宜補不足。
鞠岡能為花寫真，長條短幹俱有情。
得心應手倏滿幅，十指拂拂春風生。
生花不羨江郎筆，況復毛錐老無力。
不如信手亂拈來，槎丫屈曲如橫鈇。
丁字枝交女字枝，畫梅以此得常師。
鞠岡獨出範圍外，取法冰紋古所稀。
（女紅刺繡多冰紋梅，鞠岡自言愛而效之。）
我披此畫深太息，恍然置我孤山側。
故園風景别十年，徒令梅花笑行客。
己未春王識于紅豆山房，應懷翁大兄先生命。

————

鐵舟王浩。
鈐印：采采流水，蓬蓬遠春。窈窕深谷，時見美人（朱文方印）、王浩之印（白文方印）、王氏鐵舟（朱文方印）、能令我真個銷魂（朱文方印）

鑒藏印：紅香處（朱文方印）、物莫非指而指非指（白文方印）

————

p233　佚名
墨梅圖　軸

清
絹本 水墨
縱 219厘米　橫 66厘米

鈐印：松月友人（朱文方印）

————

p234　張熊（1803年—1886年）
花卉 三挖四條屏

1857年
絹本 設色
各縱 34厘米　橫 28.5厘米

四屏之一：
（一）
題款：錦帳秀珠。子祥張熊。
鈐印：熊印（白文方印）、與花傳神（朱文方印）
（二）
題款：露滴荷珠香有迹，月臨秋水影成雙。子祥。
鈐印：張熊私印（白文方印）
（三）
題款：張熊。
鈐印：張熊私印（白文方印）

四屏之二：
（一）
題款：張熊。
鈐印：壽父（白文方印）
（二）
題款：疏疏雨歇早秋天，滴滴輕紅泪泪妍。莫作尋常燒蠟看，一莖啼近石闌邊。仿甌香館法。張熊。
鈐印：熊印（白文方印）
（三）
題款：可以忘憂 擬周少谷筆意，子祥。
鈐印：熊印（白文方印）

四屏之三：
（一）
題款：蜀錦天中麗，金壺灑墨池。鴛鴦湖外史張熊。
鈐印：子祥（朱文方印）

330

（二）
題款：冰雪爲神玉爲骨，山礬是弟梅是兄。仿楊子鶴本。子祥張熊。
鈐印：熊印（白文方印）
（三）
題款：咸豐丁巳夏五月下浣，子祥張熊。
鈐印：子祥書畫（白文長方印）
鑒藏印：與花傳神（朱文方印）

四屏之四：
（一）
題款：贈別心情何草草，餞春杯酒自年年。子祥。
鈐印：張熊私印（白文方印）
（二）
題款：一番雨過月如銀，葉葉雲飛梦樣輕。隔着疎簾蘭語細，是花香更不分明。子祥。
鈐印：張熊私印（白文方印）
（三）
題款：綽約似神仙，位置宜金屋。彩縷結紅雲，護他春睡足。子祥張熊。
鈐印：祥翁（朱文方印）

（收入《中國古代書畫目録》第一册）

——————

p236　任頤（1840—1895年）
花卉　四條屏

1891年
紙本 設色
各縱 101 厘米　橫 31 厘米

（一）
題款：光緒辛卯夏四月，山陰任頤伯年。
鈐印：伯年（朱文方印）、任頤之印（白文方印）、任頤（朱文圓印）

（二）
題款：光緒辛卯夏四月，山陰任頤伯年。
鈐印：伯年（朱文方印）、任頤之印（白文方印）、伯年長壽（白文方印）

（三）
題款：光緒辛卯夏四月，寫于滬城之頤頤草堂，任伯年記。
鈐印：任頤之印（白文方印）、伯年（朱文方印）

（四）
題款：錫侯仁兄大人正之，光緒辛卯夏四月，山陰任頤寫于海上且住室。
鈐印：伯年（朱文方印）、任頤之印（白文方印）、任公子（白文方印）

（收入《中國古代書畫目録》第一册）

——————

p238　任頤（1840年—1895年）
松鳩圖　軸

1887年
紙本 設色
縱 189 厘米　橫 48 厘米

題款：光緒丁亥端陽，山陰任頤伯年甫寫于海上頤頤草堂。
鈐印：頤印（白文方印）、頤頤草堂（朱文方印）

（收入《中國古代書畫目録》第一册）

——————

p239　居廉（1828年—1904年）
花籃圖　軸

1892年
絹本 設色
縱 78.5 厘米，橫 36 厘米

題款：壬辰秋九月，隔山樵子居廉。
鈐印：古泉（白文方印）

（收入《中國古代書畫目録》第一册）

——————

p242　佚名
勝鬘經　殘卷

北朝
紙本 水墨
縱 33.5 厘米　橫 101 厘米

無款。

——————

p244　佚名
大般涅槃经卷　殘卷

北朝
紙本 水墨
縱 27.5 厘米　橫 118.5 厘米

無款。

——————

p246　佚名
妙法蓮華經卷第四　殘卷

唐
紙本 水墨

縱 26 厘米　橫 655 厘米

無款。

————

p248　許維新（16世紀中—1628年）
草書古詩十九首　卷

1622年
紙本 水墨
縱 33 厘米　橫 358 厘米

釋文：迢迢牽牛星，皎皎河漢女。纖纖擢素手，札札弄機杼。終日不成章，涕泣零如雨。河漢清且淺，相去復幾許？盈盈一水間，脉脉不得語。明月皎夜光，促織鳴東壁。玉衡指孟冬，衆星何歷歷。白露沾野草，時節忽復易。秋蟬鳴樹間，玄鳥逝安適。昔我同門友，高舉振六翮。不念携手好，棄我如遺迹。南箕北有斗，牽牛不負軛。良無盤石固，虛名復何益？
冉冉孤生竹，結根泰山阿。與君爲新婚，兔絲附女蘿。兔絲生有時，夫婦會有宜。千里遠結婚，悠悠隔山陂。思君令人老，軒車來何遲！傷彼蕙蘭花，含英揚光輝。過時而不采，將隨秋草萎。君高執亮節，賤妾亦何爲！
回車駕言邁，悠悠涉長道。四顧何茫茫，東風搖百草。所遇無異（故）物，焉得不速老。盛衰各有時，立身苦不早。人生非金石，豈能長壽考？奄忽隨物化，榮名以爲寶。
孟冬寒氣至，螻蛄夕鳴悲。凉風率已屬，游子寒無衣。錦衾遺洛浦，同袍與我違。獨宿累長夜，夢想見容輝。良人惟古歡，枉駕惠前綏。既來不須臾，又不處重闈。亮無晨風翼，焉能凌風飛？眄睞以適意，引領遥相睎。徙倚懷感傷，泪下沾雙扉。步出上北門，遥望郭北墓。
白楊何蕭蕭，松柏夾廣路。下有陳死人，杳杳即長暮。潛寐黄泉下，千載永不寤。萬歲更相送，賢聖莫能度。服食求神仙，多爲藥所誤。不如飲美酒，被服紈與素。去者日已疏，生者日已親。出郭門直視，但見丘與墳。古木犁爲田，松柏摧爲薪。白楊多悲風，蕭蕭愁煞人！欲還故閭里，思歸道無因。
生年不滿百，常懷千歲憂。晝短苦夜長，何不秉燭游！爲乐當及時，何能待來兹？愚者愛惜費，但爲賢智嗤。仙人王子喬，難可与等期。東城高且長，逶迤自相屬。寒風動地起，秋草萋以綠。四時更变化，歲暮一何速！晨風懷苦心，蟋蟀傷促局。蕩滌放情志，何爲自結束！燕趙多佳人，美者顔如玉。被服羅裳衣，當户理清曲。音響一何悲！弦急知柱促。馳情整中帶，沉吟聊躑躅。愿爲雙飛燕，衔泥巢君屋。
客從遠方來，遺我一端綺。相去萬餘里，故人心尚尒！文彩雙鴛鴦，裁爲合歡被。著以長相思，緣以結不解。以膠投漆中，誰能別離此？
孟冬寒氣至，北風何凛冽。愁多知夜長，仰視衆星列。三五明月滿，四五蟾兔缺。客從遠方來，遺我一書札。上言長相思，下言久離別。置書懷袖中，三歲字不滅。一心抱區區，懼君不識察。

明月何皎皎，照我羅床幃。裹回（憂愁）不能寐，攬衣起裹回。客行雖云樂，不如蚤旋歸。出户獨彷徨，愁思當告誰！引領還入房，泪下沾裳衣。

余不工書耳。目壯时誠颇好之，無臨池工力。今眊，不爲此久矣，偶廷芝郡伯以素委書，大非所任。郡伯古循良，又宿受河潤之陽勒，爲書《十九首》。書本小道，即工何用？惜此累寸無妄逢災，不能不爲白練裙生恨望也。天启壬戌七月二十八日，東郡友人許維新周翰記。
鈐印：茸齋（朱文方印）、周翰父（白文方印）

鑒藏印：文淵閣校理印（朱文長方印）、北平翁方綱審定真迹（朱文長方印）

————

p250　米萬鍾（1570年—1628年）
行草書王維詩　軸

明
紙本 水墨
縱 141 厘米　橫 28 厘米

釋文：獨坐幽篁裹，彈琴復長嘯。深林人不知，明月來相照。米萬鍾。
鈐印：米萬鍾印（朱文方印）、米仲詔印（朱文方印）

————

p251　黄道周（1585年—1646年）
草書七絶詩　軸

明
絹本 水墨
縱 169.5 厘米　橫 46 厘米

釋文：橐駝項上坐鴉肥，罨畫簾前捲燕微。不合扣舷投竹杖，滿汀鷗鶴一齊飛。偶爾有作。黄道周。
鈐印：三公不易（朱文方印）、四事未能（白文方印）

鑒藏印：紹庭珍藏（白文方印）、庸士五十歲後號顢公（朱文方印）

（收入《中國古代書畫目録》第一册）

————

p252　王鐸（1592年—1652年）
行書五言詩　軸
1645年
綾本 水墨
縱 227 厘米　橫 56 厘米

釋文：五月秦淮水，依俙撥棹音。好山堪閉户，久雨入深心。蔞菲交游寡，兵戈歲事侵。種田儲米汁，不但夢相尋。
題款：寄金銘敬亭山中，乙酉十師賢契，王鐸。
鈐印：王鐸之印（朱文方印）、大學士章（白文方印）

裱邊題跋：覺斯年輩後于思白，而名相埒。自清聖祖嗜董書，董名乃大起，其實孟津所詣非華亭得比肩也。孟津得法于誠懸，復宗入米家堂奧。此幅如懸筆自虛空中擲下，神力動蕩駭人。目精以視，華亭舞女插花，相去遠矣。世間偽迹尤衆，然少陵所云秦王時杜聖真氣驚戶牖者，具眼者自能辨之。延闓。

鈐印：含光（朱文方印）

鑒藏印：孔生藏（白文方印）、養正軒（朱文方印）

（收入《中國古代書畫目錄》第一冊）

————

p253　王鐸（1592年—1652年）
行書五言詩　軸

1649年
紙本 水墨
縱 247厘米　橫 51厘米

釋文：春疇行有事，徑術命柴車。泉脉能扶稻，坡光足養瓜。狂詩從寺約，醉帽就離斜。復欲陵川去，苞著共一家。蓬老道宗正之，辛巳向地作。己丑六月初五燈下書，執熱魚濯，以四綾當之，時悔公□石同熱，王鐸。
鈐印：王鐸之印（朱文方印）、烟霞漁叟（白文方印）

————

p254　笪重光（1623年—1692年）
行書七絕詩　扇面

清
紙本 水墨
縱 31厘米，橫 57.5厘米

釋文：北固山頭雲滿空，開開斂斂信江風。米家老眼吞應盡，幻入無聲詩句中。偶書爲開隱上人，江上笪重光。
鈐印：鵝池閣（朱文圓印）、笪重光印（白文方印）、江上外史（朱文方印）

————

p255　王士禛（1634年—1711年）
行書　扇面

清
紙本 水墨
縱 23厘米　橫 60厘米

釋文：東坡先生守湖州日，嘗游故、道兩山。遇風雨回，憩買耘老溪上澄暉亭。令官奴執燭，畫風雨竹于壁間，題詩云：更將掀舞勢，秉燭畫風□。美人爲醉顏，恰似腰肢褭。時農仁弟屬書，兄士禛。
鈐印：漁洋（朱文方印）

————

p256　查士標（1615年—1698年）
行書五律詩　軸

清
紙本 水墨
縱 224.5厘米　橫 93厘米

釋文：武陵川路狹，前棹入花林。莫測幽源裏，仙家信幾深。水迴青嶂合，雲度綠溪陰。坐聽閑猿嘯，彌清塵外心。查士標。
鈐印：查士標印（白文方印）、二瞻（白文方印）、梅壑（朱文方印）

————

p257　錢泳（1759年—1844年）
楷書節臨《女史箴》　軸

1830年
瓷青紙本 泥金
縱 46厘米　橫 30厘米

釋文：
晋顧愷之《女史箴》
班婕有辭，割歡同輦；夫豈不懷，防微慮遠。道罔隆而不殺，物無盛而不衰；日中則昃，月滿則微；崇猶塵積，替若駭機。人咸知修其容，莫知飾其性；性之不飾，或愆禮正；斧之藻之，克念作聖。出其言善，千里應之，苟違斯義，同衾以疑。夫言如微，榮辱由兹。勿謂玄漠，靈鑒無象。勿謂幽昧，神聽無響。無矜爾榮，天道惡盈。無恃爾貴，隆隆者墜。鑒于小星，戒彼攸遂。比心螽斯，則繁爾類。歡不可以專，專實生慢，愛則極遷。致盈必損，理有固然。美者自美，翻以取尤。冶容求好，君子所仇。結恩而絕，寔此之由。翼翼矜矜，福所以興。静恭自思，榮顯所期。女史司箴，敢告庶姬。
題款：道光十年冬十月廿四日燈下臨，依宋秘府本，闕三字。泳。
鈐印：錢泳（朱文連珠印）

鑒藏印：小墨墨齋（朱文橢圓印）

————

p258　王文治（1730年—1802年）
行楷書古詩文　册

1770年
紙本 水墨
十二對開　每對開縱 27.5厘米　橫 35.5厘米

釋文：
（一）
東坡先生游惠山。
敲火發山泉，烹茶避林越。明窗傾紫盞，色味兩奇絕。

333

吾生眠食耳，一飽萬想滅。頗笑玉川子，飢弄三百月。
豈如山中人，睡起山花發。一甌誰與共，門外無來轍。
古人試茶求其水，惠泉名本在經。
松間旅生茶，已與松俱瘦。茨棘尚未容，蒙翳爭交構。
天公所遺棄，白歲仍稚幼。紫筍雖不長，孤根乃獨壽。
移栽白鶴嶺，土軟
鈐印：柿葉山房（朱文方印）
鑒藏印：子彰珍玩（朱文方印）、虞山翁氏珍藏書畫之
印（朱文方印）、錫蕃過眼（白文方印）

（二）
春雨後，弥旬得連陰，似許晚遂茂。能忘流轉苦，栽栽
出鳥味。未任供臼磨，且可資摘嗅。千團輸大官，百餅
衙私門。東坡種茶。
秦少游茶詩
茶實嘉木英，其香天乃育。芳不愧杜蘅，清堪掩椒菊。
上客集堂葵，圓月探盒盝。玉鼎注漫流，金碾響丈竹。
侵尋發美鬯，猗旎生乳粟。經時不消歇，衣袂帶紛鬱。
幸蒙巾笥藏，苦厭龍團續。願君斥異類，使我全芬馥。
晁補之次東坡先生韵
唐來木蘭寺，遺迹今未滅。僧鐘嘲飯後，

（三）
語出飢客舌。今公食方丈，玉茗攄噫嚏。當今卧江湖，
不泣逐臣玦。中和似此茗，受水不易節。輕塵散羅麯，
亂乳發甌雪。佳晨雜蘭艾，共吊楚纍潔。老謙三昧手，
心得非口訣。誰知此間妙，我欲希超絕。持誇淮北士，
湯餅供朝歠。
明高啟茶軒
摘芳試新泉，手滌林下器。一榻鬢絲傍，輕烟散遥吹。
不用醒吹魂，幽人自無睡。
建茶三十片，不審味如何。奉贈包居士，僧房戰睡魔。
東坡先生贈包静安新茶。

（四）
文衡山煎茶句
嫩湯自候魚生眼，新茗還誇翠展旗。穀雨江南佳節近，
惠山泉下小船歸。山人紗帽籠頭處，禪榻風花繞鬢飛。
酒客不通塵夢醒，卧看春月下松扉。
徐天池虎丘茶咏
虎丘春茗妙烘蒸，七碗何愁不上升。青箬舊封題穀雨，
紫砂新罐買宜興。却從梅月橫三弄，細攪松風炧一燈。
合向吳儂彤管説，好將書上玉壺冰。
耶律楚材西域從王君玉乞茶因韵七首：積年不啜建溪茶，
心竅橫塵塞五車。碧玉甌中思雪浪，黃金碾畔憶龍芽。
盧仝七碗詩難得，諗老三甌夢亦賒。敢乞君侯分數餅，
暫教清興繞烟霞。
厚意江洪絕品茶，先生分出滿輪車。雪花瀲瀲浮金蕊，
玉屑紛紛碎白芽。破夢一杯非易得，搜腸三碗不能賒。
瓊甌啜罷酬平昔，飽看西山插翠霞。
高人惠我嶺南茶，爛賞飛花雪没車。玉

（五）
屑三甌烹嫩蘂，青旗一葉碾新芽。頓令衰叟詩魂爽，便
覺紅塵客夢賒。兩腋清風生坐榻，幽歡遠勝泛流觴（此
字點去）霞。
酒仙飄逸不知茶，可笑流涎見麴車。玉杵和雲春素月，
金刀帶雨剪黃芽。試將綺語求茶飲，特勝春衫把酒賒。
啜罷神清淡無寐，塵囂身世便雲霞。
長笑劉伶不識茶，胡爲買插漫隨車。蕭蕭暮雨雲千頃，
隱隱春雷玉一芽。建郡深甌吳地遠，金山佳水楚江賒。
紅爐石鼎烹團月，一碗和香吸碧霞。
枯腸搜盡數杯茶，千卷胸中到幾車。湯響松風三昧手，
雪香雷震一槍芽。滿囊垂賜情何厚，萬里携來路更賒。
清興無涯騰八表，騎鯨踏破赤城霞。
啜罷江南一碗茶，枯腸歷歷走雷車。黃金小碾飛瓊屑，
碧玉深甌點雪芽。筆陣陳兵詩思勇，睡魔卷甲夢魂賒。
精神爽逸無餘事，卧看殘陽補斷霞。
宋王禹偁茶園十二韵。

（六）
勤王修歲貢，晚駕過郊原。蔽芾餘千本，青蔥共一園。
芽新撑老葉，土軟迸新根。舌小侔黃雀，毛獰摘綠猿。
出蒸香更別，入焙火微温。采近桐華節，生無穀雨痕。
緘縢防遠道，進獻趁頭番。待破華胥夢，先經閶闔門。
汲泉鳴玉甃，開宴壓瑤樽。茂育知天意，甄收荷主恩。
沃心同直諫，苦口類嘉言。未復金鑾召，年年奉至尊。
王安石寄茶與和甫。彩絳縫囊海上舟，月團蒼潤紫烟浮。
集英殿裏春風晚，分到并門想麥秋。

（七）
寄茶與平甫。碧月團團墮九天，封題寄与洛中仙。石樓
拭水宜頻啜，金谷看花莫漫煎。
黃庭堅答荆州王克道。茗碗難加酒碗醇，暫時扶起藉糟人。
何須忍垢不濯足，苦學梁州陰子春。
龍焙東風魚眼湯，個中即是白雲鄉，更煎雙井蒼鷹爪，
始耐落花春日長。此涪翁戲作詩也。
十片建溪春，乾雲碾作塵。天王初受貢，楚客已烹新。
宋梅堯臣句。
鑒藏印：壽彭過眼（朱文方印）

（八）
兔毫紫甌新，蟹眼清泉煮。雪凍作成（衣）花，雲閑未垂蘂。
願尔池中波，去作人間雨。
蔡君謨試茶
建安一去三千里，京師三月嘗新茶。人情好先務取勝，
百物貴早相矜誇。年窮臘盡春欲動，蟄雷未起驅龍蛇。
夜聞擊鼓滿山谷，千人助叫聲喊呀。萬木寒痴睡不醒，
唯有此樹先萌芽。乃知此爲最靈物，宜其天地獨得之精
華。終朝采摘不盈掬，通犀鞙小圓復窊。鄙我穀雨槍與旗，
多不足貴如刈麻。建安太守封寄我，香蒻包裹封題斜。
泉甘器潔天色好，坐中揀擇客亦嘉。
歐陽修嘗新茶寄聖俞

（九）
余有數畝蔽廬，寂莫人外，聊以擬伏臘，聊以避風霜。
雖復晏嬰近市，不求朝夕之利；潘岳面城，且適閑居之樂。
況乃黃鶴戒露，非有意于輪軒；爰居避風，本無情于鐘鼓。
陸機則兄弟同居，韓康則甥舅不別，蝸角蚊睫，又足相
容者也。爾乃窟室徘徊，聊同鑿坏。桐間露落，柳下風來。
琴號珠
柱，書名玉杯。有棠梨而無館，足酸棗而非臺。猶得欹
側八九丈，縱橫數十步，榆柳兩三行，梨桃百餘樹。撥
蒙密兮見窗，行欹斜兮得路。蟬有翼兮不驚，雉無羅兮
何懼。草木混淆，枝格相交。山爲簀覆，地有堂坳。藏
狸并窟，乳鵲重巢。連珠細菌，長柄寒匏。可以療飢，
可以棲遲，崎嶇兮狹室，穿漏

（十）
兮茅茨。檐直倚而防帽，户平行而碍眉。坐帳無鶴，支
牀有龜。鳥多閑暇，花隨四時。心則歷陵枯木，髪則睢
陽亂絲。非夏日而可畏，異秋天而可悲。一寸二寸之魚，
三竿兩竿之竹。雲氣蔭于叢蓍，金精養于秋菊。落葉半牀，
狂花滿屋。名爲墅人之家，是謂愚公之谷。節書庾子山
小園賦。
重重碎錦，片片真花。分披草樹，散亂烟霞。若夫松子、
古度、平仲、君遷，森稍百頃，槎枒千年。秦則大夫受職，
漢則將軍坐焉。莫不苔埋菌壓，鳥剥蟲穿。或

（十一）
低垂于霜露，或攧頓于風烟。東海有白木之廟，西河有
枯桑之社，北陸以楊葉爲關，南陵以梅根作冶。小山則
叢桂留人，扶風則長松繫馬。
霜露既降，木葉盡脱，人影在地，仰見明月，行歌相答，
顧而樂之。已而嘆曰："有客無酒，有酒無肴，月白風清，
如此良夜何？"客曰："今且薄暮，舉網得魚，巨口細鱗，
狀如松江之鱸。固安所得酒乎？歸而謀諸婦。"婦曰："我
有斗酒，藏之久矣，以待子不時之需。"于是携酒與魚，
復游于赤壁之下。江流有聲，斷岸千尺。山高月小，水
落石出。右録東坡先生《後赤壁賦》。

（十二）
揚帆載月遠相過，佳氣葱葱聽誦歌。路不拾遺知政肅，
墅多滯穗是時和。天分秋暑供吟興，晴獻溪山入醉哦。
好捉蟾蜍供研墨，彩牋書盡剪江波。
翰林蘇子瞻書法娟秀，雖用墨太豐而韵有餘，于今爲天
下第一。余書不足學，學輒筆軟無勁氣。今乃舍子瞻而
學余，未爲能擇術也。庭堅頓首再啓。
庚寅夏四月，偶游邗上，寓居玲瓏山館，與友試新茶，
余遂書古詩數首，後以宋人各筆成之。丹徒王文治。
鈐印：王氏禹卿（朱文方印）、夢樓（朱文方印）
鑒藏印：何子彰審定印（白文方印）

p260　劉墉（1719年—1804年）
　　　行書墨迹　册

1793年
紙本 水墨
十一對開　每對開縱 31厘米　横 28厘米

（一）
釋文：鳥入林迷。地與喧卑隔，人將物我齊。不知樵客意，
何事武陵溪。
題款：癸丑冬日雪窗學書，石菴劉墉。
鈐印：東武（朱文方印）
題跋：晋書謂殺字甚安，爲草法一妙，蓋殺字不安則凋疏，
離披不可收拾。前明西涯、雅宜皆自負草書，然皆坐此病。
東武尝云草法不傳久矣，以東武之豪而草不能厭人意，
則信乎草法之不傳也。世臣。
鈐印：寫心（朱文方印）

（二）
釋文：夜由竇。剪尾大以粗，理毳温且透。嗟尔微末者，
何幸遭苾佑。金鈴繫三尺，警猛
堪使嗾。豪家守鑰鱼，古刹獲峰鷲。若以功授食，無技
可比囗。胡爲太不均，勞逸殊

（三）
釋文：肥瘦。又如籠中禽，解語工伺候。辛勤萬里來，
幸得逃射宿。金眸視眈眈，并育敢相
湊。时逢乳字期，列屋聞奔吼。惡聲劇訓狐，兩其宜夾脰。
我聞古蠟禮，簫鼓喧冬畫。報汝

（四）
釋文：亦已無，本爲禾苗秀。誰初愛豢養，僭越上階甃。
侵尋到畫圖，貌取煩神構。開緘碩且腯，
恐壓絹楮皺，索題須滿幅，語瑣類孩幼。相嘲非過貶，
詩意避凡陋。
鑒藏印：彦合珍存（朱文長方印）

（五）
題款：癸丑仲冬十日，書石菴舊作。
鈐印：劉墉之印（白文方印）、石菴（朱文方印）
題跋：東武致士七律，五古僅見此篇。其體物之工，寄
意之遠，貌韓而神蘇。若居豐、祐間，殆必入柏臺詩案，
爲藝林增佳話矣。世臣。
鈐印：慎伯詞翰（白文方印）
鑒藏印：東郡楊紹和字彦合鑒藏金石書畫之印（白文方印）

（六）
釋文：賀祥雲見狀
右臣等伏見道門威儀司馬秀表稱，今月
十日夜，陛下親臨同明殿道場，爲宗社蒼生祈福，有祥
雲見。伏惟聖德
鑒藏印：楊以增字益之又字至堂晚號冬樵行式"（朱文
方印）

（七）
釋文：以精意動天，天意以肸蠁符聖，其感甚速，豈言

335

元遠？陛下肅静之深，勤恤
所至，靈心如答，神貺何言？自表休期，以分景福，生
人大賴，天下幸甚。臣

（八）
釋文：等忝居近侍，倍百恒情，謹奉狀陳賀以聞，伏候
宣付史館。
題跋：東武晚入北碑，録此狀，變盡少壯舊法，與《俊顯雋》
《崔府君》致相近，橫直中實不可及。世臣題記。
鈐印：包世臣印（白文方印）、慎伯（朱文方印）
鑒藏印：楊氏海源閣藏（白文長方印）

（九）
釋文：同諸公游雲公禅寺 共許尋雞足，何能惜馬蹄。長
空净雲
雨，斜月半虹蜺。檐下千峰轉，窗前萬木低。看山尋徑遠，聽

（十）
釋文：岫。給食飫日肥，分暖偎織綉。所嗜了不移，是
殆天所授。日殺鼠輩幾，竊疾復誰
救。鼾聲厲飽睡，里嫗謂梵呪。頗有好事人，毛質費品究。
買甖朝拌粒，穴窗

（十一）
釋文：畫貓和韵。
爾雅訓毛蟲，巨細羅百獸，或受畜以馴，或在野而驟。
有薿者為貓，賦性糧鼸鼬。爪牙匪甚强，依人得保壽。
騰擲茵蓐閑，虓若虎出。
鑒藏印：宋存書室（白文長方印）、老桂山房（白文方印）

———

p261　劉墉（1719年—1804年）
行書墨迹　册

清
紙本 水墨
九對開　每對開縱 31厘米　橫 28厘米

（一）
釋文：子美自比稷與契，人未必許也。然其詩云：舜舉
十六相，身尊道何高。秦時任商鞅，法令如牛毛。自是稷、
契輩人口中语也。又云，知名未足稱，局促
鑒藏印：儀晉觀堂（朱文長方印）、瀛海仙班（白文方印）

（二）
釋文：商山芝。又云：王侯與螻蟻，同盡隨邱墟。願聞
第一義，回向心地初。乃
知子美詩外尚多事在也。
僕游為吴興有飛。
鑒藏印：世德雀環子孫潔白（朱文方印）

（三）
釋文：英寺詩云：微雨止還作，小窗幽更妍。盆山不見日，

草木自蒼然。非至吴越，不見此境也。
軾，蜀人，往來古信州。
鑒藏印：楊紹和鑒定（白文方印）

（四）
釋文：山川草木，可以獸數。老病流落，無復归日，冥
蒙晻靄，時發
于夢想而已。庚辰歲蒙恩移永州，過南海見部刺史王公進

（五）
釋文：叔，出先太尉峽中石刻諸诗，反復玩味，則赤甲、
白鹽、滟澦、黃
牛之狀，凛然在人目中矣，十月十六日軾書。
鈐印：石庵（朱文方印）

（六）
釋文：張旭為嘗熟尉，有老父訴事，為判其狀，欣然持去。
不數日，復有所訴，亦為判之。
他日復來，張甚怒，以為好讼，叩頭曰："非敢讼也，
诚見少公筆勢殊妙，欲家藏之。"張

（七）
釋文：驚問其详，則其父蓋天下工書者也。張由此盡得
筆法之妙。
鈐印：彦合珍存（朱文方印）。
釋文：湖州有顔鲁公放生池碑，載其所上肅宗表云："一
日三朝，大明天子之孝，

（八）
釋文：問安侍膳，不改家人之禮。魯公知肅宗有愧于是也，
故以此谏，孰謂公區區于放生哉。"
題跋：東武好書眉陽語，拉雜寫來，皆意有所属，故知
東武非僅以書名世也，世臣題。
鈐印：乙未生（朱文長方印）
釋文：蜀平，天下大慶，東兵安其理。此桓元子書。蜀

（九）
題款：平，蓋討譙縱時也。僕喜臨之，人謂當有數百本也。
討譙縱乃劉裕事，桓温所平
乃李勢耳。書于天香深處，劉墉。
鈐印：石庵（朱文方印）
題跋：平李勢在永和三年，討譙縱在義熙七年前後。五
朝眉陽之誤甚已，討縱雖宋公決策，然宋公自駐彭城，
行者乃西陽太守朱齡石，東武众未為詳審也，包世臣記。
鈐印：慎伯（白文長方印）
鑒藏印：東郡楊氏海原閣藏（朱文方印）

———

p262　趙之謙（1829年—1884年）
書札　册

清
紙本 水墨

二十八對開　每對開縱 32 厘米　橫 39 厘米

題簽：悲庵居士書札。七十八叟沈衛題。
鈐印：秀水沈衛（白文方印）、舊史氏（朱文方印）
鑒藏印：中央美術學院圖書館藏（朱文長方印）

（一）

釋文：悲庵居士名之謙，字益甫，一字撝叔，會稽人，
負盛名。同光間書畫篆刻皆妙絕一時，得者爭寶之。方
其未達也，與錢塘趙可儀先生同客瑞安縣幕，契合無間，
其後且結爲昆弟。故往來書問獨多。可儀先生喆嗣孔言
仁兄裒襃成册，有栝栳手澤之思焉。奉讀一過，爲識數
語而歸之。己卯七月盡，秀水七十八叟沈衛書于滬西儗
盧之四紅豆館。
鈐印：兼巢（白文方印）、曾到蓬山重游芹泮（朱文方印）、
四紅豆館（白文方印）

（二）

釋文：可儀宗長兄如見。得手示并翁注《困學紀聞》已
收到，兹繳上六錢番餅三枚，祈即察存又對一又韵兄信
及布一大包，統由蔣僕呈上，蔣僕以小事出署，其人本
可用，而紳士某者讒之（弟本可爲之説，而亦畏黃土之
謠言，故決計使之歸溫州），此次歸溫有可圖處，萬望
爲之覓一啖飯處，志在姚幫辦詢其來意，即以土匪成仇，
欲截殺之，爲説亦無不可也。手此，即請大安，餘俟後報。
弟謙頓首。
鑒藏印：孔言所藏（白文方印）
釋文：可儀老哥大人如晤：初七日所發要函昨日收到，
子京兄病大約險途，奈何，奈何。兹遣其妻舅即日赴溫
看視，弟與此間典史顧君各出兩洋，以爲盤纏醫藥之資，
萬一有變，則老哥必爲設法，以全其附身之具，感德靡涯，
弟已函知其弟蘭舫矣。方子一張，昨匆忙不及封入子京
信内，兹再寄上，祈轉付之。韵兄尚未行否？此間正用武。
如來黃，亦以遲爲貴也，月底正好，望代致念。復請大安，
弟謙頓首。再，子餘兄説，如韵兄來須挈眷來，方是一
勞永逸之計，兩地不甚便也，祈并告之。
鑒藏印：孔言珍藏金石書畫（朱文長方印）

（三）

釋文：頃接到初九酉刻一信，知子京兄事已蒙老兄竭力
成全。凡屬有生，同深感激，惟七十餘千未了，除郭處
五十數外，未便老兄獨任其難，請即與郡中諸友一商，
以歸墊款，弟本當力爲籌措，乃須專力爲子京嫂歸紹事
設措川資（有五個月遺腹，未便令久羈于此），力薄，
無能兩用，此非老兄不能知也。至靈柩，自宜暫時浮厝，
將來再設法由海運歸，其動用人等及零星用款，千祈開
一細賬來，以便交代伊家爲要。今日發信忙，不及詳述。
復請大安，并謝德施。不具，弟謙頓首。五月十五日。
鑒藏印：孔言珍藏金石書畫（朱文長方印）
釋文：手書及用款單子一一閲悉。此間本已集資爲子京
家屬返越計，奈有匪人搧惑，執意不歸，事成畫餅。刻
已致書，乃弟令其速來爲歸其孤姪，存宗祀計矣。墊款
俟將來再從長設法。此間軍事殊不易，了詳具與雲西函

可閲也。韵樓不赴省，可來黃，路上無事，見時望告知，
不另函矣。弟謙頓首復。
聞帶兵大員已將此案校實具奉，恐自家夥内亦有變局。
黃邑南鄉田地將荒，恐良民飢餓，亦有變局，老劉來得
去不得，真真要命矣。
可儀宗長兄，承料理陳友事，諸君幸爲弟一一致候，同
鄉交誼，分當代致謝忱也。子餘尚在路橋，欲爲劉公設
法下臺而竟不得，苦哉。
鑒藏印：孔言所藏（白文方印）

（四）

釋文：韵兄來，得手示，具悉陳子京之舅歸時僅呈一信，
其衣物并不交閲，蓋彼等已有變志。台州人之不可靠如
此，兹亦不必復問，聽其所爲而已。頃有署中家人李德，
住家溫州，本在此執役，近爲人所讒而去，渠實無罪，
衆所共知。念其景況艱難，特令其專誠敬謁老兄，有可
爲位置之處，萬望留意一二。弟本欲爲之
解説，因讒者恃有内綫（張甌兄誤聽一面之詞所致），
近惟暴其讒人之罪，使不致再逐他人而已，路橋案尚無
了期，而太守猶用蘇氏，恐來再出事端，全局俱敗矣！
錢可通神，于此益信，安見持正而卓識者爲之清厘肺腸
耶？酷暑困人，而家鄉又有水患，可畏，可畏。溫溪鹽販，
聞亦滋事，近已平定否？便中示之。弟謙頓首，可儀宗
長兄。
鑒藏印：孔言珍藏金石書畫（朱文長方印）

（五）

釋文：可儀宗長兄如見：月餘未奉手書，甚念，甚念。
此間禱雨幾一月，近兩日甫荷雨澤，大約秋成可望矣！
羧叔兄于七月三日疾殤杭州，身後景況甚苦。方哭子京，
又實羧，老朋友之感聚散何足言哉！弟擬九月初返里，
十月中旬再來黃巖，冬間當赴館矣！甌綢價聞大長，煩
爲探一聲，式樣另單呈上，便即示之。此請大安。弟謙
頓首。
鑒藏印：孔言所藏（白文方印）
釋文：可儀宗長兄如見：均樓來得手書并賜甌綢八幅，
感謝何極！所屬書件，即趕爲之祈察入，惟紙太劣耳。
陳又新來溫，奉其叔櫬以歸，不先不後，其子亦去，即
可迎祭，快慰之至。若此信早到

（六）

釋文：數日，正可令蘭舫赴溫同去也。扇骨及界尺兩件，
俟暇時即書由均樓刻寄，手此報謝。載請大安。弟謙頓首，
十三日燈下。
鑒藏印：孔言珍藏金石書畫（朱文長方印）
釋文前信件想均收到，兹乘便再托一事。東甌書坊中問
《周易指》（係青田端木太鶴所著）書價，每部約須若干，
係友人代詢，便中示悉爲要。此上可儀宗長兄，弟謙頓首。
鑒藏印：孔言所藏（白文方印）

（七）

釋文：可儀宗長兄如見：得復示具悉。《周易指》已作
書詢友人，如須購，由弟處寄價再買可也。大作《如園圖》

極佳，佩服之至，不但不敢笑，且欲有奉求，俟後寄呈。兄從前畫頗岑寂，近作豐潤而秀，可徵福澤之厚。目前必以弟爲面諛，久必以弟爲遠見也。茲鄭紀赴甌，匆泐，即詢日祺不盡。弟謙頓首。

鑒藏印：孔言珍藏金石書畫（朱文）

（八）

釋文：可儀宗長兄賜覽：前函當早達，比稔起居安善如頌。弟本月中旬一病幾殆，近始能起坐作書矣。友人托購端木鶴，《周易指》一書，乞吾兄即爲一辦，能于六月中旬寄到最便，其價將來由韵樓處匯寄可也。韵樓于本月十日回松，其太翁已于前月廿日仙逝，凶耗至日，韵樓已去，大約六月下旬可返署，不知其溫州寓中已得信否，此事不便説，又不便不説，如彼不知，兄酌量通知一聲纔是。弟大約七月初二日返越，即束裝北上矣，并告，即請大安，不一。弟謙頓首。王雲西、王錫之、蘇秀翁均此道念，不另。廿八日。

鑒藏印：孔言所藏（白文）

釋文：可儀宗長兄大人如見：得手書并《易指》、油布各件均收悉。承代墊代購，感感。弟甫自省中歸，故遲遲復書也，書價印洋五數，謹合成光洋四元，當由邵步兄處存交，已作書致敝友戴君矣。弟啓行大約在月杪，極遲重九節必赴滬矣。手此，謹請大安。弟謙頓首。

鑒藏印：孔言所藏（白文）

（九）

釋文：可儀宗長兄如晤：得復書聆悉近況，并知將返杭省墓，甚敬念東嘉光景。聞更非昔比，自以擇地爲宜，且客居千里外，雖有家口，總不如逍遥湖上歸語燈前之樂也。陳蘭舫已于昨晚挈姪歸里，小題大做，極費周章。黃邑專産土匪，即婦女悍潑，亦非人間所得有，弟實愈看愈怯（近友人勸續晤者甚多，弟即舉孒京前車覆之），萬不敢作彼美之想，鰥已七年，心如槁木矣！渠有致兄函并道謝，且詢子京權厝事，望示復。張伯桓聞亦作古人，不知有此事否？倡笙迄無信來，不知何如。玉環去台近，渠亦太孄應酬矣。王雲西自去年得信後亦無信，當健在，兄去溫州想亦致書，煩代道念。茲乘胡門政赴甌，匆匆數行，布臆。即請大安，惟荃照不一一。弟謙頓首。

鑒藏印：孔言所藏（白文）

（十）

釋文：可儀宗長兄如晤：容冬未奉手教，甚念，甚念。獻歲以來，伏惟吉祥曼福爲頌。弟已辭翼文一席，欲圖北上。春間尚在黃，夏間當歸越，約深秋即行，所以故作裹個籌旅資，不籌家用也。想兄聞而大笑，必以爲故智復萌矣。茲乘韵兄便附致數行，并賀新祺。順請年安，不盡。弟謙頓首，正月初五日。

再，弟有托韵兄至溫代購件，去年書院修欠欠，故手中空空。如韵兄力足，辦則已；如有未足，仍望兄處代挪一二，大約在下月由弟寄還可也。近況問韵兄便悉。

鑒藏印：孔言珍藏金石書畫（朱文）

（十一）

釋文：可儀宗長兄大人如見：去歲別後即赴東嘉，小住如園二十餘日。抱翁諸君時來爲弈，極得友朋之樂。陸氏弈品不佳，已一戰下其城矣。弟事承方觀察助二數，嗣過黃巖孫懽伯亦助二數。今年復來省，多方設法，共有九數，尚短六數。近又以家事不易了，挈眷住省城，故三月後尚未出門一步。本欲買棹來衢，一圖良覯，并欲于煦翁處稱貸二數，而四數則往江南謀之。奈移家則俗務叢集，終日爲人備書，以度行期。不能挪空煦翁前，弟又未敢冒昧上書，可否求兄爲弟婉達下忱？能否逾格關垂，曲賜成全？如意以與之，或斟酌以出之，則感戴不次。煦翁古道熱腸，弟所心敬，重以兄仁言摯意，當不棄我如遺。特專函奉懇，俟奉復示，弟再甫械求煦翁也。北行九月已不能遲，而所求者未卜何時始能足數，焦灼之至。子餘雖權首邑而得其瘠者，紹興則變事屢出，幸上游有大事化小

（十二）

釋文：小事化無之法，甚足嘆也。黃巖陳鎮軍又以勇敢遇阨，甌海似聞有事矣。甘肅軍報紙上見者似不礙事，且有大轉機，未知究竟何若。西安曾公撤去，來者爲張公，利害手也，其帳席程仰之，弟所識，人尚不惡，乃程筠溪之世兄也。拉雜書于末，以當一譚。手此，敬請道安，惟祈心照，不既。弟之謙頓首。

煦翁前乞致聲，容後函達，弟現寓太廟蒼瑞石亭，即補總捕府胡公館內，與練溪同年合居，又聞，四月十一日。

鑒藏印：孔言所藏（白文）

釋文：煦齋公祖同年大人閣下：前由家可儀兄奉達寸械，由江右信足寄呈，未奉復音，豈又爲洪喬所誤耶！辰諗豐祉，翔鴻爭獻，通駿遙瞻吉靄，莫罄愉忱。謙栗六終年，無田食研，秋風遠思，將作北游，萬里行腳，出門有功。五斗折腰，入資

（十三）

釋文：尚短。欲言且住，含意未申。委屈私衷，逕乞可兄轉述，能否垂情逾格，曲賜成全？感銘無既。可兄來函言有屬畫大幅，容即寄呈。專泐敬懇，虔叩台安，惟祈朗鑒不儴。治晚生趙之謙頓首。八月八日。

鑒藏印：孔言珍藏金石書畫（朱文長方印）

釋文：可儀宗長兄大人閣下：前奉手書，即復寸械，由江西信腳寄呈，未知達到否？未得復函，殊懸懸也。辰惟時祉，吉祥多男，福壽爲頌。弟勞勞筆研，忽已半年，俗事累人，竟無暇暑。現在部署一切，擬于九月中旬北上。前蒙老兄許于煦翁，前求助二數之半，此時不識可得否？所云大

（十四）

釋文：幅畫圖，必當如約，俟使者來即可繳呈。弟屬望情殷，用敢再瀆，伏乞老兄力于煦翁處力爲陳情，得早日捧來，感激不次。弟近寓太廟巷瑞石亭胡公館（候補總捕府）內，復函即寄下爲便。小女已字沈星堂運副之長子，月初傳紅。平生大事又過一椿，明歲出都再籌遣嫁。敬以奉告，率請雙安，惟祈印照，不一。弟謙頓首。

鑒藏印：孔言珍藏金石書畫（朱文長方印）

釋文：被面一個作兩截，做被擋以上用金魚翻色，三幅，約四尺餘（五寸），每尺□下用藕合閃綠，約用丈二尺，其價祈探明示下。此時買不買，尚未定也。

鑒藏印：孔言珍藏金石書畫（朱文長方印）

（十五）

釋文：可儀老哥大人安，弟趙之謙頓首。前發各信未審有無收到？如各件未寄可即交該勇寄來，方無誤也。即此奉瀆并辭行，敬請

鑒藏印：孔言珍藏金石書畫（朱文長方印）

釋文：可儀宗長兄大人閣下：匆匆道別，未及暢譚，歉仄之至。即惟時祉增綏，吉祥多福爲頌。弟終日歷碌，勞無其功，前所圖事，昨已得書，僅有微數，不可以行。所懇轉商一節，伏乞力爲成全。數以百五十爲率，券書三葉，利

（十六）

釋文：息則請裁酌。年限則以一年爲斷，恐到省閑住日多，則無可設措也。如有消息，乞在二十後說定，弟得款即行，不久留矣。種種瑣瀆，不安之至。惟有此一款，則弟此生行止，皆從此發端，故極望高義，有以曲成，實舉家感戴。煦翁處不

及致函，見時祈代道賀。畫幅決不食言，惟遲早不能預定，緣此間筆墨債尚未悉數償也，手此奉懇，敬請文安，統祈玉復，不具。弟之謙頓首，九月十三日。

鑒藏印：孔言所藏（白文方印）

（十七）

釋文：可儀宗老兄大人閣下：昨奉手書并荷賜查君一函，誦悉種切，感戴靡涯。所諭以五數爲兄賜，弟不須籌歸，心甚不安。然重以諄命，敬拜領，謝謝。何以報德，當永矢勿諼也。弟行期本定月盡，近又爲中丞壽屏及宗湘翁令親件羈留，然極遲總在十月初

一二登舟。查處款尚須遲數日往取，一取即行。雖承兄書，無須署券，但不宜無以爲信。謹書券二紙存兄處，將來歸款時（查處望由兄轉交，還錢則亦寄兄處轉付耳）由兄處釋還可耳。弟此間事一切託舒梅圃（安徽黟縣人）老兄，名柟，現在金洞橋鼎和當內總管，住馬市街（即弟所寓屋）。寄信上落銀錢，進出統由梅兄經手。此次用款梅兄亦有大分徑辦，將來統由渠處寄上也。敝親家沈星堂元高乃現任嘉松運判，正任上虞，王西垞老弟住四條巷，

（十八）

釋文：與煦翁亦舊識，問詢亦可往此二處，最妥最便。所屬畫件，容陸續寄呈，勿念。惟十餘年患難至交，手足相倚，不及有一日安。所望將來歸老田園，得與老兄追隨几杖，作數年暢談，則禱祀求之。弟雖新試宦海，而志不在此，不過一家嗷嗷，異得爲無用者，各謀一碗飯，即翻然遠引，仍讀我書、畫我畫耳。此不可以語人者，即語之，人亦不信，惟

老兄知我者，故先告也。煦翁處望代請安。桐邑從前爲

最穩地，此時閒亦較他邑折多于本則尚可爲。若以公道論之，煦翁極宜聯蟬，但目前時勢，類孩子弄泥傀儡，則亦不敢預祝矣。匆匆渤復，不盡欲言，敬請大安，并謝嘉貺，兼戴盛情，不一。弟之謙頓首，小兒壽佺侍叩。九月二十日。

鑒藏印：孔言珍藏金石書畫（朱文長方印）

（十九）

釋文：同治拾壹年玖月二十日借（對年爲限，一分二厘起息）憑還光本洋伍拾元正，立約，趙益甫親筆益甫（花押）

鈐印：□□（白文長方印）

鑒藏印：孔言所藏（白文方印）

釋文：同治拾壹年玖月二十日借（對年爲限，一分二厘起息）憑還光本洋伍拾元正，立約，趙益甫 親筆 益甫（花押）

鈐印：□□（白文長方印）

鑒藏印：孔言所藏（白文方印）

（二十）

釋文：可儀老哥大人閣下：前復一械并券二紙，想均收到。即惟時祺，多吉嘉頌。弟準定十月初九日啓行，前書有初旬來杭之說。如在初九前，則尚可相見話別也。此報，即請日安。弟之謙頓首。煦翁前乞代請安，并告別。

鑒藏印：孔言珍藏金石書畫（朱文長方印）

釋文：可儀宗長兄書侍，弟跋涉萬里已抵都門，匆匆無閒，適遇閩官之便，附達一函。老伯母殉難事，略已爲代呈敝同鄉爲言官者，彙奏請恤，足以慰孝思矣。拙作文一篇，俟恭繕再寄專報。惟素履不宣。弟期謙頓首，二月十二日。

鑒藏印：孔言珍藏金石書畫（朱文長方印）

（二十一）

釋文：可儀老哥大人閣下：頃接手示，具悉。孫石翁名條，容即轉託。姚季翁處較易爲力，日內有可薦處更好矣。蒙賜賀，萬不敢領，且日期已過，敬璧謝至好弟兄，但當領意，切勿泥于形迹也。朝珠附上，單買記念價十八兩珠身則十七兩（皆京平銀，合外九七），此都中最便宜者，如合意可留也，不合則交還可耳。煦翁同年處千萬道候，明日得暇再走送。頃鄭月汀兄來寓，述及東風消息，似有未順，務懇老哥先爲我留意，多則百五十洋，少則百洋（利息不可過重，票則五十一紙，以便宜爲歸楚），籌一借處，俟初九、十信來再當飛布。倘此間已有成機，則作罷。論能成此舉，勝于賜我萬倍利。幸勿容夸，再飭人送來也。此謝，即請雙安。弟之謙頓首。

鑒藏印：孔言所藏（白文方印）

（二十二）

釋文：可儀老哥左右：頃走謁，未晤爲悵。雲南棋子二筒（大小不甚勻稱，然南中不能多得矣），宋緯絲搭連一筒，聊以將立，伏乞鑒存。即請日安，餘容面罄。弟之謙頓首。（棋子固太沉，恐其途中弄壞，原封伐存，俟哥來省再交也。弟穌附啓。）

鑒藏印：孔言所藏（白文方印）

339

釋文：可儀宗長兄大人閣下：自去年到省後發一書，後俗事牽連，不克親筆硯。初意以爲冷落候補可以自在，豈料瞎忙，終日上轎清醒，下轎昏倦，無一事可爲兼之。初試仕途，不知公事應涵帳含渾，得局差便實力一辦，同寅個個頭痛，而上司遂得了一本活帳簿，事無大小，刻刻要問。今年自夏迄冬刻無暇晷，由此而致悔已無及，弟之稍見重于中丞，以此而自家受累，亦以此矣。韵樓現在何處？有信一函求轉交。熙翁處先道候，得空再致書。令親王式如常見，王楚濱亦常見。餘另述。此請雙安。弟之謙頓首。

鑒藏印：孔言所藏（白文方印）

（二十三）

釋文：戀泰處一款，弟去年行時已籌其半留杭州。本欲湊足即奉璧，豈知事與願違，敝親家沈星堂病殤，存款又勔以應急。弟到省後，雖即有局差而用度太大，入不敷出（廨中極儉，月需六十金，薪水僅四十金，萬不足用。）又因中丞諄勸至再至三娶妾，上司略分言情，不便拂意。不得已于七月間買一粗婢，于是用款愈增。雖此間弟處紙窗完好（候補官無聲，光有一二十金借不動者，官場之險如此），挪移不致無途，而今年一用名世，不敢再上一級。臘底當另設法，倘有可劃，即行寄上。乞兄于前途略述情形，但求展限，斷不辜負。倘籌成一款，或由梅圃兄轉呈，或由唐月樵兄處匯上，弗念。此間丁漕改章之後，舊案說法不妥，致劣紳爲變，胡總憲疊上奏摺，幸部議尚顧大局，不致決裂。然胡老慾壑未填，恐仍有筆墨也。胡氏向不完糧，又謀減價，心術可想而知。此地紳重于官，不肖之員投拜師生、假父以制上司，視爲常事，亦世間新聞也。弟又頓首。弟現寓擊馬莊鹽局，同門如賜復書，由梅圃兄處寄最妥，或交唐月翁處更便，且萬無一失。

鑒藏印：孔言珍藏金石書畫（朱文長方印）

（二十四）

釋文：可儀宗長兄大人閣下：一別數年，悵念無似。弟今歲十旬九病，遠不如前。食少事煩，豈真困人耶。前屬書件先繳其二，餘俟後奉。樂彀歸心如箭，不能久待。天作淫雨，室中有成河之勢，欲作書，苦無伸紙處也。局事今年可竣，久假一款，明年或能全璧奉完，然亦不敢豫必也，率泐，敬請雙安，并頌譚福。弟之謙頓首。兒輩侍叩，八月六日。

鑒藏印：孔言所藏（白文方印）

（二十五）

釋文：可儀宗長兄大人侍右：一別三年，想念無已。辰惟時祉吉羊，爲頌爲禱。弟忙碌終朝，一無長進，惟去冬已得一子，今年種痘平安，吾兩人不約而同，則尚堪告慰。戀泰一款久宜措繳，實緣一時無閑款，以致遲誤。今荷老哥始終成全劃歸名下，當即日籌畫。倘一時未能，則何日掛牌何日寄上，按年子金，斷不少缺（此非空言），總由梅兄處轉付也。弟所處境非不寬而用實太大（歲入七百餘金，用必千金，省之無可省，候補之苦可想而知），每年計須虧累，以致力不從心，

非敢置之腦後，知我有兩小，諒不以爲欺罔也。現因終日夜趕辦志稿，數月無暇。前日已呈出第三批，始騰空一日寫信。明日又須看紅格子寫細字，頭髮長而眼光因之以昏，眼藥不甚

（二十六）

釋文：驗。志稿完則掛牌速，心又不敢不急。心急則火愈旺，坐是不堪其苦矣。書畫一事，久置高閣。各所屬件亦必俟手中事了，方可圖也。此請大安，諸惟亮鑒，不備。宗小弟之謙頓首。

收藏印：孔言珍藏金石書畫（朱文）

可儀宗長兄大人閣下：頃奉復函并馬寶翁書，敬聆□是，即惟福祿。來同，嘉祥昭格爲頌。弟忙冗如故，經手局務期今冬告竣，方可望委署。論成例當得善地，亦未知氣運如何。江西自去春中丞升任，局面已屢變，弟幸居不變之列，故尚可支持。惟此閑紳、權紳威得以挾制官長者，由沈公一人之力，從前已稍斂迹。自沈公特擢兩江，于是故態畢露，

（二十七）

釋文：本年局中事務幾成決裂，則賴中丞盛怒，立挫凶鋒。其實亦諸紳等太覺膽大充肆，口罵中丞，遂不得便宜，否則亦未必不輸也。惟弟處辦事却早料今日，早弄得把柄在手，雖動大案，亦得無累，此劣紳所不能見到者也。浙中想有謠傳，故略陳之，以慰遠念。熙翁同年身後若此，可勝浩嘆，正直不容于時，此即其確據也。然得老兄爲之擔當，則亦正直之食報也（見轅門報有知縣宦君，是否從前同席之人，并問），兩服服。弟處現無款可劃，纖小不足濟，能得一地，必爲措寄至兄處代塾一款，本周即還。緣今年四月當爲長兒畢姻，須挪得。名世數僅供一用，現尚未得半，倘歲除有掛牌之望，明歲必歸璧，斷不再延。熙翁處應寄奠分（去年十一月始聞噩耗），俟後有零款匯杭。送上寶翁處一函（祈加封遞去），仍祈轉寄爲禱。世兄想已上學，現讀何書？念切，念切。弟雖爲讀書自誤，而尚望人讀書，實緣舍此亦少良法也。次兒今年已三歲頭，氣體似强盛，或可望長成矣。升聞。此請雙安。弟之謙頓首。如嫂夫人前問安，兒子壽佺、壽倪侍叩。

鑒藏印：孔言珍藏金石書畫（朱文長方印）

（二十八）

釋文：可儀宗長兄大人閣下：久未得書，甚念，甚念。老兄今年周甲，道遠不克趨賀，歉歉。弟自五月抵都，即值洪水爲患，民情刁悍，訟獄繁多。半年餘終日坐堂，皇輿之清厘，近幸少安，惟徵收大減，公私交迫耳。前承老兄代挪一款（戀泰光洋壹百元），久假不歸，戀泰歉歎。又承暗塾，兹寄上西市平紋銀壹百兩（西市平合浙江曹平相等），即希察存以銷前欠，子金應否補上？爲數若干，便中示悉。弟候補七年，甫得一缺，又逢歉歲。明年卸篆，妙手空空，不知如何籌策，旁人方忌之不暇，當局實悔之無及也。初意能得數文買山之資，即圖退步，那時與二三知己上城隍山喫茶一碗，落西湖著棋一盤，豈不大

好。由今思之，不識何時方能歸去，想天不使我一日安，如無足之蜫，飛飛而後已，墻壁樹木均無著腳處矣。此請頤安，并賀雙福。世兄文吉、弟之謙頓首，兒子壽侃、壽佺、壽偏侍叩。

鑒藏印：孔言珍藏金石書畫（朱文長方印）

p264　**趙之謙**（1829年—1884年）
書札　册

清
紙本　水墨
二十四對開　每對開縱32厘米　橫39厘米

題簽：趙可儀先生遺像行狀。附悲庵居士書札。沈衛拜署。
鈐印：兼巢（朱文方印）
鑒藏印：中央美術學院圖書館藏（朱文長方印）

（一）
題簽：趙可儀先生六十九歲遺像。己夘夏五月，沈衛敬題。
鈐印：秀水沈衛（白文方印），舊史氏（朱文方印）
鑒藏印：中央美術學院圖書館藏（朱文長方印）
釋文：記否湖山歷劫來，一門同盡亦悲哉。母完大節兒全孝，豈特翩翩幕府才。（咸豐庚申粵逆再陷杭州，君母沈太夫人率家人同殉焉，君以游幕遠出得免於難。及事平，求母骸骨不得，君深痛之，持服十年，至中歲始成家。）既工繪事復工棋，妙腕靈心概可知。難得周郎兼識曲，紅牙白板有新詞。家學爭傳松雪翁，才名分占浙西東。幾行翰墨千秋寶，一代風流二趙同（謂悲庵居士）。七十八叟沈衛再題。
鈐印：兼巢（白文方印）

（二）
释文：先可儀公行狀。
先君諱鴻逵，字可儀，浙江錢塘人也，世居杭垣三元坊水漾橋口。先大父臥雲公早卒，先祖妣沈太夫人撫孤成立，以家道清寒，不克畢舉子業，遂棄儒而習幕。先君少而方正誠實，爲錢商所信任，乃任各州縣帳席。在浙江七十二州縣中所到者超過半數以上。咸豐庚申杭垣二次被陷前，先君道就溫州瑞安縣之聘。瀕行時，先祖妣以佛前所供之瓶鑪二事交與先君曰：世亂至此，將來母子得見與否誠难逆料，此二物爲余贈嫁品爾，寶藏之，見物如見余面也。先君泣涕受之。就道至瑞安，與趙撝叔公之謙爲同事。先君任帳席，撝叔公任書啓兼教讀。先君精繪事，工山水，善圍棋，能度昆曲，與撝叔公朝夕觀摩，互相欽敬，由是結爲昆弟，先君居長遂兄之。迨
鈐印：曾經手□（白文方印）

（三）
释文：杭垣失陷，溫屬告警，先君偕撝叔公乘帆船避廈門，旋之福州。時吾杭邵步梅大令需次閩垣，即誠伯庸仲兩世兄之尊人，與先君本夙好，遂依之嗣。後次回溫州，

其間先君與撝叔公通音問者垂二十餘年。先是杭垣陷後，余家傷亡殆盡，祇先君一人游幕外出得免。而先祖妣以匪已臨門，倉卒中躍入大水缸中而死，竟至骸骨未得。先君以終天抱恨，憤不欲生，是以持服十年不願再成家室。後由親朋力勸，以不孝無後爲大，不得已，甫于五十一歲，在溫州永嘉娶先生母黃太夫人爲繼室。越三載，同治壬申，而不孝生。先君痛于光緒十三年丁亥十二月初九日寅時壽終，距生于嘉慶二十四年己夘七月初八日巳時，享壽六十九歲。其時不孝祇年十六歲，今不孝年已六十有八矣。又值己夘爲先君

（四）
释文：二次周甲之年，爰將撝叔公致先君之手札都數十封付諸裝池，俾免散失而垂久遠。并附先君之像于册首，千秋奕世，庶知其人，後之子孫如余之保存而勿失者，則亦趙氏之幸也夫。不孝男趙恂孔言甫拜志。民國二十八年歲次己夘五月。
鈐印：趙恂（朱文長方印）、孔言（白文方印）、趙（朱文圓印）

（五）
释文：趙孔言先生六十八歲肖像，己卯五月，徐萬里敬題。
鈐印：海寧徐鵬（白文方印），萬里（朱文方印）
幾幅琅玕手澤存，從來孝子出清門。故人書札連城重，老輩鬖眉兩代尊。世守遺甌王氏物，幼傳故研范家孫。思親一例悲風樹，都有皋魚涕淚痕。己夘五月，曾爲孔言仁兄題先德可儀先生遺照，不意是年九月遽痛人琴。今哲似鳳威世講復手是册乞詩，喜其能繼述也，爲賦一律歸之。辛巳三月，秀水八十老人沈衛并識。
鈐印：沈衛（白文方印）、兼巢（朱文方印）

（六）
释文：可儀宗長兄大人閣下：頃接手書并奏稿、牙刷一一收悉。弟近已大病，困頓床褥，不堪其苦。前又聞步翁來說老兄已得家信，突遭酷禍，天道何存。我兩人不愧同姓兄弟矣！然事已到此，真真没法，所謂愁人莫對愁人說也。茲有一事奉商，永嘉幫辦劉拙莽兄現委天台，必請一結實可靠之人爲之，總理內外，渠因弟等時時說及老兄品望，必欲延訂前往，歲修秦關，如情形較好，則格外盡
情，此事已與布翁說過弟意（布翁亦已爲然，今日因病既重，不及請布翁致函，前日已將此意面告，日內布翁總有信來也）。從前老兄之意儘可，就得此時接此噩耗，自必悲憤無極。但台郡近日尚安，且可由此入諸暨，探存者下落，不識意下如何？如可，則即束裝，勿遲勿誤；如不可，則作速示復，以便另導拙翁處。弟等薦過數友而特識在兄，亦有知己之感，祈與誠伯裁酌爲是。再如兄來溫，祈代購輷盆一枚（紅銅者最妙），漱盂一付，又鞋刷全副，此復拙翁托帶，到日

（七）
释文：即可算還。又路上切宜帶鷹洋，萬不可帶印番，弟前回吃苦至五六千以上，不敢不告信已，要緊。力疾

書此，即請日安，不一。弟期謙頓首，八月初二日。
處州已復，惟秦鎮大功爲林氏冒去矣，溫州局面支秦互
有怨望，現秦即告病去矣。
可儀宗兄如晤：昨已有信馬遞五百里馳上，計已達到。
劉郎之約能否踐之，弟不敢預定，倘惠然肯來，則有要
言要事奉托，以銀買黑物至溫，賣出得洋，合錢數一包，
可賺十千文內外，此要言也。紫卿自上海來，該地百物
昂貴，表一道已加倍價錢。（誠伯大世兄均此候安并問
閣譚，均告，恕不另啓）如兄來時，煩爲弟購買一十四
元之閣表，配一好鑰匙。如閣表無有，則買一十六八元
之雙播喊（抄一分更好）一個，如日如手內可得更妙，
其洋已有抵銷。緣步翁此次赴台，盤費不足，弟爲籌墊
卅元（因不肯受子餘之錢，故爲之設法，非冒功也），
歸弟名下核賬。此錢兄處自有自買，弟即自還。如無，
千乞向誠伯兄商之，即在甌中劃歸，惟到甌時祇可核準
福省臺番付出錢數，照數歸款，承

（八）
釋文：情之處，再圖補報。緣以臺番數目，令印洋補足，
一元須喫虧四百文，弟自己事，祇可稍便宜也。又弟缺
藍羽緞馬褂料一件（長袖封襟），溫州無有，并望購之，
其價總結。如兄不來，有可帶之處仍望設法封下，表則
封固慎藏可也。如兄自來，更所心感。如無款可墊，則
作罷論，可否之處，均乞飛示爲要。此致，即請日安。
弟期謙頓首。八月初四日。
外有數信，千乞分致殺叔封函中，更有要言也。如買表之
事不成，馬褂料必須寄來纔是，前款已與步翁說過，可
匯矣
鑒藏印：孔言所藏（白文方印）
釋文：（此係前此不到之信，再奉閱。）再啓者，今日
郭升來，渠即動身，信交殺專寄。所托表必買其一，交
郭升帶來便可（必須封固）。再懇買雙播喊表玻璃蓋兩
個（一個子餘要），跳罩（打眼者）價合宜亦買其一，
如閣表中號者有，則播喊表蓋不買（十六元亦肯出，十八
元亦可，惟工字輪者不要，須蓮花騎馬等擺），祇須買
一玻璃蓋與子餘耳。又付去洋四元，係子餘托買五尺（六
尺亦可）八言箋對四副，以大而闊爲主，色俱要銀紅，
如江殺叔爲邵炳所寫一對之色，至懇，至懇。倘

（九）
釋文：可儀兄附此次大幫而來，此地洋布斷行，可以買
洋標一疋。帶來路上重行買者，公聽弟一人獨出亦願也。
如洋行去買表，可提韓佛生，招其親戚同往，似較熟識。
總之，但請兩公爲我著力，必無不好。步翁昨日始開船
（自當處處關照，可以放心，雖初次統兵，無礙，且係
代秦鎮一行，極體面也），今日可到黃嚴矣。此請日安。
弟期謙頓首，八月六日。
誠伯大世兄、可儀老兄同覽：漁兄之烟及紙均收到，其
價全易洋找足還步翁矣。項因有事，不及作復，附筆奉
候起居
鑒藏印：孔言珍藏金石書畫（朱文長方印）
釋文：可儀宗長兄大人閣下：日前由李紀寄上一書，想
已收到。郭升之信全數折回，而又將要信一函失落，現

已嚴查。俟查到再由徐宅寄上，見稼孫可告。六洋仍存
弟處也，所托各件千祈一辦，而又有要事，劉拙莽奉請
一局，不知閣下可否俯就？并延倪小雲兄，亦不知可能
曲從其請（如均不願，千萬覆絕，此事之謬在弟，而弟
誤劉公也）。所以不先送閣者在此，而現在不另延友者，
亦等兩君回信。茲再由馬遞六百里奉問，務望即日內專
信寄永嘉。係步翁尚留台州，若封入步翁函中，則一萬

（十）
釋文：年不曉得矣。來賓之弟寄來一款，可能收到，尤
望覆。韵樓府報所說究竟如何，亦乞明示。萬勿以中心
慘怛而不作一字也。一切奉托之件如無心于此，千乞誠
伯兄爲我成之，尤懇，尤懇。洋數早備（已另籌四十洋
在手頭矣），信到即可匯上，不必由前款劃算矣。此致，
即請日安。弟期謙頓首，八月廿一日
鈐印：悲庵（朱文方印）
鑒藏印：孔言珍藏金石書畫（朱文長方印）
釋文：誠伯大世兄閣下：叠發七次書，未蒙一復，不知
有無到閩，心甚念之。可儀行止如何？家運雖寒，亦不
宜因此而灰心，想已勸慰同之矣。昨日得尊甫大人書，
知尚須耽擱台州數天，弟已專差促歸，并爲設法，想不
日來甌，事事平安，可以無虞。處州雖復，而林軍不前，
秦伯又須更代，後來者周公係弟素悉之人，甌中大可懼。
上海信息如何，衢州信息如何，萬望

（十一）
釋文：示我一二，至要，至要！所托代購表件及藍羽緞
馬掛料，子餘之筆紙及韵，樓之洋金綫（做手金用，一
黃一白），合洋一元，并零星各物均懇于此次專差，設
法寄回，最感，最妙。其資一并算歸尊甫大人處，全合
英洋可也。惟子餘紙價先寄印洋四番另開眼算，茲寄上
英洋六元。（與魏稼孫，其寄信酒力二百文即出其身上），
印洋四元，收作紙款，餘多并歸弟賬上算，弟節後已集
得數十元，表來可不匯，動尊甫大人處款矣。種種，祈
費心一辦爲懇，再表問洋行買者，其盒內聞有磁面一塊，
并乞買時一留心。閣表須好，不必大（三號頭足矣），
大一隻須好，七日頭者更好，俱詳前信中，殺叔若見，
告以近無事，事惟統觀大局，不能不憂耳。倪小云兄，
弟知其必不肯小就，然必得作一回書，務望索之，即交
來差帶轉否？則愈早愈妙。有此回話，余本不負劉拙莽
一番仰慕之心，且使彼尚可另延朋友，萬不可忘也。此
請侍安，弟期謙頓首。八月廿五日辰刻。可儀兄均此，
致候，令弟、令郎均此，天津信有否？念切，念切
鈐印：趙之謙（白文方印）
鑒藏印：孔言珍藏金石書畫（朱文長方印）

（十二）
釋文：韵樓已聯，李吟秋館有信來，屬代道候，館況尚可。
津門信息來者皆不確，惟辦法似欠妥當。恐無以飽夸欲，
且無以平民心耳。然此中機括，實非下士所敢知也。江
寧馬制軍變事，聞之駭人，不知將來又以風子二字了之乎，
抑別有辦法乎？昨有信來，聞行凶者乃其族姪，則不敢信。
如真族姪，將來定案又必無真供矣。秋闈有改期之謠。

未見明文。尊處路較遠，謠言必多，故續述之（淅入場
日書）。
鑒藏印：孔言所藏（白文方印）
釋文：可儀仁宗兄大人如見：前信諒均收，表價已荷步
翁兄爲暫墊，弟已將印番貼換鷹洋。惟此地鷹洋亦已挖
之一空，茲先將寶榆貼來十番寄上（皆原當貨，然無光者，
但福省可用而已），另卅數容即貼齊再交步翁處，斷不
稍誤也。束修亦極催，誤之于前必當補之于後，一有亦
交步翁，弟所有前欠款，統共表款一并奉還，不致少缺。
此信雖近空言，然實較票子爲有著耳。此致，即請素安。
弟期謙頓首，閏月十二日。誠伯兄均候，候小雲可動身否？
劉拙莽尚在此老等也。
鑒藏印：孔言所藏（白文方印）

（十三）
釋文：可儀宗長兄大人閣下：頃從步翁處聞前托表件須
候價齊可辦，刻又寄上印洋十元（合六兩），合前鷹洋
共二十元，此款近日之所以遲遲者，因鷹洋不挖者少（托
韻樓往貼數回，而大半有洞），非欲于此用扁馬法也，
現在兩款寄上。如物件已買，速寄一細眼，以便奉繳，
決不稍誤分毫。如必待價齊後買，則請先購悶表一隻，
表鍊兩条，好鑰匙兩枚（一即悶表用，一須候雙播喊可
用者），
玻璃面一個（子餘用）、馬褂料一件、鬼扣五粒，其零
星物件，除紙及帽子餘所必要者買之，弟所托別物一概
停止，以便兩邊無誤，至要，至要。悶表須購佳者，緣
福建有一等士做之表，表殼難看已極，不十日即停擺，
最可恨耳。鑰匙好者即如（圖示）此等式樣，其表中原
匙仍須寄來，再悶表從洋行買來，匣內必有磁面一個，
特通知。無有亦不計較，此款志在必得，而實不料有此
轉折，實爲前

（十四）
釋文：信發時適值步翁赴台。後信到時，又當弟洋半換
紋銀，現在不肯再換銀，而等寶榆貼洋，以致種種繆轉，
非敢希圖錯誤至兄處前欠四千零亦因步翁赴台，以致遲
遲不寄。其實弟節邊實有六十元在腰，換銀了。舉因劉
拙莽自台州差挺，得有極好紋銀百兩，到溫換錢專用，
弟適欲得之，以爲將來北行之需。且在此三月，公牘紛
繁，其勢諒無空過，所以大膽爲此。而等寶榆籌貼并非
學餓殺大口如仿山式樣也，種種冒昧之愆，統希鑒，原。
并懇與誠伯大世兄前別白之，爲荷。再弟承步翁半載相
待之厚，感德不暇，現在困苦之中，亦日籌報效，萬不
敢別生覬覦之心。果有此心。則前此天津一船早出諸口，
何以默然而止，正經款目？尚不肯無故累人。此次托買
物事之錢更不必反多古迹，此區區之心可

（十五）
釋文：質鬼神者也。現寄上印洋，如何合貼鷹洋數目，
聽憑老兄爲我算清，以了一段公案。弟雖吃虧，亦所情
願，況必不肯吃虧我者乎，此請即安，不一。弟期謙頓首。
閏八月十四日
誠伯大世兄 均答。

鑒藏印：孔言珍藏金石書畫（朱文長方印）
釋文：（初二日信已收到矣。應洋如一時貼不齊，統以
印洋貼匯與步翁。歸款前已求步翁轉告誠伯暫墊矣。）
再懇可儀大兄代購鬼子扣五粒，連馬褂料一同來（袛須
照庸仲馬掛所用之式），溫州竟無買處，奇極，故托閩
中買之也。弟又啓。前有詳信一函，有無收到，并望示
悉爲荷，係八月廿五日，由信記發。
鑒藏印：孔言所藏（白文方印）

（十六）
釋文：可儀大兄大人閣下：日盼好音，于今晨接到兩次
信并帽，一一收悉。前月粤信等等，亦早到矣。甌中因
停徵故，署內窘到萬分，弟在此雖不致如他人之一籌莫
展，然已束手熬嘴，所謂走家敗，豈即此耶！修款力催，
但必須月盡月初再看。然弟在此一日，多少總可弄到幾個。
所托表件等款，已由支六寄過廿洋。弟又買得杪分表一枚，
倘月底信到，再買則大妙，否則亦必設法歸款，斷不令
步翁
吃虧分毫，吾輩交情既重，而弟生平視錢又未嘗輕也。
孫漁生身後事尚有喪葬未了，而陳子京薦至黃巖，又復
病危（據來告者言亦在頃刻矣）。現在竟無音耗，不知
是凶是吉。寧波事已了，慈溪廿八、奉化十八，均已克復。
台州信見過，林怡翁信亦來過，路亦通暢，紹興至今無信，
弟家事總不可問而已。北上一局看去光景又是畫餅。然
此番再不成功，則決計潛歸矣。老兄圖赴省一探家中確耗，
及謀老伯母葬事，自屬

（十七）
釋文：要著，而眼前終無走路進出之人。十說九異，且
今日并無一人出來，怪極，怪極！前致羧叔函囑梅生轉
交，今梅生赴福安，則此信務交羧叔，內有托購洋金綫
一事（黃、白兩色合買大錢千二百文之則每百文合錢數，
以便先歸款，此信發後三日已交步翁收存矣），此事求
老兄爲我一辦，速寄爲主。緣時已九月，十月中必須設
法動身也。譚仲修有此一節，福建恐不能居，此人實無
可位置處，緣犯高不湊低不就六字，然否？稼孫一信祈
飭交信，錢即著取回，內有圖書拓本，彼必情願也。此
請日安，弟期謙頓首，九月朔日亥刻
鑒藏印：紀言所藏（白文方印）
釋文：再者信內所有金綫一層且緩辦。如子餘寄四元中
有仗，則買之，無仗且俟弟後信到日再辦可耳。外稼孫
信一件，內有伊性命寶員，可即送去，索回信資，至要，
至要。步翁大約本月底或下月可歸，須設法稟請撤委或
另委也。弟又頓首。
鑒藏印：孔言珍藏金石書畫（朱文長方印）

（十八）
釋文：可儀大兄閣下：頃韻樓差人來取箱子，其人尚穩當。
如信到日，岷泉還不肯行，可將弟件裝匣封固（以棉紙
等塞好）寄來；或李福到閩，亦可交付寄來。祈相便宜
穩當行事爲要。弟大約十、十一兩月內作行計，餘言多
在前信中，不贅述矣。此請即安。弟期謙頓首。九月六日。
外一包便中交稼孫。渠之印石如何寄法，望發回示來，

343

以便照辦，并祈告之。

鑒藏印：孔言所藏（白文方印）

釋文：可儀仁兄大人閣下：前數信想均收到。今日往步翁處又説起前事，步翁已云：既死不究。惟幡步翁賬上所交洋竟是廿七元錢，却六百二文與漁兄，親筆遺賬，直是不符，惟步翁説毛仿山携來之時原説合重捧銀十八兩九錢，然則尊信所要十八兩銀，換得捧銀十八兩九錢，漁生付得十八兩九錢，毫無參差。其中高低，不過爲牽重六錢

（十九）

釋文：之語所誤，而不知漁生所付之真是七錢及六錢八九也（現在漁生遺存之洋均有六錢，外且有七錢上下，七錢上下者可質也）。此事不能以漁生死而不言。漁生死，仿山尚存，將來有見面日仍可質對也。總之，事隔千里，一邊老兄細密萬分，一邊步翁大重交誼，涸涸一收，不曾塊塊扣過，以致有此。此事仍非漁生之謬，若以銀價論，彼時七千番可換至一千二百零温州價由六錢升價，憑分數添錢），漁生吃虧之語，亦不爲大罪。漁生此日客死窮途，而此一事并不能占盡便宜，
而尚受無辜之累，故弟必爲詳説，生死交情，分當如此。不獨于漁生爲然，幸勿惡其多事也。修事復諄催，劉拙莽已改任臨海，尚要賬房，弟不敢再薦。鄙見能來温州亦好，不來亦好，請暇時靜參之。步翁得寧信後，由馬遞一函歸，未審到否？稼孫函求飭送乘葉姓，便渤，此即請素安。弟期謙頓首，重陽前一日。洪秋翁，小雲兄，誠伯、祥叔兩君，及金奎諸位問好

鑒藏印：孔言珍藏金石書畫（朱文長方印）

（二十）

釋文：再啓者：頃將漁兄一款，高低緣故詳細開列，萬望一一以查核，照入并詳細告誠伯兄，其弟款除現收外，實應找銀幾何？并乞仔細算好，以便後頭費事。如雙播喊表不買最好（弟雖不能爲漁生聽賠，然情願自己吃苦，既已轉懇墊給，斷不妄想挖得分毫以爲便宜也。雙播喊不買更好，免得口舌矣。）省得弟亦蹈覆轍也。此致，即請可儀老兄大人安。弟又頓首。誠伯大世兄均此問好，不另。

鑒藏印：孔言珍藏金石書畫（朱文長方印）

釋文：可儀老兄如見：前得信已悉，正密函奉復，而適得後信，因步翁將歸，不復再談矣。件件一切均收到，謝謝。前付洋十八元者（有細賬付生翁，不知何以不到），因甌閩洋價高低太大，故洋歸洋，錢歸錢。現總弄一賬，擬即日奉還步翁，請即查照察入。寶榆款恐有難處，緣步翁每于衆人面前力向韵樓追索，殊難慰情也。修事誤在弟。前薦天台之館，致遲留半月，今又爲前事不能解他人辣手，轉似

（二十一）

釋文：代別路行凶主人，翁雖不斥言，而弟弄成難進言之勢矣。然此事必爲設法，無待諄囑也。亡室賜奠，更不敢當此。兄不忍受弟之意，本擬再寄，而事有未應，故暫留以待弟行期，總在出月一準入都，吾兄恐不能出

闈矣，奈何！然事必爲其值得者，如弟之
人，人之待弟，前車可鑒也。密復説到出處仍不可不達，俟由魏子密達，切勿露風爲要。伯母大人殉節，自應詳書一通，容即下筆，將來交步翁寄出，請旌事須遞呈，恐非衢郡不可具呈，亦不過詳報，陳琴齋係辦過者，照辦最好，請一問其詳。上海報者更多已看過奏案矣。此復即請素安。弟期謙頓首，外賬一紙，廿四日。

鑒藏印：孔言所藏（白文方印）

（二十二）

釋文：可儀宗長兄大人如晤：昨已發書，由專差交弼卿世兄寄上，計可達到。兩表買定即交弼軒攜來，至妥至當。弟一表能稍大更好，不能得大者照原式亦可。惟須連表匣，則携帶便當而又穩當。前來練子未佳，不識閣中有佳者否？總須雙服則厚重。洋練極好，惟恐太貴。敢祈一問價目爲荷。弟大約十一月初方能成行，川資有得半之望，臨時尚可張羅零星，或不致如前此天津之局矣。兄眷口尚在，不勝幸甚。老伯母殉節危城，必須請旌，現在衢州設有采訪局（已見過公文），如有便人須設法具報爲是。此事極要極要。署中如莊、薛、徐諸君皆有奠分，俟後寄奉。惟目前署中情形不堪細述，竟成等飯米落錫之勢，不知臈底如何過去也。步翁之恙已愈，惟爲用參著者誤補，微有喘逆，脉象洪大。現弟諄囑停藥，以好飲食補虛。承步翁相信，大約四五日，藥力一退，必可漸漸復原。祈知誠伯世兄放心。步翁回閩必須十一月中，俟中丞行知到後再行動身，現在亦必等寧波眷口也。寶榆一款撥韵樓，説

（二十三）

釋文：兄尚有庫票一款未有著落。此事必須發一回信纔是，回信到日，如何取法，弟必出力。束修一事，總有著落，現實諄切催促而一誤于前，以致全盤俱壞。雖係豁免一層，非意料所及，而亦弟等運氣不佳致之。藍叔閏生意興隆，現來温州置貨，要無款畫件無數（係黃紫眉諸人做孝子），又設法要弟書聯，令別人關説，已全行解散矣。此人鬼戲太多，可惡之極。有信一封，便中交與，以開其肚腸門，至懇，至懇。承便再渤數行，即請素安，惟祈賜復。弟期謙頓首。廿八日。
誠伯、祥叔兩君均候之，秋生兄、小雲兄均此不另。稼孫久無音信，可恨之至，見時望詢之。

鑒藏印：孔言所藏（白文方印）

釋文：可儀老哥大人如見：前復函當早達。頃聞安抵東嘉，輕車熟路，北硯重安，羨甚羨甚。韵樓有赴省之便，弟托伊買紙數張，此間寄錢不便，祈兄處暫付光洋六枚，俟有信呈可靠者來（已托此間沈森茂莊矣），再行寄還，如陳子京兄重就郭聘，則匯付更快，祇須由其家一轉而得矣。然恐無此事，故專懇，伏惟允我，此請大安，弟謙頓首。

鑒藏印：孔言珍藏金石書畫（朱文長方印）

（二十四）

釋文：可儀宗長兄如見：前佈函，并托買書件，未知已到否？念切念切。頃有要事奉煩者。陳子餘兄指辦水龍

係李菊君經手（須到原造店中辦爲是），龍歸黄邑公局
收管。奈于昨夜失竊，偷去龍頭。兹該紳等特備洋銀，
專人至溫，配打龍頭兩枝。特將第二節帶上，奉懇老兄
代爲經手一辦（或尋菊君往辦，以必得爲主）。該價不敷，
即寫信交原呈帶
轉以便找上。此是大功德事，幸勿以瑣瀆罪之。幸甚幸甚。
書如買到，亦望速寄。緣初一日弟歸去，廿三日有人上
省故也。臨行當再致書告別。率泐，即请暑安，惟祈賜復，
不盡。弟謙頓首。
鑒藏印：孔言珍藏金石書畫（朱文長方印）

著録編寫參考資料

1. 中國教育部、國家語言文字工作委員會製定：《通用規範漢
字表》，2013年6月5日公布。

2. 中國古代書畫鑒定組編：《中國古代書畫目録》第一册，文
物出版社，1984年。

3. 中國古代書畫鑒定組編：《中國古代書畫圖目》第一卷，文
物出版社，1984年。

4. 中國古代書畫鑒定組編：《中國古代書畫精品録》第一卷，
文物出版社，1984年。

5. "明清繪畫透析國際學術討論會"編委會編：《意趣與機杼：
"明清繪畫透析國際學術討論會"特展圖録》，上海書畫出版社，
1994年。

6. 范迪安主編：《中央美術學院中國畫精品收藏》，河北教育
出版社，2001年。

7. 上海博物館編：《中國書畫家印鑒款識》，文物出版社，
1987年。

8. 吳敎木、胡文虎著：《中國古代畫家辭典》，浙江人民出版社，
1999年。

9. 邵洛羊主編：《中國美術大辭典》，上海辭書出版社，2002年。

10. 上海書畫出版社編：《海派畫家辭典》，上海書畫出版社，
2004年。

11. 中國文物專家委員會編：《中國文物大辭典》，中央編譯
出版社，2008年。

12. 大辭海編輯委員會編：《大辭海·美術卷》，上海辭書出版
社，2009年。

13. 中國大百科全書編委會編：《中國大百科全書·美術卷》，
中國大百科全書出版社，2014年。

圖書在版編目（ＣＩＰ）數據

中央美術學院美術館藏精品大系. 中國古代書畫卷 /
范迪安總主編. -- 上海：上海書畫出版社, 2018.4
ISBN 978-7-5479-1722-0

Ⅰ.①中… Ⅱ.①范… Ⅲ.①藝術—作品綜合集—世
界②中國畫—作品集—中國—古代③漢字—法書—作品集
—中國—古代 Ⅳ.①J111②J222.2

中國版本圖書館CIP數據核字(2018)第050646號

本書爲上海市新聞出版專項資金資助項目

中央美術學院美術館藏精品大系（全十卷）

總 主 編　范迪安

執行主編　蘇新平　王璜生　張子康

中央美術學院美術館藏精品大系·中國古代書畫卷

主　　編　尹吉男　黃小峰　劉希言

責任編輯	張恒烟	王一博	
審　讀	朱莘莘		
責任校對	郭曉霞		
設計總監	紀玉潔		
技術編輯	顧　杰		
特約審讀	薛永年	李　軍	趙　力
	杜　娟	邵　彦	蔡　萌
著錄審讀	郁文韜	李方紅	陳泰鎖
著錄編寫	陳泰鎖	萬　伊	陳　前
	曲康維	石　涵	
藏品工作	李垚辰	徐　研	姜　楠
	王春玲	華　佳	華田子
	竇天煒	杜隱珠	高　寧
藏品拍攝	谷小波	北京天光藝像文化發展有限公司	
	北京雅昌藝術印刷有限公司		
出 品 人	王立翔		

出版發行	上 海 世 紀 出 版 集 團 上海書畫出版社
地　　址	上海市延安西路 593 號　200050
網　　址	www.ewen.co www.shshuhua.com
E—mail	shcpph@163.com
制　　版	北京雅昌藝術印刷有限公司
印　　刷	北京雅昌藝術印刷有限公司
經　　銷	各地新華書店
開　　本	787×1092 毫米　1/8
印　　張	44
版　　次	2018 年 5 月第 1 版 2018 年 5 月第 1 次印刷
書　　號	ISBN 978-7-5479-1722-0
定　　價	1200.00 元

若有印刷、裝訂質量問題，請與承印廠聯繫